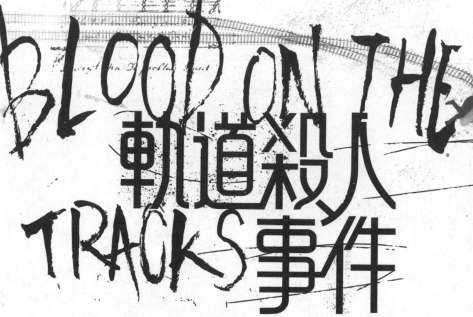

BLOOD ON THE TRACKS 軌道殺人事件

芭芭拉·妮克莉絲 BARBARA NICKLESS

顏湘如　譯

火燒人

他的命賤如大雨中的一口唾沫。

兩個星期來，他都搭棚露宿於第七街橋下，在潺潺緩流的洛杉磯河邊抽菸打盹。一個個乾熱難熬的白日與藍色霓虹映照的夜晚中，他傾聽頭頂上車輛的轟隆巨響，思忖著人如何才能擺脫危險沉重的回憶。

他一次又一次想像自己爬上搖搖欲墜的橋墩，將制服整整齊齊摺放在橋欄上，赤身裸體跨入公路車道，讓那轟隆聲取走自己的性命。

經過十五天後，他終於下定決心，人正站在橋上，電話忽然響了。是他的女人從丹佛打來。

「我很想你，塔克。拜託你回來吧。」

「我不能。」他說：「我全身上下都爛透了，再也容不下其他東西。」

「求求你，塔克。我愛你。我一直在想你說的話，根本沒法想其他事情。」她停頓片刻，他耳裡只聽見她的氣息聲。「我願意嫁給你。」

她的話語猶如清新甘霖降落，洗去他身上的伊拉克邪惡塵土。他往臉上殘容抹了一把，憶起她手指的最後觸感。他愕然驚覺，即使痛苦持續不斷，也依然留有愛的空間。

「我就來。」他對她說：「一個禮拜就會到。」

「一個禮拜。」她說：「我會把其他事情都處理好。」

他退出馬路，將所有東西收進背包後，搭便車前往調車場。

跳火車是嚴峻之舉，只要稍有分心、疏忽或純粹運氣不佳，就可能讓你缺指斷手、斷腿，甚至喪命。你有可能被捕、下獄、被毆打、遭搶劫，也可能在熟睡時遭殺害，屍體被丟入荒郊野外的偏僻深谷。

這個火燒人情況更慘：無論到哪裡都得帶著這張臉，不管布魯克軍醫院的燒燙傷中心為他動了多少次手術，始終摘不掉他的鬼臉面具。這張臉連母親都愛不了，在他第六次與第十次手術之間的某一刻，他母親直接起身走人，任由身後加護病房的門轟然關閉，便足以證明。

可是他的女人愛他。

儘管他頂著這張臉，還是愛他。儘管被他罵笨、罵瘋、罵出一堆難聽話，無論戰爭對他如何摧殘，她也依然愛他，戰前愛他，戰後也愛他。他對她說那是同情，不是愛，光靠同情肯定是沒法過日子的。她立刻反駁說他才笨，跟收音機裡唱的歌一樣任意將愛拋棄。

「妳看看我，」他驀地把臉湊到她面前，咆哮道：「妳看看我這副鬼樣子！」她卻只是朝他毀壞的面容抬起手來，手心壓住他滿臉的丘壑，說她珍愛他臉上的新地貌。珍愛——她用了這個字眼。她還說，他身上的山稜溝壑幾乎是她唯一可能遊歷的地方，也是她唯一想去的地方。

「趕快回家吧。」上次他逃跑時，她這麼說。

火燒人從來安定不下來。即使在戰前，他便不停地搭火車、在公路上搭便車，什麼工作願意接納他，他便跟著工隊東奔西跑。戰後情況更糟——鬼鳴更加淒厲，魔爪毫不鬆懈。

但或許時機終究到了，他也該隨波逐流，重回芸芸眾生之列。假如不把握住這個女人，他將會被憂傷憤怒的洶湧狂潮沖走，最後又回到第七街橋下。

然後站上橋面，等著命喪轟然車流中。

於是來電後，在一個藍空依然綴著點點星子、天將亮的早晨，他啟程上路。他搭著鐵路篷車朝奧林匹亞的冷霧與緩緩起伏的大海潮音北行，接著跳上載運鋼管的敞車，穿過松林茂密的蒙大拿荒野，最後進入懷俄明後，又跳上南行的運煤貨車，空隆匡啷地駛向丹佛與他女人的溫暖懷抱。

在懷俄明的白日裡，他蹲坐在跳火車的眾人之間，迎逆獵獵強風，雙眼被煤屑刺得灼痛，天黑後則不顧一切踩踏過長長的碎煤，尋找無人看管的機車室過夜。遼闊的土地為他帶來些許平靜，暗示著上帝或許終究並未拋棄他，而是深深埋藏在細節裡，準備讓他自行其是。或許上帝已不打算再為了他死去的友人與死去的伊拉克人跟他算帳，也不想再拿這張臉懲罰他，讓他每次一照鏡子就像打開一扇面見死者的門。

就在肖尼會口與狼鎮之間，他獨坐在一處積雪的遊民營時遇上了麻煩。這是常有的事——有個遊民混混看他的臉不順眼。不過他應付得不錯，幾處瘀傷，一道長長的刮痕。他隊上的士官長曾經說過，痛就代表軟弱正在離開你的身體。他也同樣讓那個傢伙吃了不小的苦頭。

在夏安，他在一片光滑如嬰兒肌膚的上臂表皮刺了青。因為和北線道的維修隊喝酒時聊到自

己為了這張臉不時與人發生糾紛，有個老德國人跟他說，如果身上有個雙閃電刺青，誰也不會招

惹他。

說：「有那麼張臉，你啥都不用做。」他們坐在營火旁一棵連根拔起的枯樹上，德國人這麼對他

「只要有人讓你不痛快，你就讓他瞧瞧刺青，保證他馬上夾著尾巴開溜。」

「這不是代表我殺過人嗎？」

「你確實殺過人吧？在戰場上？」

火燒人別過頭去，望著餘燼繚繞的暗夜。「對。」

「那不就得了。」

「萬一碰上真的惡霸呢？」

德國人往火裡啐一口長長的煙渣唾液。「你是白人，你是退伍軍人，長得又像被魔鬼親自生

火燒出來的模樣，不會有事的。」

那天晚上，火燒人夢見自己雙腳長出根來，深深鑽入土中，雙手也像樹苗一般朝天伸展。那

是他，在自己女人身邊成長、變老的他。

到達丹佛時，他的心已然滌淨。他找了一間加油站的廁所梳洗一番，換上制服，徒步走到第

三十八道，然後在佩科斯街上攔下一輛牛奶配送車，搭便車往北走。為了回報，火燒人便幫忙送

貨，將牛奶放在狹窄台階上時，可以聽見牆內收音機播放著晨間節目，還有狗在刨抓著門。各家

各戶的車道上，有SUV和迷你廂型車從幽暗、冒著水氣的霜地隆隆駛出。有個男人開著一輛皮卡貨車空咚空咚駛過，一個男孩就從車斗上丟報紙。

火燒人將這一切看在眼裡，心想自己或許也能過這樣的日子。

送牛奶的讓他在四十七街下車。這一帶的市區散發著陳朽氣味，彷彿化為寧靜的大自然。潮濕的土壤、腐敗的樹葉，以及冬眠樹木淡淡的等待氣息。

他走了三條街，經過百年前便已風華不再的維多利亞風格屋宅，隨後轉往北行，許久之後終於來到她的住宿公寓前，站在被樹根繃裂的寬闊人行道上。他的眼睛被道路的塵土濛紅了，背包因沾染柴油而變硬，靴子也在走過千哩大漠沙塵與鐵道碎石與千苦萬難的旅程後破損不堪。一道金光從她二樓公寓房間的百葉窗縫透出。她的窗戶旁有一隻貓的線條圖案。

是遊民標記。

「伊黎思。」他喊出了一直緊緊存封著的她的名字。

他呀然一聲打開大門，只有頭頂上一顆燈泡照亮玄關。安靜無聲的空間充斥著電熱器散發出的乾熱空氣。地板上鋪了一塊潮濕發皺的褪色玫瑰地毯，邊緣留著一個泥濘的靴印。火燒人瞪著那個鞋印，沙漠的熾熱蜷縮在他的五臟六腑中，猶如蟄伏的蛇。

我回家了，他提醒自己。

我安全了。

他上樓時樓梯吱嘎作響，階梯木板已老舊到中間凹陷，百餘年來已有無數來自街頭的人觸摸

過那漆白的欄杆。

伊黎思住處門外的平台上有一張桌子，桌子下方亮著一盞夜燈，桌上有她擺的一瓶鮮花，花瓣已經掉落，瓶中的水不多，還有一股霉味。火燒人停下腳步，滿心不安，一如在伊拉克時慢慢接近法魯加某社區的感覺，明明一切如常，一點鬼影也沒有，但就是什麼都不對勁。

片刻過後，他抖擻了幾下，將背包放到刮痕斑斑的木地板上，伸手敲門。

悄無聲息。他右手邊的窗子面向乾褐的前院，昨夜玻璃窗上結的冰已在暖和的旭日下逐漸消融。微弱日光悄悄灑入走廊。

他試著開門，玻璃門把一轉就開。他拿起背包走進去，黃褐色地毯吸收了他的足音。一陣冷風撲面而來。

「伊黎思？」他喊道。

前廳收拾得乾淨整齊，一張傷痕累累的橡木桌佔了大半空間，遊民們經常坐在這裡吃喝談天。桌上放了兩杯牛奶，一杯喝了一半，另一杯絲毫未動。

她太忙了，他心裡暗忖，忙到沒時間清理。

一個禮拜，她是這麼跟他說的，我會把其他事情都處理好。

廚房裡，晨光斜斜照映在亞麻地板上。第三只杯子翻倒在流理台上，牛奶滴滴答答沿著碗槽邊緣流下，直到後頸的寒毛豎起。他從爐邊抽屜裡抓起一把刀子，繼續往走廊走去，一面告訴自己也

許她不在這裡，也許她改變了心意，趁他抵達前逃走了。

空氣轉冷。在伊黎思的客房裡，床鋪好了，成堆的格紋枕頭當中呆坐著一隻崔弟鳥絨毛玩具。他從床頭櫃拿起一張他與伊黎思的合照，那是他派駐海外前拍的，照片中的她巧笑倩兮，他意氣風發——臉上沒有皺紋、沒有缺陷、沒有傷疤。

當時候，他以為什麼都傷不了他。

出於某種直覺，他將照片連框一起收進背包，就好像她已經悄悄離開，因此他必須抓住這唯一一樣物事。他回到走廊上，風吹得伊黎思緊閉的臥室門砰砰作響，一股罅隙風吹來，讓他心跳加速。他閉上眼睛才去開門。

「伊黎思？」

他走了進去。

「是你幹的！」那個男人透過伊拉克翻譯員大吼道。他手指著倒在街頭死去的女人。她的屍體僵硬，群蠅飛繞，似乎已經在那裡放了一兩天。

「是你殺死她的！我看見了！」

「不是我，老兄。」塔克看著翻譯員說：「你告訴他，我們根本不在這附近。」

但他心裡並不那麼肯定。昨天他們開車巡視過這條街，當時他聽見一個清脆的喀嗒聲，以為有人在拉炸彈引信，便從悍馬車機槍座上開火。所有人都怕死了土製炸彈，那些要命的人體焚燒彈會把人炸進地獄，永世不得超生。

因此塔克聽到那響亮的金屬聲才會有所反應，或者也不完全是塔克，而是他扣扳機的手指。

那根手指無須塔克發號施令，自己就知道如何活命。

「不是我！」他高喊。「不是我！」

「不是我。」他啜泣道。

他低頭一看，手裡有把刀子，鮮血淋漓。一旁，有個髒兮兮的小便斗、一個滴水的水槽，還

有門邊一塊牌子叮嚀員工要洗手。

他到底在哪裡？伊黎思呢？這是……？

他做了什麼？

舊日熟悉的顫抖又來了，直到他牙齒格格作響、眼花撩亂，他終於發出野獸般的嚎叫。他的

衣服靴子上都是血，有一盞吱吱響的日光燈一閃一滅、一閃一滅，一下有血一下沒血，一下有血

一下沒血，接著他背撞到牆壁，滑坐下去，登時沒入一個充滿沙、屎、汗水與噪音的深淵，最後

一片漆黑在他身後閉合起來，將他整個人吞噬。

1

我們海軍陸戰隊軍墓勤務組的任務，就是在事後進入。

等到步兵、砲手與叛軍完成他們的工作或是在執行時死亡後，我們就去撿拾遺骸。我們負責清理土製炸彈與穿甲彈與81毫米迫擊砲彈轟炸後的現場，會使用手套和防水布和刮刀，有時候則只用手捧起血肉倒進屍袋。當我們將屍袋抬往冷凍櫃，裡面還會發出液體晃動的嘩嘩聲。

——席妮‧蘿絲‧帕奈爾下士，《丹佛郵報》二〇一〇年元月十三日

我和克萊德早早就出門了，是被坐在餐桌旁那個死去的大兵逼的。多數早晨他都會坐在那裡，祖母既看不見也聽不見他，就這樣在大兵的監視目光下洗完碗盤，放到旁邊的碗槽內。

「我得走了，奶奶。」我說。

鬼魂是我們心懷的罪惡感，有一位海陸同袍曾這麼對我說。因為我們所做的事，因為我們沒做的事，因為我們活下來了。那不是真實的，多半都可以熬過去。

奶奶擦了手，用她乾巴巴的嘴唇親親我的臉頰。

「愛妳，席妮‧蘿絲。」她輕聲說，然後補上一句每天會說的話：「到了外頭要堅強點，孩子。」

我兩眼盯著那個大兵，手拿起流理台上的紙袋退出廚房，警犬夥伴克萊德緊貼在我腿邊。奶奶跟著我們進走廊，遞上我的外套。當我在鐵路警察制服外面套上外套時，她假裝指著前窗外的某樣東西，我也假裝轉頭去看，讓她偷偷將前一晚剩下的漢堡塞給克萊德。

「你會變胖的。」跨出門廊時，我對克萊德說。

他置若罔聞，黑金交雜的臉上露出堅忍的表情，轉動著那雙比利時瑪利諾犬的耳朵，靜靜凝視早晨。

自從鬼魂出現後。

氣溫正好落在冰點以下，空氣像結晶似的，一碰就碎。風已停歇，我們的氣息懸浮在靜定中。我用力拉扯勤務腰帶，直拉到最後一孔，儘管制服皮帶釘了扣環，腰帶還是低低垂掛在臀上。如果我肯吃的話，奶奶也會偷塞冷漢堡給我。只是這十八個月來，我幾乎食不下嚥。自從上戰場以後。

「倖存者的罪惡感。」我對克萊德說：「你要記住。」

他打了個呵欠，咂咂嘴。

我將紙袋放到鐵路公司配發的「福特探險者」後車廂，並將大學教科書丟上後座，才吹了聲口哨讓克萊德坐到前座。我發動引擎，打開除霜功能，然後刮除窗上的冰，克萊德在一旁看著。

等我再坐回駕駛座，車內瀰漫著焦慮不安的狗的氣味。

「今晚要洗澡了。」我對他說。

他憤憤地噴鼻息，在依然冷颼颼的車裡凝出一團霧氣。

丹佛背迎旭日，聳肩縮脖地披上晨衣。大樓與公園與橋梁顫巍巍地緩緩露出熟悉形體，前一晚點亮的霓虹招牌仍嗡嗡作響，但燈光在朝陽底下已顯貧弱。這座城市輾壓穿透了我，它的霧靄的金色圓頂懸浮在晨光中，閃耀金光讓人想起丹佛往日的淘金熱。東邊，州議會大廈的金色圓頂犬才可肺，它二月凜寒的冰手指緊貼我的臉。至於克萊德，他凝望窗外的炯炯目光也只有退役軍犬才可能會有。

「別緊張，老弟。」我說：「只是個平常的星期六。」

克萊德經歷的也是一場苦戰。

到了迪納哥街與阿肯斯短街路口附近的霍根巷，我將車停在離路邊六米處的一片泥土地上，透過擋風玻璃觀察這個臨時營區。可以看到「垃圾桶」的藍色防水布，往後幾步有一個眼生的軍綠色小帳篷。營區其餘部分都被南普拉特河畔的楊樹遮住了，結霜的樹枝晶瑩閃爍。

「這個時候無家可歸可真是要人命。」我對克萊德說。

我挽起髮辮塞進棒球帽，然後跨入車外的清晨。我穿戴上備用手槍的腿掛，從後車廂取出紙袋。克萊德也隨我跳下車來，聞一聞我手中的袋子，露出他最迷人的表情。

「你已經吃過了，克萊德。而且還多吃了一份漢堡。」

他掉過頭去。

「吃東西不能解決你的問題。」我鎖上車門。「我們走吧，老弟。」

我們往營區走去，四下寂靜無聲，每個人都還裹著毯子，或是宿醉未醒或是想尋得最後一絲暖意。營區中央生的火已經燒成灰燼。

我來到「垃圾桶」的防水布頂蓋外停下，他把一條軍毯掛在矮枝上，還用膠帶把毯子和防水布黏在一起，以保留些許隱私。

「你在裡面做什麼，垃圾桶？」我看著軍毯問道。

毯子另一邊傳來窸窣聲和一串咒罵。

「你也知道我應該要把你們趕走的。」我繼續說：「你們怎麼還在這裡？你們對我懷恨在心嗎？」

「你們的煎餅要冷掉了。」

「垃圾桶」說話的口氣略有鬆動。

「帕奈爾警員。」

整個營區頓時動起來，帳篷門片紛紛掀開，冒出一個個憔悴不堪、衣衫襤褸的形體，在光線下眨巴著眼睛，一面拖著腳步穿過泥土雜草向我走來，有如喪屍電影中的臨演。我將紙袋放在野餐桌上，擺出保麗龍盤與塑膠叉。其他警察——總之就是知道我每星期來訪的人，例如尼克和隊長——都覺得我瘋了。但我在戰場上負了債，卻幾乎無以還報。

大多數人都向我點了點頭，而且每個人都對克萊德敬而遠之。今天大夥兒顯得焦躁不安，吃得很快，還把頭抬得高高的。我看見美樂蒂・韋伯，暗罵一聲該死，然後開始尋找她女兒，結果發現那個八歲女孩裹著毯子縮在旁邊。美樂蒂的下巴有一道三吋的傷口。

我坐到一截樹椿上等著。等美樂蒂吃完後，我招手叫她過來，冷靜端詳她的傷口。

「又來了？」我問道。

她聳聳肩，肥厚的肩膀在骯髒的紅色運動衫底下微微顫抖。她朝克萊德伸出手，他聞聞之後，便由著她搔抓他的耳後。克萊德不喜歡陌生人，不過他已習慣我們每星期的營區之行，因此可以容忍美樂蒂與另外少數幾人的觸摸。

「妳就算不留在他身邊，這個世界對妳也夠殘酷的了。」我說：「小莉呢？」

「他絕對不會傷害她。」美樂蒂語帶挑釁，直瞪著我。「他把她當成親生女兒一樣疼愛。」

「她長大以後會以為一個男人痛打女朋友是正常的。妳想讓她這樣嗎？」

「我把她教得很好，她知道。」她渾身發抖，連牙齒也格格作響。

「妳的外套呢？」我問道。

「在，別擔心，我沒弄丟。」

「妳不穿就不會保暖。」

她怒目相視，想看我敢不敢質疑她。「在帳篷裡。小莉感冒了。」

我忍住嘆息。「我會打電話給公共服務部的朋友，讓她來接妳們兩個去婦女收容所。」

「妳要知道，傷我們最深的都是愛我們的人。」

「他這樣對妳不叫愛。」

美樂蒂聳聳肩。「有些事妳不知道。」

「拜託，美樂蒂，妳並不是孤立無助。」

「妳是警察耶，說得簡單。」她從牛仔褲口袋挖出一團速食店的餐巾紙擤鼻子。「妳哪知道被困在一個地方出不去是什麼感覺？」

我腦中閃過我們在伊拉克的基地——迫擊砲、砲火。「不太知道吧，我猜。」

打電話給公共服務部的熟人並做好安排後，我打手勢讓美樂蒂坐到樹樁上。

「要不要我幫妳處理一下傷口？」我問。

她點頭。

「在這裡等著。」

克萊德隨我走回車子。上坡時，我看見一個個子矮小、瘦得皮包骨的男人站在我的車旁，身子探過引擎蓋，從窗玻璃往內張望。

「需要幫忙嗎？」我問道。

他嚇一跳，瞥我一眼。兜帽的陰影下，一雙藍眼在臉上刺青間閃著微光，就年紀而言，他是個青少年，人生道路才剛要開展。但是那雙平淡無神的藍眼顯得老邁許多，八成已經歷過一些坎坷逆境。

他衝著我舉起中指。

「你要是肚子餓，桌子那邊有吃的。」我告訴他。「不過你還是離我的車子遠一點，狗的佔有欲很強。」

他的目光飄向克萊德，接著一語不發便轉身往大路走去。我看著他走遠了才打開車門。這世界有時候真是無情，孩子還沒有自己變壞就被世界搞壞了。

帶著急救箱回到營區後，我跪在冰凍的地上，戴上乳膠手套。所有人都吃飽了，大多數正在往外走，腳步快速，眼神飄忽四下張望。

「是我的錯覺，還是今天大夥兒都有點驚慌？」我問道。

「大概是有些人吧。」

我處理傷口時，美樂蒂將她黯金色頭髮握成一束往後拉，她女兒在野餐桌旁面無表情地看著。平常這個小女孩總是黏著克萊德不放，今天卻自己一個人待著，膝蓋抱在胸前，收起下巴，心碎地緊緊縮成一團。

我往棉花球上倒雙氧水。「今天大夥兒都在怕什麼？」

「火燒人回來了。」她說。

「他現在在這裡？」

「就我所知沒有。今天一早火車經過的時候看見他了，但他沒待下來。」

火燒人。一個退役的海陸隊員，我曾經見過一次，但始終沒機會說上話。看見他的時候，我但話說回來，我已經和死者度過太多不眠的夜晚，深知自己無權這麼想。

心想：**可憐的王八蛋。** 受他那種傷的人我看得夠多，因此不免納悶：他是不是死了乾脆？

我清創後，敷上抗生素藥膏、紗布，最後貼上白色膠帶。美樂蒂自始至終默默承受著，毫無

怨言，看不出她目光望向何處。

我往後坐下，檢視自己的成果並尋找其他傷口。「火燒人沒惹什麼事吧？」

她鬆開頭髮。「他就像電影裡面那些怪物，像是不可思議的融化人。他會把小莉嚇哭。」

「他威脅過妳們嗎？」

「沒。」她點了根菸，深深吸入的神情彷彿那是耶穌再臨。

「有沒有對妳們做什麼瘋狂怪異的舉動，像是光著身子跑來跑去？」

「沒。大部分時間他都一個人待著。聽說他脾氣很壞。」

「妳看過他發火嗎？」

「沒。」她搖搖頭說：「從來沒看過他做些什麼。」

「那為什麼這麼焦躁？有其他人湧進來嗎？」

她似乎猶豫著該不該回答之際，我的對講機響了。我道了個歉，脫下手套，走到一旁去回應。

我的白天班早在凌晨三點，四個多小時前就開始了，這是工作上的電話。

「資深特別探員帕奈爾。」我說道。

「帕奈爾警員，我是柯恩警探。麥可。你們隊長跟我說妳在值勤。」

「是的，長官。需要我做什麼嗎？」

「妳不記得我了。」

「我記得。」我回想起他的長相。麥可·沃克·柯恩，丹佛警局重案組。人很不錯，只不

「妳不記得我了。一年前我們一起辦過一樁跳軌自殺案。」

過⋯⋯很沉重。就好像慘事見多了，根本不期望這個世界還會有什麼不同樣貌。我帶他去看跳軌者的屍體時，他眼睛眨也沒眨一下，屍塊到處散落，他卻連咖啡也沒放下，只是一臉倦容。

「又有人跳軌了嗎？」我問道。

「有個白人女性死者在自家被分屍了。屋裡屋外，到處都是一些奇怪的符號，我們認為可能是遊民的暗號。現場鑑識就快結束了，法醫已經聯絡運屍人員。不過我希望妳可以先來看看，告訴我妳看到什麼，我不太熟悉街頭的暗號。」

「等一下。」

我和克萊德爬上坡，遠離營區。風吹揚起一陣塵土，臨時帳篷劈啪作響。雪花冷漠地飛旋而過。一輪氤氳太陽從雲間縫隙找到了出路，投射出幾道趴垮在地的長影。

有個白人女性死者。

我握起拳頭，感受到在看見曳光彈的閃光、趴下尋找掩護，然後無論怎麼努力，都會感覺到一顆子彈鑽入自己受盡驚嚇的腹中時，那種連跑帶爬的慌亂。在河邊，「長官」──我戰時的指揮官──衝著我點點他的幽靈頭。他若有舌頭能說話，我可以想像他會說什麼：**誰都逃避不了死亡，帕奈爾下士，我們任何人都做不到，哪怕是年輕人也一樣。**

「帕奈爾下士，我們任何人都做不到，哪怕是回了家也一樣。**倖存者的罪惡感。**當我再次睜開眼睛，「長官」不見了。

我緊閉雙眼。**倖存者的罪惡感。**當我再次睜開眼睛，「長官」不見了。

「帕奈爾？」

「我在，警探。」我瞅了克萊德一眼，只見他豎起耳朵，眼睛也望著河水。我雙手緊緊交握，直到指節泛白。「把地址給我。」

2

在伊拉克，死者會寸步不離跟著你。無論是走出帳篷或開車進沙漠，都會感覺到他們在身邊。美國人會以為我在說謊，或以為我瘋了，但這是事實。在美國，我們不懂得如何傾聽鬼魂的心聲。

其實他們也在這裡，他們無所不在。

〔停頓〕我不該這麼說的。

——席妮·蘿絲·帕奈爾下士，《丹佛郵報》二〇一〇年元月十三日

死者住家位在一條安靜破落的街道，人行道被樹根撐裂了，路邊還有上星期暴風雪留下的一層薄薄髒雪。光禿的橡樹有我兩倍腰圍粗，樹下夯實的泥土裡散布著厚厚一層枯葉。以前我到這裡巡邏過，我們的路線遠及東側那排住宅後方五百公尺。不是個危險可怕的社區，但天黑後我也不會想讓孩子在這裡玩。

那是一棟不規則擴建的維多利亞風建築，屋身微微傾斜。樓上一扇窗旁刻了一隻貓的線條圖案。

屋前的路邊停了四輛警車，另外還有六輛偵防車。有個便衣警察在一輛巡邏車上面談一位老

婦人，為了禦寒車子沒有熄火。婦人戴了一頂白色毛線帽，抽菸抽得很兇，灰色煙霧從搖下的車窗竄出猶如烽火訊號。她的臉泛紅糾結，淚水涔涔。

我將車停在街道另一邊，從手套箱拿出藥瓶吞了兩顆贊安諾錠，然後命令克萊德進入後座加熱的籠子。他很快地安頓好，頭趴在前腳上，不悅地看著我。

「你討厭屍體啊。」我摸摸他的頭，他砰地拍打一下尾巴。「不會太久的。」

我抓起袋子過街。到了人行道上，突然被死亡的恐懼殺個措手不及，我彎下腰，等候噁心感消退，同時暗自慶幸沒有帶克萊德同行，因為我的恐懼會直接經由皮帶傳達給他。

門開了，柯恩警探走出來。「帕奈爾特別探員嗎？」

我連忙挺直身子，反手擦擦嘴。「早餐吃壞了。」

「明白。」他說。

我們倆四目相交。柯恩，人高馬大、三十來歲，眼中有太多風霜，身形有如一隻大狼狗——精實、飢餓，隨時可能發動攻擊。他穿了一套高級西裝，頭髮卻像用指甲剪刀剪的，鬍子也需要刮一刮，兩眼布滿血絲。

他給我的感覺好像不管有什麼擋住前路，他都不在乎，他會繼續前進直到擊退了些什麼。

「需要等一下嗎？」他問道。

「我沒事。」

我用嘴吸進一口氣，然後隨他上樓。

「我看到妳在《丹佛郵報》的訪談了。」我們穿過屋子時，他試著找話說。「我對軍墓勤務一無所知。」

「大部分人都不知道。」所以我才答應接受訪問。可是一看到自己的名字白紙黑字印出來，就後悔了。民眾依然不了解。我也說得太多。

到了公寓外的走廊，一名巡警遞上紀錄簿，我簽名後拿了一雙布製鞋套套上。

「她在後面的臥室。」柯恩說。

「有身分證件嗎？」我問道。

「在廚房一個包包裡找到了駕照，名叫伊黎思·韓斯利，二十歲。」

我拿著一只鞋套，單腳站立，抬頭看他。「該死。」

「認識她？」

「是啊。不熟，但認識。她是我們部門一名男警的外甥女。資深特別探員尼克·拉斯寇。伊黎思是個乖女孩，學校成績不錯，從來不惹麻煩，曾經當過一陣子模特兒，後來在三十六道的艾爾餐館工作。」我把鞋套拉正。「我是說生前。」

柯恩別過頭去，臉頰的骨頭動了動，露出凝重神情。這個星期不好過吧，我猜。

「我很遺憾，帕奈爾。」他說。

「幹他這一行，不好過的星期總會一一累積。」

「通知家屬了嗎？」

「還沒。」

「能不能讓我來？」尼克會痛不欲生。他把伊黎思當成女兒一樣疼愛，就像一直以來對我的疼愛。他的兩個孤女。從我這裡聽到消息會好一點。

柯恩終於點頭同意。「先跟我進去十五分鐘，好讓屍體處理人員可以將她移走。妳去通知拉斯寇探員，我們晚一點再找他談。」

「謝謝。」

我第一個留意到的是屋裡很冷。前廳裡擠滿了人，沒有一個我認識的。很可能是丹佛警局的便衣和刑事鑑識實驗室的探員。我應該和其中某些人一起受訓過，但即使如此，也沒記住他們的臉。他們向我點點頭，又繼續做事。

「她臥室裡有很多我想要妳看的東西。」柯恩說：「不過先瞧瞧這裡的幾張照片，看有沒有妳認識的人。」

整個客廳擺滿裱框照片，連冰箱門上也有透明的吸鐵相框。我開始一一巡視，仔細端詳。我注意到餐廳桌上有一本翻開的聖經，裡面有幾段畫了線。在最大照片展示群旁邊的牆上掛了一個十字架。

「慢慢來。」柯恩說。

我瞄他一眼，看他是否有意揶揄，卻見他正在一本超大的線圈筆記本上寫東西。

我來到冰箱前停下。

「有什麼發現嗎？」過了好一會兒，柯恩終於問道。

「他們是遊民，全部都是。尼克從來沒說過，但我猜伊黎思就是大家所說的善心女子，會給搭火車的遊民提供食物。窗外畫的那隻貓就是這個意思。她很可能也用其他方式幫助他們。衣服、工作，必要時的醫療照護，替吸毒的人戒毒。有時候這些女人會試圖拯救他們，是基督徒所謂的拯救。她們就像捕靈人。」

「捕靈人？妳是說像巫毒術之類的東西？」

「如果你把聖三一的神祕主義視為妖術的話。伊黎思八成會對他們傳教，試著讓他們衷心接納耶穌，回歸家庭。」

「這些人真的有家嗎？」

「有些人有。不過家人往往不希望他們回去。那些以火車為家的人通常都有某種問題，許多人都相當反社會。」這個我懂。我把手插進口袋。「我準備好，可以去看臥室了。」

「先再看一個房間。」

他帶我走過走廊。現場鑑識人員鋪的塑膠墊在我們腳下輕聲窸窣。

「這個房間。」他說：「在這裡看見什麼了嗎？」

我看見床鋪得整整齊齊，有一條偏女性喜好的被子。一張破舊的橡木床頭櫃。床上有一隻鮮黃色的崔弟鳥。我指出它來。

「是在巡迴遊樂園買的。」我說：「也許伊黎思喜歡去逛那些遊樂園。」

「我們會查一查。不過最後一次遊樂園是什麼時候？八月嗎？」

「九月。工作人員是搭我們的火車來的。」我對著他揚起一邊眉毛。「有什麼是我需要注意到的嗎？」

他搖搖頭。「只是想讓妳看到所有東西。」

我轉身正要離開，忽然發現床頭櫃上薄薄的灰塵有中斷的地方。我重新迴轉身子蹲下來，讓雙眼平視櫃子表面。

在輕薄灰塵當中，有一塊約莫三十公分長、五點五公分寬的乾淨表面。「有人拿走了什麼。」我說。

柯恩也在我身邊蹲下。「可能是裱框照片。」他走出房間，帶了一名探員回來拍照。

「為什麼只拿這張，其他的都沒拿？」我問道：「如果是流浪漢殺死伊黎思，他很可能也在某些照片裡。」

「這張照片就擺在床邊，」柯恩說：「八成是特別的人。」

探員在床頭櫃上擺一塊黃牌，拍了照便離開。

「我可以去看屍體了。」我說。

柯恩起身，忽然顯得彆扭。他覷一眼房門，彷彿想確定門外沒人，接著回眼看我。「說實話，帕奈爾警員，我想感謝妳的幫忙。」

我也站起身來，肩膀僵硬。「你這麼說是什麼意思，柯恩？」

「那裡頭慘不忍睹。做案的人肯定是怒火中燒。很抱歉這麼突然地要妳來看這種屍體，尤其又是妳認識的人，真是的。我知道妳在伊拉克的狀況⋯⋯」

「別說廢話了，警探。」我舉起一隻手，默數到五。「我知道你是好意，但我是警察，好嗎？不會因為有人哇了一聲，就嚇得跳起來。你讀到的關於退伍軍人和創傷後壓力症候群和閃回那些文章，多半都不是真的。」

「沒錯。」他低頭看著自己的鞋子。「我明白。」

但在他轉移視線前，我捕捉到了他的眼神。我夜裡是怎麼過的，他無疑心知肚明。我還不如老實交代。

後側臥室裡擠了三個人，柯恩去請他們先離開一下，給我們一點時間，我則趁機用退伍軍人事務部諮商師教我的方式，進行快速冥想。

我不在這裡。我在很遠的地方。什麼都傷不了我。

「帕奈爾？」

其他人都出去了。柯恩再次看著我。

我吸一口氣，贊安諾的藥效宛如一捲天鵝絨在我血液裡舒展開來。我跨步站到門口。

殺人手法殘暴至極，讓死者連死後都毫無尊嚴。伊黎思被大卸八塊、開腸剖肚，赤裸的手臂皮開肉綻。動脈血噴濺在房間牆上，也把她的頭髮黏得糾纏蓬亂。面目全非的臉上，一雙眼睛死盯著天花板。

牆上各個角落，似乎是用黑色簽字筆畫滿符號，將血漬塗得髒兮兮。有圓圈、有箭號、有影線記號，還有一隻線條畫的貓。

一個瘋子的傑作。

「該死。」我心想這肯定是我那些遊民之一幹的。是我認識的人。

「剛看到的時候，我們以為是某種巫教邪術。」柯恩說。

我搖搖頭。「你說得沒錯，是遊民的記號。就像外面那隻貓。」

「這些是什麼意思？」

「兩支箭穿過一個圓圈代表趕快離開——這裡不歡迎遊民。方塊旁邊一個圓圈代表這裡住了一個壞人。伊黎思有室友嗎？」

「據房東太太說是沒有。倒是有一個來來去去的男朋友。也許就是失蹤照片裡的人。那下一個記號呢？看起來像是拿著一顆球的雪人。」

「那是笨蛋的意思，容易上當受騙的人。」

「凶手用這些來描述自己？」

「有可能。可是貓意味著這裡是一個善心女人的家。那為什麼要殺死善心女人？」

「這可問倒我了。」他說：「也許因為你是個壞心男人。」他的下巴抽動起來，雙眼頓時空洞無神。刑警也可能得創傷後壓力症候群。

我們戴上口罩進入房間。風從半開的窗戶吹進來，吹得我的臉發凍。

「打開窗掩蓋氣味嗎?」我問道。

「也許能替凶手爭取到一兩天的時間。可是有人打電話報案。」

「誰?」

「沒報姓名。聽起來像個孩子,可能十來歲吧。」

我彎身查看床下。

「你們的人有沒有看過這下面?」

「有。有幾顆珠子,對吧?等我們結束後,他們會裝袋。」

我從勤務腰帶抽出 Maglite 手電筒,往床底下照。最深處角落有一團毛塵在微微抖動。有三顆色澤鮮豔的雕花木珠滾到了踢腳板邊。「是遊民的串珠。如果不確定伊黎思的人際關係,可以當作參考。你的鑑識人員搜過床下了嗎?」

「到目前只動過照片,怎麼了?」

「灰塵有被攪亂過的跡象。也許是掙扎時項鍊斷了,凶手本想撿回珠子,卻受到驚嚇逃跑。」

「我直起身子,將手電筒收回腰帶。「有找到其他珠子嗎?」

「一顆。在那面牆邊。」

「你還要我看什麼嗎?」我問道:「我得打電話給尼克。」

他等著我拍完自己的照片。我沒有徵求許可,他也沒問我在做什麼。

「沒有了,謝謝,帕奈爾。感激不盡。」

跟著柯恩走出房間後，我停下腳步，迫使自己轉身。伊黎思是個美女，一頭亮麗金髮，皮膚白皙如瓷。她有密西西比河以西最甜美的笑容，尼克老是這麼說。

由於曾經從事清理屍體的工作長達十四個月，我不由自主地重現她的美麗容顏。我在內心裡合起她的傷口，洗淨她的血漬，為她梳洗頭髮，將她被亂刀砍傷的雙手放到她胸前。然後我做了任何殯葬業者都做不到的事。我重建她殘破的面容，恢復她臉頰的紅暈、喉間的脈動。我讓她綻放笑顏。

我在內心裡還她完好無缺。

「我會把妳放在這裡。」我手按著心口輕聲說。這是我對所有死者說的話。

或許正因如此，我才會覺得如此擁擠。

3

美國鐵路系統的軌道全長 225,000 公里，其中大約有一半沒有號誌，也就是說駕駛員是利用書面指引與他們的手錶來操作。在這種所謂的黑暗領域中操控火車相當於盲目駕駛，無法偵測到其他列車、轉轍出錯、軌道受損、車廂溜逸。任何一點都可能讓人喪命。

——席妮·帕奈爾，人類學系 2800，語言的本質

回到車上後，我讓克萊德坐到前座，然後目視法醫將廂型車倒入車道。周圍聚集了一小群鄰居，成員混雜，多數是上了年紀的夫妻和相當年輕的夫妻組成的家庭。不知道這椿命案會不會嚇跑他們，讓他們倉皇逃回郊區或挹注的錢改善了鄰近一些社區的環境。不知道這椿命案會不會嚇跑他們，讓他們倉皇逃回郊區或是他們位於市中心、安全無虞的高樓大廈。

我打電話給隊長告知伊黎思的死訊，說她死況悽慘，而且因為現場有遊民暗號，所以把我叫來。

「死者是尼克的外甥女。」我最後才說。

「該死。」他一拳不知打在什麼東西上。辦公桌，也或許是牆壁。「我跟妳一起去跟尼克報訊。」

副局長約翰・莫爾——我們喊他隊長——是從芝加哥調來丹佛的。為人正派，是個好長官。

但我們不像許多鐵路家族那樣形影不離，而且尼克很注重隱私。讓莫爾目睹他第一時間所流露出赤裸裸的沉痛哀傷，絕非他所願。

「隊長，我一個人去可能比較好。」

「不需要一個芝加哥人去湊熱鬧是吧。那好，代我向拉斯寇致哀。告訴他，不管需要什麼，都有我在。妳的勤務我來處理，也順便告訴其他警員。唉，這是最糟的情形了。」

「是啊，隊長。謝謝你了，隊長。」

我掛斷電話時心想，我對莫爾又多了一分敬意。

尼克住在洛耶爾區，是市區裡一個低廉的汙點地段，有許多平日以火車為家的家族，沒搭車時便落腳於此。我們家是在十八年前，我九歲時搬離此地，因為爸爸和幾個工會的人起衝突。六個月後爸爸離家出走，一年後媽媽入獄，尼克便負起保護我的責任，這是他許久前對我父母作的承諾。因此我和奶奶經常回來，每逢生日節慶，便像候鳥一樣飛來暫棲片刻。洛耶爾是在我血液中詠唱不息的家鄉。爸爸在這裡出生長大，父母親是調度員和制動員；我是被柴油汙漬和車輪噪音餵哺大的，從小到大聽的都是工會罷工、列車出軌，還有我小時候最害怕的鬼故事，說遠方的鬼魂會跟著鐵路人員回家，說那些流連於閣樓與地窖的鬼魂，會在煙霧瀰漫的老喬酒館內出沒，還會在巷弄裡颳起陰風。

洛耶爾區的房屋比我住的社區還要老舊，左右兩側被倉庫與一度興盛而後沒落的工廠包夾，第三邊則是車水馬龍的七十號州際公路。也許這裡的每個人都比我們家人睡得香甜——有親人為伴，還有如河水隆隆般的車輪滾動聲催眠。儘管有些車輪行駛於柏油路面而非鐵道，但終究是響應著號召前進，持續不斷地前進，同時哄著我們進入長途駕駛恍惚狀態的夢鄉。

洛耶爾為戰爭獻出了許多兒女，甚至是太多了。從韓戰到越戰到波灣戰爭和反恐的「持久自由行動」。這裡有很多人八成都是在那些二大戰時期，逃離貧苦的阿帕拉契區來到這裡。我開車經過時，看見家家戶戶的前院飄揚著飽受風吹雨打的褪色絲帶，路上的車輛印著黃絲帶標記，還在保險桿上貼貼紙鼓吹眾人「支持國軍」。

轉上納瓦荷街後我放慢車速。有五個男孩和一個長相凶野的女孩，在通往尼克家那條死巷的街上踢球，用破爛的橘色三角錐當球門，路緣石當邊線。這些孩子感覺有些眼熟，大概在尼克辦的某次街區派對上見過。就我所知，我現在正要去傳達關於他們某位親友的壞消息——伊黎思十有八九是他們的家中長輩或表姊妹或多年前的保姆。我駛過時，他們狠狠盯著我看。在洛耶爾，法律權威只會受到鄙視，只有尼克例外。但女孩看見坐在副駕駛座的克萊德，立刻張大嘴露出豔羨的表情。我暗暗提醒自己，離開時記得讓她和狗打個招呼。

我把車停在車道上，注視著眼前的平房，只見窗板最近剛漆成綠色，白色牆板則是去年夏天，尼克在兒子和幾個鄰家男孩幫助下安裝的。前院四周圍著堅固柵欄，前窗被一面國旗遮去大半。

我將車熄火，引擎抖了一下，在冷風中噗噗響。後院裡，尼克養的杜賓狗哈維有氣無力地汪叫了兩聲，隨即安靜下來。

我張臂趴靠在方向盤上，闔上眼睛。

尼克今年五十九歲，但行動並未因為年紀而遲緩，依然壯得像頭牛，也依然那麼冷靜而頑固。奶奶撫養我長大，但卻是尼克形塑了我的人生。他輔導我經歷各屆男友與代數，度過偷香菸、遭朋友背叛、對社區大學幻想破滅的歲月。他曾試圖說服我打消入伍的念頭，但我還是報了名，後來沮喪返家後，他也試著聽我傾訴。

對他來說很不容易。面對艱難時刻與晦暗念頭，尼克比較是那種硬撐到底的人。我作戰回國後，他請我到老喬酒館喝威士忌，告訴我每個人都有自己要面對的鬼魂。我很想問他，他的鬼魂會不會坐在他家餐桌旁或是跟著他去上班。但我不想讓他覺得我瘋了，因此只顧喝著威士忌，沒開口。尼克繼續又說憤怒和記憶問題和噩夢最後都會消失，最好還是別提起，否則只會更加沉重。「是如假包換的沉重。」他這麼對我說：「那將會是妳最難減掉的重量。」尼克是越戰的步兵退伍，他知道自己在說什麼。所以我靜靜地傾聽學習，盡可能像他一樣堅忍不拔。當我告訴他我想當鐵路警察，當女性的先鋒，他拍拍我的背，並將我們喝的約翰走路換成麥卡倫。

我在福特車內，抬起頭來。在短短幾分鐘後，尼克又會再次感到沉重。

我在鐵路警察內，抬起頭來。

突然一陣強風晃動車身，彷彿在提醒我不能一直拖下去。克萊德輕吠一聲表達詢問。我睜開眼睛，抓抓他的耳背。

「沒錯，老弟，現在是最好時機。」

尼克在門口等我們，面帶笑容看我們走上前，但發現我沒有報以微笑，立刻垮下臉。

「一定不是好事。」他說。

我低下頭。有人在門墊的「歡迎」二字上畫了條線，直接劃破塑膠表面。旁邊的水泥地上還殘留著被人噴漆的納粹記號。

「怎麼搞的？」我問道。

「一些混混。這裡有好幾間房子都遭殃。」

我抬頭正好和他對上眼。「尼克，是⋯⋯」

他卻搖搖頭。「不管有什麼事，都得按規矩來。進來吧，席妮・蘿絲。」

他帶著我和克萊德進廚房，不等我開口就倒咖啡。他把奶精放到舊松木桌上的糖盅旁邊，然後與我對面而坐，從一只瓶子裡搖出兩顆制酸劑。他的這一天顯然剛剛開始不久⋯⋯新煮的咖啡，剛洗過澡還濕濕的頭髮。他刮鬍子時割傷了，臉頰傷口上貼著一片面紙。尼克還在用刮鬍刀，至少他老婆是這麼說的。「這個男人刮鬍子好像在贖罪似的。」愛倫・安說：「我說要不要替他買一件贖罪的麻布衣，他卻說用剃刀湊合就好了。」

我朝面紙點了點頭，盡量用輕鬆的口氣說：「你到現在還沒抓到兇門啊？」

「手沒有以前穩了。」

更加沉重了。

克萊德忍耐著讓尼克拍他幾下，隨即到後門邊站崗。尼克的杜賓狗對著門吠叫一聲，克萊德

發出低嗚，地盤的問題就此解決。

「學校怎麼樣了？」尼克問。

拖延一下，可以接受。「現在還在放寒假。剛拿到這學期的課本。」

「好，很好。別放棄，席妮‧蘿絲。」

「不會的。」我把糖攪進咖啡。「我需要這個。謝謝。」

「不客氣。」

他沒有迎上我的目光，我便多給他一點時間。我環顧這間乾淨的小廚房，看著以公雞為主題的壁紙與藍色流理台。我坐在這個廚房、這張桌旁，已不下數百次，或是寫作業，或是吃愛倫‧安做的阿帕拉契燉肉，或是填寫海軍陸戰隊的報名表。常常也會有其他人來，都是鐵路公司員工來詢問尼克的意見，或是品嘗愛倫‧安的手藝，或是純粹來串門子。有時候奶奶會跟我一起來，切切菜、揉揉麵團，順便和愛倫‧安聊天。

一片靜謐中，只聽到牆上的木頭擺鐘渾厚黏膩的聲音…滴……答……滴……答。

我偶爾會在這張桌旁與伊黎思交談幾句。只不過我們之間有將近七歲的差距，對彼此都興趣缺缺。我出發前往伊拉克時，她還只是個對一切都感到驚奇、老是擦破膝蓋、穿著少女胸罩的孩子而已。

我透過碗槽上方的窗子瞄向死氣沉沉的院子，院子邊上胡亂長了幾株白楊，此時正在冬眠。

上方天空被沖洗成鉛灰色，正中央有噴射機留下的一道縫線。

尼克清清喉嚨。「我猜公司會裁員。」

「什麼？喔。尼克，那不是你的工作。我們都有自己的工作。我們的工作不會有問題。」

他的手定定地包覆著咖啡杯。「說吧。」

我失去了勇氣，張開嘴，又闔上。

「席妮・蘿絲。」他語氣中透著警告。

「是伊黎思。」

「更糟。」

「她受傷了？」

「發生意外？」

「凶案組的人找我去。」

他發出一個小小的聲音，好像發自胸臆，從喉頭湧出。他的眼皮慢慢覆蓋住藍色虹彩，接著又慢慢抬起，彷彿正從他人生的第一幕移向接下來的未知。

「等等。」他說。

他起身打開冰箱上面的櫃子，拿出一瓶約翰走路，往他喝了一半的咖啡杯裡大量倒入。當他重新將酒瓶扶正，我略一遲疑之後，將自己的杯子推向他。

他也替我倒了差不多等量的酒。

我們默默對飲片刻，威士忌在我內心點燃一把求之不得的火，雖然我好不容易才逃避了兩個星期。

一天會喝超過一杯的酒精飲料嗎？ 退務部的問卷上問道。

會買街頭毒品或濫用處方藥嗎？

本來應該會更常這麼做。

遇到好日子會。

「愛倫・安呢？」我問道。

「去找她姊姊，在那過夜，每個月最後一個禮拜五她們都會到對方家過夜，好像還是小女生一樣。看電影、吃爆米花。」他喝光杯裡的酒，又倒一些進去，也懶得管咖啡了。當他作勢要再幫我斟酒，我揮揮手婉拒。

他放下酒瓶，使勁地用手抹臉。「我一直都很擔心伊黎思。讓那麼多流浪漢進自己家，把他們當成好人招待，好像他們只需要體驗一下上帝就能正正當當度日。我早就跟她說過了呀，真是該死，我早就跟她說過。」

他將臉埋入掌中。

我知道這時最好別碰他。我等了好一會兒，讓他將心神收斂到他花了大半輩子牢牢掌控之處。我邊等邊聽著時鐘擺動，到最後幾乎就快被那穩定的滴答聲逼瘋了。

他終於抬起頭來。

「她出了什麼事？一五一十都告訴我。」

我告訴他了。其中一部分。關於柯恩來電、我去了伊黎思家、她家牆上的遊民記號塗鴉。但沒有全說。他不必知道有個瘋子對他的丫頭做了什麼。

我說完後，他起身收拾咖啡杯，沖洗過後放進碗槽。他將窗子推開幾公分，通通風，然後手抓著流理台邊緣，瞪視窗外呆立良久。

「我很遺憾，尼克。」

「妳讓他們搬動她了？」

「法醫已經準備好了。」尼克沒有作聲，我不禁動氣。「那不是我能決定的。」

「所以妳就沒想到拿起電話說：『尼克，你現在馬上滾過來』，讓我有機會再看看她？」他聲音分岔。「就不給我機會知道她到底受到什麼樣的對待，她受了什麼苦？」

「你不會想記住她那個樣子的。」

他砰地關上餐具櫃。「妳夠了，席妮・蘿絲，她是**家人**啊。這不是我想不想的問題，這是她應得的，是我們互相**該做**的。」

我腦中閃過柯恩警探帶我進房看伊黎思以前說的話。當時我覺得他太自以為是，那番話更大大激怒了我，但如今我明白他是好意。「我應該打電話的。」

他又背對著我幾分鐘，最後終於轉身時，態度冷靜。

「負責查案的是誰？」

「麥可・柯恩。應該還有他的搭檔吧。」

「和妳一起調查那起跳軌案的柯恩?」

「對。」

「妳怎麼看他?」

我想說他被鬼纏身,身心疲憊。「還算正派,工作認真,看起來也夠真誠。」

真誠。席妮・蘿絲,我的意思是他是哪種警察?有哪些資歷?手下放走過多少罪犯?」

「尼克,我不知道。我們一起調查了整整兩天,他才判定那是自殺。」

「妳同意他的判斷?」

「是的。」

「他可不可能對伊黎思做同樣的事?」

「判定為自殺?」我直盯著他。「不可能。」

這時我們倆都嚇了一跳,因為前門砰一聲打開,玄關那頭傳來一個開朗的男子聲音。「爸,席妮來了嗎?克萊德呢?」

「我來跟他說。」尼克在兒子走進廚房前,輕聲說道。

詹特瑞・拉斯寇,尼克和愛倫・安的寶貝兒子,他們的宇宙中心,為了讓他讀完法學院,他們付出了一切。聰明、開朗、體型高大健壯的詹特瑞,是那種一走進來就會吸引全室目光的人。

我在伊拉克時,這個英俊的粗人(他給自己的稱號)天天寫 email 給我,博得了我對他永恆不滅

的愛。

我起身擁抱他。

「席妮！我就知道停在門前那輛車是妳的。」他猛力一拉給我來了個熊抱，然後退開來親吻我的雙頰。「哇，大姊，妳看起來真是不錯，可惜太白了。妳需要到海灘上去曬幾天，我說得對不對？克萊德呢？」

克萊德一直在等詹特瑞注意他。他吠叫一聲，搖搖尾巴，垂著舌頭用後腿站直起來。詹特瑞也給克萊德一個熊抱，然後把他拖到地上強制翻身。除了我以外，詹特瑞是克萊德唯一真心喜愛的人，無論男女老少。我猜是因為詹特瑞太像道格了，那個人曾是克萊德的一生摯愛。

也是我的。

有那麼一刻，我可以**看到**道格·艾爾茲站在我面前，為了我說的某句話咧開嘴笑。高大、金髮、聲音沙啞，面對著我栩栩如生。看著他，我也笑了，並拉起他的手。

有三根指頭不見了，殘肢滲出血來。我抬眼看他，但他的眼睛已失去生氣。

我眨眨眼。

詹特瑞又和克萊德玩了一會兒摔角，才站起來轉身面向父親。他當下僵住，臉上的歡樂隨之消失，彷彿被人澆了一盆冰水。

「爸？怎麼了？有什麼事？」

尼克兩眼看著詹特瑞說：「讓我們獨處一下，席妮·蘿絲。」

我對克萊德吹一聲口哨，然後一起走到外面門廊。我用目光找尋踢足球的孩子，但人已經不見，只留下一個半壓扁的橘色三角錐。我縮著脖子對抗冷風，仔細打量尼克家門廊上殘留的納粹記號，暗自懊悔沒有把威士忌帶出來。克萊德緊貼在我腿邊，我將手搭放在他頭頂，透過他的沉穩尋求慰藉。

屋裡響起詹特瑞淒厲的吶喊。克萊德吠了一聲。我聽見尼克低低嘟噥幾句，隨後又是一聲哀號，接著詹特瑞從前門奪門而出。他以狂亂的眼神瞪我一眼，隨即奔向路邊。

「詹特瑞！」我隨後追去。「等一下！」

但他衝上他的櫻桃紅肌肉車，發動引擎，打檔、猛踩油門，便呼嘯著駛離路邊。橘色三角錐被他的車輪輾過飛起，彈進水溝。不到幾秒鐘，他便轉彎消失不見。

我回到屋裡，看見尼克站在走廊上，雙手握拳，一副身中數槍的模樣。我陪他走回廚房，這回換我倒威士忌。

尼克將廚房窗戶再打開一點，然後在一個抽屜裡東翻西找，撈出一包菸來，儘管我知道他答應過愛倫·安要戒菸。他將整包菸遞給我。我們坐在餐桌旁忍受著寒風，用科爾法克斯路的彼得餐館的火柴點了菸。我已經一個月沒抽，都已經忘了吸食尼古丁的滋味如此美妙。我將煙深深吸入肺部。

「他不會有事的。」我明知這是謊言還是這麼說。

尼克拿一只空玻璃杯當菸灰缸。「我知道是誰幹的。」

我想到伊黎思客廳與廚房裡的照片，透過相機鏡頭向外凝視的那上百張臉孔。

還有她房裡的遊民記號。**這裡住了一個壞人。**

「你怎麼知道？」

「伊黎思交了一個名叫塔克‧羅茲的小夥子。」尼克語氣平平地說：「在蒙大拿出生長大，可是去了一趟伊拉克回來以後跑到丹佛落腳。就在役期結束前幾天，小夥子受了重傷，被困在悍馬裡面輾過一顆土製炸彈，全身百分之三十的面積三度灼傷。退務部能為他做的都做了，可是動了幾次手術以後，他就直接離開不再接受任何幫助。軍方也開除了他的軍籍。」

「因為從手術房脫逃？」

──因為擅離職守。他開始跳火車，搭著貨列到處打零工，基本上就是個無業遊民。除了受了點創傷需要拯救之外，我不知道伊黎思還看上他什麼。」

「塔克‧羅茲。火燒人。肯定是。尼克沒有明說，但我知道他心裡在想，塔克‧羅茲是個懦夫，才會逃走不肯接受軍方可能提供的幫助。諮商醫療。緩解疼痛的種種方法。接受這些幫助，或許他和伊黎思都能得救。

我內心興起一股頑強的情緒。「要從退務部得到幫助不一定容易。」

尼克用冷酷的眼神瞪著我看。「妳該**不是**在替他說話吧。」

「不是。如果真是他幹的，他理當接受任何法律的制裁。我只是說他們提供的協助沒有大家想的那麼多。而且也不能確定他有罪。」

「他殺過人。」

我們都殺過人，尼克，我想這麼說。經歷過戰爭的我們都一樣。只是回到豐饒之土以後，有些人還沒想出該如何脫下殺人犯的外衣換上西裝。

我將菸灰敲入玻璃杯，拿著香菸的手在發抖。我從悍馬車、坦克車和那些移動緩慢、載著五加侖運水桶槽與大量口糧的五噸貨車底下，拖出了多少血肉模糊的屍體？我碰觸過多少男女？多少缺了眼耳四肢、肚破腸流，因震驚而面無表情或因恐懼而臉色發白的海陸戰士？

假如火燒人帶著這樣的記憶回來，他要為搞得一團糟的人生負多大責任？又要為伊黎思負多大責任？我都已經不想去數我自己曾有多少次躁動不安地，隔著那條細細的紅線看著某樣可怕的東西。

「你為什麼覺得是他？」我問道。

「他傷害過她兩次。我知道的是兩次。」揍了她的臉。這件事直到他丟下她跑走以後，我才聽說。」他字字句句彷彿都是忍著痛說出來的。「後來她去勸他回家，說是要嫁給那個王八蛋。」

「他們相愛？」

尼克走去站在窗邊。「伊黎思對流浪貓和對她打算共度一生的男人的感情，沒有太大差別。」

她為羅茲感到難過。她以為她能讓他變好。」

「如果他愛伊黎思，怎麼會對她做出這麼可……怎麼會結束她的性命？」

尼克的呼吸突然變得粗重，他的肺像風箱似的，我知道他聽見了我差點脫口而出的話：**怎麼**

會對她做出這麼可怕的事？

「尼克，我不是有意——」

他打斷我，對於道歉或解釋不感興趣。「說不定是伊黎思腦子清醒了，說不定是她跟他說不能嫁給他，結果他就發飆。」

「你一下子跳太大步了。男人打老婆、打女朋友，有時候女人會回擊，但不一定會以……收場。」

往事如拳頭般揮來，我的喉嚨頓時收緊。就在我差點說出「殺人」二字之前，忽然想起母親和她早在父親離開前便開始交往的男人。法律斷定她在醉酒後的口角中，將那個男人推向行進中的列車。法官判她二級謀殺，二十年有期徒刑。但她入獄不到一年就死於癌症。由於父親依然下落不明，我真真正正成了孤兒。

尼克馬上就看出來了。「唉，真是的。對不起了，席妮・蘿絲。」

我低下頭，努力收攏童年的殘破毛邊，封起舊傷口。過了一會兒才說：「這樣並不表示羅茲有罪。」

「好吧，也許是我錯了。上帝保佑是我錯了。但願伊黎思死前最後看見的臉，不是她所……」

他住口不語，眨了眨眼。

「什麼爛日子。」我呢喃道。

我們邊等候邊抽菸，等澎湃洶湧的脈搏緩和下來，才讓鐘聲與車聲入耳。

尼克說：「塔克的嫌疑最大，對吧？背叛我們的往往都是嘴巴上說最愛我們的人。」

我感覺到自己的 **沉重壓力**。「今天早上他去過營區。霍根巷那個。有個短期住民看見他了。」

尼克在水槽裡捻熄香菸，關上窗子。「他還在那裡嗎？」

「我去的時候不在了，差不多八點。他是搭著貨列來的，然後又離開了。」我掏出手機。

「我來告訴柯恩。」

「妳就說吧，不過我會先找到他。」

「你打算怎麼做？」

「先從那個營區開始。說不定他跟誰說過他要上哪去，也說不定他又回去了，或者也有可能已經搭貨車離開，而且有人看見。我會找到他的。」

我將手機放回口袋。「你該不會是想執行私刑正義吧。」

「我沒說我打算那麼做，但我不會放過這個人，我不會讓他跑進另一個轄區，消失在某個工作量太大的治安官堆積如山的文件底下。這時候，羅茲搞不好已經跑過大半個國家了。這妳也知道。所以妳就打電話給柯恩吧，但我可不等丹佛警局的人。他要是外掛了，就是我的人。」

「我們不是刑警。」

尼克盯著威士忌酒瓶看了許久，似乎考慮想把它喝完。但最後還是蓋上瓶蓋，放回冰箱上面的櫃子，無法輕易拿到的地方。他挺起肩膀對我說：「妳當警察多久了？」

「十八個月多一點。」

「我在鐵路公司工作的時間比妳在世的時間還要長啊，席妮・蘿絲。四十年了，後二十年當鐵路警察。我從十六歲就開始和鐵路為伍，只有十九歲入伍時中斷過一段時間。我調查過跳軌者、幫派分子和連續殺人犯，也處理過炸彈客、小偷和一般的人渣敗類。我跟丹佛的每個警察一樣，是治安警員標準與培訓認證的第一級執法警察啊，拜託，而且早在妳那個市局警探還是軍校菜鳥的時候就是了。」他用食指戳我。「結果妳現在坐在這裡跟我說，我沒資格去追查那個爛人。妳說啊，席妮・蘿絲，妳要是敢說，我就蹺起二郎腿，盯著一天比一天大的水桶肚，直到翹辮子為止。」

我意識到他的憤怒，也能理解。可是我在發抖。我不想再被扯進死亡調查。我把那些都留在伊拉克了。我不想去驗屍處，供出塔克・羅茲的姓名，把自己捲入伊黎思的死亡事件中。我不想承受伊黎思靈魂的「重量」。

我會把她放在心裡，卻不希望她出現在我的早餐桌旁。

尼克彷彿看穿我的心思，說道：「這件事我不需要妳幫忙。妳就打電話給那個警探，然後進辦公室跟隊長說我去找一個非法入侵者。這件事我會利用下班時間自己查。」

「尼克——」

他舉起一隻手。「我是警察也是親人。沒有人比我更了解這些路線和車場，如果羅茲外掛了，我比任何人都更有機會找到他。如果他坐在哪條支線軌道上或是躲在哪節動力車廂裡，那都

是鐵路公司資產，他自然就是我的人。」

我哆哆嗦嗦深吸一口氣。「他們不會跟你談的。」

「什麼？」

「營區那些住民。他們什麼都不會告訴你。」

「最好是這樣。」

「這就是原因所在，尼克。你太老派了，他們怕你。」

「那妳就幫幫我。」

我從他眼中看見他不肯說出口的話。他從來沒有像現在這麼需要我做一件事。

我望向窗外。烏鴉已經飛走，鼎沸的車聲忽然暫歇，世界變得空蕩蕩。就連隨我返鄉的鬼魂都不見蹤影，不過我能聽見他們走過尼克院子裡黯淡枯草的窸窣聲。我望著尼克家院子後面的田野，想在糾結的灌木樜叢間尋找「長官」，卻也只聽見風中的空咚空咚聲。

我回轉過頭，心口有種熟悉的噁心感。「就這件事，尼克。我會去找營區的人談。但我們要通知市警。而且只要一有線索，我們馬上退出，交給他們處理。答應嗎？」

他點點頭。「就照妳說的吧。」

但他在撒謊，我很清楚。尼克不會放手的。他會追蹤塔克‧羅茲到天涯海角。他會循著每條鐵軌、每條公路、每條泥土小徑獵捕那個小夥子，直到他們其中一人做了了結。

4

我為什麼再次入伍？因為回家以後，我不知道該怎麼樣才叫回家。我已經不知道該如何融入，不知道該拿自己如何是好。我想念軍中秩序，想念腎上腺素，想念更大的使命感。

戰爭是一種毒品，在殺死你以前會不斷地將你召回。

——席妮·蘿絲·帕奈爾下士，《丹佛郵報》二〇一〇年元月十三日

我和尼克從他家出來時，天空又壓得更低了。偌大的雪花緩緩落下，融化在柏油路上。寒風刺骨。我打開福特後門，克萊德跳進他的籠子。我隨後坐上駕駛座。尼克站在車子另一邊，兩隻前臂擱在車頂，往關著的車門探身，眼睛直盯著三十分鐘前詹特瑞停車的路邊。

透過玻璃與飛旋的雪花，尼克的臉看起來好像被人用推土機輾壓過顱底，表皮凹陷，有如傾圮的廢墟。我驀然驚覺尼克已不再年輕。或許有時候歲月會瞬間乍現，直到我坐在他家廚房提起伊黎思的事情以前，尼克都還是年輕的五十九歲。

如今他身上已無絲毫年輕的跡象。

過了一會兒，他拍了一下金屬車頂，然後坐上車。我啟動引擎退出車道時，草地上的雪不斷堆積。威士忌帶來的溫熱已消逝無蹤，我既疲倦又敏感得痛苦萬分，就像在伊拉克處埋完死者的

感覺。在塔卡杜姆營區，我會在凌晨三點走到外面，每次都有人作伴，因為有時候海陸的男隊員不是我最好的朋友。我們會站在外面抽菸，我和貝勒或托米奇，有時是「長官」，就看誰和我一同值班。我們會聆聽鬼魂經過，在處理過那些永遠感受不到我們的觸摸的血肉後，我們的感官總會被刮得敏感疼痛。

「最難減掉的重量。」尼克說。

我瞧他一眼，發現重量在他身上累積，因為他也開始與死者同行。他將手搭在我手上片刻。

「很高興是妳來傳達消息，席妮·蘿絲。」

到了霍根巷，我把車停到今天早上停的那塊泥土地上，關掉引擎。這裡還沒開始下雪，微風輕吹。「垃圾桶」的防水布和綠色小帳篷都不見了。我拉上外套拉鍊，抓起袋子。

「你在這裡等著。」我說：「你只會把所有人都嚇壞。」

「見妳的大頭鬼。」

我聳聳肩說：「看你表現了。」

這回我給克萊德拴了皮帶。反正不管有沒有皮帶，他都會感覺到我的焦慮，我不想讓他自行決定某人是否具有威脅。出動一隻狗簡單，要制止他就難了。

營區空了，只剩一個人，一個四十多歲的黑人女子，街頭名號叫災難珍妮。災難珍妮跳火車已有八年，能存活至今，肯定不是個好惹的女人。鐵路圈的黑人少之又少，女人幾乎同樣屈指可

數。黑人女子醒目得就像躲在鴿群中的烏鴉。

珍妮坐在野餐桌最前端，拱著背，前臂放在腿上，身子緩緩搖晃，肩上披著一條破毯，唇間斜斜叼著一根自捲香菸。灰色運動衫與藍色牛仔褲底下的身子瘦得皮包骨，大腳上套著一雙髒兮兮的 Keds 布鞋，沒穿襪子。頭髮油膩花白，眼皮半闔著。

我們來到桌旁站定。

「早啊，珍妮。」

她瞪目直視著我，慢慢露出相識的眼神，宛如光線逐漸滲入骯髒的窗戶。

「帕奈爾資深特別探員。還有克萊德。」她瞇起眼睛。「妳名字叫邦妮嗎？」❶

我微笑搖頭。「生活過得怎麼樣，珍妮？」

「這裡辛苦，那裡辛苦，」她吼出帶痰的笑聲說：「從頭到尾都辛苦。所以管他的。」

她的聲音沙啞、破損，好像聲帶被刮傷。她嘬起嘴，朝天空吐煙，然後將菸灰往地上彈。

「聽說我沒吃到妳的煎餅。」

我於是從袋子裡拿了一根巧克力棒給她。她隨手塞進運動衫的口袋。

「去收容所會有東西吃。」我聲音輕柔地說。

「是啊。」她哼了一聲。「吃了一條蒸熱狗，就會有個爛人要我幫他吹喇叭當作回報。我不

❶ 意指著名的鴛鴦大盜克萊德與邦妮。

幹了。」

尼克聽夠了這些玩笑話。「我們在找人。」

她的目光倏地轉向他，並用一隻瘦巴巴的手將毯子拉到喉嚨處。「所以呢？」

「一個外號火燒人的流浪漢，妳有看見嗎？」

「他來過。很早就來了，天還沒亮的時候。幾乎沒一下就走了。你們找那個可憐的孩子幹嘛？」

「他是重要人證。」

她不以為意地揮揮手。「我們都是重要人證，偏偏一點重要的東西都沒有。」她格格一笑。

「妳有沒有聽說他可能會去哪裡？」

「他沒來跟我報到，如果你問的是這個。」

尼克急促地吸一口氣，他最後一點耐心就像破損毛毯的一條細線。「妳到底知道什麼？」

「搞不好我看到他了。」

「在哪裡？」

她聳聳肩，有點賣弄風情。「話再說回來，又沒有人付錢叫我看著他。」

尼克湊身上前，用警察的凌厲目光盯著她。「妳到警局也想這麼說嗎？」

「你不能抓我，因為我不知道那小夥子在哪裡。」

「遊蕩、居無定所、嗑藥、破壞公物、非法入侵。」他兩手放在桌上，臉往前靠，直到離她

的臉僅數公分。「只要我打定主意，甚至可以用強姦兔子的罪名把妳抓進去。妳聽懂我的意思了嗎，妳這下賤東西？」

尼克。徹頭徹尾的老派。

珍妮鬆開毯子，一副準備朝尼克揮拳的態勢，我也開始有點明白她如何能在鐵路圈裡待這麼久。

「拜託，尼克。」我抓住他的手臂，用力將他往後拉到珍妮聽不見的地方。我把機會交給他，並不代表他可以任意浪費。「你的做法全錯了。」

「她知道他在哪裡。」

「也許吧。那就給她一個分享的機會。面對這二人，最重要的是嘴要甜。其他每個人都讓他們夠難過的了，你要真想找到羅茲，就放聰明點。」

他瞪著我抓住他手臂的手，有好一會兒，他眼裡好像根本沒看到我，只看到一個擋路的東西。我放開他，接著換我用警察的目光看著他。「尼克。」

他一時沒有反應，但還是回神了。「沒錯。」他走回珍妮身邊，對她點了點頭。「抱歉。」

珍妮抬起下巴、挺起肩膀，顯得義憤填膺。「他憑什麼那樣跟我說話。我可不是讓他隨便大小便的垃圾。」

「我們只是想找火燒人談談。」我說：「今天早上發生了一件不好的事，他可能看見了些什麼。妳有沒有注意到他什麼時候來，什麼時候走的？」

她依然盯著尼克不放，但終究還是讓步了。「他第一次來的時間不確定。只是聽到有人在說他的臉。但他回來的時候我已經在這裡。一個小時，也可能是兩個小時前吧。然後就搭貨車走了。」

「往哪個方向？」

她頭一回露出沒有把握的神情。先是舉起雙手，接著放下，最後大拇指往肩膀後面一送，指向北邊。

「妳確定嗎？」我問道。

「嗯。」她沒看我的眼睛。「確定。」

「保德河。」尼克說：「那王八蛋要出州了。」

「還有什麼，珍妮？」

「什麼意思？」

「好像有什麼事讓妳緊張。妳有什麼沒告訴我們？」

「沒了。」她低頭看著地上。「沒其他事了。」

「珍妮，別這樣，幫幫我們。如果妳知道些什麼……」

「沒有。我知道的都說了。」她挑釁地瞄我一眼。「信不信隨便妳。」

「好吧。」我吁了一口氣。「妳有沒有看到他跳上哪一節車廂？」

「只知道長車龍已經過了一大半。」

「他有搭營嗎？」

她聳聳肩。「就待在他平常待的地方，生了火。後來沒聽到聲音，我有起來看一眼。他就坐在那裡，我以為他喝醉睡著了，累到連躺都沒躺下。不過那班列車一到，他動作快得好像被鬼追似的。」

「帶我們去看他搭營的地方。」尼克說。

她眼中再度燃起些許怒火。「你倒是說說我為什麼要幫忙，你用那種口氣跟我說話。」

尼克兩手一攤。「不順的一天。不是針對妳。」

她哼了一聲。「那好吧。」

她將香菸捻熄，從桌旁費力起身。我們跟著她鑽過灌木叢，慢慢下坡走向河邊。她來到一群楊樹下止步，手指向一塊空地，只見正中央有個六米見方、用土堆成的火坑。空地的一側有一堆垃圾，堆得整整齊齊，還用幾塊石頭壓著。垃圾旁邊有寥寥幾個罐頭——馬鈴薯碎肉罐頭、鮪魚罐頭、桃子罐頭。空地另一邊，羅茲或是某人拖來了一棵倒下的樹，以便坐下來邊看著火上加熱的食物，邊思考自己前半人生的際遇，以及接下來還能做些什麼。

我向珍妮道謝，給了她一張二十元鈔，她隨即循原路回去。我聽見她穿過灌木時發出劈啪聲，然後便再無聲響。

我將克萊德拉到遠離營地的一片土地上，命他待在那裡。他好奇地看著我，等我分配任務。

尼克蹲在空地邊緣，仔細查看營地。我盡立在他身旁。

「不需要這麼做。」我說。

「我們已經錯過一個小時。」

「我是認真的。這不是好主意，你不應該在這裡的。」

「以後不會了。」

「好。」我取下固定髮辮的髮夾用嘴咬著，將散落的髮絲塞進辮子後，又重新盤起，戴上帽子。

「你看著這個地方，我來打電話給柯恩叫他過來，好嗎？」

尼克卻只是呆呆望著那堆罐頭。「他為什麼把吃的都留下來了？」

「不知道。也許他沒想清楚，也許他想輕便一點。」

「妳袋子裡有手套嗎？有相機嗎？」

「我們已經找到線索了，尼克。這裡沒我們的事了。」

「我們就在他搭營的地方。」他站起身來。「除了一個精神恍惚的遊民之外，我們再給制服員警多一點線索好嗎？我們就再多扮演幾分鐘警察，給那位警探一點調查的方向。」

我瞄一眼河水，望向胡亂糾結在一起的旱雀麥與薊草，也是我當天早上看見「長官」的地方。我不去計較尼克的粗言惡語，他是傷心的緣故。因為傷心所以需要把事情釐得一清二楚。我明白。

死者有可能讓人毫無抗拒之力。何況我從來無法違抗尼克。現在順著他會讓我對柯恩有些難以交代，但尼克基本上是家人，

而在洛耶爾，家人總是擺在第一位。

我聳聳肩說：「你別得寸進尺。」這麼說只是表明我的立場。

他知道我屈服了。「感謝，席妮・蘿絲。」

我打開袋子，將乳膠手套的盒子交給他，自己則拿出相機，拍了幾張營地與周圍的相片，我小心翼翼地繞行塔克・羅茲的叢林邊緣，從各個角度拍照。留在夯實土地上的腳印不多，但我還是如實拍下，並針對火坑與垃圾拍了許多不同焦距的照片。

拍完後，我將相機掛在胸前。

「你想要垃圾還是火坑？」我問道。

「我負責垃圾好了。」

我們於是展開作業。我找來一根折斷的樹枝，蹲到地上，強烈寒氣從制服滲入。我開始仔細篩檢。羅茲用土掩埋了火坑，但底下仍發散著熱氣。溫熱感撲面而來，很舒服。我想到羅茲此時可能蹲踞在後機車內，也可能在空隆匼鄔的露天敞車上受凍。不知道雪花是否飄落在他身上？不知道他看見的天空是藍色或灰色？

我拉出一個馬口鐵罐，很整齊地割開一半，裡面的東西還滿滿的。是墨西哥花豆。看來他只吃了一點點，也或許才剛開始吃。我將樹枝插入罐中，將它挪開。

「有張紙條。」尼克從空地另一邊說道：「是伊黎思的筆跡。」

我望過去，只見尼克手裡拿著一張紙，又破又皺，塔克似乎反覆讀了許多遍。

「她叫他回家。」尼克說。

「裝袋。」我對他說，聲音盡量不帶感情。我注視他片刻，才又繼續做事。

寒意竄上背脊。我屈屈凍僵的手指，轉身回到火坑。花豆罐頭底下還有一層灰，我將灰燼推開後，空氣頓時變熱。裡頭還有東西在悶燒。

首先出現的是一塊布，深淺褐色圖紋，我在伊拉克見過。我挖得更快了。兩三分鐘後，從火坑裡挖出的布料已足以證實我的猜測。那是海軍陸戰隊沙漠迷彩裝的一部分。

在垃圾堆旁的尼克發出聲響。他舉起一個瓷器小丑款式的相框，玻璃裂了，框中的相片不知去向。他瞪著相框看的模樣，活像抓住響尾蛇的尾巴，等著那東西晃過身來咬他。

我腦中閃過伊黎思床頭櫃上沒有灰塵的那塊地方。

「是伊黎思的。」他說話時直挺挺站著，彷彿全身再無一處柔軟。「這裡面本來放著她和羅茲的照片。他幹嘛殺了人以後還留著合照？」

我搖搖頭，對著冷冽的空氣微仰起臉。

我不想看那件制服，唯恐看見它可能揭露的東西。頃刻間，科羅拉多的寒冷消失了，取而代之的是熱氣與蒼蠅與沙土，我站在我軍掩體內的處理室，在清洗屍體。我小心謹慎地清除血與土，以及灰質殘屑與到處噴濺的臟器——有可能是也有可能不是死者的。這一具遺體沒有腳，沒有左手。

後側的顱骨不見了。

不見了的部位要怎麼辦？我一面畫屍體簡圖一面問道。

上色，「長官」說，塗成黑色。

「席妮・蘿絲？」

我眨眨眼。「這裡有他的制服上衣。在火坑裡。他想要燒掉。」

這回換尼克拿相機。我抓起另一根樹枝，將兩根樹枝當火坑鉗一樣夾起布料。羅茲的整套軍服都在坑裡：上衣、褲子、軍帽，緊緊摺起。將這些物品弄出火坑後，我用樹枝一一挑開，因為黏得很牢，費了好一番功夫。等到我把上衣和褲子攤開在地上，才明白為什麼。

「是伊黎思的血。」尼克看著沙漠迷彩服上如花朵綻開的一塊塊紅黑色說道，腳下打了個跟蹌，我連忙扶住他。

「我來拍照吧，尼克。你帶克萊德去走走。」

但他甩開我的手。「我來。」

「我現在打給柯恩。」

他沒有回答。他舉起Lumix相機開始拍照，我看了他好一會兒，等確認他腳步穩了，才脫下手套，走到克萊德身旁站定。克萊德貼近過來，仰頭看著我的臉。

「好老弟，克萊德。」我說：「差不多就快好了。」

我打給柯恩。

「我是帕奈爾。」

「伊黎思・韓斯利的舅舅指認了一名殺人嫌

警探接起電話後，我說道：

犯。他說死者和一個戰爭退役軍人訂了婚，是個遊民。曾經發生過幾次家暴事件。我們現在就在他的營地。聽說他今天一大早來過，後來大概在一個小時前外掛了。」

「有名字嗎？」柯恩問。

「塔克・羅茲。海軍陸戰隊退役。原籍蒙大拿。他的制服在這裡，他企圖要燒毀，看起來到處沾滿了血。」

「妳在哪裡？」

我把交叉的路名告訴他。

「等一下。」他說。我聽見背景裡有說話聲，接著他又回到電話上。

「我的搭檔和幾名制服警察已經上路了。妳說他『外掛』是什麼意思？」

「這是遊民的用語，也就是說如果我們的目擊證人說得沒錯，羅茲已經跳上空的運煤列車北上，現在可能已經到距離懷俄明邊界的半路，就看列車有沒有誤點。我可以查出確切位置。」

「我去追他。妳能把火車停下來嗎？」

「如果你想這麼做的話。我來查查看是哪輛列車，位置在哪。我再回電給你。」

我掛電話後打給沃斯堡的國家行動中心。科羅拉多的調度主任和我一起清查了可能的列車清單，直到找到羅茲有可能搭乘的那班車。主任給了我列車標誌、機車編號與一份里程標。

「要我把火車停下來嗎？」調度員問道。

我聽得出她口氣中帶著遲疑。火車只有保持速度才有利可圖，也就是在行駛順利、不誤點的

情況下。工作人員也要嚴格遵守時間表。一旦投入十二個小時就必須下工，必須離開火車。不管他們人在哪裡。即使身處於山頂上的暴風雪中，也得讓他們下車回城。

「到時候再告訴妳。」我說。

我掛斷電話，仔細研究起羅茲的小叢林。制服、沒吃的豆子、小丑相框，還有大方放在外頭的罐頭食物，任何遊民都能隨意取用羅茲的寶藏。他的舉動有種終結的意味。他不只不打算回這裡，回丹佛，更像是要去一個永遠回不來的地方。焚燒制服，若說是想毀跡滅證的確合理，但若說是要切斷與世界的最後聯繫，也同樣合理。

尼克拍完照後，過來站在我和克萊德旁邊。

「他要回家了，尼克。他想自殺。」

「這誰知道。」

「他要回家了。」

我指了指鐵軌。「這條路線通往蒙大拿。他打算回家去死。」

尼克的臉色變得鐵青。「我不會讓他得逞。」

我的耳機響起。是柯恩。我將手機開成擴音好讓尼克也能聽見。

「我找到蒙大拿的謝爾比有一個塔克‧羅茲上等兵。」柯恩說。

「就是他。」

「沒有前科，沒有引渡逮捕令。在德州布魯克軍醫院附近的住處接受治療時，因為擅離職守被開除軍籍。」

這代表他無權穿制服。然而他為國服役期間受到那麼嚴重的創傷，如今覺得這身制服仍屬他

所有，又有誰忍心怪他？

「找到列車了嗎？」柯恩問。

「在科林斯堡外圍，懷俄明州邊界以南八十公里處。」

「他有可能已經在科林斯堡下車了。」柯恩說。

「讓那邊的警察發出全面通緝令。不過我認為他會回家，回蒙大拿。」

「為什麼這麼認為？」

「直覺吧。」

「好。」柯恩咬牙吸了口氣，我可以聽見嘶嘶聲。「他也可能企圖繼續往北走，能走多遠是多遠。對於可能被判死刑的美國人，加拿大不會加速發出拘捕令。如果羅茲知道這一點，說不定會企圖逃過邊界。」

「也許。」

「但妳不這麼認為。」

「我認為他打算自殺。而且我認為他想在蒙大拿動手。」

「有什麼根據？」

「他把東西都丟下了。食物、私人物品、他的制服。」

「典型做法。好。但如果想自殺，何必等回到蒙大拿？」

「你有沒有長期待在世界另一頭，看著自己最好的朋友被炸得四分五裂？」我的目光飄向河畔，稍早看見「長官」的地方。「要是有這些經歷，那麼想結束一切的時候就會想回家。」

「妳認為他抱著這樣的心態，那我們就這麼處理吧。」柯恩說：「我們會安排伏擊。我來聯繫拉瑞莫郡的保安官辦公室。我們需要在沿線找一個可以讓特勤隊藏身的地方。」

尼克表明身分後說道：「懷俄明州界以南十六公里有一座廢棄的肥料工廠。位置在州際公路以西三、五公里處，地勢相當平坦，所以就算他逃跑也難以躲藏。現在還有一條可用的道路直通工廠，特勤隊若要前往，完全沒問題。」

「火車還有多久會到那裡？」

「差不多四十五分鐘。」

「時間緊迫。」

「我們可以幫你爭取一點時間。」尼克說：「把火車停下來，直到保安官的人到達。」

但我搖頭。「太冒險了。現在他應該猜到我們很可能正在找他，只要一有風吹草動，他就會跳車。我們可以讓火車減速，多爭取五分鐘或十分鐘，但我不會讓火車停下來。」

「那就十分鐘吧。」柯恩說。

尼克退開幾步，我聽見他在講電話，在和調度員通話。隨後他又回到電話上。「我們現在正在通知保安官。妳說他的那個營地，有人指稱那是他私人搭營的地方？」

柯恩叫我等一下。電話裡可以隱約聽到模糊的低語。

「是的。」

「妳如果也邀我一起去參加派對就好了。」

我聽出他口氣中的不滿，也知道他有理，但我仍然站在尼克這邊。「要不是我們，你也不會知道這位貴客。」

「我得申請逮捕令。等我五分鐘。」他掛了電話，三分鐘後又打回來。

「我們找了個對的法官處理令狀，應該很快就會下來。你們兩個想參與行動嗎？」

「你想讓死者的舅舅加入伏擊？」

「他是專家，不是嗎？我們通常都是這麼辦事的。而且那是鐵路公司的資產。你們想要的話，由你們來抓人。我不太喜歡大搖大擺跑進別人的地盤。」

我無視他的挖苦。「無所謂。我們不可能做得到。就算一路往北推進也不可能。」

「妳得學著跳出框框外思考，帕奈爾。」柯恩說：「你們覺得直升機如何？」

等候柯恩和直升機時，尼克越過福特的引擎蓋看著我。柯恩的搭檔名叫連．班多尼，是個面貌冷峻的彪形大漢，他此時已經來到羅茲的營地。有兩名制服員警正在拉封鎖線。雪終於開始不間斷地落下。

「妳不用跟著來，席妮．蘿絲。」尼克說：「我的要求妳已經做到。」

「你卻沒做到。我們說好的，有了線索以後就交給正規警察。」

「我們把柯恩拉進來了。」

「我們當初不是這麼說的。」

他搖出一根香菸。「拜託,那是伊黎思啊。」

「我知道。」我把水倒入碗中,看著克萊德喝。「我知道,尼克。我了解,所以我才沒對你大吼大叫。可是你靠得太近了,你差點就在目擊證人面前失控。」

他點了菸,彈開火柴。「我不會開槍射他。」

「這是你說的。」

他繞過福特的引擎蓋走過來。克萊德瞬間起身,擋在我們之間。

「走開。」我命令克萊德退下。他勉為其難地聽命了,眼睛卻仍盯著尼克看。

「這是我需要做的事。」尼克說:「而且柯恩親自邀請我了。只要羅茲被監禁,我就會放手,好嗎?我會讓法律做它該做的事。」

我又起手來。

尼克說:「不過剛才我錯了,我不該叫妳回辦公室。我希望妳來。」

「不要。」

「克萊德可以利用羅茲的制服。」

「什麼?」

「靠嗅覺找到他。如果羅茲逃過人員的搜查,克萊德可以利用他制服的氣味追蹤。」

「保安官有警犬隊。」

「妳看過比克萊德更厲害的氣味追蹤犬嗎？妳看過哪條狗比他更堅持到底的嗎？」

「去你的，尼克。」

「妳要求妳對不對，席妮‧蘿絲？好，我現在求妳。拜託好不好，我們在說**伊黎思**啊。」

如果羅茲逃過這次伏擊，可能就從此消失在加拿大境內。假如他最後自殺，公理就永遠無法伸張。」

「我們的公理，也許吧。」

他吸入一口，吐出煙來。「公理只有一種。」

我聽見頭頂上傳來持續的霍霍聲，抬頭望去，看見警用飛機逐漸靠近。

「我請求妳。」尼克說。

「該死。」

他的面容堅定如磐石。「拜託。」

一道陰影移入羅茲營地附近的群樹間。一開始我以為是班多尼，又或許是災難珍妮回來拿羅茲丟棄的食物。但隨後從我眼前閃過白皙的皮膚與血跡斑斑的閃亮金髮。

是伊黎思。

當你認出死者，等於是召喚他們前來。我還沒找出送走他們的方法。**我們多半都可以熬過**

去，那位海陸同袍這麼跟我說過。

我一再拿這句話提醒自己。

「媽的，」我把臉湊到尼克面前。克萊德低吼一聲，但這次我沒有制止他。「你根本不知道我要付出什麼代價。」

「我想我知道。」

「不，你不知道。你**他媽的**一點概念都沒有，因為你從來就不想聽。我會去做，因為我愛你，尼克。可是你把我欠你的，一點不剩都討回去了，你懂嗎？」

「我再也不會對妳提出任何要求。」尼克說。

我的臉脹熱起來。「一點也沒錯，尼克拉斯·喬治·拉斯寇。你永遠不會再提出要求。」

他眨眨眼。「我懂了，席妮·蘿絲。」

我轉過頭去，不讓他看見我熱淚盈眶。我們之間有個東西破裂了，我不知道是否能修補得好。那是最糟的一種重量。

我拿起克萊德的空水碗，將車上鎖，揹起袋子。

直升機直接往下降，在雪地中投下一條路徑，以灰暗陰影籠罩我們與福特車。

在河邊，伊黎思從一棵樹移到另一棵樹，不斷被愛人滯留的光環吸引過去。她朝我這邊看，藍色眼睛透過一層薄薄的血紗與我四目相交，我轉過身去，背向她和尼克和整個該死的世界。我雙手握拳牢牢抓著克萊德的皮繩。

直升機降落了。

5

在現代戰爭中，人會消失。不是因為逃跑或是在當地歸化或是被俘虜。我說他們不見了，甚至不是指他們死了，而是人間蒸發。前一秒鐘人還在眼前，就站在妳身邊，精神奕奕、生氣勃發，一如他們雙親、妻兒眼中始終不變的模樣。也許他們正在聊丹佛野馬隊是怎麼把拉斯維加斯突擊者隊打得落花流水，或是等他們回家後要開一間電腦維修店，又或者只是在說天亮後的第一根菸味道何其甜美，問你想不想也來一根。

然後他們走了幾步，炸彈就炸開了，等到粉紅水霧滲入塵土中，四下便只剩一隻靴子和那人的手。也或許只剩他的背包，裡頭裝的急救包、他的兔子腳幸運符和他最後一套乾淨的內衣褲，全部散落在田野間。

而妳就呆呆站在那裡，嚇得魂飛魄散，感覺到前所未有的傷痛。

不過妳他媽的也會覺得開心。因為有一部分的妳會心想，謝天謝地，那本來有可能是我。

——席妮·帕奈爾，私人日記

柯恩雙手交抱、下巴緊繃，等候我低頭迎著下降氣流將克萊德拉上直升機，然後我和尼克才爬上去，在警探對面、面朝前方的座位落座。

柯恩先後與我們簡短握了手，隨即關上機門。

他戴上頭罩式耳機，並示意我和尼克照做，以便在旋翼的隆隆聲中交談。

「先等一下。」他說：「要向丹佛進場台申請許可。」

「那輛火車正在飛奔而去。」尼克說。

「不會太久。」

柯恩背靠著座椅，專注地在大大的線圈筆記本上寫筆記。前方的駕駛員不知在他們的專用頻道上說了什麼，同聲笑起來。液壓油的味道從地板飄上來，冰冷的空氣中凝聚著航空燃油的刺鼻氣味。不一會兒，我的皮膚開始發熱，脈搏狂跳，太陽穴冒汗，因為伊拉克的回憶像迫擊砲彈一樣在我腦中爆破。

「長官」。炸彈。躺滿死人的輪床。

我雙手緊壓著臉。創傷後壓力症候群。這是我持續不斷收到的禮物。我為了伊黎思的鬼魂生尼克的氣。但如今看起來，搭直升機還會加碼。

克萊德站起來靠著我。他受過搭直升機的訓練，但似乎也不太開心。他耳朵往後貼，皺起臉來。

「放輕鬆，老弟。」我說。

我從口袋裡的包裝袋掏出一些狗糧，並撫摩他的頭，彎身在他耳邊輕聲細語。

「我們現在還好。」

他無視狗糧，只顧盯著我的臉。狗能嗅出恐懼與焦慮，就像街頭小偷找到標的一樣，迅速而毫不費力。我必須先說服自己我們沒事，然後才能說服得了克萊德。

我依然伸著拿狗糧的手，但開始放鬆肩膀，規律地深呼吸，一如諮商師的教導。我直視克萊德焦慮的雙眼，想像與他坐在遠方某處山谷中，只有我們倆沉浸在陽光下，望著頭頂上的浮雲飄過。

我們在這裡，我們在這裡。

經過一兩分鐘的沉默質問後，克萊德的耳朵往前移，額頭舒展開來，並叼走我手上的食糧，然後在我腳邊的地板上安頓下來。

我撓撓他的耳後。「好老弟。」

一次小小的勝利。

我直起身子看向柯恩。「怎麼了，帕奈爾？」

他仍繼續做摘記。「警探？」

「我們只是在盡自己的職責。我是說在營地。」

柯恩抬起頭來，迎向我的目光彷彿一記拳頭揮來。「妳這麼覺得嗎？我卻覺得那是我的場子。我的案子，我的場子。」

尼克插嘴，平靜地說：「我們不確定我們手上有什麼。時間一分一秒地過去，是我做的決定。」

「我很遺憾你痛失親人，拉斯寇。但那是不智的決定。」

「我們也許有點越線，但如果等你移動大駕去到那裡，我們現在不會在追羅茲了。」

柯恩不理會他的冷嘲熱諷。「你們有沒有想過，要是案子送上法庭別人會怎麼看？你們有沒有想過法官會怎麼說，像你們這樣跑到某人的營地上東翻西找，而那個人……」

「老實說，」尼克說：「我們也不想跑到你的地盤上撒尿做記號。可是我們得先抓到那傢伙才能審判他。我們人在那裡，你沒有。」

柯恩的臉色更加鐵青。「要是不能把罪犯定罪，何必抓他？」

「你說話的口氣真像檢察官。」

「那你呢？獨行俠？還是我沒搞清最新狀況？你什麼時候變成刑警了？」

「大概就在一個殺人犯逃走後，你卻決定坐視不理的時候。」

「夠了。」我說。

尼克看著我。柯恩則繼續盯著尼克。

我怒瞪他二人。「我們能不能先別說那些關於地盤的廢話，好好專注在塔克・羅茲身上？」

「好。」尼克輕聲說。

「好。」柯恩也說，但氣仍未消。

駕駛員的聲音從線路中傳來。「可以走了。」

旋翼加速後聲音從線路中轉為低沉，克萊德輕哼一聲，我於是將他拉近。我們一起凝視窗外時，直升

機的起落橇輕盈移動，隨即升上雪花紛紛的空中。

丹佛瞬間被拋到距離吞噬的空中。首先被距離吞噬的是柯恩那位穿著暗色外套的搭檔，其次是伊黎思亮麗閃耀的頭髮。驟往北轉後，遊民營的帳篷與防水布便消失在楊木林背後。

接下來幾分鐘，我們在一小區一小區意興闌珊的風雪中飛進飛出，藍灰色天空一閃而過，上面灑滿斑駁的淺淡陽光。駕駛員在私下閒聊。尼克坐在自己的角落裡，像在抵抗強風的模樣。我對面的柯恩則繼續寫他的筆記。

「警探？」

他沒抬頭。「什麼？」

聲音裡含著碎玻璃。

「你邀請我們一起來，我們能怎麼幫你？」

他用食指敲著金屬圈，然後彷彿掙扎著脫下厚重大衣一般勉強擱下怒氣。「跟我說說那輛火車。」

「機車編號158346。是一長串的混合列車，共有一百三十八節車廂，換算起來長度驚人。」

「有多長？」

「將近二點五公里。」

他候地揚起眉毛。「有辦法縮短一點嗎？」

「營區的目擊證人說他外掛在列車後半段，很有可能是在後DPU……」

「那是？」

「動力車廂，也叫後機車。很受遊民喜歡，因為裡頭暖和又有廁所。這列車有兩個後DPU。」

「好。我們會在沿線安置人手，讓他們在火車停下時別離這些車廂太遠。他還可能在哪裡？」

「筆記本和筆能借我一下嗎？」

他遞過來以後，我翻到空白頁，接著喚醒我凌晨三點用家中電腦登入報到時，對列車編組的記憶。我的筆電還在店裡，說要換一直都還沒換。

我開始畫起簡圖。

「大多都是空的煤斗車，」我說：「這種車廂太深了爬不出來，底部還有斜槽。遊民不會搭這個，因為那是死亡陷阱。羅茲不會在這裡。」

「還有呢？」

我一邊默想一邊塗鴉。「在列車三分之二長的地方，有十六或十七節密閉的篷斗車串連在一起。羅茲有可能在篷斗車平台上或躲進淺口裡。如果是這樣的話，火車一停，他很快就能逃走。你得趕快安排人到那些地方去。」

「篷斗車到底是什麼玩意？」

他的尖刻語氣讓我抬起頭來。柯恩臉上露出一種飢渴的、無限的好奇。他需要知道我所知道的一切，而昨天已經太遲。這種表情，我在道格・艾爾茲臉上見過上千次，通常都是在會見某個與他當下的祕密行動有關的人時。

他二人的神情實在太過相似，我一時驚愕到無法呼吸。

全部都告訴我，道格會這麼對消息來源說。

回憶宛如狙擊手的子彈射穿了我。道格坐在阿拉伯膠樹間的一張金屬摺疊桌旁，長腿往前伸直，邊和一個部落老人聊天，邊用左手揮走嗡嗡叫的蒼蠅，我和克萊德則站在二十公尺外旁觀。道格臉上依舊流露出慣有的好奇與迫不及待，手裡一面扭轉著他用編織皮帶掛在頸間的獅頭戒指。

「全部都告訴我。」他用阿拉伯語說。

「**Na'am**（好）。」他的線民，那位伊拉克老者說，同時又倒了些茶。

道格舉杯向老人致意。

「**Salâmati**（乾杯）。」「**Salâmati**！」

老人也舉起杯來。「**Salâmati**！」

十天後，道格殘破的身軀平躺在軍墓勤務組內我的台桌上，眼睛和臉上同樣布滿那白色細塵。隔天，有人將那個老人的頭放到我們大門外。

全部都告訴我，道格，我對著他的屍體低聲說，**我需要知道**。

「席妮・蘿絲？」尼克的聲音從長隧道的另一頭傳來。「妳還好嗎？」

我抖擻起精神，伸手去摸如今掛在我脖子上的道格的戒指。我隔著外套摸到厚實的金戒。

「我沒事。」

尼克目光銳利地打量我。

我不禁臉紅。「**真的**，尼克，我沒事。」

他聽到這句謊話瞇起眼睛，但仍點點頭，又回頭看他的窗外。

「篷斗車和洩口。」柯恩的表情和緩了。「妳知道吧？妳說的這些我完全沒有頭緒。」

「喔，抱歉。篷斗車就是用來運送玉米或小麥這類大宗物件的車廂，也就是需要受到保護不受天氣影響的貨物。車廂前後壁會從上到下斜斜切入，在車廂兩端、車輪正上方留下一個金屬平台的空間。像這樣。」我很快畫了一下。「其中一個平台放置了剎車系統，但另一個平台是開放的。對遊民來說再完美不過。」

「那洩口呢？」

「那是後斗壁上開的一個洞，在這裡」──我指出來──「平台上方。空間不大，但非常適合藏身。」

「好，篷斗車我懂了。繼續說。」

「有幾節平板車。這些不需要擔心，上面載滿貨物，坐起來太危險了。不過有二十三節敞車分布在列車各處。」我又畫一幅簡圖。「敞車基本上就是只有一半高度的無蓋車廂，所以大概只比車輪高一米八。我們這列車，有十三個敞車是空的，也就是說他可以輕易躲在裡面。我們只能爬上每節車廂去看，才會知道他在不在。」

「如果用空飛的方式呢？那樣能看得到嗎？」

「看情形。如果他在敞車內，當然看得到。但如果他在平台上或洩口裡，從空中就不可能看見。而且如果他出動警用直升機，恐怕會讓他警覺到。」

柯恩點點頭。「看起來必須從地面著手。」

「你有多少人力？」

「拉瑞莫郡會派出特勤小組，二十一人外加一個指揮官。另外有十個郡警、保安官和兩支警犬隊。州府會再支援二十五個人。所以有六十個人再加上我們。」柯恩揉揉眼睛，彷彿直到現在才發覺自己有多累。「火車一停，我們應該如何利用每分人力，妳有什麼建議嗎？妳的證人說他在火車後段？」

「對。」

「妳的證人是毒蟲，對嗎？」

「無所謂。羅茲的外掛經驗夠豐富，會知道後段火車坐起來比較舒服。我會建議將人力集中在集結的密閉篷斗車和列車後三分之一段的空敞車。」

我將我畫的編組圖拿給他看。「這裡。」我指出。「還有這裡。加上後側動力車廂。如果停車時，讓前三分之一段列車越過肥料工廠北邊的橋，就能讓你的人爬上建築的屋頂查看打開的篷斗車和敞車內部，要是他企圖逃跑也能加以監視。列車前段周邊和橋邊也安排一些人，以防萬一。順便告訴埋伏在周邊的人，如果羅茲聽到關於我們行動的風聲，可能火車一慢下來他就會跳車。」

「我們有必要告訴保安官，要在鐵路沿線哪些確切地點安置人手。」

「以百米為單位將軌道分段標記，然後把人安排在這些地方。」我在紙上畫一些小記號。

趁著柯恩將距標轉告給郡保安官的派遣員，我也請副駕駛替我接通沃斯堡行動中心，讓我能和車號158346列車通話。列車駕駛是丹·奧伯，性情粗野，脾氣火爆得活像被逼入絕境似的。值班時，他會在小腿上綁一支鮑伊獵刀，椅子旁放一把短霰彈槍。曾經有三個自稱是美國貨運列車幫的成員企圖跳上他的列車，被他獨力打敗。這個幫派裡全是暴力黑道分子，行事不擇手段。奧伯趁其不備就先將其中兩人打昏，警察趕到時，第三人已被他用槍抵著，瑟縮在一節篷車內。

自行解決問題當然有其好處，但以奧伯這樣的脾氣，不是我心目中適合駕駛這一班列車的人選。

「有王八蛋上了我的車。」調度員替我接通後，奧伯這麼說。

「奧伯，你別插手。」我警告他。「就待在駕駛室裡。」

「王八蛋沒資格上來。」

「奧伯。」

「媽的，帕奈爾。」

我等著。

「只要他別來惹我。」他最後說道。

「你做個緊急剎車。」我說：「我們想讓他以為你只是因為軌道有狀況才停車。」

「懂了。妳自己保重點，好嗎？」

「謝了。」我掛斷電話。

柯恩瞄一眼手錶。過度的疲憊讓他臉色顯得蒼白。

「漫長的一天嗎？」我問道。

「還不夠長，沒法一次解決所有問題。」

我沒有應聲。我因為他讓我想起道格而莫名其妙地生氣，而且我向來沒耐心聽人抱怨疲累或時間不夠。我的標準是「長官」建立的，他比柯恩年長幾歲。「長官」會在連續七十二小時躲避土製炸彈與恐怖分子後，又連續四十八小時忙著血腥格鬥，最後還要一一會見痛失親人的伊拉克家屬。這一切結束後，他還會擠出笑容，喃喃地對部屬說：「我們情況還好。」

「帕奈爾？」

「什麼？」

我想必露出了什麼表情，因為柯恩的疲憊中閃過一絲興味。

「妳覺得我像個娘們嗎？」

「你哪在乎我怎麼想。」

「我要是在乎呢？」

我頓時無言。我再次留意到他銳利如嚴冬的眼睛，邊緣閃著寒霜般的智慧光芒。但眼眸中卻

有另一種不同的感覺，距離冰霜之遙遠一如日與夜。我若處於較寬厚的心境中，會稱之為憐憫。

我皺起眉頭。「老實說，警探，我對你毫無想法，不管是好是壞。」

柯恩往後一靠。「妳一點也不拐彎抹角哦？」

「抱歉，我誠實過頭了。」

他畏縮了一下。

「我不是那個意思，」我說：「我是……」

「沒關係，我大概是自作自受。」他笑著說：「我疏於練習，不過妳倒很善於自我封閉。」

「軍隊給的禮物。」

「我想也是。」他說，但口氣並無惡意。他用兩手搓搓臉，抖落渾身倦意。「鐵路公司資產。我猜你們會想參與搜捕。你們和保安官可以爭個高下，看由誰負責抓人。」

「不必，謝了。你同意的話，我會帶克萊德上主機車，和工作人員待在一起，確保他們安全。」也確保奧伯不會開槍射死自己的制軔員。

方才不知神遊到哪去的尼克回來了。「我會跟特勤組上後 DPU。」

「這次不行。」柯恩說：「我要你和特勤指揮官和保安官待在屋頂上。」

尼克的眼神變得冷酷。「你不打算用我又何必帶我來。」

「這是禮遇。」柯恩說：「情況有點太棘手，不能讓你上場，拉斯寇。事情進行得並不順利，我們不希望陪審團問錯問題。比方說，你有千萬個理由想扭下嫌犯那顆該死的人頭，讓你離

他那麼近是在搞什麼？」

尼克聳起雙肩，放在腿上的手握成拳頭。我從未見過尼克如此憤怒。即便面對災難珍妮時也不例外。他整個人繃得好緊，我心想唯一能讓他鬆解的方式就是全部撒手。

「尼克。」我喊道。

沒有反應。

「尼克。」

我喊他名字時傾注了所有情感，想用語氣打動他，就像道格死後，我也曾想用語氣打動頭一次和我獨處的克萊德。當時，克萊德悲痛欲絕，我甚至覺得他會撕裂我的喉嚨，只怪我不是道格。

尼克沒有看我。但也沒有分崩離析。他深吸一口粗啞的氣息，手掌平貼在腿上。怒氣消退了，取而代之的傷痛讓他的五官皺成一團。

片刻後，他約略朝柯恩的方向點了點頭。

「懂了。」他說完重新轉回去面向窗子。

柯恩又注視了他一會兒，然後打開一個資料夾，取出一疊釘在一起的紙交給我。

那是塔克·羅茲的情況摘要——在軍中服役的經歷、被土製炸彈炸傷的傷勢清單、從布魯克醫院失蹤後的簡單調查報告。父母親肯·羅茲與梅麗莎·羅茲，已經離異，母親目前定居佛羅里達，父親仍住在謝爾比經營農場。沒有其他兄弟姊妹。我翻了幾頁，發現一張普通的海軍陸戰隊

入伍照。初入伍時的羅茲英俊非凡，深色頭髮，一副志得意滿的自信表情。那雙綠色眼眸流露的

神情並未對他的俊美面容造成任何缺陷。

我凝視著那雙眼睛，彷彿再次嚐到嘴裡有生鏽鐵釘的味道。

我認得這個人。不知在哪裡，也不知怎麼認識的。也許只是在某個前線基地排隊領食物時，

匆匆瞥見一眼。他長得夠帥，即便我已經和道格在一起，目光還是可能被他吸引。

但我心口的糾結告訴我，我們的邂逅不只這麼單純，儘管我無法確切說出我們的人生道路是

在何時或是為何交錯。

我打了個寒噤。在哪裡……？

柯恩的聲音喚醒我。「跳火車的人通常會帶槍嗎？」

「有些會。」我甩開似曾相識的感覺，說道：「手槍。以便藏在背包裡。不過帶刀子或一截

鐵管的可能性更大。這些人大多買不起槍械。」

「退伍軍人。我們應該猜想他有槍。」尼克說。

柯恩點點頭。

尼克接著說：「警告你的特勤小組一聲，他要是有武器，恐怕會企圖挑起槍戰。」

「利用警察自殺？」

「有可能。」

柯恩朝著放在機尾網袋裡的防彈背心努努嘴。「降落以後，你們何不穿上那個？」

「沒問題。」

柯恩將紙張與筆記收起來，瞥一眼手錶。

「帕奈爾，」他說道：「如果我們試圖攔阻他，妳覺得他會怎麼做？」

「他可能會純粹把我們當成他前往蒙大拿的阻礙，並且盡一切力量消滅我們。或者他也可能……」我頓了一下。「我服役於伊拉克並不代表我有特殊能力，可以洞察羅茲的想法，這你知道吧？」

警探揚起一邊眉毛。「我覺得妳或許可以。」

我低頭看地板。也許吧。我揣想著塔克・羅茲的腦子裡可能會有什麼樣的醜惡念頭。他若非殺死伊黎思，就是目睹了她的悽慘死狀，無論如何他都置身於受創的世界。他可能又驚又怕──怕他自己也怕我們。而那種恐懼會讓一個人陷入半瘋狂。若是州警擋了路，他可能會害怕到射死一大半人。

一縷陽光穿透窗戶，斜斜灑在趴在地上的克萊德身上。他拍打一下尾巴，眼睛看著我。然而話說回來，說不定塔克・羅茲已經打伏打夠了。或許太多的死亡已讓他變得溫順，連為自己的性命而戰都提不起勁。

在伊拉克，這兩種瘋狂我都見識過。

我抬起頭。「他或許決定釣我們上鉤，上演尼克說的利用警察自殺的戲碼。看起來絕對有可

能。只不過根據我的直覺，他會試圖逃跑躲藏，等待機會繼續北行。除了家以外，他什麼都失去了。我認為他一旦到了蒙大拿，就不會在乎自己的下場。但我認為他會設法上那兒去。」

「好。」柯恩說著又回到對講機。

我看看錶，再二十五分鐘就要降落，就定位。

尼克指著說：「就在那裡。」

我拿起望遠鏡。暴風雪尚未抵達這麼北邊，從空中看去，肥料工廠一片忙碌景象。停車場上停著郡警車、州警車、一輛救護車和兩輛特勤小組的廂型車。人員沿著鐵道小步慢跑，移入我們提供的大致地點。

「最好把那些車開走。」我說：「如果羅茲坐在一個能目測到的地方，他要不是逃跑就是會做好準備等著我們。」

柯恩再次以對講機通話。不一會兒，少數幾人從一扇門出來，開始將車輛移到建築物的北側。

尼克滑坐到我身邊，將手搭在我手上，流露出難得一見的情感。「妳準備好了嗎，席妮‧蘿絲？」

我極力忍住不抽手。「只要你需要，我都能配合，尼克。」

我告訴自己，我能做到。降落以後，我不會嘔吐或尖叫或跪爬到最近的掩護所去躲避世界另

一邊的敵人。我不會緊貼地面貼到吃土，也不會向克萊德飛撲過去。我會說服我的身體說我們很安全，我的心便會跟隨。

兩分鐘後，我們著陸。

6

妳的夥伴被炸成碎片後，不管剩下些什麼，妳都要負責清理。妳要努力找出除了一隻手和一隻靴子之外的任何東西，好讓家屬有得埋葬，而且妳也不願意拋下任何一位海陸同袍。

妳花一整天拚命地找，不但覺得頭痛，胃也緊緊揪著，不知道會不會有另一枚炸彈上標著妳的名字。

接著天黑了，妳帶著那隻靴子和那隻手和一丁點的血肉回到前線行動基地，妳噁心到吃不下東西，累到幾乎站不直，長官還叫妳把不見的部位塗成黑色。

妳回答，是，長官，然後低頭看著輪床，看著那隻手和那隻靴子和那一丁點血肉。

心裡暗自狐疑，這到底要怎麼做。

——席妮・帕奈爾，私人日記

拉瑞莫郡保安官約莫六十五、六歲，身材高瘦，膚色黝黑，眼角有一堆魚尾紋，全身散發著對都市人的濃濃成見，猶如畜欄發出的臭味。他在廢棄工廠門口等我們，兩腳定在地上，手抱在狹窄的胸前。

「多謝你們的積極協助。」他在簡單介紹後對柯恩和尼克說，卻並未看我。「我們的人已

經就定位，我還帶了兩支警犬隊來，有需要的話隨時可以加入行動。有什麼東西能讓狗聞一聞嗎？」

「我有嫌犯的制服。」尼克說：「我們這隻克萊德是頂尖的氣味追蹤犬。」

保安官長長地「嗯」了一聲，意味著**我們等著瞧吧**，然後遞給我一件狗的防彈背心。

「警犬隊的人認為妳會需要這個。」

他用力將背心推進我手裡。我自覺蠢斃了，竟然將克萊德和我自己的背心留在丹佛的車上。

「是的，長官，謝謝。」

當保安官與我四目交接，脖子立刻因氣憤而漲紅。他是那種絕不接受女生硬擠進男性世界的人。他八成在納悶我和誰上了床，而我的無能會不會害他的手下中槍。

他的目光很快地從我身上掃向克萊德。

「狗看起來有點不舒服，不太習慣搭直升機吧？」

我的臉開始發熱。「他沒事，長官。」

「妳自己的臉色也不怎麼好。」

「我一遇到討厭鬼就會這樣，很快就會好了。」

「妳這小……」

柯恩的嘴抽動了一下。

尼克跳進來說道：「火車一開始減速，你的人就應該做好準備，羅茲可能會跳車。」

保安官將凝視我的目光硬生生拉扯開，連帶還扒了一層皮。

「拉斯寇，就在前面幾公里，」他說：「州警已經盡可能圍起封鎖線。有點像是想用一條繩子和一個哨子套住一匹野馬。」他朝著遠方地平線努努嘴，只見濃密的雪雲低垂。「暴風雪就要來了。兩三個小時內要是沒抓到你要的人，我們就得停工，免得老屁股被吹上天去。」

他給了我們無線電對講機，告知使用的頻率，然後兩手一拍，在冷冽的空氣中發出一記刺耳響聲。「那就開始行動吧。帕奈爾警員，妳應該想搭便車到機車停下的地點吧。」

「我們慢跑過去就好，長官。」

他又瞇起眼睛看人。我對他露出牙齒，咧嘴笑笑。保安官隨即轉身走進建築物。

「妳小心一點，席妮·蘿絲。」尼克對我說：「妳那脾氣收斂一下。保安官是站在我們這邊的。」

他眼中的狂亂已消失了些，取而代之的是精疲力竭。

「你也要好好待在屋頂上。」我對他說。

他點點頭。「知道。」

他隨著保安官進去，留下我面對柯恩。

警探越過我注視著牧草地，眼睛被風切成一條細縫。「妳那臭脾氣，對妳的工作很不利吧？」

「很笨吧？從零到爆發多久時間？二十秒？」

「七秒。」他目光重回到我身上，眼神透著興味。「那麼爭犯罪現場地盤的事就算扯平了。」

我勉強笑了笑。「好啊。」

「那好。」他用手梳一下短髮，多此一舉地將頭髮撫順，這個舉動又讓我想起道格。如果道格能安然活下來，這名警探是否便是他年長十歲的模樣？和善的眼睛周圍有同樣的皺紋，堅毅的嘴巴帶著同樣的疲憊？總是卓然超群的道格會變得如此疲乏不堪又憤世嫉俗嗎？

「我在想……」他沒把話說完。

「什麼？」

但他抖動一下身子振作起來。「小心點，帕奈爾。」

「你也是，警探。」

他也隨另外兩人進裡面去。

我解開克萊德的皮帶，捲了起來。他興致高昂地看著我。

「走吧，老弟。」

沒有建築物掩蔽的地方，寒風刺骨，出發以後，風吹在臉上的感覺很好。我和克萊德沿著軌道輕快地往北慢跑，逆風朝橋的方向前進，面前噗噗地冒出氣息。冬陽在地上投下淺淡、扁平的影子。三公里外，州際公路上的轎車與貨車反射著微弱的陽光。

有一隻耳朵大得滑稽的野兔從我們前面橫衝過去，克萊德馬上低頭專注地轉向追上去。我喊他回來。

「克萊德，你沒那麼笨吧。」我責備道：「我們現在在出任務。」

克萊德充滿渴望地看著兔子蹦跳過草地。

「走吧，老弟。」

克萊德有一度堪稱是犬界的「海豹部隊」。他所受的訓練甚至超越普通多功能軍犬的培訓，讓他身價不菲。我之所以能領養他，完全是因為道格死後他受到太大打擊，而被認定為無工作能力。現在擔任鐵路公司警犬，他接受了精良的訓練，但我並未將他的技能恢復到從前的水準。因為好像從來無此需要，而他也不再樂於工作。

克萊德內心有一部分破碎了，我懷疑他恐怕再也無法成為與道格在一起時的他。就如同我也無法再成為道格曾經愛過的那個開朗、無畏的女子。

不過，追兔子。這是我們倆的新低潮。

到了懸索橋，我們加快腳步。這座高架橋橫跨在沙土淤積的溪谷上方，那是暴洪沖刷而成的。一跨上鐵道枕木，我和克萊德的步伐隨即趨於一致。

到了另一頭八百公尺處右轉，在距離鐵道六公尺的地方，我打手勢要克萊德趴下，然後自己也在他身旁平趴在地。土壤還保持著上一場雪的濕氣，防彈背心擠壓著我下巴底下的柔軟皮肉，道格的戒指則重壓我的胸骨。我扭扭身子，試圖找個舒服些的姿勢。

克萊德友善而愉快地安頓在我身旁，伸著舌頭，我已許久未見他如此開心。防彈背心絲毫不讓他感到困擾。依然不改軍犬本色。

「你好像在度假，對不對，克萊德？」

他打了個呵欠。

「那隻兔子代表我們狀態不佳，變軟弱了，我們得重新開始訓練。」

他根本不理我。

我們等著。濕土與鼠尾草的氣味飄了上來，夾雜著枕木刺鼻的雜酚油味。有一隻落單的烏鴉在頭頂上盤旋，我目視著牠，感覺有一部分的自己與牠同在，遙遠而不受拘束，遠離那些討厭鬼保安官和噩夢般的記憶和飽受戰爭摧殘的退伍軍人。遠離沉重壓力。

「五分鐘。」耳邊響起調度員的聲音。

在南邊，158346號機車已映入眼簾，晴朗天候下，它的車頭燈與警示照明燈亮晃晃的，有如駟馬身上掛了一顆明星。那是一輛四千匹馬力的戰冠列車，寬3657毫米，高4572毫米，重兩百噸。行經部分保德河道，它是為了建設美國而打造。

但它也很危險。全速行進時，時速可能將近一百公里。若是靠得太近，它的滑流會將人捲入輪下。若是從它前面經過，駕駛看不見你，就算看見了，也要在二點五公里後才能將車停下。

到那時，你全身除了DNA，已毫無其他人類徵象。

現在我可以聽到它的聲音，引擎聲穩定而低沉，在那震顫嗡鳴底下有喀嗒喀嗒的車輪聲，彷彿血液在鋼鐵血管中湧動。無線電爆出雜訊，沿線的每個人都在確認自己的位置。我身旁的克萊德緊繃起來。我重新扣上他的皮帶，將他拉近身，一手抱住他。

鐵路調度員的信號傳入我耳中。「一分鐘。」

戰鬥狀態的視野變得狹窄集中，排除了列車之外的一切。除了隨著158346號列車駛近的氣

味、景象、聲響或觸覺之外，再無其他。

這位大小姐咿咿呀呀呀通過橋面，急促拋開速度，一看就知道停車停得很不對勁，

軌道的節奏是絕不能受干擾的。它的鋼鐵側身呼嘯而過，宛如巨鯨躍出水面，車輪發出劇烈尖嘎

聲，鐵軌迸出火花，眼看它就要繼續滑行而過。它本不是為了停止而生。

但最後，它勉勉強強屈服了，拖行一段後停了下來，剎車嘶嘶作響，奧伯確實遵守承諾，加

足了空氣，我和克萊德隨即跳起身來，衝過草地，從階梯蹦上駕駛室，我邊跑邊喊自己的名字，

以免被工作人員誤以為是非法入侵者。

奧伯坐在駕駛艙的控制台前，霰彈槍斜靠在牆邊，觸手可及。制軔員葛瑞格‧華特斯坐在他

左手邊，眼睛圓瞪臉色蒼白。我一進入駕駛室，華特斯立刻起身抓住我的手臂。

「席妮，這傢伙是誰？」他問道：「我好像看到外面有特勤小組。」

「只是個非法入侵者。」我告訴他：「不用擔心，但是要謹慎。我要你們兩個身子蹲低，別

被看見。」

「嘎？為什麼？」華特斯問道，儘管他已經蹲在往下通往車頭的內部梯子上。

「子彈會亂飛。」奧伯興高采烈地回答，顯然迫不及待想參與行動。但見我狠狠瞪視，還是

聽從命令，靠著華特斯蹲在階梯上，同時把槍緊緊摟在懷裡像愛人一樣。

「你想都別想要用那個。」我對他說。

我取下克萊德的皮帶，命令他和他們倆待在一起。然後我爬上機車頂端，以便監看有無人接近。

上去以後，我遮住眼睛上緣。風捲草浪，車身兩側都是一望無際的平坦與荒涼。在我的北面，有兩名郡警全副武裝站立著，在158346號機車頭像拉鍊般劃開土地之際，掃視南邊地域。

我聽著無線電裡，保安官與特勤組長不停地與手下對話，藉以得知最新狀況。他們正在逐一搜索動力車廂與敞車，在平原的自然寂靜中，他們的靴子踩在生鏽平台與金屬階梯上的匡噹聲，有如步槍射擊的回響。

搜索人員找到一捲棄置的鋪蓋、一本平裝推理小說、三本色情雜誌、十五只威士忌空瓶、一副撲克牌和一大堆聽起來毫無價值的垃圾。

至於塔克・羅茲，則是一無所獲。後側動力車廂空無一人，敞車內也多半只有融雪。

「他肯定跳車了。」保安官說：「說不定早在科林斯堡就跳了。不過趁現在天還亮，我們就再更仔細地快速搜查一遍。等暴風雪一來，天色恐怕會比半夜裡的響尾蛇洞更黑。」

特勤小組指揮官出聲了。「弟兄們，我們就來個大掃除吧，一個車廂一個車廂找，必要時可以用鏡子，一個車廂徹底清查乾淨以後再到下一個車廂。三、四組從南往北，帶著警犬隊一起。一、二組留在封鎖範圍內。往後退個二十公尺，以免獵物已經趁我們不備逃走了。在封鎖區內的州警到目前沒有任何發現，所以我們要找的人可能還在附近。離暴風雪來臨已經不到一小時，動作要快，但也要用點腦子。」

「帕奈爾警員？」又是保安官。「妳還醒著吧？」

「長官。」

「妳帶妳的狗從北邊開始搜索好嗎？不必想著要清查每個車廂，只要看看狗能不能聞到什麼味道。有的話，就往後退別貿然行動，等我多找一點人上去。五組，緊跟在她屁股後面，掩護一下。」

「遵命，長官。」一個男聲說道。

這是我的幸運日。

我爬下階梯來到平台上，吹口哨叫克萊德出來。我們跳到地面，看著兩名郡警慢慢走近。等他們離得夠近，克萊德看出他們身上的防護裝備——穿了防彈背心而變得臃腫的龐大身軀與遮住臉龐的無線電對講機——立刻壓低脖子、夾起尾巴，溜到我的腿後。

我蹲下來捧起他的臉，試著將我們在直升機上一起努力獲得的平靜，再次灌輸給他。

「克萊德。」我輕聲地說，並意識到郡警就站在我身後。「沒有炸彈，沒有狙擊手。我們情況還好。」

克萊德再度打量我，也再度買我的帳。

「坐下。」

他坐下了。

「好老弟。」

「他沒事吧？」其中一名郡警問道。

我站起來，勉強一笑。「當然。」

他二人自我介紹，一個名叫艾德‧寇爾，一個叫史考特‧歐麥利。我們互相握手。可是當我想要介紹克萊德，他卻不肯配合，雖然乖順地待在我身邊，卻對他二人伸出的手視而不見。

「他不會咬人吧？」寇爾問道。

「只要你們跟在我屁股後面就不會。」

兩人笑了一聲，寒暄也到此為止。

寇爾和歐麥利都配合警犬隊執行過搜尋任務，知道正確程序。我和克萊德打前鋒，他二人分別跟在我左右兩側的後方幾步之處，以便像保安官的精妙譬喻：掩護我的屁股。

我面朝北方，風從背後強襲，吹得我頭髮一片凌亂，猛打在臉上。

「搜索狀況很糟。」我警告郡警說：「順風走的話，很可能會從羅茲身邊經過以後，克萊德才聞到氣味。」

「總之不要離我們兩步以上。」歐麥利說：「提高警覺。要是克萊德發出警報，或是妳看到或聽到什麼，馬上蹲下，別擋住我們的視線。放心吧。只要羅茲有動作，我們會逮到他的。」

「妳不是說這裡只有煤車，他不會躲在煤車裡嗎？」寇爾問。

「煤車還有平板車。」我說：「這兩種都不太可能。不過就哄你們老闆高興一下吧。」

我替克萊德繫上皮帶，拿出他最喜愛的球，那是一個鮮紅色的橡膠啃咬玩具，叫做 Kong。

克萊德豎起耳朵,褐色眼眸閃閃發亮。工作對克萊德而言就是遊戲,儘管經歷了那一切,他還是熱愛工作。我拿出裝著羅茲軍帽的袋子,我只聞到羅茲試圖燒毀帽子時留下的煙味,但克萊德能聞出藏在底下的人類氣味。

克萊德搖著尾巴聞聞布套,得到需要的東西後,他的眼珠子轉向我的臉。他已經準備好要出獵。

「去找吧!」

克萊德低下頭,開始聞起鐵軌附近的泥土,他尾巴往上翹、背直挺挺的,好像一面旗子。他循著軌道持續往橋的方向走,步伐輕快,耳朵直豎,偶爾會抬起頭嗅嗅空氣。我將皮帶放得鬆鬆的,好讓他專心。

兩位郡警各就定位跟在我們後面。

我們過了橋,繼續往前走。我們的灰暗影子往東拉長,在凹凸不平的地上變成一塊一塊扭曲變形。克萊德像幽靈般無聲無息,但散落的道碴與枯草在我和郡警的靴子底下吱嘎作響,而我們為了努力跟上克萊德,個個氣喘得有如風箱。自從我們抵達後,氣溫大約已下降五、六度,此時置身於風中,我的臉和耳朵很快就麻痺了,鼻水流個不停,握著皮帶的雙手也變得僵硬。我想到帽子和手套連同防彈背心都留在丹佛的車上,懊惱不已。看來我把所學的一切都拋到九霄雲外去了。

有一名郡警絆了一跤,很快地嘟囔一句「可惡」,但我沒有回頭。

有十二輛車過橋，克萊德放慢了速度。他在火車旁來回疾走，呼吸略有改變，吸入了更多空氣。

幾秒鐘後，他在軌道旁坐下。

他有斬獲了，而且氣味並未遠離我們站立的火車位置。

我拉拉克萊德的皮帶，默默地喚他回來。我們四個一語不發，從火車往回跑了十五米，在一個淺淺的隆起後面蹲下。我讓克萊德趴下後，仔細端詳列車。

「妳不是說──」寇爾正要開口抗議。

我舉起一手制止了他。

我希望不大。克萊德示警的那節平板車廂是羅茲絕不可能冒險搭乘的那種，只要他還想去蒙大拿的話。因為這車廂暴露又危險──上面載運的鋼筋會不停滾動。我試著尋找鋼筋有無被移動過以製造藏身處的跡象，但從我們的角度看去，一切如常。

看起來望不大。克萊德示

我的視線掃向煤車，在前一節車廂內部邊緣有一連串刮痕，而且依然閃閃發亮，很可能是最後在艾爾帕索卸下煤礦時留下的。但那不是遊民會做或是能做的記號。無論如何，只要稍有經驗的遊民都不會搭上那種車廂，就算想尋死的人，恐怕也不想困死在空篷斗車內吧。

我沮喪地瞇起眼睛。列車靜默頑固地停在漸暗的天光下，一節節車廂陰陰暗暗、安靜無聲。

狗會犯錯。也許不知哪裡有農夫在燒玉米殼，少許煙的分子隨風吹來而驚動了克萊德。也或許是附近有兔子窩。方才克萊德去追兔子顯示我對他訓練不足，他變得容易分心。

當天上雲層愈積愈厚，第一片肥大的雪花也隨之飄落。風在橋的懸索間呼號，隨著暴風雪逐

步接近，這世界充滿暴力況味。

寇爾動來動去，在自己身上搔搔抓抓。「妳的狗到底有沒有發現什麼？」

「等一下。」

我最不希望發生的就是召來保安官的人馬後，發現是虛驚一場。

「我曾經在這附近射死一個流浪漢。」寇爾低低地說，聲音幾乎被風壓過。「那王八蛋有一把剁肉刀。他的同伴做了一點甲醇，摻了蘇打水，他們取了個名字叫『粉紅佳人』，可是他不肯分給肉刀先生，肉刀先生氣炸了，就剁下同伴的手臂，正打算再剁掉另一隻手的時候被我打死了。」

「寇爾，你話太多了。」歐麥利說：「你們有沒有聽到什麼？」

「沒。」寇爾說：「這鬼風這麼大聲，哪聽得到？妳真覺得他在這裡？說不定克萊德是聞到舊的氣味還是什麼的。」

現在雪下得很大，列車成了一具幽靈。我的雙眼一再重新瞄向前一節篷斗車頂端，原物料留下的那道明亮線條。要不是克萊德弄錯，就是我猜錯羅茲想死的地點。

我賭克萊德是對的。

「用無線電通知保安官。」我對他二人說：「告訴他我們可能有所發現。」

歐麥利按下對講機。

「保安官，帕奈爾的狗好像在某節車廂發現了什麼。要不要我們去看看，看能不能嚇出什麼

東西來？」

「狗有警覺了是嗎？」

「是的，長官。」

「跟帕奈爾說，叫她別往心裡去。我剛剛聽說科林斯堡的警察發現我們的嫌犯了，現在正在縮小圍捕範圍。」他轉到通用頻率。「全體隊員現在回工廠報到。科林斯堡已經發現嫌犯蹤跡。」

我不敢置信地瞪著克萊德，他也皺起額頭回瞪我，看出我臉上的失望，不明白自己做錯了什麼。

看來今天的暖身運動可以結束了。」

透過對講機可以聽見，沿線上下響起一片呻吟與歡呼。

「天哪，也差不多是時候了。我的老二都凍成冰柱了。」有個人說道。

「你那根老二本來就很冷了，梅瑟。」調度員說。

一片笑聲。

歐麥利碰碰我的肩膀。「嘿，沒關係，事情有時候就是這樣。」

「不，」我說：「他們抓錯人了。他在這裡。」

我和歐麥利看著寂靜的列車，看著那些我自己也說羅茲絕不可能搭乘的車廂。克萊德肯定嗅到了些什麼。但有可能不是羅茲。我向來是奧坎剃刀理論的鐵粉，因此不得不自問：科林斯堡警察撞見另一個臉上有嚴重灼傷疤痕的遊民，機率有多高？

歐麥利似乎十分為我感到遺憾，我真想賞他一拳。

「每個人都會犯錯。」他說：「這是人，也是狗，不能避免的。沒什麼大不了。」

「是啊。」我無法正視他。「謝了。」

寇爾嘟噥一聲，鬆了鬆脖子。「這群蠢蛋吵死了。」

我又氣憤又尷尬地捲起克萊德的皮帶。歐麥利說得對，犯錯是難免的，即便是受過最精良訓練的人和狗也不例外。但假如克萊德發出錯誤警報，錯不在他，是我沒有加強對他的訓練，稍早他會去追兔子是我的錯，都怪我沒有好好處理他因戰爭引發的焦慮，才使得他在面對身穿防護衣的執法人員時會偷偷溜走。我在各方面都令他失望。

「我準備要喝杯威士忌，沖個熱水澡。」歐麥利說。

「威士忌？」寇爾不屑地說：「那種油漆稀釋劑你也喝？你不是美國人嗎，歐麥利？」

「我是愛爾蘭人，老兄，而且引以為傲。」

「一塊兒來嗎？」歐麥利問我。

他二人轉往肥料工廠的方向，此時工廠已被紛飛的雪花遮蔽。

我搖搖頭。到了工廠，大夥兒想必會你一言我一語，不帶惡意地嘲弄，我沒有勇氣去面對。

「我馬上過去。」我說：「我要先把列車送走。」

而且我不想面對保安官。

歐麥利蹲下來，友善地看著克萊德。「這種事常有，兄弟，不必介意。下次你會抓到人的。」

他們倆走了開來，消失在風雪中。克萊德抬頭看我，難為情地耳朵往後貼。我摸摸他的頭。

「不是你的錯，老弟。這次算在我頭上。我們要盡快重新開始訓練，要不然我就去老喬酒館當酒保，你可以當我的保鏢。」

這時耳機響起。是尼克。

「好啦，就這樣了。」他說。

「好像是。」

「克萊德沒有聞到什麼嗎？」

原來尚未傳得人盡皆知。「他剛聞到一個味道，保安官就傳來消息了。但我們什麼也沒找到。」

「真的嗎？克萊德不太可能給出錯誤警報。也許羅茲……」

我用嘴吸了口氣，然後吐出來。「他們找到人了，尼克。是我和克萊德犯了錯。我現在要讓列車啟動，然後歸隊。我們得在夏安換新的組員，奧伯和華特斯這次值班大多時候都在空等。你能跟隊長說一聲嗎？」

「我會跟他說。我會順便問問，看有沒有人能讓我們搭便車回丹佛。那架直升機是不會回來了。」

「好，很好。」我累了，又冷，滿心只想回家，喝一兩杯，沖個澡，倒頭大睡。「幾分鐘後見。」

我呼叫奧伯，告知他很快就能出發。十分鐘後，通知完保安官的所有手下，我給了奧伯出發許可。

閘瓦脫離車輪後，鐵道上響起嚓—嚓—嚓的聲音。幾分鐘後，隨著連接器間隙的伸縮，車廂開始空隆匡啷響，有如砲聲隆隆。要將間隙一一拉開是個冗長的過程，離我和克萊德最近的平板車廂有動靜時，已經過了好幾分鐘。奧伯的機車頭得行駛二十三公尺後，最後一節車廂才會起動。

有一位調車場的老主管曾經對我說，火車就是銘刻在鋼鐵上的牛頓慣性定律。動者恆動，靜者恆靜。

連接器安靜下來了，表示所有間隙都已拉開，車輪在鐵軌上吱吱嘎響，列車出發了。克萊德急躁地在皮帶末端來回奔跑，我則目送列車在紛落的雪中緩緩鑿出一條路徑來，緊盯著煤車上那一連串銀色閃亮的刮痕，直到亮痕在幽暗中一閃而逝。

尼克再次打來。「妳要進來了嗎，席妮·蘿絲？我找到便車可搭了。」

「我這就去。」

我掛斷後，凝視四周的黑暗。克萊德哼哼唧唧，拉著皮帶，無疑和我一樣準備好要離開這場風雪。

「來吧，老弟，我們回家。」

他朝我跑來，然後轉過身，往列車衝去，這突如其次的躍動從我麻木的雙手扯掉了皮帶。

「克萊德！不要！」我拔腿追去。「回來！」

克萊德不理我。當 158346 號機車隆隆北行，他毫無聲息地消失在車輪底下。

7

在危機時刻，身體會接管一切。它知道該怎麼做才能保你活命，它也確實會那麼做。這種求生本能來自於你的爬蟲類腦，是你這個人最基本而單純的部分。你的爬蟲類腦會替你呼吸，會替你消化排便，會替你當心。

而且——如果它認為威脅夠大——還會替你殺人。

——席妮・帕奈爾，英文系0208，戰鬥心理學

我立刻趴到地上，從火車底下看去。

克萊德已經消失在軌道另一邊的降雪中，也不知聞到什麼，正在追逐著。

我跳起身來，迎著大雪瞇起眼睛，首先注意與橋之間的距離，隨後注意力集中到一個不斷從車廂間閃現的地標——一株歪歪扭扭的矮松，彎折的樹身底下有一堆破碎的砂岩。

我轉身往南急奔，與火車逆向。克萊德是我的搭檔，只要我們被行進中的火車隔離開，他就會有性命危險。要叫奧伯停車來不及了——如果克萊德決定回來，在車停穩前他可能已經被輾過許多次。

學習外掛並不屬於鐵路警察教育的一部分。訓練時，我們只會聽到：別靠近行進間的火車。

想活到退休嗎？那就別跟一萬四千噸的鋼鐵過不去。有什麼要處理的，都等火車停下來再說。

指導員從來沒說過，萬一搭檔被困在運轉中的鋼鐵的另一邊，該怎麼辦。

車輪在鐵軌上空咚空咚響。往後四節車廂，有一節篷斗車在淒涼陰鬱的暮色中怒目瞪視，車廂的北端平台空蕩蕩。我估計此時機車的時速大約二十公里，再過兩分鐘，就會加速到將近三十公里，到那時才跳車無異於自殺。

但我答應過道格，也答應過克萊德。我加快速度，在初下不久的光滑雪地上微微打滑，連忙穩住腳步。勤務腰帶撞得嘎嗒嘎嗒響，袋子也在臀上彈跳著。

我班上有五個學員去嘗試了一下外掛——喝醉後試圖跳上一班南行貨列。五人的下場不一：有人斷一隻手腕、有人斷兩隻腳踝，還有人一隻大拇指歪折。完好無恙的人則是花了兩星期做健身操，沒完沒了地看安全教學影片。

折斷大拇指的那人後來去當購物商場警衛。

在我身旁的列車填滿天際線，如高山一般聳入雲霄。我注視著那個平台，和平台上方那個漆黑的洩口。

遠遠地，克萊德吠了一聲，單一的尖銳叫聲。**快點**，他在告訴我，**我找到一樣東西了**。

我做最後衝刺。我是爸爸的女兒，而且和那些菜鳥不同的是，我完全知道該怎麼做。我與篷斗車並列，一腳用力跨上金屬鐙，手則猶如懺悔者伸向上帝似的抓住梯子，然後將身子甩上平台。

列車的行進讓我重重摔倒在積雪濕滑的金屬地板上，整個人滑了過去，臉頰肌膚裂開，手掌也擦破皮，大腦更在頭骨內劇烈震盪到教人想吐。

我摸索著冰冷地板尋找抓握點。我的兩隻腳已經衝出另一側的邊緣，可以感覺到重力的吸引與車輪輾轉的拉扯。我伸手去抓另一頭的梯子，卻被列車的動力甩開，立即再抓。

緊接著，彷彿神恩降臨，我的身體跟上了列車的節奏。我雙手緊抓梯子，整個世界跟著安靜下來。

我將身體拉曳成蹲姿，盯著疾飛而過的地面。那片地景原本似乎能安全無虞地行走其上，如今卻成了地雷區，到處是尖銳碎石、多刺的相思樹與滿地遍野的仙人掌。

我看見了我的地標，那株矮松與砂岩碎石堆，於是奮力一跳。

土地迎面撞來，我挾著列車的勢頭在地上翻滾幾圈，最後衝撞到一簇相思樹叢才停下來。我靜靜躺著，一時驚呆了，愕然瞠視上方鉛灰色的天空。雪灼燙著我受傷的臉。

這時克萊德出現在我面前，俯視著我，拚命搖尾巴，並用舌頭掃去我皮膚上的雪。

我跪坐起來環抱住他，將陣陣抽痛的臉埋入他的毛髮中，毫不在意疼痛，體內的腎上腺素與唯恐失去他的憂懼使得脈搏在我耳中轟然狂跳。

克萊德容忍我的擁抱片刻後掙脫開來，繞著我跳上跳下，不停嗅著我的外套口袋要討他的Kong，他的遊戲還在進行。

我站起來抓住他的皮帶，用受傷的手盡可能緊握不放。

「遊戲結束了，老弟。我不知道你以為你找到了什麼，但現在真的該滾回家了。」

不料克萊德從我身邊跑開，往西跑到皮帶能延伸的最長距離。他回頭看我，翹起耳朵、猛搖尾巴，伸長了舌頭。

遊戲開始，他似乎在說，**妳到底要不要抓到這個人？**

我吹口哨叫他回來。他不情不願地服從了。

「他們抓到他了，克萊德。在科林斯堡。或者應該說就快抓到他了。他不在這裡。」

克萊德抬頭看我，接著看我的外套口袋，他的 Kong 就藏在裡面。

第一隻疑心蟲抬頭了，我把它強壓下去。「這裡什麼都沒有，克萊德。你聽好了，全都是我的錯，你是世界上最棒的狗，你和我都知道。我們會讓你再次發光發熱的。」

克萊德等著。

「不會吧，老弟，你想跟我說什麼？說你是對的，科林斯堡那群警察都在放屁？我可不會跑進暴風雪裡面去追一個幽靈。我怎麼知道那不是一隻兔子或是土撥鼠或是哪個農夫在燒玉米？我怎麼知道它就是羅茲？」

克萊德用鼻子頂我的外套。我置之不理。我臉和手的刮傷在寒冷中不停抽搐，背和肩膀疼痛不已，左小腿有灼熱感，低頭一看，發現有數十根仙人掌刺穿透了褲管扎在皮膚上。

我抱著身子，凝視那一片褐色草原與覆蓋其上、愈來愈厚的雪白。風已消退，天上鬆鬆地撒下持續不斷的輕盈白雪。雪將即將逝去的陽光反射回來，那二手的光輝中充滿麝香與鼠尾草與休

耕土壤的古老氣味。遠方有一群叉角羚昂首站立，有所警覺，宛如在肥厚的雲層打上一連串驚嘆號，或許是被步步進逼的暴風雪驚動了吧。

也或許是被一個從旁走過的男人。

在吐完第一口猛烈氣息後，暴風雪已然撤退。但暴烈摧殘的可能性猶如刀片蛇籠纏捲在寂靜之中。當暴風雪再度出擊——很可能會在太陽落下遠方群山之後——那將會是毫不留情的科羅拉多狂烈怒潮。

「就算**真的**是羅茲，那又怎樣？他**想**死啊，克萊德。所以他才想要回家。」現在我很篤定了。羅茲尋求的不是加拿大的庇護所，而是只有死後才能找到的那種避風港。說不定他是想最後再見爸爸一面，也可能是想和心愛的寵物或昔日女友訣別，然後……安息。

「如果是他殺死伊黎思，現在他自己也想死，或許是他罪有應得。你有沒有想過這一點？」

克萊德當然一言不發。他把耳朵和尾巴豎得高高的，這是他用鼻子頂著討求 Kong 時，最完美的自信模樣。

風勢轉強，飽含威脅。叉角羚打了個哆嗦，拔腿急奔。天壓得更低了，濃密的鵝毛大雪熱切地下起來。此時我渾身劇烈顫抖，似乎怎麼也止不住。

「**我**可不想死，克萊德。你別忘了，你身上有一件毛皮大衣。他要是在這裡，明天早上就會發現了。」

克萊德放棄了，不再找他的 Kong，轉而面西靜坐，等候我按部就班地做我該做的事。

軍隊裡的狗，尤其像克萊德這種，受的訓練與警犬不同。警察在荒野中搜捕時，如果看出已經不可能尋獲目標，手下又可能因為環境狀況不佳而喪命——通常是天候惡劣或是天黑——就會撤退。你會等到狀況改善，因為知道壞人也得等著。保安官在我們結束搜索列車前就下令收隊，也只是照章行事。尤其又接獲科林斯堡的消息。

可是在戰場上，狗要追蹤的是敵軍士兵或恐怖分子。沒抓到人的話，他們就會躲進他們的老鼠洞，利用空暇時間製造土製炸彈或是狙擊你們的人。軍犬與其訓練員不會因為情況變得艱難而收工。

對克萊德而言，在找到他要找的人之前，遊戲都不會結束。

我呼出一口長氣。真的會是羅茲嗎？那他應該聽到我們搜車的響動，也透過對講機聽到在科林斯堡找到人的消息，最後還聽到眾人離去的聲音。他想必知道待在煤車裡是安全的，至少暫時安全。但他也許猜到了，我們一旦發覺在科林斯堡抓錯人，就會在夏安等他。所以他不知道設想出什麼辦法離開了那節車廂，用繩子或爪鉤吧，然後如奶奶會說的，趁風使舵就跑了。往西一兩公里處的鐵路公司產業上有一間廢棄的農家小屋，他可能上那兒去了，偶爾會有遊民偷跑進去。也許他以為能在那個有無遮蔽功能都令人存疑的小屋度過暴風雪的夜晚。

我想到煤車上那些銀色刮痕。

所以或許克萊德是對的。但如果等到天亮，我們搜尋的將是一具屍體。儘管我很不想承認，羅茲在戰場上受了那種傷，即使去了小屋，也熬不過這一

但我在伊拉克聽醫務兵說過所以知道，

夜。嚴重灼傷會讓人對極端氣溫非常敏感，尤其是寒冷低溫。何況羅茲也可能有潛在的肌肉或臟器損傷。

再說了，那間小屋頂多也就是三面牆和半片屋頂。

我蹲下來直視克萊德的眼睛。「我發誓，如果這次是隻兔子，我會把你送給一個住在曼哈頓公寓的小老太太，除了帶你上寵物美容院以外從來都不出門，而且會用丁香香皂替你洗澡，給你剪指甲，還在你脖子上綁蝴蝶結。」

他也耐著性子盯著我看。戰爭與道格的死或許擊碎了克萊德的心，卻未擊垮他的精神。

我站起身。「你是個比我更好的人。」

我拉起兜帽綁緊，把拉鍊拉到最高，然後檢查身上的斜跨式腰帶確認一切都還在。我拿出克萊德的 Kong，並讓他聞聞羅茲的衣物。克萊德的鼻孔張開來，全身微顫充滿期待。

「去找！」

克萊德朝西出發，偏離了軌道。我緊抓他的皮帶，跟在他後面跑。

在遠遠的北方，列車發出最後一聲鳴笛。是奧伯在道別。當列車尾從我們後方掃過，我瞥見後 DPU 的行駛信號燈，隨後巨鯨便消失不見，被一波洶湧而起的草浪給吞沒了。

克萊德繼續往前跑，我尾隨在後。移動的同時我身子漸暖，顫抖的情形緩和了些，不久便冒汗了。我專注於我們的移動節奏，鬆鬆地拉著皮帶，但拉得確實，充滿信心地跟在克萊德後面，視線緊貼地平線下方以留意障礙物。

約莫跑了一點五公里，並上上下下爬過兩道乾河床後，我讓克萊德停下來，以便辨認方向。

我掏出道格昔日的軍用 Wittnauer 指南針，打開面蓋。微細的伊拉克沙粒在磨損的金屬殼上閃閃發亮。我辨識出確切方向後，再度出發。

片刻後，耳機響了。是尼克。怒氣沖沖。

「妳怎麼這麼久？巡邏州警已經解散，差不多全走光了。保安官這邊也差不多要結束了。我找到一個郡警願意載我們回丹佛，但他很著急，要我們快一點。不過暴風雪愈來愈強烈，再拖下去我們就只能在這附近過夜。」

「柯恩呢？」

「他去科林斯堡接他的嫌犯。我堅持要一起去，可是他根本不理我，那個該死的小王八蛋。」

我的心往下一沉。「他們抓到羅茲了？」

「據我聽到的是還在追捕。不過柯恩猜想等他到的時候，人已經抓到了。應該讓我一起去的。那些笨蛋要是不用手電筒和鏡子，連自己的屁股都找不到。」

「尼克，克萊德的反應好像是有嫌犯的線索。」

略一停頓。「他聞了羅茲的衣物去找了？」

「是的。」

又一停頓，這次時間較長，我幾乎可以想像他內心的天人交戰。他需要去追捕羅茲，做個了結，讓世界恢復些許平衡。另一方面，他也需要一如既往地保護我。

等他好不容易開口，聲音聽起來好像有人用鉗子一個字一個字硬夾出來。「無所謂。他要是在那裡，天亮以後就會找到人，或是找到屍體。妳的牙齒都在格格打顫了。而且收音機說強烈暴風雪很快就會往我們這邊來，妳不能再待在外面。」

「克萊德很確定。」

「無所謂，席妮·蘿絲。馬上回來。」

「你聽我說，克萊德很有把握。不過我給他的訓練不夠，剛才他還去追一隻兔子。我再到處查探一下，看能不能找到腳印或是有人經過的跡象。如果沒有發現，我就回去。」

「十分鐘。要是有發現，做個記號，然後還是回來。妳也知道我有多想抓到這傢伙，可是我不會放棄妳。我們可以明天早上再重新開始。」

「明白。」

我掛斷後，讓克萊德繼續往前兩三百公尺，他忽然放慢速度，停下來原地轉圈，似乎失去了線索。

「不會吧，克萊德。現在不能跟丟啊，老弟。」

西方閃爍著一抹橘紅微光，夕陽最後的些許殘照。我太專心看著地面跟著克萊德走，竟沒發覺天色變得這麼暗。我從勤務腰帶取出手電筒，又看了一下指南針。

克萊德找到他的氣味蹤跡了，拉扯著皮帶。

「我們看一眼就好，老弟。」

我讓他趴下，將他的皮帶纏繞到手腕上，用手電筒的光掃過淹沒腳踝的草。雪大約已經下了七八公分深，但還沒落地就被風捲走一大半。然而，從彎折的草與隱約的錐形看來，有可能是往西走的腳印。垂直方向上有一組兔子的足跡，難怪克萊德會一時找不到他的錐形嗅味區。

橘光褪成淡紫色，此時風雪迎面襲來，又急又猛，彷彿進到科幻片中的超光速隧道。氣溫驟降。

耳邊只聽到滿口利牙的風聲。

「死在這裡未免太悲慘了，羅茲。如果你在附近的話。」

我再度拿手電筒掃射地面，腳印的痕跡已經消失。

幽靈。在陰鬱的冬日追逐鬼魂。

但我所擁有的也只有鬼魂。

我按下對講機。

保安官聽起來十分惱火。「帕奈爾警員，妳怎麼還沒聽命回到工廠？」

「長官，能不能請你打我的手機？」我不想當著派遣員與任何一個可能還在收聽的郡警，展開這段對話。

但他無視我的請求。「妳到底在搞什麼鬼？」

「長官，我的位置大約是在軌道以西三點五公里，橋以南四百公尺。我的狗好像發現羅茲的蹤跡。」

「科林斯堡警隊在一個多小時前發現羅茲了。還是妳沒聽到這個消息，帕奈爾警員？」

「你能請他們確認嗎，長官？」

「什麼？」

「你能不能確認一下他們在找的人確實是塔克‧羅茲？他們知不知道他全身有超過百分之三十的燒傷，而且幾乎可以確定他穿的是便服？或者會不會有人傳出他入伍時的照片，結果他們現在在追的是一個穿迷彩服的火車遊民？有很多遊民會穿舊軍服，長官。」

「不會吧。」

我等著。

「我的天啊，竟然⋯⋯」他又停頓一下。「妳的狗有多確定？」

「非常確定，長官。」

他壓低聲音，好像這樣一來派遣員就聽不見了。「妳要是把我當白痴耍，帕奈爾，我保證妳再也沒法和正牌警察混了。聽懂了嗎？」

我沒有應聲。我已經告訴過他一次，被人當白痴耍，對他來說輕而易舉。

他嘟噥著咒罵一聲，接著說：「妳停止搜索，待在原地。保安官out。」

對講機再無聲響。

我在克萊德身旁蹲下來，低頭頂著風，身子緊挨著舒適溫熱的他。過了幾分鐘後，對講機再度劈啪響起保安官的聲音。

「他們還在追人，帕奈爾。我轉達妳說的話了，關於他的傷勢和穿便服的事。」

「謝謝長官。」

「我要妳現在回來。就算**真的**是羅茲，我也不會在這種狀況下派人出去。」

「天亮以後，風雪就會清除他的氣味了，長官。」

「那我們就重新再找回來。」

「還有，長官，羅茲因為受傷的關係，沒辦法調節體溫。要是不找到他，他就會死。」

他又是一頓。我可以想像保安官正咬牙切齒，強忍著不說出他無疑想說的話。「說真的，帕奈爾，妳知道規矩。我得為妳，也為我的手下負責，他們大多都已經到家了，我打算就讓他們待在家裡。我不會讓他們冒生命危險，去找一個腦子秀逗，像無頭蒼蠅一樣跑來跑去的瘋子。這種能見度、這樣的溫度，不可能。反正我也沒辦法派車出去。路太難走，懷俄明邊界的高速公路也已經封閉。在妳的位置找個標記，好讓我們明天早上可以重新搜索。然後就回這裡來。」

「我可以自己帶他回去，長官。」

「妳有完沒完啊，小妞。妳聽著，先不管天氣，妳**知不知道**這傢伙對他最後一個碰上的女生做了什麼？回工廠來。這是命令。」

對講機不再作聲。

「是，長官。」我對著寂靜之聲說。

我肢體僵硬地重新起身，原地重重踏步，雙手反覆張開握起，試著恢復知覺。

在我的心眼裡可以看見自家客廳，看見那張破舊凹陷的沙發，和祖母鉤的黃橘相間的蓋毯。

克萊德的床鋪就在火爐前面，還有古老的咖啡桌，上面有多年前（數十年前）被香菸燒燙留下的痕跡。在我的腦海中，矮几上放了一只大玻璃杯，裡面裝著兩指深的純威士忌，沒有加冰或水。

看到酒對母親造成的影響後，我從不允許酒精沾唇，直到上了戰場。在伊拉克，我開始分享海陸同袍偷渡進來的迷你瓶裝酒。當我發覺麻木的感覺何其美好，便再也停不下來。

此刻，在暴風雪中，實在太想喝上一杯，不由得用力乾嚥一口。

但那一切都不重要。如果任由羅茲死在這裡，我無法心安，即使是他殺了伊黎思，即使他跑到這裡來只為了求死。他是我的海陸同袍，為國家犧牲了一切，不管後來發生了什麼，我都不能放開他。

我拿著手機四下移動，好不容易有了訊號，便打給尼克。

「救護車還在嗎？」

「剛走。妳在哪裡？還好嗎？」

「我沒事。可以叫他們回來嗎？」

「可以。妳真的沒事？」

「我們都很好。我和克萊德馬上就到。」

我掛斷電話，拉緊克萊德的皮帶。

「走吧，老弟。去找！」

我和克萊德在風雪中，低頭迎風蹣跚前行之際，我默默回想自己和身為砲手的羅茲，會是在什麼地方碰過面。科威特，這是我們在中東的起點；塔卡杜姆，這是成立軍墓勤務組的地點；還有安巴爾省內，軍墓勤務小隊去收屍的各個地點：哈巴尼亞、法魯加、拉馬迪。

但關於塔克‧羅茲，關於我們之間可能有何牽連，我什麼也想不起來。

我在心裡把名單又跑了一遍，一個個未說出口的地名，連同橄欖那濃郁醉人的味道與沙塵的苦澀尖刺，在我舌尖上滾動。

第一次聽到巴格達和薩瑪拉這些地方時，我想像著《阿拉伯的勞倫斯》片中的奇幻景象——貝都因人騎著駱駝穿越沙海，宣禮員縈繞不去的祈禱召喚將炙烈的太陽拉向大地。從小我就很喜歡《阿里巴巴與四十大盜》和《天方夜譚》的其他故事。晚上我總會坐在沙發上，陪奶奶看《沙漠之歌》和《榮華富貴》等愚蠢的音樂劇，假裝自己長大以後也會成為片中那種歌頌愛情的美女。

可是伊拉克，有死去的海陸戰士、遭屠殺的老百姓與被扼殺的理想主義，發生了二十一世紀戰爭的真實伊拉克，將我那些年幼的幻想盡數輾為塵土。

和克萊德在風雪中搜尋時，我將遠方沙漠的熱度拉攏到身邊來，重複唸著那些浪漫的名字，像唸咒語一樣。我推斷，既然伊拉克沒有殺死我，暴風雪也殺不死我。我對著它豎起中指，然後關掉對講機，以免發出嘈嘈嗓音讓羅茲有所警覺，同時也讓保安官無法再命令我回去。我拿出指南針又確認一次方向，然後將克萊

德的皮帶纏在我的腰間，又纏繞到手腕上。

我若是倒下，克萊德會帶我回家。只要有必要，他就會拉我回去。

我第一次摔倒是在爬出一道淺溝時，麻木的腳趾踢到一塊石頭。克萊德等著我費力地爬起身來，跌跌撞撞往前走，幾乎沒有意識到自己剛才跌倒，褲子都濕透了。再次跌倒大概是又走了五十公尺之後。這回爬起來所花的時間更長。

有一度，我在漆黑中瞥見「長官」。我的手電筒燈光跳動著飛掠過他嚴肅的臉。可是當我開口喊他，他只是搖搖頭便轉過身去。那個死去的大兵露了臉，後面跟著甘佐，還有我在塔卡杜姆營區的掩體內處理過的幾個海陸兄弟排成一隊。我還瞥見了伊黎思，她的頭髮宛如一盞燈。

當羅茲終於出現時，我以為他也是鬼魂。

風已經轉向從東邊吹來，將他的氣味吹離我們，我想克萊德是和我同一時間看見他的。羅茲站在一個微微隆起處，背對我們，望向西方。他穿著牛仔褲和布鞋，戴了一頂軍用毛帽，套著一件中厚度的帕卡大衣。

我拿手電筒照了他一下，但看不見他的手。

看到他直挺挺的姿態──肩膀挺起、背部打直──我不禁納悶他是否已呈失溫狀態，再也不覺得冷。

我默默地讓克萊德趴下，讓他盡可能低調些，接著丟掉手電筒，摸索我的克拉克手槍。我把

槍貼在腿邊，槍口朝下。

「塔克‧羅茲。」我大喊道：「我是鐵路公司特別探員帕奈爾。把你的雙手舉起來！」

他沒有動，連抽動一下都沒有。

「羅茲！」

他側轉過頭說道：「她在那裡。」

我冒險越過他瞥向白雪遍布的黑暗，強忍住一陣哆嗦。「把手舉起來，羅茲。」

「伊黎思。」她的名字說出口像禱告詞似的。「在等我。」

我眨去眼前的雪。「你真的要這樣嗎，羅茲？她現在八成有點氣你。」

「她會明白。」

「真的嗎？她覺得你殺了她沒關係？」

又一陣長長的靜默。接著說：「我蠢斃了，對不對？」

「警員，我知道妳有槍。妳可以用它幫我一個大忙。因為我不會跟妳回去。我要不是直接死在這個鳥不生蛋的地方，就是回蒙大拿去死。我覺得呢，還不如現在就死的好。」

「我們所有人都很蠢，戰士。不過可能就數你第一。」

「要是把你留在這裡，你去不了蒙大拿或其他地方。你想再見你爸爸一面，對吧？還有你媽媽呢？如果你跟我來，至少能完成這個心願。」

他搖搖頭。「有人曾經跟我說過，你可以把一個男孩帶離戰場，卻無法將戰場帶離一個男

人。這我爸懂，我知道他懂。但也許他不想親眼看到。

「那你媽呢？你想見她，不是嗎？」

「我帶回來的這些鳥事，我媽完全不懂。她只想要回她英俊的兒子，可是那個兒子死了，伊黎思明白，但現在她也死了。」

「因為你的關係。」

他沒有答腔。但我大概猜得到發生了什麼事，不是事發原因，殺死自己心愛的人沒有原因可說。只是有時候那種傷痛來得太兇猛，讓人猝不及防。羅茲從小在農場長大，卻被戰爭打造成截然不同的另一個人。上等兵羅茲能在伊拉克倖存，就是藉由將塔克・羅茲徹底吞噬，只剩一個戰士。見識過打仗的人，幾乎人人都有此經歷。這樣才能讓你保住性命直到回家。

然後一轉眼間，你為了活命而變成的那個人竟成了敵人。

「帕奈爾。」他說。

「是。」

「席妮・帕奈爾下士？軍墓勤務組？」

我頸背的寒毛直豎。「是。」

他轉身面向我，我於是將手槍拉高一半，準備著。他用頭巾裹住下半邊的臉，但我的手電筒照見他的眼睛，那雙美麗碧綠的眼睛。

記憶宛如拳頭揮擊而來。

儘管始終沒有正式互相認識，儘管他整張臉我只見過那雙眼睛，但羅茲和我相遇的那個晚上，我所信賴，或是自以為信賴的一切全部爆裂，並將背叛與報復的碎片炸向周遭每個人。

「該死。」我說。

「全都該死。」他附和道。

「長官。」已極盡所能收集了碎片加以掩埋。但此時與羅茲站在這荒郊野外，我登時領悟到，假如他因為殺害伊黎思出庭受審，關於她死亡的驚人細節將會引來好奇的記者與野心勃勃的檢察官，個個都想竭盡己力挖出這名受傷戰爭英雄變成殺人凶手的所有內幕。而他們最終揭發出來的故事，發生在伊拉克的故事，摧毀的將不只有羅茲，還有每一個涉及的人。

「哈巴尼亞。」羅茲說：「那天晚上是妳。」

怒氣在我的皮下翻滾。一股純粹而劇烈的憤怒將我削皮去肉，鍛造成熾熱鋼鐵。因為站在眼前這個男人，是我回國後遇見的最大威脅。塔克·羅茲有可能毀掉我和我重視的一切。

「你沒有權利。」我說。

「對。」

我渾身顫抖，對於逐漸升起的風暴無能為力。克萊德站起來，吠叫著。但我幾乎沒聽見，因為腦子裡有個念頭像警報器一樣嗚嗚尖鳴。

羅茲只有命夠長，能活到胡狼嗅到他的氣味，他才會構成威脅。假如他死了，最後就只會是一齣悲劇，占據報紙地方版面兩吋大的空間。過個一兩天，他恐怕連這個都不是。他和伊黎思會

消失不見，成為戰爭的另一個悲傷註腳。只不過又多一個變壞的善良退伍軍人，也因此又多犧牲兩條人命。

我的視線不斷變窄，最後只看見我拿槍的手。還有羅茲。

怒氣從火熱轉為冰冷。我命令克萊德安靜。

「妳在那裡。」羅茲說：「妳知道帶我回去會讓妳和其他人付出什麼代價。妳就用那把槍幫我們所有人一個忙吧。」

寒冷從我的心竄到拿槍的手。「我不是殺人凶手。」我說道，雖然明知自己是。

「妳是海陸戰士。海陸戰士會不計一切代價做對的事，對吧？」

「除了在哈巴尼亞。」

他點一下頭表示認同。

在紛落的雪中，他站立的身影十分清晰，陰陰暗暗的龐大身軀，只要舉槍就不可能打不中。

我的食指滑向扳機，擦掠過邊緣。

大腦中冷靜理性的部分在煽動我，開槍射殺他，其他每個警察都會理解，有些人甚至會拍手叫好。我會說我以為他有武器——而且很可能真的有，就藏在外套口袋裡。我會說我以為自己的性命有危險，他們會理解。我會告訴他們，他威脅要用對付伊黎思的手段對付我，他們會拍拍我的背讚賞我的英勇。

見鬼了，他們說不定還會頒獎章給我。

我的手指在發抖。但我將槍口對著他的腳邊。我跑到這裡來本以為要救他，結果竟然反過來成了殺他的凶手嗎？

「該死。」我說。

「拜託。」他喃喃說道。我知道他在求我，不是饒他一命，而是結束他的性命。殺他會比我以前做過的許多事都更簡單。也更仁慈。

「該死。」我又罵一聲。

「動手吧。」他說：「是我毀了妳的人生。動手吧。」

我的手自動舉起。

「動手吧，因為這麼做是對的。」他說：「拜託。」

我的食指滑入護弓，撞到克拉克的安全作動扳機。

克萊德大聲吼叫。

羅茲跪倒下來，雙眼緊盯著我，然後身子一斜倒在地上。他滾落斜坡，最後停在我的腳邊，臉朝上。

那對碧綠眼珠茫然瞪視許久，隨後閉起。

8

在戰場上，你會做一些家鄉父老永遠無法理解的事。

——席妮・帕奈爾，英文系0208，戰鬥心理學

克萊德嗅了嗅羅茲僵硬的軀體。

我曾有兩段服役期間——也是一整個人生——在伊拉克搬運屍體。這項工作打碎了我內心某些東西，卻也讓我變得堅強。我估計羅茲八成有九十公斤，而我五十七公斤。

我可以應付得來。

我沒有多此一舉測他的脈搏，因為事到如今，他是死是活已經不那麼重要。我要帶他回去，而且是憑一己之力。保安官自己也說了，能供他派遣的車輛都無法行駛我來此途中經過的地形。

我先收起槍，接著搜他的口袋看有無武器，結果只找到一張他與伊黎恩的合照，是在他被土製炸彈毀容前拍的，很可能就是他從伊黎恩臥室拿走的那張。我將照片重新塞回他的口袋。

我將他翻身讓他面朝下時，他發出呻吟。

「撐著點，海陸戰士。」

他翻落小丘時，我以為自己真的開槍射了他，以為我也被自己的戰爭化身所吞噬。後來還得

聞一聞槍管才確定自己沒開槍。

事後再來想想我是否為此感到慶幸。

現在我跨站在羅茲的背部兩側，抓住他的腋下拉他跪起來，然後費了九牛二虎之力才讓他站起身。他沉甸甸的，地面又滑，有好一會兒力不從心之後，我以為自己是做不到了，我們只能在這裡度過暴風雪。不料最後我們兩人都站直了身子，羅茲重重地挨靠著我。

我將他轉身，蹲下來，然後自己旋過身體，讓他的重量落在我的雙肩。接著我不得不倚靠克萊德才重新站了起來。

我往前跟蹌了幾步，隨後試著用指南針辨識方位。在手電筒的微弱燈光下判讀指針，花了我好長時間。指南針的面板在我眼前游移不定，我就是無法聚焦。

失溫，也跟著來湊熱鬧。

克萊德發出焦慮的哀哼。如今他任務完成了，儘管裹著毛皮大衣，還是一副悲慘樣。

「往這邊走，老弟。」

蹣跚前進之際，我不斷跟自己、跟克萊德說話，並喃喃喊著舊日海陸的行軍調。喊完原本知道的那些，就自己發想。可惜我對作詩向來不拿手。

「這裡的大雪積高高，走不走得過不知道。」

片刻過後，「羅茲你重得像頭豬，揹你真是苦差事。」

丟下他，有個聲音在我耳邊呢喃。**用他的命換其他所有人的命。誰都不需要知道。他有可能**

在妳找到他以前就死了。

雪變得又粗又硬又燙，當它變化成沙，在伊拉克的褐色天空下閃耀如黃銅的同時，我們也一下子被掃進世界的另一頭。我們的皮膚眼看就要被火熱的太陽燒黑，像橘子皮一樣被剝掉。舌頭在乾乾糊糊的嘴裡變得黏稠。要是能騰出一隻手來，我會拉開外套拉鍊，扭動身子脫掉它。

「援軍太遠來不了，明天的太陽看不到。」

滾沸的太陽西落，輪到月光銀刀切割塔卡杜姆營區，劃過軍營與休閒中心與汽車集用場。營地外，有人發射 AK-47 步槍，子彈聲在四周空曠的沙漠裡回響著。是叛軍。又或許只是伊拉克保安部隊的一員在哈巴尼亞基地宣洩怒氣。

我摸摸大腿，確認隨身武器還在，以防叛軍越過圍柵。

「我們很安全。」托米奇下士說。我們都叫他柯南，因為他天生聰明過人。

「你這麼想？」

「當然了，鷹女。」這是我的外號。

我向他道了晚安，鑽進自己的帳篷，在行軍床上蜷縮成胎兒姿勢，呼吸著帆布散發出的煤油煙味。我最後必是睡著了，因為一段時間過後我被「長官」驚醒，只見他跪在我床邊，手電筒的紅光照亮他的臉。他用食指按著嘴唇，點了點頭示意我隨他出去。我伸手去拿制服，他卻遞給我一條運動褲和一件帽T，我這才發現他穿著便服。我心下不安，在T恤和短褲外面套上運動服

後，跟著他彎彎曲曲地繞過同帳篷裡熟睡的同伴。到了外面，暖風將沙土吹進我們的眼睛，頭頂上的銀河光芒閃爍，猶如阿里巴巴洞穴中的寶藏。

「長官」說：「我要去哈巴尼亞，帕奈爾下士，我需要妳的幫忙。」

「這是命令嗎，長官？」從他的態度與我們的穿著，我知道事情不對勁。

「不是的，下士。由妳做選擇。」

「我去。」

他心裡清楚得很，就算他需要我跪著爬到巴格達，我也會照做。

「要不要去叫艾爾茲，長官？」我問道：「為了安全起見？」

他候地用驚慌的眼神打量我。我心想他是不是突然發覺，因為道格的緣故，我或許不是這項任務的適當人選。我的心突了一下。

「道格·艾爾茲？不。」他說：「這件事不能讓任何人知道，尤其是⋯⋯不行。妳明白嗎，下士？妳不能告訴艾爾茲。」

「不會的，長官。不過長官，你給我一種不太好的感覺。」

「好，想退出嗎？」

「不想，長官。」

「我信任妳，帕奈爾。所以我才會挑中妳。」

「是的，長官。你可以信任我。」

「那麼往這邊來，下士。」

克萊德吠叫起來，我從雪中猛然驚醒。

我們站在一道堤防邊緣，若非克萊德吠叫示警，我已經摔進去了。我從邊緣退開，又看一次指南針。它指示的路徑與克萊德明顯想走的路不同，我決定跟隨他。

「長官」帶引我來到基地存放與維修裝備的區域。有個伊拉克人在那裡與我們會合，他是我們的翻譯員之一。大家都叫他穆罕默德，不過那不是他的真名。穆罕默德給一輛積塵的白色廂型車加了油，載著我們通過大門離開鐵絲圍籬，駛向高原下方的哈巴尼亞小鎮，也就是稍早有人發射步槍的地方。二十分鐘後，他轉進一條通往住宅區的狹窄泥土街道，那個住宅區所在地段，平常若沒有武裝露營車，我們不會冒險進入。有四個男人手持步槍，站在一棟泥土平房外。月光在泥土路與遠處屋牆上刻劃出鮮明黑影，並在一叢棕櫚樹七零八落的樹葉間閃著微光。那些人作平民打扮，用阿拉伯頭巾蒙住嘴鼻。我原以為他們是伊拉克人，直到聽見他們竊竊低語。

是美國人。

我下車後，其中一人轉向我，默默看著我用蓋頭包住頭和頸部。我只能看到他的眼睛，那雙令人驚嘆的翠綠眼眸睜得大大的，充滿憂慮。

強風把雪吹進我的外套裡面，袖口底下。羅茲出聲呻吟。我不知道我們已經走了多遠，也不知道還要走多遠。克萊德試圖讓我們加快腳步，我暗自希望那意味著我們快到了。我抓起手機，沒有訊號。我摸摸對講機，但不打算呼叫保安官。

我尾隨「長官」與一名海陸隊員進屋。

在裡間的臥室裡有兩具屍體，都全身赤裸，已經死去兩三個小時。一個是男性海陸戰士，被割去了生殖器和頭，頭擺在胯下被割開的傷口旁，陰莖與睪丸則放在原來頭的位置。他旁邊躺著一個懷孕的伊拉克婦女，已遭毀容，身體也被打得皮開肉綻。

前屋有一個十歲、十一歲的伊拉克男孩，坐在地上一邊搖晃身體一邊哭泣。

我噁心欲嘔、驚駭至極，緊靠著門框作為支撐。我不明白「長官」為何大半夜帶我到這個地方來，來看這樣的死狀與這個哭泣的孩子。這不是我們的作業方式。

「把他們從這裡弄走吧，下士。」「長官」對我說。

由於他是我的指揮官，也由於我信任他，我便照他的話做。我們將屍體抬入屍袋，放到廂型車後面，載他們離開。

我心裡納悶——不僅是當下，還有接下來的數日——為什麼那麼要緊地想隱瞞海陸戰士與女子的真正死因？但我始終沒問。「長官」說我們有責任保護每一個涉及的人，對我來說這樣就夠了。於是我掩蓋他們遇害的事實，假裝完全是另一回事。「長官」告訴我，這樣對每一個人都比較好。上天明鑑，我們是好意。可是我們——還有牽涉其中的海陸弟兄——的舉動，引發了一連串報復行動，終至不可收拾。

假如真相曝光，我們可能要接受軍法審判。死者的遺孀會得知自己並未獨佔丈夫的心，而「長官」的家人也不得不懷疑他果真是英雄嗎？然而自始至終都沒有理由讓真相曝光。那四名海

陸戰士絕不會吐露。

還有那個小男孩，也就是「長官」之所以找我而沒有托米奇或貝勒的**真正原因**，他⋯⋯

風對著我們強吹猛打，我一隻膝蓋跪了下去，費力地重新爬起。

羅茲聲音含糊地說：「妳可以把我放下，下士。我可以從這裡走到悍馬車那邊去。我的傷勢沒那麼重。」

再走三步後，我又倒下。先是一隻膝蓋，接著另一隻。羅茲從我的肩膀滑落到地上，我們堆疊成一團。我將足夠的大腦細胞組織起來，想到將手電筒立起，讓光線射向東方，應該是東方吧。克萊德坐在我旁邊，焦慮地哼了一聲。

「我們情況還好，老弟。」

一段時間過後，耀武揚威的風減弱成不成調的催眠曲。我的身體愈來愈重，慢慢沉入寧靜的土地中，白雪輕輕在我們身上蓋上一條毯子。我伸展開四肢，與克萊德和羅茲糾纏在一起，然後閉上眼睛。

「長官」搖晃著我。

起來，戰士。

沒辦法，長官。

馬上起來，戰士。

我做不到，長官。

克萊德已經站起來，以渾厚的聲音吼出一連串警告，將我從思緒的混沌邊緣猛拉回來。我抬起頭。

尼克。我手電筒的光捕捉到他，沉著臉默不作聲，雪花在他周圍飛旋，彷彿一群鵝在頭上爆炸了。

我抓著克萊德的皮帶，試圖找回聲音。

尼克跨離開光源，黑暗中傳來他平靜鎮定的聲音。「羅茲，離她遠一點，站起來。馬上，你這混帳王八蛋。」

半壓著我半被我壓著的羅茲，扭動一下發出呻吟。他張開雙手，腳用力踩地，似乎有意遵從。

我終於有了聲音。「尼克，沒關係，我沒事。」

「席妮・蘿絲？」

「我們沒事。」

「妳受傷了嗎？」

「沒有。」

羅茲不再試圖起身，重新倒下來靠著我。

尼克拿起手電筒轉向我們，光線隨之高射入空。「從他身邊移開，席妮・蘿絲。」

但當他拾起手電筒，我便看見他眼裡有什麼，手裡又有什麼。我張開雙臂摟住羅茲。

「沒事了。」尼克繼續以同樣的溫柔語氣說，好像正一步步接近受困的野獸。「全都沒事了，席妮‧蘿絲。妳只要移開就好。讓我做我該做的。」

「不。」我努力地整合語句。「不能由我們作主。」

忽然間，尼克的聲音中怒氣閃現。「這個人凌虐殺害了伊黎思。他玷汙了他想燒毀的制服。媒體會把他變成受害者，扯那些創傷後壓力症候群的鬼話。但伊黎思才是真正的受害者。好了，妳閃開。」

「不是我們說了算。拜託了，尼克。」費力的說話讓我喘個不停。「不要……開槍。」

尼克朝我們上前兩步，克萊德立刻衝到我前面。手電筒的光晃向他，接著是尼克的槍。

恐懼狠狠攫住我的喉嚨。「尼克，不要！」我使不上力的手胡亂摸索著我自己的槍。「克萊德，過來！」

尼克身後倏然亮起一對燈光，引擎聲快速旋轉，只見一輛車艱難地爬上坡來。我努力地找自己的膝蓋，像隻跳上岸的魚一樣掙扎打滾。車門開了。說話聲溢出。

「尼克！」我哀求道：「不要啊。想想愛倫‧安和詹特瑞。他們需要你，你不能為了殺羅茲而犧牲他們。」

車頭燈從尼克的背後照亮，他全身微微顫抖。

「別奪走了你兒子的父親。」我說。

「唉，該死。」尼克把槍放低，重重跪了下去。「天哪。伊黎思，伊黎思啊。」

更多人聲響起。人影幢幢爬向我們。有個聲音可能來自尼克，是哭泣聲。

克萊德蹲坐在我身旁，頭猛往前伸，只要有人企圖靠近，他就低吼警告。

「誰來把狗弄走。」有個聲音說。

接著是尼克的聲音，想把克萊德叫走。但克萊德固守原地，我摸索到他的皮帶，命他趴下，然後自己縮起身子。我只想睡一覺。

「替他戴上嘴套。」克萊德低吼著。

被某人拉開時，克萊德低吼著。

有好多隻手抓住我，將我面朝上翻身，尼克的臉映入眼簾，接著是歐麥利郡警。歐麥利撥開我臉上的頭髮，對我咧嘴一笑。

「要命的海陸戰士。」他說。

車門打開又關上，有人喊著要擔架，隨後歐麥利將我抱起，有個人抓住我的手腕，還有另一個人問說羅茲還活著嗎。

有個女人說：「看起來不妙。」

「活著。」我喃喃地說給任何一個聽得見的人聽。「他還活著。」

我再次癱軟，但不是倒在地上。有人替我戴上氧氣罩，溫暖的氣體湧入我的肺葉，「長官」

也在，他說我們都沒事，我們都沒事，最後我的手握在尼克手中，肌膚可以感覺到他鹹鹹的淚水，他們讓我睡去。

9

　　——我會看見死人。就像那部電影演的。其他人都看不見的鬼魂，除了我的狗以外。我想他也看得見。

　　——這些鬼魂會威脅妳嗎？

　　——不會。不是那樣。他們只是……傷心。我也傷心。我們全都一塊兒傷心。好像有什麼東西碎了，卻沒有人知道怎麼修補。

　　——帕奈爾下士，妳認為這些鬼魂是真實的嗎？

　　——是。停頓。不是。停頓。我不知道他們是不是真的。要是在伊拉克，我會說是。我是說，他們看起來很真實，其中有一個差不多每天早上都會坐在我的餐桌旁。可是在這裡？我真的不知道。這是不是代表我瘋了？

　　——我會開阿普唑侖的處方給妳。這能讓妳平靜下來，好好睡覺。它也會讓妳的鬼魂睡覺，也許他們就不會那麼常來干擾妳。

　　——萬一他們有什麼重要的話想說呢？不只是對我，而是對每個人。我是說，也許他們自己也還沒完全想清楚，所以就只是那麼……等著。也許有什麼是我們都應該知道的。

　　——來，處方給妳，帕奈爾下士，妳今天離開以前就可以去拿藥。我下個月要出一趟遠門，但

——諮商逐字稿，退務部輔導辦公室，彭德頓營區

「等我回來我們再談。」

伊黎思和我一起搭車回家。

我坐在郡警的車後座，癱靠著駕駛座側的門，肩上仍包著緊急救護技術員給的毯子。克萊德坐在旁邊，幾乎佔據大半座位，頭枕在我腿上。我輕撫他的毛髮，低聲道歉。我知道他也會作伊拉克的噩夢。

伊拉克。哈巴尼亞。一棟泥巴和石頭砌成的房子。

伊黎思坐在副駕駛座側的地上，雙手抱頭，能擠進那個小空間當然是因為她不是真的存在。

克萊德小心地不讓爪子垂出椅子外面。

尼克和郡警布萊德·柏金斯坐在前座。我以前沒見過柏金斯，他是搜索隊的一員，負責火車尾端。人很不錯，願意待下來，還載我們穿過如此惡劣的天候。不只不錯而已。我聽到尼克向他提議，如果公路封閉，家裡還有空臥室可以讓他過夜。

「有個姊姊住在附近。」柏金斯回答：「但還是多謝了。」

尼克在位子上轉身。

「妳還冷嗎？」他問道。

我點點頭。牙齒終於不再打顫，但寒意滲得太深，毛毯與車上暖氣都治不了。

「應該讓他們帶妳去醫院才對。」

「我不會有事的。」我的聲音宛如撕開魔鬼氈。「他們能確定羅茲撐得過去嗎?」

「嗯。現在要喝咖啡了嗎?」

我又點頭。尼克將一個有蓋紙杯從前後座之間的防護隔板的開口遞過來。我凍僵的手指仍然不太靈活,使用手掌捧杯。

「妳得跟我和愛倫‧安住,」他說:「奶奶現在也在那裡。妳不應該一個人待著。」

我無法承受受愛倫‧安的哀傷。「救護員幫我檢查過了。我沒事。」

「我說的不是那個。妳一副看見鬼的樣子。」

我哈哈輕笑一聲。

「我有克萊德。」我說。

「克萊德也累壞了,看起來更糟。」尼克的拳頭輕輕垂放在椅背上。「對不起,把妳給拖進來。」

我之前也是那麼瘋狂。說我完全理解那種憤怒與無助,那其實是一體的兩面。

當著郡警的面,我說不出想說的話。說我明白他做了什麼又為什麼那麼做,其實沒關係。說

我瞄了一眼伊黎思。「沒有壓力,尼克。」

「沒有嗎?」

「沒有。」

「那好。」他清清喉嚨。「我們稍後再聊。」

「沒問題。」

「也許明天吧。」

我面轉向窗戶，閉上眼睛阻擋他的聲音，再次神遊開來。

我們帶走海陸戰士與翻譯員的屍體之後那幾天，死去戰士的同袍便誓言要找出殺他的凶手。

叛軍則回以更多的狙擊砲火與土製炸彈。

不久，一切都落到不可收拾的地步。

「我們要怎麼辦，長官？」我問道。

「真是一團糟啊，帕奈爾。唉，當初要是沒把妳拖進來就好了。」

「我沒事，長官。我只是想知道接下來要怎麼辦。」

「妳是說，我們要不要告訴所有人叛軍是怎麼殺害海法和李申科的？還有事後我們的幾個海陸弟兄是怎麼氣瘋了，而決定扮演查理士‧布朗遜？還有現在我們嚐到了什麼苦果？」

「布朗遜？長官？」

「那不重要。」

他看著我，那張冷靜的軍人領袖的臉，那張已然讓我敬愛信任的臉上，眼神嚴峻。「妳期望我會有答案，這是應該的，帕奈爾，這是妳的權利。可是都亂成一團了。整件事都亂成一團了。

我們什麼也做不了，只能拿起鐵鍬努力挖出自己的路。」他提高嗓門好讓大夥兒都聽見。「抬上

車就上路吧，戰士們。我們有屍體要運。」

「不會吧。」貝勒說：「怎麼忽然間這麼多屍體？那些包頭仔還真痛恨我們。」

「放心。」托米奇說：「我們會把他們殺得一個不剩。」

碰上塞車後，保安官的車左右搖來晃去，把我晃醒了。克萊德抬起頭。雪停了，只剩一層薄薄的白覆蓋地面。或許暴風雪沒有肆虐到這麼南邊。市區水銀燈的藍白光輝，照在車窗的條條冰紋上四分五裂。

伊黎思不見了。

「我們的勤務車就停在這裡。」尼克對郡警說：「喏，在那邊。」

車慢慢停下，我和克萊德只能等著郡警打開後車門——後座是給罪犯坐的，所以內側沒有門把。

「我跌出車外，身子依然虛弱，柏金斯扶住了我。

「慢慢來。」他用響亮溫柔的聲音說，在寒冷中吐氣如煙。「當英雄可不簡單。」

我試圖以笑聲掩飾尷尬。「是啊。」

他將我扶直。「妳多保重，好嗎？」

「當然，謝謝你載我們回來。」

「隨時效勞。」

尼克過來的時候，我感覺到柏金斯在盯著我看。他們倆握手之後，尼克抓著我的手臂，拉我走向 Explorer。我坐上副駕駛座，他讓克萊德跳進後座，接著啟動引擎，又重新下車清窗戶。柏

金斯調轉車頭往北走，離開前還揮了揮手。

溪流邊上的遊民營區在雲層反射的市區光輝中，看似已遭棄置。帳篷和防水布已經消失，火坑也空了。但願這意味著每個人都在聖約瑟或十三階或其他收容所找到了床位。

尼克回到車上，打了檔，爬上堤岸駛向街道。

「席妮・蘿絲……」

「我太累了，尼克。」

「妳就聽我把話說完。」

我保持緘默。

「我在那邊的時候有點瘋了，對不起。再怎麼樣我也不會對克萊德開槍的，這妳知道。」

「你不必解釋。」

「我只是……」他的下巴在皮膚底下糾結起來。「我不知道我會這麼悲痛，我以為我堅強得很，不至於。」

「那和堅強無關，尼克。拜託，那是愛。」

「愛。」他輕輕地、哀傷地哼了一聲。「讓我們有了弱點。」

「也給了我們力量。」

他瞄我一眼，又望向他處。「也許吧。」

我們透過擋風玻璃看出去，等著車流清空。一輛貨車從對向駛過，車燈將尼克的臉刻劃成明

暗不一的光弧。

「妳要是把他留在那裡就好了。」他說。

「是嗎？」怒氣從疲憊中迸現。「我還以為讓他凍死對你來說不夠解氣。你好像想更直接一點自己動手。」

他注視著我。「要是那樣的話，席妮‧蘿絲，我就不會叫妳放棄搜索回來了。」

「你清楚得很我不會回來，除非找到他。所以你少跟我說這些五四三。我是你找到羅茲的唯一機會，所以你跟在我後面來，以確保能在沒有其他目擊者的時候追上我們。要不是郡警及時趕到，你已經殺死他了。」

靜默許久之後：「妳為什麼去追他？」

「你問我這種問題？拜託，尼克，絕不能拋下倒下的士兵，這是你教我的。」

我用力拉開手套箱，在防曬乳和唇膏和藥丸當中翻找散落的香菸，急著想讓肺部的灼燙掩飾突如其來的受傷情緒。我因為不希望他說某些話，因為害怕他被我說中，而感到心痛。

他靜定不動、安靜無聲，彷彿去了一個與其餘世界不同次元的地方，一個徹底隔離開來的地方，我無法跟隨。

「除非他們變壞了。」他說。

「什麼？」

他猛然回神，瞬間又回到車上和我在一起。

「我的信念一直都是如果他們變壞，」他說：「就丟下他們。」

他駛上街道，導正了在冰上搖擺滑行的車子後，慢慢加入傍晚的車流。「沒有教妳這一點，是我的錯。」

到家以後，尼克把車停到路邊。

「妳確定妳能開車？」他問道。

「可以。」

尼克下了車，我直接爬到駕駛座。愛倫・安站在大門內側的慘澹燈光下，身上穿著灰色舊毛衣，雙手抱胸，透過紗門往外看。她面如死灰，一頭亂髮。我向她擺擺手，她神情淡漠，單手往上一抬，示意她看見我了。

尼克重新探身進車內，將手搭在我的手上片刻，然後才關門走上車道，他被憂傷之軛套住，彷彿一隻牛拖著六輛牛車。我將他留給他妻子與他們的痛苦，沿著結冰的路開車回家，手腕用力地控制著方向。過了幾條街後，我駛進一家二十四小時營業的麥當勞得來速，買了十個吉事漢堡。

當我駛進住處車道，只有門廊燈和客廳裡一盞微弱燈光推開黑暗。我讓克萊德下車後，等他方便。鄰居樹叢的陰影深處傳來窸窣聲，吸引他的注意，八成是松鼠，但我把他叫回來，和他一起像九十歲老人一樣走向屋子。

進屋後，我聳著肩褪下外套，拽下靴子丟在玄關，然後關閉並鎖上前門。克萊德搶在我前面

衝進走廊，指甲刮得亞麻地板嘎嗒嘎嗒響。我聽到他在喝他碗裡的水。進廚房後，我發現桌上有一張紙條：「去尼克和愛倫‧安家了。可能會住上幾天。需要我就打給我。愛妳，奶奶。」

我將屋裡的燈全部打開，把暗影與鬼魂一併趕走。我將克萊德的水碗沖洗乾淨，重新裝滿水，然後拿出他的吉事堡放到地上，連同小圓麵包等等。

我在冰箱裡找到一罐優格，又開了一個蜜桃罐頭。

克萊德狼吞虎嚥吃完漢堡後，來到餐桌旁看我是不是在吃什麼令他感興趣的東西。我讓他聞優格，沒想到他竟用舌頭挖出一大團。我便將優格放在地上，看著他吃。

我拿起電話打到老闆莫爾隊長家裡，向他報告這一天的情況——他多半已從派遣員那兒聽說了。

「保安官來電投訴妳了，說妳不服從命令，讓他的手下陷入危險。」

我沒有出聲。

「他說女人就不該玩警察遊戲。」

我閉上眼睛。

「我跟他說如果妳幫他擦完屁股，他還要雞雞歪歪，就應該去抱怨給媒體聽，看他們怎麼說。」

「謝了，隊長。」

「明天休假吧，帕奈爾。」

「謝謝老闆。不過要是沒什麼差別,我寧可照常值勤。」

「這次不行。妳今天算是值完班了,下禮拜再回來。我聽說妳的身體需要休息。」

「長官……」

「這是命令,帕奈爾。」

「是,長官。」

「妳今天表現得很好。」他說完便掛斷電話。

我扯下耳機,把額頭靠在灰泥牆上,花了一分鐘試圖讓自己打消念頭,結果還是從廚櫃取出威士忌,往杯子裡倒了兩指深,一飲而盡。接著又倒一些,並點了根菸。我從口袋掏出救護人員給的止痛藥,放到流理台上,瞪著看了好一會兒才轉身走開。

我邊看電視邊把菸抽完,把酒喝完。完全沒有報導伊黎思。

我腦海中留著對羅茲那雙碧綠眼珠的記憶,到臥室抓起運動褲和T恤,經過走廊走向浴室的痛苦與哀傷,還有那雙一度傲慢,如今失落的碧綠眼眸。

(克萊德尾隨在後),希望利用熱水澡沖走一切……伊黎思飽受蹂躪的身體。尼克的沉重壓力。羅茲

克萊德快跑進浴室,隨即呦呦低叫一聲又跑出來。

我手伸進門內打開燈。

伊黎思就站在磁磚地板中央,她後面有個赤裸的無頭男子定定站著,身體已燒焦。

「倖存者的罪惡感,」我對克萊德說:「如此而已。」

我輕輕地將伊黎思和李申科揮入走廊，他們從我身邊經過時，有一股冰冷氣息吻上我的臉頰。我和克萊德跌跌撞撞進入浴室，我關上門，倚靠著。克萊德嗅了嗅門與地磚之間的縫隙。

只有走廊上的靜謐。我將門鎖上。

「我們情況還好。」我告訴克萊德。

我把威士忌放到洗臉台上，叫他趴下。

「翻身，老弟。」

我仔仔細細檢查他身體的每吋表皮，尋找有無傷口，特別是他的腳爪。確定毫髮無傷後，我親熱地揉揉他的肚子，然後轉而查看自己疲憊的身軀。

我脫去制服丟在地上，從抽屜裡找到一柄鑷子，蓋上馬桶蓋，將左腳跨上去，花了半小時才把刺都拔乾淨。克萊德起先看得專心，後來打了個呵欠，逕自趴在浴室門邊。我腿上的皮膚發炎紅腫，於是拿出雙氧水藥瓶，準備洗完澡用。

我解開雙手的繃帶，覺得擦傷不算太嚴重。臉就不是這麼回事了。從我跳上列車，隨後滑過平台看起來，完全就像個挑戰運貨列車失敗的人。臉頰上的傷口比我預期的還要大，再仔細一瞧，瘀青範圍也不斷擴大。兩隻眼睛腫脹，明天早上要是變黑也不奇怪。

不過，我也沒有特別想讓誰對我感到佩服。

淋浴時，我拿著毛巾死命擦身體，接著又使勁用洗髮精搓揉頭皮，不去管瘀青發疼的背與肩膀。我不願去想伊拉克，不願去想死去的人、受傷的人、傷心與內疚的人。我不想要噩夢、鬼

魂，或是被土製炸彈炸得四分五裂的屍體在腦中閃回。我不想要塔克‧羅茲，不想去想到父母。

我只想當個普通的二十七歲女子，有一份正當工作，就讀社區大學，一面讀自己有興趣的科系，一面努力想想自己的人生出路。也許日後我還會想要其他東西，但此時此刻我關心在意的都很單純：奶奶和狗和一片遮風蔽雨的屋頂，而且不要因為在世界另一頭另一個人生發生的事而失去這一切。

我擦乾身體，梳開糾結的頭髮，穿上運動服，然後以凌厲的目光盯著克萊德。他垂下耳朵，感知到了這或許是第一個警報，預告接下來即將發生的事。

「洗澡。」我說。

我在浴缸裡放了幾公分高的水，倒入嬰兒洗髮精，從收納櫃裡拿出幾條浴巾，堆在地上。

我指著浴缸。「進去吧，老弟。」

他像條老狗，拖著身體站起來。我扶他爬進浴缸後，開始用肥皂水將他的毛搓濕。我慢慢地、搔抓著他最喜愛的部位，他站在水中閉起眼睛，當我用刷子梳理他的濕毛，他還十分滿足地發出呼嚕聲。

梳理完畢，我用蓮蓬頭替他沖洗，然後叫他乖乖站好，在他無可避免地全身甩動前，用浴巾盡可能地擦乾水分。我扶他出浴缸後，他蜷曲起身子趴在浴墊上。我也在他身邊的地板上坐下來。

浴室裡溫暖、窄小、安全。暖氣爐空隆空隆地往風口送入暖氣，讓人感到舒適心安，鏡子迷

濛、潮濕、模糊，沒有讓我看到我不想看的任何東西。

而外面的走廊上……

我抓起洗臉台上的威士忌杯，喝下去。然後輕輕地，一手放在克萊德頭上，開始用毛刷梳他耳後，並用狗喜愛的那種尖尖的、平板的音調和他說話。我知道我們在想同一件事，在想道格和他的最後一天，和他出使的不知什麼任務，讓他不得不將克萊德交代給我。克萊德之所以愛我是因為道格愛我。後來道格沒有回來，他也無法原諒我。

「對不起，我今天沒有信任你，克萊德。」

他耳朵豎起來。

「我保證，從現在開始，我碰到問題一定聽你的。好嗎？我們是同甘共苦的夥伴。」

他把下巴放在我腿上。當我的手指摸到敏感部位，他朝著我縮起身子，表情幾乎是快樂的。

「不過我們的訓練要加把勁。還有那個創傷後壓力症候群，我們得一起想辦法解決。」

他打了個呵欠，闔上眼睛。

「好老弟。」我對他說。他的尾巴重重拍打一下地磚。

我將浴室收拾乾淨後，在臉上、手上和小腿上抹了雙氧水，在臉頰貼了一片蝴蝶形繃帶，雙手塗上一層薄薄的凡士林，接著又貼上幾片繃帶。

我在門口做好迎戰的準備，但走廊空蕩蕩。

克萊德跟著我檢查門窗、關燈，接著隨我走向走廊盡頭的房間，那是我兒時的臥室，自我青

春期之後，奶奶始終保持房間的原樣。當我以受勳海陸戰士身分從伊拉克返家，就是回到這間少女房，裡面有漆成白色的家具、有圓點花紋的羽絨被，土耳其藍牆上還貼滿脫膠翻翹的獨立搖滾樂團海報。除了帶進一些部隊的東西和兩三樣伊拉克的紀念品外，我什麼也沒動。也許是因為我需要緊緊依附著年少的自己，又或是因為我不知該如何往前進。

我摸摸立在床頭櫃上道格的照片，然後轉開床頭燈，鑽進被窩。

「晚安，克萊德。」

我等著他步出臥室門外就平日的崗位，沒想到自從和我從伊拉克回來至今，克萊德今天第一次窩在我床邊的仿斑馬皮小地毯上，不到兩分鐘就呼呼大睡。

儘管感到心痛，我還是微微一笑。「晚安，克萊。」

我讀了幾頁荷馬的《伊里亞德》為下一堂課做準備，之後才關燈，進入飽受折磨的夢鄉。

夢裡的我站在黑夜沙漠中，在熠熠閃爍的銀河下，看著微風吹動道格·艾爾茲的金髮。他手錶鬧鈴響個不停，我一再告訴他必須保持安靜，說叛軍就在附近。他終於轉頭看我，點了點頭，彷彿下定什麼決心似的。

「去吧，蘿絲，」他說：「沒事了。」

「去哪裡，道格？而且不是沒事，別跟我說沒事，你在想什麼啊？」

「好好照顧克萊德。總有一天他會救妳一命。」

「那天晚上你怎麼不帶他一起去？說不定他會救你一命。」

「沒辦法，這妳也知道。但妳可以。把他帶在身邊，繼續訓練他，蘿絲。妳也要繼續努力。我說的不只是後備役做的那些訓練，那樣不夠。你們要是不做訓練就什麼也不是。我需要知道你們倆在這裡會好好的。」

「我會被送進監獄，道格。因為羅茲的關係。那麼克萊德會怎樣？」

他微仰起頭，望著天上群星。「妳知道自己需要做什麼，蘿絲。現在妳必須堅強。」

他的鬧鈴一再地嗶嗶響，直到我稍微清醒過來，才發覺是我的手機，有人打來、掛斷，又再試一次。

仍處於半夢半醒之間，我驚慌地心跳怦然，連翻帶爬到床的另一邊拿起床頭櫃上的手機。

「道格？」

「呃，我是柯恩警探。可以請帕奈爾特別探員聽電話嗎？」

我閉上眼睛，迎接新一波哀傷浪潮。

「我就是。」「我過了一會兒才說。

「我是麥可。對不起，吵醒妳了嗎？」

我轉向發出紅光的鐘面。凌晨一點二十七分。「沒有，我在看書。」

「失眠嗎？」

「罪惡感。」

沉默無聲。

「抱歉，警探。我有時候說話不經大腦。」

「沒關係。這樣的夜晚我常有。」

我們倆都安靜片刻之後，他說：「謝謝妳，當我在科林斯堡無所事事的時候，替我做了我該做的事。大家都說妳是英雄。」

我本來並不打算扮演這個角色。「我猜你半夜一點半打電話來，應該不是為了褒揚我。」

「對。是羅茲。他想見妳。」

我坐起身來，手往床頭櫃上摸找香菸。眼球背後開始劇烈抽痛。「你在醫院？」

「在總部。急診室醫生說他可以出院了，我們就把他帶到這裡來。」

「他沒事嗎？」

「有一些舊瘀傷和其他的傷，說是在懷俄明被人襲擊。不過失溫的情況應該還好。他心臟沒問題，頭腦清楚，所有檢測結果都正常。但醫生說如果他繼續待在外面，情況就不一樣了。是妳救了他的命。」

我拿起香菸，找到幾根火柴，兩腳晃下床去。我的身體在抗議，我忍痛吸了口氣。「這話別跟尼克說。」

「知道。那個檻很難邁過。等一下。」柯恩停頓下來，摀住話筒和某人說了幾句話，接著又回到線上。「這樣吧，反正妳也沒在睡覺，能不能到總部來一趟？羅茲說他願意和我們談，但條

件是要先跟妳談過。」

「他指名要找我?」

「是的。」

「有說為什麼嗎?」

「八成是你們鍋蓋頭海陸之間一些有的沒的吧。」

我點燃香菸,吸入一口。克萊德站起來,輕輕走到窗邊。

「不能等到天亮嗎?」

「羅茲已經準備要開口,我們不想讓他有時間改變心意或是對說詞思考太多或是叫律師。說真的,我知道我們要求太多,但我們會感激萬分,我和班多尼。」

我彎下身,抖抖靴子,這在伊拉克是標準程序,以確保沒有蠍子趁你熟睡時爬進你的衣物。

我忽然打住,左腳靴子抓在受傷的手掌中,想必還受到剛才的夢影響。

「好吧。」我最後說道,心想:**重頭戲上場了。**「我過去大概要半個小時。」

「謝了,帕奈爾。」

我掛斷電話,艱難地站起身來,威士忌還在我的血管內輕輕潺流。我走到窗前站在克萊德旁邊,推開窗簾,望向窗外的藍白夜景。暴風雪已經過了,夜空一清如洗,月光灑落在院子裡。我以目光尋找「長官」,那個把我帶進這漩渦的人。然而院子裡空空如也。

我抽著菸,摸著T恤底下道格的戒指。

人生所給予的果然是我們最害怕的東西。打過仗、失去了道格，又發生那麼多事之後，人生將羅茲與我們在哈巴尼亞那段致命的共同過往交給我，以免我忘了自己欠的債，以免我企圖將它們拋到腦後。

戰爭因果循環，報應不爽。

克萊德把前爪放到窗台上，也許是好奇我在看什麼。他的氣息在玻璃留下一片霧濛濛。

「我們已經陷進去了，戰士。」我說。

他的腳爪重新落地，接著小步跑出房間。不一會兒，就聽見他在廚房裡扒抓那個空了的麥當勞紙袋。

10

在戰場上，軍中同袍會成為你的一切。兄弟、姊妹、父親、兒子。這些男男女女在後方照應著你，你的生命掌握在他們手中，他們的生命也掌握在你手中。

忠誠凌駕於一切之上，重於對平民百姓的憐憫，重於正當理由，重於上級命令。忠誠甚至重於自保。因此才會有人奮不顧身撲向手榴彈以拯救同伴。

在戰場上，你唯一能倚賴的就是忠誠。這也是海軍陸戰隊箴言「Semper Fidelis」的主旨所在：永遠忠誠。

——席妮‧帕奈爾，英文系0208，戰鬥心理學

丹佛警局重案組所在的總部大樓，位在丹佛的國會山莊區，與伊黎思遇害地點相距十個街區。我把車停在十四大道的警用停車位，進入大廳，向櫃檯窗口的員警出示證件。

「柯恩警探在等我。」

「我來通知他。」警員將一塊板夾推向我。「在這裡簽名。」

五分鐘後，一部電梯叮的一聲，門刷刷開啟，柯恩出現在金屬探測閘門的另一邊，身上還是我最後看見他穿的那套扣領襯衫和發皺的炭灰色西裝。過去這二十四小時以一種能壓彎骨頭的重

量壓在他身上，他看起來好像矮了五公分。

「嘿。」我說。

「嘿。」

他招手要我通過安檢門，然後注意到我受傷的臉，立刻瞇起眼睛。

「羅茲幹的？」

「不是。」

「那是怎樣？」

我在他的聲音中聽到熟悉的語氣——男子氣概受辱。我在伊拉克聽多了。沒有一個海陸戰士想看到同袍受傷。但倘若事涉女性，男性戰士就會一副所有權受侵犯的樣子。這點總是讓我很生氣。不過柯恩的表現似乎還好，比較不像反射性反應，比較帶有私人情感。

我勉強笑了笑。「你不能替我擔心，你知道吧。」

「我們現在是做朋友了？」

「不然朋友是做什麼用的？」

「只是想做點階級交流罷了。」他說。

「還以為你在這裡工作已經受夠了這種事情。」

他連笑聲都很疲倦。

我隨他走進門內，搭電梯上二樓，接著沿著一條走廊經過幾間會議室和許多門口。即便警察

局，到了半夜也會變安靜。至少某些部分會。我們的腳步摩擦地毯，輕快的篤篤聲從擦痕累累的白牆反射回來。不知什麼地方有水在滴。

「克萊德不喜歡警局嗎？」柯恩轉頭問道。

「他不喜歡警察。」

克萊德洗完澡、吃了漢堡心滿意足，我便讓他繼續趴在廚房地上打呼。開車過來的路上，與自己思緒獨處的我凝視著霜白夜晚，所有情緒橫衝直撞，彷彿一張檢查精神是否失常的清單。

首先，我有怒氣。大量的怒氣。

其次是憂傷，像一條黑線穿過憤怒。多半是為了伊黎思，即使當她的鬼魂出現在我家，她慘遭蹂躪的軀體仍駐留在我腦海。另外也有對生命的哀傷。對尼克和愛倫·安。對詹特瑞。甚至於對失去了一切的羅茲。

再其次是同情。羅茲或許是志願從軍打仗，卻並未志願承受在那裡的遭遇。我很肯定，假如他知道我同情他，一定會感到厭恨。而且很可能每次在某人眼裡看見同情，就會厭恨一次。但這種情緒就是在。

最後是參差不齊又冰冷的恐懼。醫生開給我各式各樣的藥，有抗焦慮藥、抗憂鬱藥，還有醫治憤怒、失眠、過度警覺和一長串什麼都不在乎的日子的藥，但恐懼仍穿透這些藥物襲來，如匕首般緊緊抵住我的喉嚨。

對暴怒的恐懼，那份暴怒險些讓我開槍殺人。

對伊拉克、對哈巴尼亞的恐懼。

柯恩招手讓我進入一扇標示著「凶案組」的門，終於見到一點生氣了。有少數幾名警探或是在值深夜班或是仍在繼續稍早未完的工作。柯恩的搭檔班多尼在窗邊一張辦公桌旁等我們，邊瀏覽攤開在眼前的一份資料，邊撕一個保麗龍杯。他把那件XXL號的西裝外套披在椅背上，捲起了灰色扣領襯衫的袖口，臉上神情和柯恩一樣疲憊憔悴，襯衫皺巴巴還沾染汙漬，領帶則揉成一團塞在兩張家庭照相框中間。

聽到我們走近，他站起身，拂去褲子上的保麗龍碎屑，伸出一隻巨大的手。他喊我名字的時候，八字鬍翹了起來。被他的大手一握，骨頭幾乎就要碎裂。他儘管滿臉倦容，似乎仍不費吹灰之力就能推倒一座山。

「再過兩三個小時就會有黑眼圈了。」他鬆開我的手說道。他身上有菸臭味。

我強忍住揉捏手指的衝動。「省得畫眼線。」

「謝謝你們替我們處理現場。按程序來的話，我們還得多花好幾個小時。」

我盡可能不畏縮顫抖。

「你說得對，」我說：「是我們的錯。」

「妳偶爾會忘記自己是鐵路警察嗎？也許還會忘記鑑識組和正規程序，還有其他一大堆我們丹佛警局視為工作的一部分卻不重要的例行公事？」

「我真的——」

「太忙著清理塗鴉，結果讓妳覺得清理犯罪現場也是妳的責任了？」

柯恩說：「班多尼。」

我的臉燙得像火燒。「你曾經忘記過失去心愛的人是什麼感覺嗎？」

三米外的一張桌邊，有個正在講電話的警探摀住話筒，瞪著我們看。「那邊在演黑臉白臉秀嗎？要吼可不可以低吼就好？」

班多尼對他比中指。

柯恩替我拉出一張椅子，自己坐到桌角邊上，用腳尖勾開一個抽屜，把腳放上去。

我無視那張椅子。「羅茲人呢？」

班多尼抱起手臂，斜靠著桌子。「在偵訊室裡等很久了。」

「你們有向他宣讀他的權利嗎？」

「我們拘留了他，」柯恩說：「但沒有逮捕他。」

「你們不是有逮捕令嗎？」

「不希望他找律師。」這是班多尼說的。「可是他不肯開口。」

「真的？丹佛最頂尖的兩個警察沒法讓一個悲傷的男孩承認自己有點瘋狂？」

「他只是一再地說他什麼都不記得。」班多尼的低音隆隆有如地鐵。「一再地說想跟妳談。」

「你們有多確定他要為伊黎思的死負責？」

「大概就像布魯圖和凱撒那樣吧。」班多尼說：「我們有他沾血的軍服，我們在離死者家一

條街外的一家 7-11 的廁所，找到一把沾血的刀。我們有錄影畫面顯示羅茲穿著那件軍服進出那間廁所。房東太太告訴我們，今天一大早有一個穿迷彩軍服的男人進來以後上樓。羅茲企圖燒毀軍服，然後又逃離該區。我的直覺告訴我，還有一點嫌疑最大。」

我咬著嘴唇。「什麼？」

「這傢伙眼神緊張不是沒有原因。」

「每個從伊拉克回來的人眼神都會緊張。」

他若有所思地注視我。「不需要眼神來定罪。」

「聽起來一切都成定局了，那還要我來幹嘛？」

「妳是說除了幫海陸袍澤一個忙之外？」柯恩問。

「我猜你們應該沒有幫忙殺人嫌犯的習慣吧。」

「我們希望他能對妳開誠布公。」

「讓一個失憶的人坦承一項他不記得的罪行？」

班多尼厭煩地搖搖頭。「他沒有他媽的失憶。他捅了大婁子，現在想逃避責任。我們需要妳讓他說出事情的經過。海陸戰士間的交心。」

「就這樣。」

「還要錄下來。」他補充道。

「這樣能讓大家都輕鬆點。」柯恩說：「他認了罪，又有物證佐證，檢察官可能會給他認罪

協商的機會，那就不用上法庭了。」

「我還以為你們喜歡上法庭呢。回報你們的所有辛勞。」

「那是在我們付出許多辛勞以後。」

我往後抓到椅子，坐下來。我感覺到內心因渴望而有些忐忑，不禁暗自羞愧。假如羅茲認罪，便能替伊黎思伸張正義，卻又不必上法庭。那麼就不會有媒體炒作，不會有迫切的記者或堅毅的檢察官去挖掘羅茲的過往，也不會有新聞人士去尋找是什麼原因將一個人變成屠夫。

更不會有哈巴尼亞。

「我跟他談。」我說。

「我要的不只是自白。」班多尼說：「不能讓辯方律師有機會用揣測或是虛偽自白的藉口把它否決掉。也不能讓羅茲事後有機會說他只是在跟妳耍猴戲。我要他證明他很清楚意識到自己的罪行，就算再厲害的公設辯護人也沒辦法改以精神失常來作辯護。我要細節。我要他說出他帶著那把刀進公寓。我要證據證明他清楚記得他對那個女孩所做的每件事。」

班多尼重新坐下。椅子吱嘎尖響。

「如果他真的失憶呢？」

「妳在跟我開玩笑，對吧？」

「失憶本身並不意味沒有行為能力。」柯恩說：「但如果結合其他因素，譬如他的戰爭經歷，法官有可能判定他無行為能力，或是接受精神障礙的辯護。」

「那他會怎麼樣?」我問道:「一樣的結果,對嗎?不必上法庭,但會被起訴。」

班多尼將撕碎的咖啡杯剩下的碎屑丟進垃圾桶。「法官要是判定沒有行為能力,羅茲連一天牢都不用蹲。他會在一間舒適的瘋人院待個兩三年,等哪個成事不足敗事有餘的精神科醫生認定他已經贖完罪,就會被放出來。」

我瞇起眼睛。「你有沒有想過,這也許正是他需要的?」

「拜—託—」班多尼把兩個字拉得老長。「妳看到那個女孩了呀。」

「我知道戰爭會讓人變成什麼樣。」

他一副想掐死我的樣子。「她好像跟妳有點關係,是嗎?」

「兩家人很熟。」

班多尼從桌上的資料中拽出一張照片,啪一聲放到其他文件上頭。是犯罪現場的照片,伊黎思慘不忍睹的屍體特寫。

「不要。」我厲聲回擊。「別跟我來心理操控那套。」

「我敢說妳可以想像她最後的時刻,她感覺到的恐懼、痛苦。和凶手困在那個房間裡,對方拿著刀撲上來,而她只能把兩隻手臂伸到面前苦苦哀求。」

「夠了。」

班多尼將身子往前傾,湊到我面前,凝神注視我的雙眼,像個神職人員在尋找懊悔的跡象。

當他再度開口,語氣近乎溫柔。「兩年後放他出來,妳覺得這樣有公理嗎,帕奈爾特別探員?妳

真的覺得沒關係？

「好了，連。」柯恩說：「別說了。」

我兩隻前臂垂落在腿上，兩眼盯著髒汗的藍色地毯，心裡反覆思量著伊黎思的慘死，彷彿試著磨光一塊凹凸不平的石頭。當一個人的大腦被當成足球用力地踢來踢去之後，如何去斷定他是精神失常或是有罪？現在的羅茲和去伊拉克之前的他，差別有多大？他該對自己的行為負多少責任？當他帶著刀去找他聲稱心愛的女人，那個人有幾分是真正的羅茲？又有幾分是戰爭造就的禽獸？

你能讓戰爭將一個人一切為二以後，又反過頭來期望碎片重新接合嗎？

我坐直起身子。兩名警探注視著我，柯恩流露出些許關懷，班多尼則是怒氣中帶著希望。但我有更重要的東西要保護。不管事發經過如何，不管羅茲想跟我說什麼，我都不能讓他們知道哈巴尼亞的事。

「我去跟他談。」我說：「但不能錄影或錄音。」

班多尼漲紅了脖子。「妳說什麼？」

「羅茲要見我，說不定他想談的和伊黎思無關，說不定他想談伊拉克，或是他的家人，以及他們有多麼不能理解他經歷了些什麼。也說不定他只是想罵我不該帶他回來。這些都和你們的案子無關。我想先和他私下聊聊。」

班多尼的臉開始泛紅。「媽的。」

「如果他真的是想認罪，我就會打開錄音機。但在那之前不會。」

班多尼額頭中間有一條青筋暴突。「妳他媽的只是個鐵路警察，不是凶案調查員。妳根本不知道自己在搞什麼。妳有可能漏掉很多重要訊息，直接就像馬耳東風吹過去。拜託好不好。妳就把錄音機打開，我們可以保證不去聽他哭著抱怨別人都不理解他的部分。」

「或者我也可以直接回家。」

「妳這個自以為是的小⋯⋯」他猛地轉向柯恩。「這是誰的主意？是誰說要把一個該死的**鐵路**警察扯進來？」

「不，這沒關係。」柯恩把抽屜踢關起來，滑下桌面，看著我。「妳說的合情合理。只要妳願意在他一提到關於伊黎思的死，就打開錄音機。」

班多尼看向柯恩，兩人交流了一下眼神。年紀較大的警探氣憤地哼了一聲，又回去看他的資料，寬大遼闊的背向著我們，彷彿關上了耶利哥城牆的門。

「妳請便。」他沒有回頭說了這麼一句。

11

沒有人能像那些與你並肩作戰的人那樣了解戰爭。也沒有人能比那些與你共患難並死在你身邊的人更親近。

那些保護你並受你保護的人，與你的聯繫甚至比血親更緊密。

——席妮・帕奈爾，英文系0208，戰鬥心理學

柯恩從另一張辦公桌（可能是他的桌子）拿出一個小型數位錄音機，向我示範一些基本操作方法。我將錄音機放進右邊褲袋，隨即跟著柯恩走過另一道走廊，經過一連串關閉的門。他來到一扇標示著「三號」的門前停下來。

「錄影機和麥克風都開著，」他說：「我會從觀察室關掉。等妳準備要離開或是遇到什麼問題，妳這邊的桌子附近的牆上有個蜂鳴器。我關掉錄音和錄影機後，就在外面。」

「多謝。」

「別把我們的案子搞砸了，帕奈爾。」

「不會的。」我說。

他解鎖開門，一名制服警員起身對柯恩和我點了點頭，便離開房間。

偵訊室是一間長三米、寬二點五米，灰泥牆面斑駁的拘留室。只有遠端牆上開了一扇窗，玻璃之外還以黑色鐵絲加強。房間正中央有一張金屬桌，用螺栓固定在地板上，還有兩張金屬搭配塑膠的椅子。

我在門口停住。

羅茲坐在遠端的椅子上，左手握拳抵著臉頰，怔怔望著超越偵訊室範圍的遠方。他的右手腕被銬在焊接於桌面的金屬環內。那張布滿燒傷疤痕的臉在無情的燈光下粉粉黃黃的，我不由得抓住掛在套頭衫裡面的道格的戒指。

「可惡的戰爭。」我低聲說。

聽到我的聲音，不知神遊到哪去的羅茲這才驚醒過來。柯恩警告他規矩一點，便即離開，同時隨手將門關上。

羅茲默默看著我抖動肩膀脫去外套，拉了一張椅子到角落的監視器前，爬上椅子將外套蓋在鏡頭上。我又取下圍巾，包住麥克風。接著拿出我自己從家裡帶來的數位錄音機，放到被消音的麥克風附近的地上，按下播放鍵。房間裡頓時充滿忙碌餐廳的嘈雜聲。刀叉的碰撞聲、嘰嘰喳喳的說話聲、有人在大聲點餐。這是以前錄的，當時在一間簡餐館吃早餐，不小心按到開關鍵。我一直保留著這段錄音，因為心情低落的時候，聽著別人過自己生活時平凡無奇的聲響，對我有撫慰作用。一個孤獨者的白噪音。

確定我們說的一切都會受到足夠程度的扭曲之後，我才滿意地將椅子拖回桌邊，與羅茲對面

而坐。我舉起食指示意他先安靜幾分鐘，看看我這番舉動會不會引來任何反應。三四分鐘過後，柯恩毫無動作，我才對羅茲點了個頭。

一開始他默不作聲，只是繼續打量我。翠綠眼珠在面目全非的臉上閃閃發光。當他終於開口，語氣相當平靜。「**就是妳沒錯。就算有那些黑眼圈我還是看得出來。圍黃色圍巾的女人，軍墓勤務組的人。」

「是的。」

「大老遠從世界的一頭到另一頭，現在我們又見面了。」

「中間隔著另一個死去的女人。」

他文風不動，但眼中似乎有什麼逃離了。「妳記得我？」

「記得。」

「即使我現在變成這個樣子？」

「那天晚上我只看到你的眼睛。」

「嗯，可不是。」他用能自由活動那隻手的拇指劃過桌面，拇指皮膚變成灰色。「我媽老說我的眼睛像女生。很不公平，她這麼說。說我的眼睛像女生這件事。」他往滿是風塵髒汙的牛仔褲上抹去拇指的灰塵。「它們沒有一起炸掉真是奇蹟。」

那枚土製炸彈將他的車炸成火球，吞噬了他的人生時，他是個小夥子。還是個小夥子。這個時候他應該正在考慮是要繼續上學或是去找工作。平日裡在農場上幫父親的忙，一面思考未來的

路。週五晚上和朋友一起喝啤酒，週六與某個女孩共度。

「真的很遺憾你遭遇那種事。」

「是嗎？」他聳聳肩，堅強的海陸戰士。「如果不是我坐那個位置，也會是別人。」

「伊黎思也是這樣嗎？如果她是別人的女朋友，也許就不會發生這種事？」

他牢牢盯著我看，脖子上暴出一條青筋。「妳就不應該帶我回來。妳應該把我留在暴風雪中。那我和伊黎思，我們現在就在一起了。」

我等著。

「我沒有殺她。」

我依然沉默不語。

「我本來擔心可能是我做的。妳偶爾也會有這種感覺吧？擔心壓力累積再累積，最後像炸彈一樣爆開來？」他來回轉動被銬住的手腕。「然後妳就完全變成殺人機器，變成他媽的終結者。」

我沒錄下這段，班多尼會氣死。

「我明白你的意思。」我說。我是真的明白。

早期在軍中稱之為著魔，你會陷入戰爭的瘋狂而失去自我，落入血腥黑暗的戰士世界。著魔這種瘋狂形式備受希臘人、斯巴達人與維京人重視，它能造就偉大戰士。正因如此，阿基里斯殺死了赫克特，貝武夫打敗了格蘭德爾。

然而除非讓這些英雄恢復理性——透過儀式的淨化或是某種旅程，諸如奧德修斯漫長而艱辛

的返家之旅，或是二次大戰退役士兵耗費數週一起飄洋過海——否則沾滿鮮血的戰士回鄉後就得付出代價。現今的軍人會獨自從伊拉克和阿富汗回來，而且只需幾個小時時間。他們就這樣被丟回社會中，好像只是暫時遺失的小零件，殊不知有許多零件已經彎曲變形復原無望。

我兩手插在口袋裡。「事情就是這麼發生的嗎，羅茲？你理智斷線了？伊黎思不知說了什麼，也許是叫你離開，你就發飆了？」

他動動身體，沾染油漬的法蘭絨襯衫和牛仔褲散發出機油夾雜著汗水的臭味。

「我真的很怕像這樣失去理智，」他說：「才會在兩個月前離開她。我害怕我自己，為她感到害怕。可是後來她打電話給我，說她願意嫁我。那時我才知道她不在乎我是怪物，她愛我，我們以為這樣就足以……就是……殺死那頭野獸。我會接受諮商，完成我的手術，用藥物和酒精以外的方法控制痛苦。聽說他們研發出一種新的電腦程式，一種電玩遊戲，能有幫助。」

我也聽說了，但還沒認真研究過。酒也能消除痛苦，而且取得簡單得多。

「我和伊黎思……」他雙眼發紅，同時吸入一口潮濕凝結的空氣。「我以為也許我們能一起擁有些什麼，一樣美好而真實的東西。一個家庭，一個小女孩，一個小男孩。」

「你會像打她一樣打你的小孩嗎？」

「我**從來**沒有打過她。不管我變得多瘋狂。」

「你在撒謊，羅茲。」

他肩膀高高聳起，像一堵牆。他發出幾聲抽噎啜泣後緩緩吐氣，未被上銬的手平攤在桌上，

呼吸喘得有如剛剛疾奔超越過一列火車。

「我沒有傷害她。**我從來**不曾傷害她。我不可能會殺死她。」

我的手指碰到柯恩的錄音機，把它推向口袋更深處。「那麼到底發生了什麼事？」

「不知道。老實說，我不記得了。當時我站在她臥室門外，心裡有種不祥的感覺。然後……

一片空白。清醒時在某個地方的廁所，後來又再次失去意識，一直到上了那列火車。」

「你有刀。」

「他們是這麼跟我說的。」他用一手的掌根壓著額頭。「我對天發誓，我不記得了。」

「昨晚你跟我說伊黎思會明白你的作為，好像她不會在意。然後你說你有多蠢。」我維持

著臉上冷酷的表情。「失去自由以後讓你稍微清醒過來，發覺自己承認了什麼嗎？所以改變了心

意？」

在僵化的皮膚底下，他的下巴皺縮起來。「我不怪妳往壞處想。不過昨晚過後情況有了變

化。」

「怎麼說？」

「她來找我了。就在他們用救護車載我來這裡的時候。我說的不是像作夢，而是她就跟妳

一樣真實。我的臉頰感覺得到她的氣息，我可以看到她直視著我的眼睛。她一向……」他望向

窗子，下巴堅定得宛如一道不容侵入的牆。「她一向最愛我的眼睛。我這雙愚蠢的、像女生的眼

睛。」

我順著他的目光看去，下方街道已亮起街燈，燈光孤單而微弱。

可是昨晚伊黎思跟**我**在一起啊，我想這麼說。在**我的**車上。但假如鬼魂是我們的愧疚感，應該沒有道理不能共有。

「她真好，順道來看你。」我說：「我想她應該沒有跟你說**到底**是誰殺了她吧。」

「她什麼都沒說。但我知道她是想告訴我，我們仍然在一起，仍然是隊友。如果我真的……如果我傷害了她，她不會有這種感覺，對吧？她是在說對她做那種事的人不是我。」

我想到班多尼說他需要細節，需要證據。「那種事到底是什麼？」

他重新正視我。「他們說……」他的聲音又變得嘶啞。「他們說我把她碎屍萬段，好像宰一頭小小牛一樣，他們這麼跟我說。」

「差不多。就跟你在你爸的農場上學的一樣，對吧？」

「什麼？」他捏捏眼角。「是。」

「不是那樣。」

我準備來個致命一擊。「伊黎思是虔誠的基督徒嗎？」

「所以她昨晚來看你，也許只是想讓你知道她原諒你了。」

他的臉瞬間垮下來，眼中原有的小小火花也消退成黯淡餘燼。

我自覺像個劊子手，接著說道：「你有沒有殺她，羅茲？你覺不覺得你也許**有可能**殺了她？

海陸對海陸，直說無妨。我需要知道。這會影響到我們在這個房間裡對彼此說的其他每一句話，

也會影響到從此以後發生的每件事。」

羅茲被銬住的手猛然一抽，用力扯動了鍊子，使得仍固定在地上的桌子顫晃起來。我身子往後斜靠，遠離他痛苦萬分的臉。

「不，」他說：「不，她不是那個意思，那不是她來的原因。她是來告訴我她在等我，而且我必須先把事情處理好了，我們才能再在一起。」

「你真的決定要這麼玩嗎？想仔細了，羅茲。如果你認罪，對你來說會輕鬆很多。你不會去坐牢，他們會把你送進醫療機構，你會得到必要的幫助，也能找回自己的人生。」

「妳知道以前他們都怎麼叫我們嗎？美女與野獸。很多人會跟她說：『妳怎麼不親他一下，看他會不會變成王子？』伊黎思希望我不要讓那些人覺得他們沒看錯我們，別讓他們以為我們的愛是這樣結束的。」

「野獸殺了美女的結局。」我輕聲說。

他盡可能轉身離我遠遠的，但因為手被銬住，也無法太遠。不過當他用活動自如的手掩面，我們之間相隔了百萬公里。

我更加輕聲地說：「每個從那場戰爭回來的人都變了，羅茲。」

他只是搖頭，我耐心等著他。房間裡只聽到他粗啞的呼吸聲，厚重的門外傳來幾乎細不可聞的呢喃低語，與一聲尖銳顫音，可能是電話鈴聲。有個撞擊牆壁的微弱聲響，也許是柯恩在走動。

片刻過後，羅茲茲用袖子擦擦眼睛，朝著桌子挺直上身，重新面對我。我感覺他已經找到安置痛苦的地方。

「妳知道我為什麼要見妳嗎？」

我豎起拇指往門口一比，提醒他柯恩就在走廊上，隨後輕輕地說：「哈巴尼亞。」

他點點頭。「伊黎思把鑰匙放在她家門口的腳踏墊下面。所以任何人都可能進去傷害她。但那是為什麼？每個人都愛她呀，不管是遊民，還是和她在同一家餐館工作的人。我不斷地問自己，有誰會傷害一個聖人？」

我沒有戳破說聖人通常都是殉道者。「這和伊拉克有什麼關係？」

「妳聽就是了。那條街的人我都熟，他們對伊黎思沒有微詞，沒有人生她的氣，沒有人對她不滿。所以我開始納悶，會不會只是……只是隨機發生的事情。但這個說法我無法接受。妳知道嗎？我沒辦法接受只是有個人精神不正常，無意間晃蕩進去，然後……然後就那樣對她。這根本說不通。」

「有時候事情就是這樣。」我說。

「我沒法相信。所以我才想到，也許是和伊拉克有關。」

「我不懂。」

「伊黎思知道，知道那邊發生的事。我本來一直守口如瓶，但後來情緒慢慢崩潰，就告訴她了。沒有祕密，對吧？兩個相愛的人之間不該有祕密。」

「該死，羅茲，我們都發過誓的。記得嗎？我們都發誓絕不會提起哈巴尼亞的。」

「我沒辦法再撐下去，我忍不住了。」

這一切都是出於善意。「所以你認為她說出去了，結果有人害怕起來？」

我內心怒氣驟然竄升，但也瞬間即逝。我有多少次想和某人分享這段經歷？想要有人告訴我自己，她這麼說。她完全沒有自以為高尚的意思，她只是真的很在乎。她說人生如果是一場謊言，有什麼用？」

「妳得了解伊黎思是個什麼樣的女人。」喘息。「我是說死前。伊黎思說我們當中沒有一個人做了自己感到羞愧的事。她說我們應該坦白自己的罪，懺悔改過，拯救我們的靈魂，拯救**我們自己**，她這麼說。她完全沒有自以為高尚的意思，她只是真的很在乎。她說人生如果是一場謊言，有什麼用？」

「所以說不定她叫某個流浪漢告解什麼事情，結果惹惱了他，或者嚇到了他，以至於想讓她閉嘴。」

「有可能，但不是像妳想的那樣。要是有那麼一個人，一個讓她害怕的人，她會告訴我，我會聽說過。」他搖搖頭。「我想是伊拉克。伊黎思希望我們排裡的每個人都能全盤托出。有很多人至少已經猜出一部分的事實，或者至少猜出我們惹火了很多伊拉克人。」

「整個**排**？」我看著他，瞠目結舌。「你有沒有告訴她萬一風聲走漏會有什麼後果？」

「當然有。我跟她說每個人都受夠了，應該給他們一個機會把事情拋到腦後。一開始她和我爭辯，可是當我告訴她到頭來會有許許多多人承受許許多多痛苦，她才罷休。她是明白的。」他用手撫過結疤的頭皮。「我想就是因為這個。」

「是什麼原因讓你改變心意？」

「傑傑打電話給我。」

「傑傑？」

「傑瑞米·坎恩，我們的伍長。他和我是海陸同一梯次，一起申請同夥入伍計畫一起被分發。他打給我說伊黎思去找過他。」

「去談戰爭的事。」

「伊黎思把跟我說的話跟他說了，叫他要全盤托出。」

「那是什麼時候的事？」

「三四天前。」

「要命。」我閉上眼睛，振作起精神，最後再次看著羅茲。「伊黎思有沒有和你隊上的其他人談過？你們那一班？」

「說真的，我不知道。她什麼都沒跟我說，我還以為事情就告一段落了。」他下巴動了動。

「我們最後一次談話時，她說她會在一星期內把所有事情都解決。」

「你知道她是什麼意思嗎？」

「我猜是她的某個計畫。她有很多計畫。幫人做這個、做那個的。我怎麼也沒想到會是哈巴尼亞。」

「你說的這個傑瑞米·坎恩。他住在丹佛嗎？」

「在利特頓。」

「會不會是他⋯⋯？」

「不，傑傑不會。他連隻蒼蠅都不忍心傷害。如果他打算⋯⋯妳知道的⋯⋯要讓她閉嘴，又何必跟我說她去找過他？我們班的其他人也都不可能。他只是想讓我去勸勸伊黎思。」

「那你們排的人呢？為什麼伊黎思會覺得整個排都需要坦承？」

此時我們的身子已經靠得很近，兩張臉只相隔幾公分。

「排上的人不知道任何細節。」羅茲說：「不過他們知道我們是突然遭到攻擊，而且和我們這個小隊有關，因為我們做了某件事。他們很生我們的氣，至少一開始是。但他們更氣伊拉克人。他們替我們做掩護——清街道和房舍時，我們都變得有點瘋狂，不怎麼關心感情和理智。」

「好。」我思考了一下。「如果排上的人不知道這件事，就沒有理由殺人滅口。我們有些人在那邊的時候不像聖人，這也不是什麼了不得的新聞。每個在伊拉克的美國人對叛軍都很火大。」

他點點頭。

「那麼是誰呢？」我追問道。

「我在想她找到了一個人可以談，而那個人會比我、比傑傑和其他人失去的多得多。我們在那間房子發現李申科之後，所有事情都是班長處理的，也是他找上你們的指揮官。但我們總覺得背後還有更高層的人。就是，如果李申科和海法的死因曝光，還有我們事後奉命祕密處理的真相

爆出來，下場就會很淒慘的人。我問過班長，他只是露出不以為然的表情叫我閉嘴，好好服完役

回家去，管好我的大嘴巴。然後就發生土製炸彈事件了。」塔克清清喉嚨。「我的確是回家了。」

我也是這麼想。「長官」不會聽命於一個班長，他也沒和羅茲小隊上的任何人交情好到願意

私下幫這麼大的忙。涉及其中的另有他人。我只是始終想不通，李申科搞外遇，就算對象是伊拉

克婦女，會讓哪個大人物這麼介意？

我兩手抱住頸背。「伊黎思是怎麼找到那個人的？」

「我不知道。但她很聰明，說不定是找班長談過，從他那裡得到的名字。」

頭痛硬是往我大腦的深處擠進去。我推了一下離開桌子，轉而去靠在牆邊，又起手來。手和

臉的疼痛倏地活了過來，好像按下開關似的。

那麼「長官」**會是**聽從誰的命令呢？或者說不定不是命令。也許是他迫於榮譽感不得不回應

的一項請求。也許不是他指揮鏈中的人，而是一個他敬重或信任的人。

可不可能是這個不明人士認為為了隱藏真相，值得再死一人？

我的疲憊之中，瞬間燃起一股無名怒火。這一切為了什麼？就因為有個下士管不住自己的老

二？

「告訴我一件事，羅茲。」我用嚴厲口吻低聲說：「他們殺死的那個海陸弟兄……」

「大衛·李申科。」

「他愛那個女的嗎？他愛海法嗎？」

他面露詫異。「妳知道她的名字？」

「她的遺體是我處理的，羅茲，記得嗎？我雖然對她的死因造假，但畢竟還是處理了她的遺骸。我**變造**了她的還有李申科的遺骸，以便隱瞞他們的死因。」

我還帶走了她兒子。

「唉，沒錯，他愛她。」羅茲說：「海法是我們的翻譯。跟著我們的車到處跑，像個海陸一樣勇敢。甚至更勇敢，因為她沒有槍或護具之類的。李申科，天哪，他迷戀她到無可救藥。他老婆搞上一個在他媽的家得寶百貨認識的男的，跟李申科鬧離婚。所以小李打算帶海法回家。

像她這樣的人，美國國務院會提供特殊簽證。國家給了一大堆承諾，結果全是謊言。」

有很多類似海法的案例。這些伊拉克人當翻譯或技工或行政人員，幫助我們，結果當我們集合返國時，他們卻被自己的同胞殺害了。

「他們本來也要帶海法的兒子一起。」羅茲說。

我低下頭不讓羅茲看見我的臉。「馬利克。馬利克。是啊。我聽說了。」

馬利克，那個在前屋哭泣的男孩。馬利克，被我用毛毯裹身，安置在我們的廂型車前座，而他母親的屍體則血染了後車廂的屍袋。馬利克，他悄悄進到我心裡，在那兒定居下來。

我想盡一切辦法要帶他一起回國。我去找過美國國際開發署、國務院、基督教慈善組織、清單計畫組織。

但我失敗了。到最後，我不得不在家鄉與伊拉克、馬利克與奶奶，以及擁有與放棄一個人生

之間做選擇。

我回到桌邊。「所以說，海法和李申科因為上了床，也或許只是因為相愛而被叛軍殺死。然後我們自己私下的戰爭就開始了，是不是？你和你的同伴去找你們認為殺死李申科的人算帳。而他們的朋友也展開報復，盯死了那一區的每一個海陸。」

他沒有看我。

「現在呢，如果你不認罪，就要因為伊黎思的命案出庭。然後全世界的人都會知道那邊發生了什麼事。」

「我沒有殺她。」

「這是你說的。」我將受傷的手掌平放在桌上，傾身向前，直到能看見他眼球的血管。「你要求要見我，我也來了。你到底想要我做什麼？找到那個你認為躲在幕後操縱這一切的高階軍官，求他坦承真相？說他不只對李申科的死因撒謊，加以掩蓋，還殺害了伊黎思？這是你想要我做的？」

他搖頭。

「還有什麼？」

羅茲臉上露出反抗又悔恨的神情，還有一種非常近似極端痛苦的感覺。「對。」

「要是我找到這個幻影人，逮捕了他，**他**就會出庭受審，哈巴尼亞也還是會曝光，這你知道吧。」

「也許是時候了。」羅茲說：「也許伊黎思說得對。」

我怒瞪著他。讓我夜不能眠的正是這樣的思緒。

「帕奈爾下士，我不想留下殺死伊黎思的凶手的臭名。我不想要這張臉出現在每家每戶的電視上。我不想坐在法庭上看著她⋯⋯那些照片。」說到這裡，他的聲音微變，我便等著。「她被虐殺的照片。我不想要媒體記者蜂擁到我爸家門口，也不想看到我爸心碎。我尤其不想讓殺死伊黎思的真凶逍遙法外。」

他的目光隨著我移動到窗邊。「妳以前幫過我們，我需要妳再幫一次忙。」

我站在窗前，額頭貼靠著玻璃。「不行。」

「海陸支援海陸。」

「不行。」

「下士⋯⋯」

「你有完沒完，羅茲。」我驀地旋過身子面向他。「我還是不確定你沒殺她。刀子、血跡、你搭火車進丹佛的時機。拜託，幾乎是罪證確鑿了。你一直說什麼神祕軍官，說不定只是你捏造出來的一個瘋狂的陰謀論，好讓自己脫罪。所有一切都指向你啊，羅茲。所有一切。」

「如果有人想陷害我，妳以為和處理李申科的死會有什麼不同嗎？」

「這個神祕人物並沒有讓你的制服沾血，也沒有把刀放進你手裡。」

「沒錯。我八成是⋯⋯八成是抱起她，摟著她。所以這個傢伙，這個凶手，算他好運，因為

我腦袋不清楚。」

我無視胸中怦然跳動的心，揮揮手拒絕考慮。「這太瘋狂了，我不信。」

「求求妳。就去找傑傑談一談，問他有沒有聽到什麼風聲。還有班長，麥克斯・尤德爾。看他們知不知道什麼。妳跟他們談過以後，可以想一想該怎麼做。如果妳要做些什麼的話。」

「該死。」

「拜託。」

我盯著兩層樓下方街道兩旁點亮的孤寂街燈，想起我最喜歡的諺語之一：與其呆坐咒罵黑暗，不如點起一根蠟燭。在伊拉克時我常常用這句話自勉。

馬利克曾是我試圖點燃的蠟燭，瞧瞧我落得什麼下場。

「我會考慮考慮。」我重新轉向他說道：「目前我只能做這麼多。」

他臉上的拚命表情垮成了絕望，但他像個海陸戰士一樣承擔下來。

「謝謝妳，下士。不管妳能做多少。」

我抓起外套和圍巾和錄音機。「要我打電話給你父母嗎？」

「我媽不要。她現在忙著過她自己的生活。」

「那就你爸爸。」

他望向窗外片刻，最後仍搖搖頭。「他得了癌症，就快死了，不需要再給他任何刺激。」

「很遺憾，羅茲。」

「是啊。」

我按下蜂鳴器，等柯恩替我開門。

「希望妳將來的人生能夠順遂，女警官。」羅茲說：「不管妳做什麼決定。傑傑和我和其他人，我們永遠欠妳一個戰場上的人情。」

柯恩打開門後替我扶著門，並對羅茲說他馬上回來。那個制服警員又回到房裡，預防自殺。

門關上時，我不自覺地轉過頭。羅茲的手臂又再次緊抱胸前，彷彿在忍痛。他臉色不太好，我暗忖會不會是醫生太快讓他出院了。

我伸長脖子最後一瞥，希望最後再洞察些什麼。但羅茲滿是疤痕的臉有如戴著面具，完全無法捉摸。

「很高明啊，帕奈爾。」柯恩說：「把錄音機和攝影機都遮起來。」

「海陸的基本。」

「還順利嗎？」他問道。

「爛透了。」

12

任何一個海陸隊員都會告訴妳，回來以後最難熬的就是罪惡感。為了當炸彈爆炸、迫擊砲呼嘯射向道路、敵人狙擊手一一射殺每個站立者時，妳做了什麼或沒做什麼而愧疚。

妳逃跑了嗎？假如逃跑了，有沒有再回去找同伴？妳有沒有隊友被困在艾布蘭或悍馬戰車內，當火焰迅速竄向油箱時尖聲呼救？

更糟的是，那天妳是否根本沒離開基地？當天早上妳情況不佳，所以別人頂替妳的位置，結果他被裝在屍袋裡抬回來，還不斷在妳的噩夢中質問妳為什麼讓他死去。

現在換妳了，他夜復一夜地坐在坦克裡，全身著火，這麼說道。

換妳了。

——席妮·帕奈爾，私人日記

柯恩帶我回到凶案組。

班多尼爾起身，眼中冒火看著我們慢慢接近。我們還在三米外，他就嘴角叼著一根未點燃的菸，衝著我說：

「你們兩個聊得還愉快嗎？」

「要是有兩杯雞尾酒會更好。」

「他要認罪嗎？」

「他說人不是他殺的。」

「媽的。」班多尼一屁股跌坐到椅子上，愣愣瞪著自己的肚子，好像又多了一樣重物壓在他身上，好像不知道那些啤酒漢堡是怎麼變成這樣的。「他跟那個連續殺人魔泰德·邦迪，都跟剛出生的時候一樣清白。」

柯恩重新坐到班多尼桌上。「他有說什麼嗎？」

「不太多。他說他記得自己站在伊黎思臥室門口，心裡有不祥的感覺。但在那之後到進入7-11這段時間發生什麼事，他都不記得。後來他又失去意識，直到上了火車。」

「不祥的感覺。」班多尼冷笑道：「就像『我要把女友大卸八塊』那種不祥感覺嗎？」

「我不覺得。」

「他說不知道。」

柯恩細細思索。「那刀子呢？」

「他覺得可能是他發現伊黎思後抱起她，摟著她。」

「血跡他怎麼解釋？」柯恩問。

班多尼把香菸挪到另一邊嘴角。「這些妳都錄下來了吧。」

「沒有。」我從口袋掏出柯恩的錄音機，放到桌上。

他的脖子開始發紅。「妳要不要說一說為什麼沒錄？」

「關於伊黎思的死，我們差不多只說了這些，班多尼。要我說的話，他是真的哀痛。但他也很害怕，不希望別人把他當成殺死她的凶手。他不會認罪。」

「這王八蛋早在二十四小時前就該想到了。」他把錄音機拿在手裡輕輕搖晃。「妳要知道，帕奈爾探員，妳不是來這裡交朋友的。」

「我也不是為了這個來的。」

「是啊，我知道。什麼永遠忠誠的，一堆廢話。」

忽然一陣倦怠浪潮席捲而來，浪頭又高又寬，幾乎把我打趴。我重重坐到椅子上。「我不知道他有沒有罪，但我敢說他不記得了。如果人真是他殺的，他的律師會以精神失常作辯護，而且很可能會成功。」

「不會有這種事。」班多尼咆哮道，臉色漲成紫紅。「我不會**讓**它發生。相信我，我見過這世上最會撒謊的騙子，但只要拿出足夠的證據，他們終究會投降。」

他拿起一張紙，上面是他隨手列出的清單，然後每說一句就戳一下紙。「刀子。沾血的軍服。和死者有長久的親密關係。遊民記號。還有從死者家失蹤的相框被他埋在營地，照片則在他身上。屋裡和營區裡有一堆目擊證人。已知患有創傷後壓力症候群。」

「你不太擔心自己弄錯，對不對，班多尼？」我問道。

「因為我從來不會弄錯。」

「也不太會失眠，對吧？」

「我只有在放走壞蛋的時候才會失眠。所以妳給我聽清楚了。我需要讓美女安息，羅茲是逃不出法網的。」

我發覺到，這個人有如雪崩。一整座山正準備朝你崩塌下來，他已準備好用他的清單、他的直覺和他對你那雙眼睛的想法將你掩埋。正義之警。

他會埋葬羅茲。

也許一個好的刑事警察就該如此。

我瞄柯恩一眼，他看起來好像一年前，我們一起站在跳軌者屍體旁的樣子。彷彿有一道門開啟了，卻是通往他不想去的地方。他拿起一只塑膠杯喝了一口，迴避我的眼光。

「妳臉色蒼白得像鬼一樣，帕奈爾。」班多尼冷不防迸出這句話，同時仔細端詳我。「出來以後比進去以前更蒼白。妳在裡面待很久啊，雖然沒有雞尾酒。你們那些永遠忠誠的廢話講了多久？」

我用力將手插在口袋裡，以免忍不住去掐他脖子。「你也知道，鐵路警察動作慢是出了名的。我們好像都不知道自己在做什麼。」

他揚起一邊眉毛。「終於，我們總算有共識。」

「操你的，班多尼。」

他兩手一攤。「來啊，只不過別拖太久。」

我拱起肩膀抵擋突如其來的睡意，與期

望陷入昏迷的強烈渴求。我幾乎內疚到全身抽搐，只好強自起身。「我們能不能待會再來互相羞辱？我需要出去透透氣，順便抽根菸。」

「當然。」班多尼露出淺淺的、會意的微笑。「妳慢慢來。想點好的說詞。」

「我又不是嫌犯。」我厲聲反駁。

「我看過妳在《丹佛郵報》上的訪談。鬼魂那些有的沒的，妳真的相信那種鬼話？」

我做最後一次努力。「你要知道，班多尼，我也跟你一樣喜歡正面迎戰。不過我們不是同一邊的嗎？」

「是嗎？」

柯恩跳了進來。「妳可以到外面抽菸，到廣場上去。」他也在打量我。看來往日的親密夥伴關係可能已經結束。今日教訓：與刑事警察作對划不來。

「妳休息完後，」他接著說：「要不要再回來旁觀我們和羅茲談話？也許妳會注意到我們漏掉的東西。」

「好啊，沒問題。」我看著班多尼嘴裡的香菸。剛破戒的戒菸者會有個特點：就算你想把某個人開膛剖肚，也還是想跟他討根菸。「還有菸嗎？」

班多尼依然帶著那緊繃的笑容，掏出一包壓扁的 Salem 菸，並從內口袋取出一只塑膠打火機。「都給妳。我打算要戒了。」

「出去也需要有人帶嗎？」

柯恩站起來。「我送妳到電梯。」

「還有，帕奈爾，」班多尼說：「別走遠了，好嗎？還有一些事情要討論。」

我聳聳肩起步離開，又轉過身來。「有件事應該讓你們知道。羅茲說伊黎思都會把鑰匙放在門口的腳踏墊下面，希望讓遊民覺得受歡迎，即使她不在家也一樣。」

「鑰匙。」班多尼說：「對我們這位健忘的小殺手來說，不是很方便嗎？」

外頭，東方天際暈開一條珍珠灰色線，夾在丹佛市區那些玻璃與鋼鐵輪廓之間若隱若現。我坐在寬闊水泥廣場的一張長椅上，身子在外套底下打顫，一邊看著殉職警員紀念碑一邊抽班多尼的菸。共有五根。一根接著一根地抽，像毒蟲似的，直到尼古丁讓我開始顫抖。

黎明是鬼魂最喜愛的時刻。也許是因為這個時候我們凡人最脆弱，睡意仍濃、睡眼惺忪，仍迷失在一個只有月光引路的世界。但可能也因為我們在早晨最充滿希望，尾隨華茲華斯永生的暗示展開新的一天。我們在黑夜再次包圍之前醒來，面前展延著滿滿的亮光。

脆弱與恐懼與希望的危險混合，使得我們能在黎明時分最清楚聽見鬼魂想告訴我們的話。我獨坐中庭，渾身微微發抖，抽著菸，目視著旭日的珍珠光輝擴散成一大片不帶一絲金縷的灰，耳裡則傾聽著喧擾車聲從喵喵貓叫升高為獅吼。我可能會被今天吞噬，而

「長官」和伊黎思和那位忠誠大兵，都沒有現身提出任何說明。

好一群酒肉朋友。

我將菸灰彈到地上。

如果羅茲是清白的——這要打上一個大問號——如果真如他所說，伊黎思的死與哈巴尼亞、李申科及海法有關，那麼讓凶手曝光便意味著我是在自尋死路。假如整個真相，也就是我們還穿著軍服時的一切作為公諸於世，我們就會被送進軍事法庭和大牢。失去名譽，失去工作與福利，而這是我養活奶奶和克萊德的唯一收入。我還會失去教育補助，而我正試圖為自己想像的未來也將付諸流水。

然而假如這個神祕軍官殺死了伊黎思並嫁禍給羅茲，假如他做得夠俐落，連同哈巴尼亞一起加以掩埋，那麼羅茲就要當替罪羔羊，在世人眼下接受審判。他將永遠都是殺死美女的野獸。

就拋下他吧，我心裡有個聲音慫恿道。拋下他，然後剷起土來掩蓋他**還有**哈巴尼亞。把洞填滿，一了百了。

「去你媽的。」我對著丹佛警局總部那一排帶著惡意的窗子說。

是誰說過，一旦救起一條人命就要永保他安全？我怎麼能夠往後一退，拋下羅茲，眼看著他為別人的罪行付出代價？而且還不止一次。先是上了戰場，接著為李申科掩護，第三次則是為他心愛女人的死背黑鍋。

我還發覺，當我內心無法相信塔克有罪，就更做不了了。也許我**需要**他是無罪的。因為如果他能殺死他所愛的女子，別人會怎麼看待我們這些受傷戰士？當我們內心被怪獸給掌控，又會做出什麼事來？

我抽完最後一根菸丟到地上踩熄時，柯恩剛好端著兩個保麗龍杯出來。太陽在水銀般濃密的天空找到了縫隙，以瞬間的暖意照亮他的臉。他下巴的鬍子沒刮，臉像一張皺巴巴的紙，光線一照理當顯老，不料反而顯得年輕、脆弱。我再次注意到他那件和臉一樣憔悴邋遢的西裝不是便宜貨，罩在外面的大衣頗為時尚，鞋子也是高級皮革製成。也許他的錢全花在這上頭，總之絕不是花在理髮上。

「妳沒回來。」他在我身旁坐下，遞過一只杯子。「加了很多奶精和糖的咖啡。妳昨天替我做了我的差事，帶回羅茲，我猜這兩樣妳都需要。」

我們交換了淡淡的微笑。柯恩那是警察特有的嘲諷冷笑。我的看起來八成也差不多。

「多謝你的咖啡。」

又是一笑，這回稍微真心一點。「所以呢，他有因為妳救了他而感激妳嗎？還是想踢妳屁股？」

「他對我很不滿。」

「他有沒有透露什麼對我們有幫助的？什麼都好。」

我像海豹滑入水中似的滑入我的謊言。「除了我告訴你們那些，我們就只聊伊拉克。你和班多尼有問出什麼嗎？」

他瞇起眼睛，我清楚地感覺到他看穿了我，而且將我的罪行記錄存檔，以備日後之用。

「他**確實**很有說服力。」柯恩說：「不管他做或沒做什麼，我想他是真的自認為清白。不過

班多尼並不買帳，覺得他是假裝失憶。

「在我看來，你們所有的一切都只是推測。」

「除非拿到法醫報告。」

「那就變成證據了。」

「證據差不多就是我們所能仰賴的。」

我大大喝了一口溫咖啡，甜到讓我不禁皺眉。「給我一點東西，柯恩。只要一點小小證據讓我有縫隙可以插足進去就好。」

「妳希望妳的海陸兄弟是無罪的。」他轉轉脖子，頸椎啪了一聲。「或許是有一線曙光。」

「什麼？」

「還記得遊民串珠嗎？我們拿給羅茲看，告訴他是在他女友屍體旁邊發現的。他完全崩潰，不過他聲稱他的串珠在懷俄明被偷了，還說有很多遊民都會戴，包括退伍軍人在內，所以有可能是也可能不是他的。真是這樣嗎？」

「沒錯。」

我將手肘放到腿上，面無表情地尋思各種可能性。另一個上伊拉克打過仗的流浪漢。塔克口中的小偷。或者是我們那個神祕軍官栽贓證物。「他知道是誰偷的嗎？」

柯恩嘆了口氣像受傷似的。「假設我們相信他嗎？」

「假設是這樣。」

「說是睡著了。但他聲稱在狼鎮被一個光頭黨的混混攻擊，那天晚上串珠就不見了。我問他怎麼會被納粹分子盯上，他說有時候就是會發生這種事──因為別人不喜歡他的臉，所以會攻擊他。醫生證明了他的部分說詞，因為他很明顯有兩三天前留下的幾處瘀傷，還劃了一道不小的口子。」

「誰打贏了？」

「羅茲說兩人不分上下，不過應該是他得比較多分。」

「所以是來報仇的？這個傢伙，這個素不相識、滿懷怒氣的王八蛋先到達丹佛，就去找伊黎思洩憤？」

柯恩聳聳肩。「這是其中一個假設。聽起來很薄弱。那個納粹分子又怎麼會知道她？」

「鐵路圈的傳言。很容易就能找出誰和誰有關係。你能找個素描畫師嗎？」

「不用妳說，老早就找了，帕奈爾。」

「有目擊證人嗎？遊民，我可以找到他們。」

「沒有，不過羅茲手臂上有個新的刺青，是兩道閃電。那⋯⋯」

「是監獄裡白人至上幫派分子的標記。他坐過牢嗎？」

「沒有。」柯恩皺眉道：「他也說自己不是種族主義者。說是他有一次挨了打，有個老德國人，一個修鐵路的工人，替他刺的。那個德國人說有了這個刺青，誰也不會再來惹他。」

「很可能是這樣。火車上有很多白人至上的光頭黨。聽說他們會殺害遊民作為一種入會儀式。遊民來去不定加上綿延數哩長的空曠空間，有可能幾個月或甚至幾年後才被通報失蹤，前提是要有人發現。」

在我的記憶中，有個小小的、遙遠的東西開啟了，宛如一盞微弱燈泡。我試著追隨它的微弱光線，卻毫無所獲。

我們默默坐著。風隨意反手一抽，掀翻柯恩的大衣，並吹得中庭裡塵土飛旋。

我挺直背脊，手掌壓著肌肉緊繃的下腰部。「如果他說的是實話，如果他是清白的，我們要怎麼幫他？」

「哇，帕奈爾，妳也許是活在無罪推定的世界裡，但我通常會把眼光放遠。妳想扮演神仙教母，請便。但我的工作是要找到凶手。」

「誰說這是互相衝突的？我們就去找星期五晚上可能出現在伊黎思家的另一個人，去證實羅茲關於鑰匙的說詞，看看鑰匙還在不在⋯⋯」

「我們查過，不在了，如果本來真的在的話。」

「⋯⋯再去找到攻擊他的那個人。查明動機。去找伊黎思的親友和同事談談，看她有沒有對誰心生畏懼或是和誰起爭執。」

他抓住胡亂翻飛的大衣扣上釦子。「拜託，席妮，這恐怕只是做白工。法醫說的和我想的一樣，我們誰也幫不了他。我們組長會把羅茲交給檢察官，事情就到此為止了。」

「那你有什麼感覺?」

他將杯子放到地上。這時又來了一陣風吹倒杯子,他趁著它滾開前抓起來。「妳要知道,不管我們感到多遺憾,事情很可能就是他做的。法醫替我把所有的點都連起來了,我別無選擇,只能辦下去。」

「班多尼就已經連起那些點了。」

柯恩聳聳肩。「連有時候可能像個混蛋,但他是好警察,是我有史以來最好的搭檔。他不會只因為想贏就把這個案子結掉,不過他的第六感通常很準,而現在他的直覺發出了五級大火的警報。」

「我的直覺卻說他是無辜的。」

「我們查到了手法、機會,也許還有動機。」

「創傷後壓力症候群不是動機。」

「好,妳不買單,但它不會因此就被抹煞。」

「你真的在乎這些人嗎,柯恩?或者他們只是表格上的數據?」

他不置一詞,過了好一會兒,終於露出那嘲弄的笑容。「妳要是了解我,就不需要問這個問題。」

我嚴厲地盯著他看了許久。「你真覺得我們如果是朋友,我的生活會好過點?」

「只是說說。」

「拜託，就算了吧。這是為你好。我是個很爛的朋友。」

「妳是這麼跟羅茲說的？」

「他不是在找朋友。他需要的是海陸夥伴。」

柯恩一口喝光剩下的咖啡，壓扁杯子。「別越線好嗎，帕奈爾？妳是警察，我猜還是個好警察，而且我們真的希望得到妳的協助。不過妳畢竟不是刑警，別忘了這一點。」

我想不出回應的話，便喝下自己的冷咖啡。在尼古丁和咖啡因和糖的作用下，我不禁懷疑自己還能不能回到現實。我保持靜定不動，聆聽內心抱怨我不該胡亂增加額外工作。

我說：「你要不要讓醫生再替他檢查一下？他的樣子好像很痛苦。」

「我們會請緊急救護員看看他。他相當疲倦，所以才縮短訊問時間。可是他不肯回醫院。」

我心裡有個微細的邪惡聲音在說，如果羅茲難逃一死，我對哈巴尼亞的憂慮也會隨他死去。在伊拉克時，我經常聽到這個邪惡的小聲音，我求活命的聲音。當你被迫在名譽與生存之間做抉擇，會對世人說出什麼樣的爛藉口？

「你們得找人看著他，預防自殺。」我說。

「我們已經正式逮捕他。既然已經納入司法體系，就可以拿走他的腰帶和其他所有他可能用上的東西。我們會讓人監視他。」

「我會去找那個德國人。」我說：「也希望你一拿到素描就給我。」

「應該今天早上晚一點吧。要我傳給妳嗎？」

「當然。」

我已經在設想權宜之計，避免讓柯恩涉入我自己的調查。但假如最後證明那個光頭混混是真

凶，就不必擔心哈巴尼亞或是幕後的神祕黑手曝光——現在我開始暗自只以「阿爾法」稱呼他。

光頭混混為我們所有人——羅茲、我、他的隊友——提供了一條出路。

我胸中隱隱有希望湧動。也可能是糖的作用。

「我也會在營區裡四下打聽。」我說：「還有遊民之家。看看有沒有傳聞說誰對伊黎思懷恨

在心。」

「當然。」

「也有可能是暗戀。她是個漂亮女孩。」

「是啊。」我站起身。

「包括那個德國人，對吧？」

「有什麼消息我會告訴你。」

他起身後忙著整理一綹凌亂的頭髮，以迴避他的目光。「當然。」

他的表情透著懷疑。「我感覺不到真情，帕奈爾。」

「這和真情無關，這是信任問題。」

「不管是什麼，」他尾隨我穿過廣場走向我的車，嘴裡說道：「我都感覺不到。」

「你必須學習信任，柯恩警探。」

「給我一個理由，帕奈爾特別探員。」

我轉身正視他的雙眼。「我保證，我會把我知道的一切都告訴你。」

「妳知道嗎？但丁把說謊的人放在第八層地獄。」

「好個學識淵博的刑警。但你別忘了他把背叛者放在地獄最深處。」

他倏地揚起一邊眉毛。「好個學識淵博的鐵路警察。妳想背叛誰嗎，帕奈爾？」

「不是你。」我在路邊停下腳步。「我想的完全是另一個人。」

13

不要喊我們英雄。除非你是因為送我們去打一場毫無贏面的戰爭，而想解除內心的罪惡感。

我們當中有些人是英雄，但有些人從來沒有機會，還有些人迎面撞上真相，往內一瞧，卻發現毫無英雄本色可言。

——席妮・蘿絲・帕奈爾下士，《丹佛郵報》二〇一〇年元月十三日

我回到家時，克萊德在門口迎接我，腳步輕盈，嘴裡正準備發出低哦。我掏出一個甜甜圈，是剛才從警局一只盒子裡順手摸走的。

「最後一個了，老弟，」我說：「再過大約三十秒，你的飲食就要開始像隻工作犬了。」

他一口吞下甜甜圈，然後舔舔嘴。

「好吧，十秒。」

我按下咖啡壺開關，花了幾分鐘打掃車道和階梯，然後打電話到丹佛太平洋大陸公司的人事室。尼克很可能馬上就知道這個德國人是誰，但我不想讓他知道我在辦這個案子。

「我是帕奈爾特別探員。」我對接電話的泰德・雷福斯說。

「啊，我們的英雄。幹得好啊，抓到那個犯人。」

「所以說我下個月薪水會多一筆英雄獎金嗎？」

「一包M&M's如何？」

「還要加一些狗糧犒賞克萊德。是這樣的，雷福斯，我想找我們公司的一個修築工人。」

「沒問題，有名字嗎？」

「我就是想查名字。只知道他是德國人，可能超過五十歲，兩天前的晚上在懷俄明的狼鎮附近上工。」

「羅瓦·霍夫萊德。」雷福斯馬上就說：「已經進我們公司三十多年，妳要他的手機嗎？」

「雷福斯，我真想親你一下。」我記下電話號碼後說。

「報上時間地點，我會嘟起嘴唇等著。」

我忍不住笑出聲來，掛斷電話，隨後撥給霍夫萊德，但他沒接，我便留言請他回電。

我倒了一杯咖啡，走進小小餐廳坐到電腦前，這裡已經被我改裝成類似書房。我稍微搜尋一下，看能不能找到羅茲的指揮鏈。一無所獲。自從九一一事件後，那些網址都已經封鎖得比高度警戒監獄還要嚴密。我轉而尋找關於前海陸隊員傑瑞米·溫斯頓·坎恩，外號「傑傑」的資訊。從一個每天出生入死、腎上腺素破表的軍人，變成開著堆高機補尿布片的人，真不知道他適應得如何。

婚後育有一女的坎恩在利特頓的好市多當夜間搬運工。從一個每天出生入死、腎上腺素破表的軍人，變成開著堆高機補尿布片的人，真不知道他適應得如何。

尤其他在戰前還是科羅拉多大學的醫學院預科生。這是生涯計畫的重大轉變。他為何不利用退伍軍人的福利政策重返校園呢？

我打電話到好市多，佯稱是他的朋友，對方說傑瑞米已經在上午六點下工了。我吹口哨叫來克萊德，一起走向大門。動作快一點的話，應該能趕在傑瑞米就寢前找到他。

利特頓位於丹佛西南方，是個三十六平方公里的小市鎮。此地出奇寧靜，因為美國唯一被判刑的食人魔長眠於此，而且它還和美國史上最血腥的校園屠殺事件發生地擁有相同郵遞區號。我往南駛出壅塞的丹佛市區（即使週日也仍交通繁忙），然後上二八五號公路往西行。我將車窗打開一條縫，盡可能讓自己保持清醒。數哩外的落磯山脈在清澄冷冽的天空下，微微閃著淡漠銀光。

坎恩一家住的錯層式獨棟屋位在一個中下階層社區的街道中段，這裡的房屋都顯得寒酸，院子幾乎像郵票般大小。我把車靠邊停在破損失修的路旁，凝神注視著他們的住家。

八點剛過，裡面安安靜靜，厚窗簾半掩。門廊的燈還亮著，有份報紙躺在車道上，塑膠封套因為結霜而閃閃發亮。積雪的前院裡有輛棄置的手推車和一柄鏟子，看起來像是有人在挖砂石堆成路緣。車道上停了一輛老舊的福特皮卡車，由於近日的暴風雪，車身泥濘骯髒。鐵絲圍網上掛著一塊「內有惡犬」的板子。

我讓克萊德留在烘暖的狗籠內，自行走上車道，並順手拾起報紙。院子裡沒有狗吠叫。來到刮痕斑斑的前門時，我停下來傾聽有無人聲動靜。木門內傳出微弱的歌聲，是兒童電視節目。我還聞到煎培根的煙燻味。

我吸一口氣按下門鈴。詭計第一幕開始。屋裡有隻狗發出一連串低沉叫聲，接著有女子尖聲喝斥，狗立刻安靜下來。有紀律的家庭。

來開門的是一個二十出頭的女子，一頭金色長髮，一張開朗美麗的臉龐。她懷有六七個月身孕，身穿寬鬆運動褲和丹佛野馬隊的帽T。

有一頭既像比特犬又像灰熊的龐然大物，被她緊緊拉著項圈貼在腿邊。她猛拉一下項圈說：

「巨魔，坐下。」

巨魔坐下了，但似乎並不情願。

女子注意到我的制服外套，視線越過我掃向路邊的丹佛太平洋大陸公司車，隨後又回到我身上，落在我的黑眼圈與包紮的臉頰。

「有什麼事嗎？」

我舉起她的報紙——表示賠罪——並出示警徽。「我是丹佛太平洋大陸鐵路公司資深特別探員帕奈爾。是坎恩太太嗎？」

「我是雪芮．坎恩，沒錯。」

「我有事想和妳先生談談，他在家嗎？」

一道皺褶損壞了她美麗的額頭。「他正在陪女兒看《愛探險的朵拉》。這是孩子唯一能看的節目。妳能不能半小時後再來？」

非常有紀律。

「我會盡可能速戰速決。」

皺褶加深了，還加上皺眉，我認為她會拒絕。威脅到小熊的幸福快樂而惹惱熊媽媽，事情進展恐怕不會順利。但我需要趁傑瑞米·坎恩疲倦且毫無防備。

「這是公事，坎恩太太。」

她搖搖頭嘆了口氣，馬尾跳動起來。「先讓我把巨魔帶進去吧，」她說：「他不喜歡和人相處。」

片刻後，狗便從「內有惡犬」的牌子後面對著我吠，看起來似乎還沒吃早餐。

雪芮又回到前門，冷淡地招手讓我進去。

進門後就是客廳，裡面有看起來很新的廉價家具：成套的沙發組、橡木矮桌與茶几，和一個擺滿瓷器小動物的陳列櫃。雪芮帶我通過客廳進入走廊，她在廚房暫停了一下關掉爐火，然後步下幾級階梯來到起居室。一名男子和一個約莫兩三歲的女孩背對我們，親熱地挨著坐在沙發上，看著小電視裡播放的《朵拉》。

「傑瑞米。」雪芮喊道。

男子回頭一瞥，看見我，隨即起身。他身形高大，有運動員的體格，亮藍色眼睛、沙紅色頭髮，還有修剪得整整齊齊的鬍子。他和妻子一樣，有張開朗友善的臉，原則上我決定對此存疑。

小女孩仍盯著電視看。

「不好意思，」坎恩說：「我以為又是鄰居來討咖啡。」

「我是丹佛太平洋大陸的特別探員帕奈爾。」我說。

「鐵路公司？」傑瑞米也跟妻子一樣深深皺起眉頭，但還是繞過沙發與我握手。他步伐微跛。「是什麼事，警官？」

「是塔克‧羅茲請我來的。」

坎恩瞪大眼睛。「塔克？他怎麼不自己來？」

「他沒法自己來，坎恩先生。」

我眼看著坎恩連結起各個點。遊民、鐵路警察。「該死，他該不會被捕了吧？還是受傷什麼的？」

「你為什麼會覺得他被捕了？」

坎恩紅著臉說：「呃，我猜是非法入侵。他和火車，這不是什麼祕密。」

「坎恩先生，我們能私下談談嗎？」

坎恩與妻子交換一個眼神。

「當然。親愛的，妳帶海麗去我們的臥室好嗎？她可以在那裡看電視。」

雪芮對我露出生氣媽咪的臉，但仍一手抱起小女孩，馬尾再次輕快地一掃，從我們旁邊擠了過去。海麗越過母親的肩膀，用那雙勤黑清澈的眼眸看著我，母女倆爬上階梯後消失在走廊上。

坎恩關掉電視。「要喝點咖啡嗎？」

「不用了，謝謝。」

他朝沙發打了個手勢。

「塔克怎麼了?」我們坐下後他問道。

「坎恩先生,幾天前伊黎思‧韓斯利來找過你。」

坎恩第一次露出不安的神情,修長手指敲打著牛仔褲管。「是啊,她想讓我知道塔克正在回來的路上。」

樓上的地板吱嘎作響,接著響起模糊的電視聲。

「她沒有打電話而是親自過來,有什麼特別原因嗎?」

他聳聳肩。「她說塔克的遊民串珠被偷了,想問雪芮能不能再替他做。她要給塔克一個驚喜。」

這句話轉移了我的心思。「雪芮會做遊民串珠?」

「是啊。這樣她可以留在家陪海麗順便賺點錢。她會拿到店裡或是手工藝品園遊會去賣。真沒想到大家這麼捨得花錢。不過她當然沒跟塔克拿錢。」

我將這項訊息記下,暫擱一旁。「伊黎思常來嗎?」

「當然。通常是塔克在的時候。伊黎思和雪芮算不上好朋友,但雪芮知道我需要和老朋友保持往來。這點她很貼心。」

「可是最後這次伊黎思是自己來。」

再一次溫和地聳聳肩。「我和雪芮叫她盡量常來。我們就是照看一下伊黎思。塔克要是知道

有人照顧她，會很高興。」

「你還有跟排上其他弟兄聯絡嗎？」

話題的轉變令他詫異地眨眨眼。「我們小隊，當然有。還有另外幾個人。」他仍繼續敲著指頭，態度依然友善但逐漸變得小心。「問這個做什麼？」

「坎恩先生，你對伊黎思的來訪感到困擾嗎？」

又眨眨眼。「不會呀，當然不會。」

「但她是來跟你談哈巴尼亞的，對不對？」

坎恩垂下眼睛，手指不再躁動，身體抽搐了一下之後便動也不動，像尊假人。唯一露餡的地方是他吞口水時，喉結會上下移動。

「妳知道多少？」他輕聲而謹慎地問。

「坎恩大兵，我進鐵路公司以前在海軍陸戰隊的軍墓勤務組服役。海法和李申科的屍體是我處理的。」

他重新抬眼仔細端詳我。「對。」他自顧自點點頭。「我記得妳了，雖然有那兩個黑眼圈。」

我們常常談到妳，包著黃色頭巾的女兵。」

「伊黎思想做什麼，坎恩先生？」

我頭一次看見他的友善態度中射出智慧之光，宛如燈光穿透迷霧。我提醒自己，他是醫學預科生。很可能善於操刀。

「我一直以為妳為了那件事很痛恨我們。」他說：「妳真的是以塔克朋友的身分來的嗎？」

「應該說是關係人的身分。而且我需要知道，為什麼伊黎思想談哈巴尼亞的事？」

她還找誰談過？

他的喉結又動一下。「帕奈爾探員，我想我沒必要告訴妳任何事情。妳不是正規警察，沒有強制力。我不知道妳想揭什麼瘡疤，不過妳去告訴塔克，他要是想跟我談就自己來。」

希望這麼做不會讓柯恩日後有正當理由想殺了我。我說：「昨天早上，伊黎思被發現陳屍在她的公寓。羅茲涉嫌殺人被捕了。」

坎恩瞬間臉色發白。「什麼？」

「星期五晚上和星期六早上，你人在哪裡，坎恩先生？」

「我？什麼？」

他倏然起身，膝蓋碰到脆弱的茶几整個撞翻，書和咖啡杯和雜誌散落一地。頭頂上，有腳步聲重踩地板。是雪芮。

「她知道嗎？」我問道：「你老婆知道哈巴尼亞的事嗎？」

「什麼？不知道。」他驚惶地看著我。「妳該不會以為我和⋯⋯和伊黎思被殺有關吧？我的天哪，可憐的塔克，怎麼又一個呢？」

雪芮出現在樓梯頂端。「又一個什麼？」

傑瑞米看著她，眼神狂亂。「雪芮，不要。妳回海麗身邊去。」

但雪芮還是下樓來，一頭權力在握的母象。她看看翻倒的茶几，接著看著丈夫。見他不作聲，她猛然轉向我。「妳跟他說什麼了？」

「傑瑞米？這是怎麼回事？你為什麼……出什麼事了？」

坎恩終於出聲。「伊黎思死了。」她以為人是我殺的。」

頃刻間，房間裡悄然無聲。後院裡，巨魔在圍籬邊踱步，鍊子叮叮噹噹響。樓上，愛探險的朵拉和朋友們唱著：我們成功了！

雪芮把臉湊到我面前。

「滾出我們家。」她壓低聲音口氣凌厲地說：「滾出去！」

「不，親愛的，沒關係。」坎恩抓住妻子的手臂，試圖將她往後拉。

她甩掉他的手，眼睛依然看著我說道：「她在說什麼，傑瑞米？伊黎思真的死了嗎？她怎麼會以為……」

他溫柔地再次抓住她兩隻臂膀。「雪芮，小聲點好嗎？這件事很重要。我要妳回樓上去，和海麗一起等著。這裡交給我處理。」

「不要。」

「這和戰爭有關，親愛的，好嗎？是海陸的事。帕奈爾警官不是真的以為我做了什麼。是關於塔克，好嗎？所以，拜託妳上樓去。不會有事的。」

雪芮又甩掉他的手，後退一步。她臉色漲紅，似乎想反駁，卻隨即驀然轉身，雙手捧著孕肚

匆匆上樓。

坎恩看著她離開。「她知道那邊出了點事，她也想支持我，是真的。不過老實說，她還是別聽的好。」他回轉向我。「她喜歡事情平順，嗯……有條有理。所以她不喜歡伊黎思。伊黎思太固執了。有時候我幾乎是忌妒塔克。他本不該說的，可是伊黎思想知道，她想**了解**。」

「你還沒回答我的問題。你當時人在哪裡？」

他跪到地上，開始收拾書本雜誌。「在工作。我是好市多的倉儲人員。我整晚都在那裡。」

「我會去查。」

「請便。」

「你剛才說『又一個』是什麼意思？」

「前不久我們隊上才有個人因為拿球棒打老婆被捕。不過我不是那個意思。塔克不是那種人。他不可能會……會傷害伊黎思。」

我幫他將桌子扶正。「為什麼？」

「塔克在戰場上已經受夠了殺戮。回家以後，他再也沒法跟父親去打獵。唉，他甚至下不了手壓扁蜘蛛。有時候他可能不太正常，只要和他有相同經歷，誰都會這樣。但是他就算傷害自己也不會傷害伊黎思。」

「警察找到很多對他不利的證據。」

「我不管他們自以為找到什麼，我願意為塔克賭上一切。」

漬。

我們將書本雜誌放回茶几上。坎恩則拿空咖啡杯去廚房再回來。他愣愣地瞪著地毯上的咖啡

「這又和哈巴尼亞有什麼關係？」他問道。

「也許無關。伊黎思還和誰談過，坎恩？有誰可能會因為她知道這些事而覺得受威脅？」

「就算伊黎思找別人談過，也沒告訴我。塔克怎麼說？」

「他也不知道。」

「知道那邊發生過什麼事的人，除了妳和妳的指揮官，就只有克妻和班長。」他重重坐回沙

發上。「媽的。我們發過誓不告訴任何人，一個人都不行。塔克幹嘛要跟伊黎思說？」

「你們班長沒坐你們的車。你們隊上的第四個人是誰？」

「大衛・提格諾。他回奧馬哈老家去，兩三個月前自殺了。妳的指揮官呢？」

「你不知道？」

「知道什麼？」

「他死了。」幾乎不曾說出口的這幾個字讓我打了個哆嗦。「你知道是誰下的令嗎？」

「我們誰也不知道。除了妳的指揮官，也許還有班長。」他抬頭看我，面露驚慌。「妳真的

認為伊黎思是因為哈巴尼亞被殺的？」

「我就是想查明這一點。」

「如果羅茲接受審判，整件事就會爆出來了不是嗎？」

「很可能。」

「對雪芮來說，事情就不會平順了，對吧？」

「對。」我環顧這個乾淨整潔的家，和如今沾了咖啡漬的地毯。我想起班多尼說他見過這世上最會撒謊的人。或許坎恩便是其中之一。

但我正漸漸對他產生好感，甚至於信任感。相信直覺、留意眼神的我，恐怕比我自己所期望的更像班多尼。

「你們看起來過得還不錯。」我說。

「妳這麼想嗎？」他冷笑一聲。「我們是很勉強地撐著。雪芮還留在我身邊，但歷程真是千辛萬苦。她原以為現在可以當上醫師娘了。」

「她愛你。」

「是啊。」他哀傷地搖搖頭。「我二十幾歲的時候有兩個志願。我是說除了娶雪芮和養家以外。」

「是嗎？」

「我想當外科醫生，跟我爸一樣。還有跑馬拉松。就這樣。我可以努力奮鬥、確實做到的兩件事。我並沒有好高騖遠，也沒有要求別人徇私或幫忙。可是我忽然愛國心起，滿腔熱血，休學從軍。回家的時候帶著一條義肢和一個受了傷、記憶搞得一塌糊塗的腦袋。然後每天晚上閉上眼睛，最大樂趣就是看到塔克再次全身著火。」他直瞪著我。「這樣聽起來過得還好嗎？」

「對不起。」

「他們說我是英雄,謝謝我為國犧牲。妳有沒有試著去相信過這些話?」

「每天都有。」

「效果如何?」

我笑起來,然後我們沉默不語,陷入失落的思緒中。

「你是因為記憶的問題才沒回學校?」過了一會兒,我問道。

「喔,我會回去。這將會是我所做過最困難的一件事,不過雪芮會陪我一起。我們只是想存夠錢,那麼拿到大學學位以後我只需要兼職就行了。」他臉上罩上一層寒霜,彷彿冬天降臨。

「要是哈巴尼亞的事曝光,一切就都完了。我們可能會被送上軍事法庭,對吧?因為……」

「你是後備軍人嗎?」

「不是。」

「那就不會。」我說:「他們不能用軍法審判你。告訴我要怎麼才能找到班長和克妻。」

「克妻,可能要花點時間。我上次見到他是在塔克第四次手術後。他難得聯絡一次,老是東奔西跑。他是底特律人,卻說住在那裡比在伊拉克還慘。我沒有他的電話或地址,頂多只能給妳他姊姊的電話。」

「你給過伊黎思這個電話嗎?」

「沒。她從來沒問過。」

所以伊黎思大概也沒能找到他。「那班長呢?」

傑瑞米瞄一眼手錶。「妳想現在就跟他談嗎?」

「他住在附近?」

「大約三個月前搬到丹佛來了。在加州認識一個女孩,被她拖來的。我們兩三個禮拜就會碰一次面。」

「他從來沒提起過伊黎思?」

「沒有。不過班長的口風很緊,即使對我也一樣。關於哈巴尼亞,他一個字也沒說過。」

「那麼伊黎思想讓每個人坦承,他是不會認同的。」

坎恩快快地看我一眼。「對,但他也不會殺了她。」

「那好,擇日不如撞日。」

坎恩從廚房拿來無線電話,鍵入號碼,按下擴音鍵。我聽到一個男人的聲音,隨後發現是答錄機。坎恩掛斷了。

「有時候週六晚上過後,他會嚴重宿醉,我就會過去替他煮咖啡,把他丟進浴室。他中午還要上工。」

「你。」不是他女朋友。」

「班長和艾美每兩三個禮拜就要分手復合一次。艾美在的話,通常也需要有人叫她起床。」

他站起來。「妳要不要開車過去?只有十五分鐘車程。」

「你帶路。」我說：「我會跟上。」

雪芮在前門等我們，兩眼濕潤泛紅。坎恩親親她，說他要去班長家，一個小時就回來。

「她也要去嗎？」

「她需要找他談談。」他伸出食指輕觸摸她的臉頰。「要給塔克的串珠差不多做好了吧？」

她的臉順著他觸摸的手指往內轉。「差不多了。」

坎恩張開手貼在她肚子上，像是在祈求好運，隨後便推開前門走向他的車。我正要起步跟隨，卻被雪芮擋住去路。

她回頭看一眼，坎恩正在開車門鎖。

「妳如果想知道伊黎思扒出了什麼糞，」她說：「除了我老公，還有很多地方可以問。」

「什麼意思？」

「伊黎思很愛管閒事，」雪芮回過頭來，說道：「到處打探，到處捅馬蜂窩，根本不擔心有誰會被螫傷。」

「聽起來妳好像知道什麼。」

她低下頭。當她重新抬起眼睛，綠色眼中有恐懼與傲氣互相輝映。「妳聽著，我老公是個好人。伊黎思就只是個麻煩精。妳以為妳是什麼了不起的調查員嗎？那妳也許應該去找被她惹火的人，而不是來騷擾試圖幫助她的人。」

「給我一兩個名字，我就可以著手了。」

「我不知道名字。反正就是那些和伊黎思鬼混的人。那些二流浪漢。」

「她給他們惹麻煩了?」

「她給每個人都惹麻煩。」

「好。」我拿出車鑰匙。「我會記住。」

「最好是。」

我給她我的名片。「如果有想到任何名字就打給我。」

我打開門走過車道,雪芮的目光始終盯著我不放。惡犬警告牌後面,巨魔的吠聲愈來愈響。

這回,雪芮沒有制止他。

14

若問美國人何謂「平常」，大多數人會說一個遮風蔽雨的家與一天三餐溫飽。一份穩定工作、身體健康，和一段「還不錯，多謝關心」的婚姻。這是中產階級版的美國夢。

沒有人願意承認，這種平常其實一點也不平常。這是白日夢。

所謂平常是我們在自己的私人宇宙中逐漸習慣的一切。是戰爭或癌症或貧窮。絕望或痛苦或恐懼。是香菸在茶几上烙下了印子，是精疲力竭，是渾身酒臭，還有因為撞到門——凡是有人問起，妳都會這麼說——留下的黑眼圈。

所謂平常是凌晨三點那令人焦慮欲狂的安靜，那是妳與上帝正面對決的時刻，而妳知道自己贏不了，因為牌局已被動了手腳。

妳能做的頂多就是蓋牌。

——席妮‧帕奈爾，私人日記

班長和他那個分分合合的女友住在往北幾公里處，那一帶大致可以稱為不太高檔的城區。我跟著坎恩的貨車走，中低階級住宅區逐漸變成冷清的帶狀商場與速食店，接著又變成為那些一再往下百分之十的階層民眾設計的公寓大樓區。

哈斯通村落在利特頓最外圍，隔著公路的另一邊是一小片呈枯冬色調的田野。那個地方或許原本打算蓋公園，但如今只有遍地雜草、一個破損的立體攀爬架，和一團從速食店方向吹來的垃圾。我繞過一個約莫德拉瓦州大小的坑洞，駛進哈斯通社區，停在坎恩的車旁。他坐在駕駛座講電話，我轉頭看他，他舉起食指要我等他一下。

我將車熄火，透過布滿塵土條痕的擋風玻璃往外看。

哈斯通從來就不是泰姬瑪哈陵，但它確實有過較風光的日子。剝落斑駁的油漆、龜裂的柏油地面、堆滿丟棄的家具與生鏽烤肉架的狹小陽台——切一切都讓這個地方感覺像難民營。一個讓人往往上爬的途中，暫時休憩的荒涼之地。或者也有可能是在往下滑。

我十分清楚班長是往哪個方向去。

儘管天寒，大樓有一種週日窩在家的熱鬧。停車場有車輛持續地進進出出。正面人行道上有個男人在修理摩托車，一旁有兩個興味索然的女人擠坐在長木椅上看著他忙。幾個衣衫單薄的小孩在L型社區的西側盪鞦韆。兩個青少年從我車子旁邊跑過去，衝過馬路，隨即引來一陣喇叭聲。他們跳過路邊，放聲大笑，然後背風站在雜草堆中抽菸。

無一不是平常景象。那為什麼我的直覺會發出五級大火警報？

克萊德不知道是自己心生焦慮，或是受我感染，挨靠到我身邊哼吟了一聲，聽起來完全就是狗版木的「搞什麼啊？」

「我聽見了。」我說。

坎恩已經講完電話，正在鎖車門。我下車後，克萊德也跟著跳下來。一陣冷風吹得鞦韆鏈晃動作響，掛在某間二樓公寓旁的塑膠製美國國旗也劈啪翻飛。我把皮帶扣上克萊德的項圈，然後一起跟上坎恩，他已經爬上樓梯往二樓去了。

開車過來的路上，我打了電話到好市多，證實伊黎思遇害當晚坎恩的確在值班。他們每個班有兩次十五分鐘休息時間，當中還有半小時的宵夜時間。除非有人指證坎恩休息太久，超過表定時間，否則看起來他並無嫌疑。

少了一名嫌犯。如果雪芮說的是實話，要做的事還多著呢。

除非班長說出一些我真的不想聽的話。

我和克萊德在國旗旁的門前追上坎恩，他正從一個複製 **AK-47** 的小塑膠鑰匙圈上找鑰匙。

「來的路上我不斷地打電話給他。」坎恩說：「都沒接。他要是一連狂喝好幾天，鬧鐘、電話，什麼都聽不見。」

他瞪我一眼。「我是湯瑪斯・愛迪生高中的畢業生致詞代表。」

我聽見布滿刮痕的門內隱約傳來說話聲與音樂聲，頭微微一偏。「你敲過門了？」

所以是敲過了。

「電視是怎麼回事？他開著電視睡覺？」

坎恩用嘴吸入一口氣，接著吐出來。

「班長不看電視。那是替艾美買的。但她這個週末應該在拉巴克，去她媽媽家。」

他找到鑰匙打開輔助鎖，然後用另一把鑰匙插入主鎖。在他轉動門把前，我把他往後拉。

坎恩盯著槍看，接著訝異地覷我一眼。「很可能只是艾美改變心意，沒有回去罷了。看電視

「我和克萊德先進去。」我說著拔出槍來，槍口朝下握著。

坎恩的臉色轉為頑強。

「看到睡著了。」

「也許。」

「是艾美。」他說：「不然還會是誰？」

「伊黎思死了。」我提醒他。「某人殺死她的時候，房東太太就坐在正下方的房間裡。」

「可是這裡？拜託，有那麼多人在。」

我等著。

「媽的。」但坎恩終究點頭同意，轉動門把開門後，走到我和克萊德後面。

我用腳輕輕推開門。

「麥克斯·尤德爾？艾美？」

門一打開，一間簡陋髒亂的客廳映入眼簾，凹陷的沙發，看似搖搖欲墜的茶几上擺滿啤酒罐，還有一台高級電視。電視上正在播放關於塞爾維亞地雷區的節目，我們步入時，音調從陰鬱沉重轉為單純只是嚴肅，這時一位名人現身，力勸每位觀眾要趁早買壽險。

不見任何活人蹤影。但這裡確實有異，我可以感覺得到，就像皮膚碰到冰。

坎恩反手將門關上，並關掉電視。在瞬間的寂靜中，風猛打著建築物，底下的停車場響起一聲汽車喇叭，接著有人怒罵自己的孩子。

「班長？」坎恩喊道：「你在嗎，老兄？」

沒有回應。

坎恩打開前門邊一個小櫃子，往裡一看。「他的步槍不見了。」

「他會動不動就開槍嗎？」

「就我所知不會。」

我們慢慢從客廳移到廚房，一面喊尤德爾的名字。小廚房比客廳還要亂，垃圾就快滿出來，流理台上也堆滿油膩膩的披薩空盒。更多的啤酒罐使得單身漢住家氛圍更臻完善。這地方臭得像垃圾桶。

「一直都是這樣嗎？」

「可能沒這麼糟。」

一隻蟑螂從地板飛快溜過，消失在廚櫃底下。「他有沒有提起過要結束這一切？」

坎恩本來已經開始堆疊披薩空盒，似乎純粹出於習慣，打算收拾整理。聽到此話忽然整個人僵住。

「妳是說自殺？」他垂下雙手。「妳有認識哪個上過戰場的人不會偶爾說這種話的？」

「當然有，」我說：「很多人。你認為班長會站哪一邊？」

「絕對不會的那邊。」

「好。」

但我看到他暗自提高了警覺，準備著。

我們移入走廊。右手邊有一間浴室是空的。走廊不到三米長，盡頭是兩扇關著的門。

「左邊的門是他的臥室。」坎恩說：「右邊的房間用來當書房。」我和傑瑞米・坎恩一起來的。我帶著我的狗來找你談談。可以嗎？」

「門通常都關著？」

「書房是，他不讓任何人進去。臥室，我不知道。應該是吧。」

我提高嗓門。「麥克斯・尤德爾，我是丹佛太平洋大陸鐵路公司的特別探員帕奈爾。我和傑

風暫歇下來，在突如其來的安靜中，我們聽到咿呀一聲。

我往前一步。「尤德爾？」

坎恩在我身後說：「班長，是我啊，老兄。你在裡面嗎？」

「你去看看右邊的門。」我對坎恩說：「我進左邊去。」

他點點頭，我和克萊德快速通過走廊。到了門外，克萊德豎起耳朵，尾巴也像旗子一樣立起。我們貼著左邊房門的牆壁，我伸出手轉動門把，接著踢開門，高舉手槍進入。

有個男人身材高大、古銅膚色、留著大鬍子，站在窗邊凝視著窗外那蕭瑟的二月天。他的白色扣領襯衫與黑褲又皺又髒，手裡拿著一個牛皮紙文件夾。

冬日陽光淡淡地穿透了他。

當他轉身看我，我拿槍的手顫抖起來。他藍色眼中光芒閃爍，對我點了個頭。

「尤德爾？」我低聲說。

克萊德低嗥一聲。

我拉高嗓音。「坎恩？你們班長長什麼樣子？」

坎恩的回答從另一個房間傳來。

「該死，他在那裡嗎？」他聲音中帶著慌張，走動時地板吱嘎作響。

「沒有，這裡沒人。」

坎恩出現在門口，四下張望，然後困惑地看著我。

「妳幹嘛問他長什麼樣子？」

「說來聽聽嘛。」

「黑人，不太高，壯得跟牛一樣。另一個房間有他的照片，如果妳想看的話。」

窗邊那個白皮膚、身高逾一米八的男人背轉向我，往窗子跨前一步，消失不見。

「要命。」我喃喃說道。

「怎麼了？」坎恩走上前來。「天哪，帕奈爾，妳好像見鬼了一樣。」

我揮揮手不置可否，並收起手槍。這傢伙是從哪冒出來的？如果是我在伊拉克處理過的屍體，肯定會有重要部位不見。比方說臉。那我怎麼能從不完整的記憶中召喚出他來？

也許該再去諮商了。趁我還沒有建立起死者大軍以前。

當坎恩開始查看書房，我把克萊德帶到客廳守衛，然後自己再回尤德爾的臥室，慢慢找尋有無他與伊黎思聯繫或是被那個神祕阿爾法威脅的跡象。我查看了抽屜、床墊與彈簧床墊之間、床架底下，至於到底要找什麼，我也說不上來，但一旦看見應該就會知道。也許是一封信或草草寫就的紙條。從哈巴尼亞帶回的紀念品，譬如李申科制服上的刺繡名牌或是照片。我仔細細地翻找了掛在衣櫥裡的衣服——有看似昂貴的外套與名牌運動服——和成堆的紙張和書架上的書。我重聽他的答錄機，但所有留言都被刪除了。最後我檢查臥室地板，看地毯有沒有被掀起的痕跡。

什麼也沒有。

我檢視了廚房、浴室與毛巾櫃、客廳以及玄關的小櫃子。我找到一部高級相機和一副望遠鏡，看起來恐怕用我一年的薪水也買不起。但除此以外別無其他。我重新走過走廊到另一個房間，只見坎恩站在一個四格抽屜金屬文件櫃前，瀏覽最上層抽屜內的資料夾。

「有什麼發現嗎？」我問。

「這裡面有一些詭異的東西。關於神經病學和思覺失調的研究。自學文章。關於間諜的文章。舊的《國家地理雜誌》。還有一大堆地圖。不過我每個檔案夾都翻過了，沒有一樣東西和哈巴尼亞有關。我甚至翻開班長收藏的每張伊拉克地圖，看有沒有寫字或標記之類的。什麼都沒有。」

「也沒有任何東西顯示會是誰下令掩蓋的？比方說關於一些資深軍官的報導文章？」

「沒有。」

「那有沒有炸彈碎片或戰利品之類的怪異東西？也許是有人寄來威脅他的。」

他的嘴角抽動了一下。「妳是說像耳朵？」

「正是。」

「我們退伍的時候，那些全被沒收了。」他面無表情地說。

我斜倚著門框凝視房內，也不知道對於未發現任何與哈巴尼亞的明顯關聯是覺得鬆了口氣或是失望。

尤德爾的書房是個紀念他海軍陸戰隊時期，尤其是伊拉克時期的聖殿。相較於公寓內的其他地方，這個房間顯得乾淨整齊。三面牆全是高達天花板的書架，上頭擺著關於中東、關於遜尼派與什葉派文化、關於伊斯蘭與穆罕默德的小說與非小說。書本四周整齊展示著貝都比首與陶罐、雪花石膏杯與破碎不全的楔形文字石板。窗子旁邊的牆上掛著一塊毛料禮拜毯，下方有一隻石獵豹對我發出永遠靜默的咆哮。一張鋪著紅布的桌上放了一件髒兮兮的戰術背心、尤德爾的鋼盔和一把黑鞘的士官佩劍。

我瞪目問道：「你知道這些東西從哪弄來的嗎？」

「大多都是從 eBay 買的。還從其他人那裡買了一些爛貨，假的東西，妳知道的，複製品。

也可能不只一些。」

「你確定?這也太變態了吧。」

坎恩回頭看著書架,好像第一次看到這些東西。過了一會兒卻搖搖頭。「班長沒有錢收藏。」

他也不是小偷。那塊毯子是真的,還有幾個陶罐和那把小刀。不過大多數都是假貨。這並不變態,班長就是這樣。我們多數人都盡量不去想伊拉克,可是對班長來說,那是他人生中最重要的一段。」

也許到現在都還是,我暗想。

坎恩又繼續看資料夾。我則從最左邊最上面的書架開始仔細查看每樣東西。我特別注意,但每一本都新得像剛印好一樣。也許這裡真的是聖殿,一個保存記憶而不是檢視記憶的地方。

看完書架後,我轉移到房間裡最私人的部分——有一整面牆的照片都是用圖釘直接釘在尤德爾書桌上方的石膏板牆上。多半是彩色照片,不過也有幾張黑白照。照片的排放似乎沒有特定順序。新兵訓練營的照片、伊拉克拍的,還有一些我猜是尤德爾童年的相片全都混在一起。羅茲炸傷前的留影,意氣風發英俊瀟灑。坎恩和羅茲和被殺害的李申科以及另外兩人的合影,我想那兩人就是失蹤的克妻和最近身故的提格諾。這當中交雜著一九七〇年代左右,一對年輕黑人的結婚照,甚至有些更老舊的照片,我猜想影中人是尤德爾的祖父母。

另外還有零星幾張照片是在自殺炸彈客攻擊我們的前線行動基地後拍的。看著這些照片,我感覺左眼下方有條肌肉抽搐了一下。

所有照片中最慘不忍睹的是少數幾張快照,拍下了死去的伊拉克士兵與叛軍,一具具屍體或

是燒焦或是布滿彈孔。這是勝利的吶喊或是懺悔？光是擁有這些恐怕便已觸犯六七條戰爭罪了。

我走到窗前看著外面一兩分鐘，等到呼吸恢復平順，才又回到牆邊。

由於房裡的其他東西井然有序，這些照片倒像是一個精神極度錯亂的人，一個分不清過去與現在的人，所創造出的狂野馬賽克圖案。

牆壁正中央有一張班長與海法的兒子馬利克的合照。就是我曾試圖救的那個男孩。尤德爾和馬利克旁邊還站著我剛才在班長臥室看見的死去的男人。照片中，當時還在世的他穿著傳統伊拉克服裝，而不是我看見的西裝，鬍子也比較長。他外表顯得自信，甚至於高傲。他和尤德爾對著沙漠太陽瞇起眼睛，男孩站在他們中間，拿著一顆足球。三人笑容燦爛，彷彿剛剛中了彩券。

看到班長和馬利克在一起，我並不吃驚。那男孩後來變成像是營區的吉祥物，儘管這句話現在聽起來很不對勁。不過另外那個人是誰呢？為什麼我會在另一個房間看見他的幻影？

我取下照片翻面，希望能從背面找到線索。沒有。

「這個白人是誰？」我遞出照片問坎恩。

坎恩將食指插入資料夾內，固定在他正在看的地方，然後看了照片。「不清楚，偶爾會在基地附近看見他，有兩三次是跟班長在一起。通常都是當地人的打扮。有傳聞說他是中情局的人，可是完全說不通。我認識的情報員絕不會讓人拍下照片。而且班長也沒有道理和這種幽靈人來往。」

「沒錯，」我盯著馬利克燦笑的臉龐，喃喃說道：「完全沒道理。」

「妳覺得那個人可能和現在這件事有關？」

「我不知道。我可以留下照片嗎？」

坎恩聳聳肩。「我無權決定。妳可以暫時留著，等不知道上哪去的班長回來以後再問問他。」

「你有沒有找過他女友？」

他瞪我一眼，或許是我活該。

「對，」我說：「畢業生致詞代表。」

他又繼續看他的資料，我便將照片塞進外套內口袋，接著找尋馬利克或是那個幽靈人的其他快照。我又找到一張那個死者的照片，還是穿著當地服裝，站在一個伊拉克市場前面。

他身後右手邊有另一個男人，也是作伊拉克人裝扮。此人臉上有陰影，看不清。他側面腰間插著一把庫德族彎刀。我認得那把刀，認得那雕刻刀柄、沉重銀鞘。那男子向一名來自敘利亞沙漠旱谷的貝都因人買刀時，我就跟他在一起。

那個站在陰影籠罩的背景裡的人就是道格拉斯·雷諾·艾爾茲。

道格。

坎恩找完資料櫃，我也搜完書桌後，我們互相調換，把每樣東西都再看過一遍。坎恩又分別打了電話給班長和他女友，並且接到怒氣未消的雪芮兩通來電，但都巧妙地加以安撫了。我們將所有東西歸位後，來到前門會合，克萊德仍耐心地坐在門邊守護，以防有人入侵。

「我實在很不想這麼做，坎恩。」我說：「但我得請你把口袋翻出來。」

「什麼？」

「你比我先翻找班長的資料夾。我必須確認你沒有拿走任何東西。」

他怒瞪著我。可是我快速搜身時他並未反抗。什麼也沒有。

畢業生致詞代表，我提醒自己。只要班長仍然下落不明，他想拿走什麼隨時可以回來拿。

「好了。」我說著後退一步。

坎恩朝克萊德伸出手，克萊德置之不理。

「他在值勤。」我替他解釋。

坎恩面對我叉起手來。「不是塔克幹的。」

「你說過了。」

「是真的，他絕對不可能傷害她。」

「他打過她，坎恩。還不止一次。」

「他說的？」

「不是。」我腦海中浮現尼克的臉。「聽一個和伊黎思很親近的人說的。」

但坎恩搖搖頭。「我不信。」

「所以他才會離開，他怕自己再度傷害她。」

「不是。」坎恩直視著前窗外，下巴緊繃。「他離開是因為他覺得自己是瑕疵品，而伊黎

思……純真無瑕。」他的藍色眼珠轉離窗口，試著與我四目交接，彷彿想確定我是否了解他的意思。「塔克跟我說伊黎思是他所認識最好的人。『有赤子之心』，這是他的形容詞。和我們在伊拉克看到的一切恰恰相反。她就像那些瘋狂電影裡演的，一個天使為了助人，化成凡人降臨塵世。」

「你太太可不是這麼說的。」

「是啊。」他兩手插進外套口袋，把玩鑰匙弄得叮噹響。「雪芮是個好女人，但以她的人生而言，要當好人並不難，妳明白我的意思吧。直到現在，她的人生都輕輕鬆鬆，她聰明、漂亮，還有富有的爸媽認為她不可能犯錯。只要是她在意的事，她都能成功。」

「了解。」

「可是忽然之間她要面對我的離開，面對回來以後不太對勁的我，還有她再也當不成醫生娘的事實。不過她還是撐過去了。一直到我們開始和塔克和伊黎思來往。」

我等著。

「突然之間就冒出這個女人，」坎恩接著說：「她的成長過程並不順遂，一輩子從來也沒拿過銀湯匙，忽然間卻變得人見人愛。唉，連雪芮的**爸媽**都好喜歡伊黎思。」

「所以你認為你太太跟我說的話忌妒多於事實。」

「她八成跟妳說伊黎思是個麻煩製造者。我自己就聽過夠多次了。我知道女人有時候會在其他女人身上看見男人看不見的東西。碰上美女，男人有可能變得盲目。不過我雖然很愛我老婆，

卻不太相信她對伊黎思的評語。

「雪芮對哈巴尼亞知道多少?」

坎恩搓搓下巴。「一無所知。我之前說過了。對雪芮來說,生活多半還是逛街、喝咖啡、陪海麗玩。戰爭並不真的包含在內。」

「她知知伊黎思想叫你們坦承罪行嗎?」

「不知。」他瞇起眼睛。「妳想說什麼?」

「沒什麼。」聽到他聲音變得尖銳,我連忙舉起雙手。「回到遊民身上吧。你從來沒聽說過伊黎思和那些人起衝突嗎?」

「只有碰到瘋子的時候。碰到這種人誰都會有麻煩,這是塔克說的。但這話也不太對。伊黎思通常都能安撫瘋狂的人,她能找出他們腦子還清楚的部分,然後集中在那裡。」

「通常?」

「通常。說不定沒有例外,我不知道。」

「跟我說說遊民串珠,坎恩。」

「什麼意思?」

「羅茲打電話給伊黎思,跟她說他的串珠被偷了?」

「伊黎思是這麼說的。」

「她有沒有說事情發生的經過?」

「就是有個王八蛋在懷俄明偷襲塔克。他愛死那些珠子了，想把它找回來，也或許是想找看

起來一樣的吧，總之就是這樣。」

「雪芮做了嗎？」

「應該差不多完成了。這有什麼相關？」

「很可能沒有。」

我的耳機響了，我瞄一眼手機，是認識的號碼。我向坎恩道歉後走進廚房。

「嗨，柯恩。」我說。

「帕奈爾，」他說：「我現在傳攻擊羅茲那人的素描照片到妳的手機。我已經派制服警員拿

素描去給伊黎思的鄰居看，班多尼則去找她的同事談。畫像已經放到犯罪舉報熱線上，十點夜間

新聞就會看到。」

「到現在都沒一點收穫？」

「這才剛開始。我們倆約個地方碰面好嗎？我想發傳單給妳那些遊民。」

「你要我陪一個刑事條子去營區逛大街？」

「擔心妳的名譽嚴重受損嗎？」

「我是替你擔心。是這樣，我現在有事情要忙，晚點回電給你好嗎？」

「沒問題。慢慢來。我又不是有命案之類的要查。」

「豬頭。」我說完掛斷電話。

我們離開了班長家，坎恩將門鎖上，和我一起走向樓梯。

「要是有班長的消息，你會通知我吧？」我問道：「或是艾美的消息。」

「當然。」

來到樓梯口時，我拉住坎恩的手臂讓他停下。風滾草翻滾過停車場。整個公寓社區被嚴寒強風吹得痛苦呻吟，那風勢似乎正在凝聚一股兇猛力量。在突如其來的空虛中，我和坎恩竟像是地球上僅剩的兩個人類。

「坎恩，關於哈巴尼亞你是怎麼想的？我是說關於你們在李申科和海法被殺以後做的事情。」

他呆呆望向馬路對面那個始終未成形的公園。也許看見它了，也許什麼也沒看見。

「我一點也不後悔。」過了大半晌他才說：「至少對我們一開始做的事不後悔。那些王八蛋就是該死。殺死他們感覺是……正當的。後來他們放了那個炸彈，害死海法的兄弟，我才領悟到我們觸犯了比我們所有人都強大的力量。我們觸犯了神的律法。」

「聖經的正義？」

「或許比較像是宇宙律法。牛頓的定律。每個作用力都會有一個相等且相反的反作用力。」

「那個炸彈爆炸後，我終於明白我們引爆了什麼。我明白了李申科和海法在無意中啟動了什麼，我們則是盲目跟隨，就好像撿起格林

童話《糖果屋》裡那對兄妹的麵包屑。只不過那些麵包屑不會帶我們回家，而是直接把我們帶到女巫那兒去。」

他起步下樓，步伐沉重，由於跛腳之故，每隔一步便似敲響喪鐘般噹噹作響。他的話語隨風往後向我飄來。

「因為那顆炸彈，我始終不能原諒自己。」

15

早上七點。塔卡杜姆。

太陽低掛在天空，陽光呈扇形灑在前線行動基地上。帳篷門片與翻捲的旗幟在風中窸窣作響。某人的手提收錄音機靜靜播放著亞瑟小子的〈折磨〉。一聲輕笑、刀叉碰撞聲，以及我和「長官」走向用餐營帳時，我的靴子踩在沙石上的摩擦聲。

緊接著爆出閃光，空氣有如布帛般撕裂。

許多人倒下。血肉橫飛。揚起漫天濃密塵霧，吞噬了光線。

在接下來一片嗡鳴的沉靜中，海陸戰士一一爬起身來，發出無聲的吶喊，同時尋找自己的弟兄、同伴、長官。

我側翻過身，「長官」就躺在我旁邊，看起來沒事，只是眼神有些茫然，凝視著我肩膀後方，彷彿被什麼我看不見的東西吸引了注意。

結果我發現，那東西我們誰也看不見。

——席妮・帕奈爾，私人日記

我將車開到馬路對面，方才那兩個青少年抽菸的地方，並越過路肩停在雜草中。我讓克萊德

下車方便，給他喝了點水之後，我們又重新上車，躲避逐漸增強的風。克萊德蜷起身子打盹，我則看著暴風雪漫過群山滾滾而來。當太陽被雲遮蓋，我在陰暗中抱縮著身體，像廚帥挑豆子一樣挑揀自己的思緒。

也許坎恩的妻子是心懷忌妒地撒謊，但伊黎思對別人的生活感興趣這一點，她倒沒說錯。尼克告訴過我，他這個外甥女除了照顧無家可歸的人之外，還率先到慈善廚房當義工，並率先發起聖誕節玩具募捐活動。她還籌辦經營週末讀經班，而且在她打工的餐館，為一名廚師生病的小孩發起募款。在她寬綽有餘的閒暇時刻，也會去一間家暴收容中心當義工。

宛如下凡的天使，依坎恩的說法。

眼下的問題在於：這其中有沒有哪一項人道活動導致她死亡？她的慘死會不會與塔克或戰爭無關，而純粹起因於她的善心？

我皺起眉來。我不太喜歡諷刺的結局。

風吹得車子搖晃起來，睡夢中的克萊德呦呦哼了一聲。換作其他的狗，我會猜想是夢見兔子，但克萊德不然。他的爪子動了幾下，是在追捕某隻夢境怪獸。

「沒事的，老弟。」我伸手輕撫他的頭，直到他平靜下來。

我倚靠車門，臉貼著冰冷的玻璃，一面推敲我們在班長家發現的照片：死去的伊拉克人、年幼的馬利克，和一個可能是也可能不是中情局幹員的神祕男子。

我也思考著我們沒發現的東西：阿爾法聯繫或威脅班長的任何跡象，以及能顯示塔克對阿爾

法的擔心有理的任何跡證。據我所知，不管阿爾法是誰，恐怕也在爆炸事件中喪命了。這種諷刺結局倒是能讓我青睞。

我拿出剛才從班長家牆上取下的兩張照片，放到儀表板上面。在第一張照片裡，那個與馬利克和班長合影的不明男子笑容滿面，馬利克看起來也很開心，甚至可以說歡天喜地，好像剛剛聽到什麼天大的好消息。

我用食指碰碰馬利克笑容可掬的臉，眨去眼中泛起的淚水。

回國後，我仍繼續努力數月想把馬利克接到丹佛來。他的申請表在國務院歷經層層關卡，最後無疾而終，而這段時間裡我始終與留在伊拉克的海陸弟兄們保持聯繫。馬利克很好，他們信誓旦旦地向我保證，說他很想我和克萊德，每天都吵著要見我們，但他過得很好。

然後，忽然間，他就不見了。沒有人知道他上哪去，就這麼人間蒸發。最合理的解釋就是他找到了家人，或是家人找到了他，他可能被某個姑姑阿姨或爺爺奶奶接去，回到他所屬的地方。

他不但安全而且幸福。

我真切期望事實如此。然而我的第六感完全不買單。我直覺認為海法與美國人搞緋聞所引發的怒火延燒到馬利克身上，他已經被那群謀害他母親的叛軍綁架或殺害了。

我拿起第二張照片。在這張與道格的合照中，那位不明人士依然面帶笑容，只不過顯得僵硬不自然。即使透過相機鏡頭，仍看得出他憂心忡忡。道格則毫無笑意。

我再次將目光從照片轉向窗外，看著風暴盤旋轉向，往北移動。

道格是在遇害前兩星期買了那把貝都因刀，因此拍照的時間範圍便縮小到從一切事情因為李申科而搞得雞飛狗跳到道格被發現陳屍沙漠的那一天。我根本從未想過道格的死會跟我們的掩蓋或掩蓋後引發的風波有關。我以為他的死是民眾普遍對我們的激憤所致，尤其會針對像道格這樣的人，他走入群眾時向來不會亮槍，不會穿任何防彈裝備，而且只帶一兩名護衛。與各部落的長老坦誠相見，動之以情說之以理。

也有可能是我錯了。

我重新注視照片，一心只希望能再與他相處片刻，哪怕只是一小時，而且明明白白知道這是我們的最後一次。

「你知道你會這樣丟下我，連道別的機會都沒有嗎？」我喃喃地說：「也沒有機會說任何一句該說的話？**全部都告訴我**，你老是這麼說。但我從來沒有機會。」

在突如其來的痛苦憤怒之下，我放掉照片，用受傷的手掌重重拍打方向盤。克蕘德驀地驚醒，迅速站起來。

「你為什麼從來沒來找過我，道格？」我放聲大喊：「其他每個人都來過了，一天到晚都來。我在伊拉克處理過的每一個死人，我試著在心裡拼湊出原貌的每個人，都會來看我。我在床上看書的時候來，我坐在沙發上的時候來，連洗澡的時候也來。可是你沒有，道格，你沒有。從來沒有，一次都沒有。」

淚水從我臉上滑落，打在我隱隱作痛的手上。

「我從來沒有機會讓你恢復完整。」

他殘缺不全的屍體被送來時，獅子戒指仍用編織皮繩掛在他脖子上。我整個人癱在地上，像胎兒一樣緊緊蜷縮還嘔吐。臉色慘白，哭的時候沒發出一點聲音，事後甘佐這麼跟我說。我一直保持那個狀態直到「長官」來了，把我拉起來拖出軍墓勤務組，帶到基地最邊緣，讓兩名軍警陪著我。他讓我待在外面，直到他和甘佐和托米奇把道格全部處理好，直到我心愛的人變成只是屍袋內的形體為止。

克萊德把鼻子往我臉上湊，舔我的下巴。我將他拉近身。

我從未問過道格在伊拉克做什麼。我知道一切都是機密，而且老實說，我也不想知道。那無所謂。我信任他，這就夠了。我愛的人不是在從事凌虐或勒索或非法操控。他相信自己做的事，他是抱著正直的心去做的。這點我很確定，對我來說這樣就夠了。

我拉出掛在銀鍊上的他的戒指，懸在淒清的光線底下。

要是諮商師知道似乎只有我愛的男人的鬼魂沒來找過我，不知會作何感想？那個我至今依然愛著的男人。

道格死後，「長官」把他的戒指給了我。我曾試過戴在自己的拇指上，但就連拇指也太鬆，無法讓戒指定位，於是我把它和我的狗牌串在一起。回到家後，便改用爸爸那條舊銀鍊，以前他每天都戴，直到離家出走前才留在我的斗櫃上。

此時我將獅子緊緊握在手裡，緊到它嵌入我的掌心。

我忽然想到，也許不該喚醒沉睡的獅子，假如我去打探那個神祕人物和馬利克和道格之間的關係，說不定會發現一些關於道格的事，進而摧毀我為自己建立的脆弱的平和，與我好不容易願意接受事實的心境。我也可能得知馬利克並未安全而幸福地與家人一起生活。

也說不定根本已不在人世。

遠的不說，企圖追蹤一個幽靈人的身分，即便是死人，都可能比將哈巴尼亞公諸於世帶來更淒慘的下場。此刻我擔心的是受軍法審判。糾纏上中央情報局、國防安全局、國土安全部或是這個人所屬的任何單位，我可能都是死路一條。我完全不敢妄想那些不顧一切都要保護美國的人，會將小小一個海陸戰士的性命放在心上。

另一方面，塔克的名聲甚至於性命，或許正存乎於一個介於我所知道與我自以為知道的事情之間的黑色空間。如果我不填滿這個空隙，我就必須承受讓塔克再一次付出代價的愧疚感。

「也沒太多選擇對吧，克萊德？」

他皺起額頭看著我。

「我們必須放手一搏。」

我和道格的幾個朋友還保持聯絡，其中一個名叫哈爾‧貝克特，服務於中情局。道格死後那段日子，他帶給我不少安慰。道格去世不到幾個小時他便現身，陪我坐在軍墓勤務組外面。他親自護送道格的遺體回美國。他還幫我把克萊德的身分從不得認養（這相當於判死刑）改為可國內

認養，不僅如此，哈爾更確保克萊德沒有經歷任何正式的寄養程序，而是直接就送到我這裡。哈

爾認識一些對的人，能把影響力用在對的地方。

現在我唯一要做的，就是設法在不引起他懷疑的情況下提出問題。

又或是冒險相信他。我撥了電話。道格就相信他。

聽到他的聲音，我不禁又湧出淚來，一度無法開口。

「不會吧，天下紅雨啦，」哈爾的波士頓口音傳來……「席妮・蘿絲・帕奈爾。」

「蘿絲？妳在嗎？」

「我在。」我清清喉嚨。「過得怎麼樣，哈爾？」

「這陣子風平浪靜的。不能說是想念戰爭，但的確想念那種刺激的感覺。妳呢？妳還好

嗎？」

我們聊了幾分鐘，交換一些無關緊要的話。最後我終於言歸正傳。

「哈爾，我想確認一張照片上某個人的身分，希望你能幫幫我。」

「我猜是伊拉克那邊的人。」

「是。那個人和道格在一起，就在他……之前一個禮拜左右。」

「妳查這個幹嘛，蘿絲？」

「我現在是鐵路警察，在調查一件命案。可能和在伊拉克發生的事情有關。」

「妳在糊弄我的，對吧？」

「我也不知道。很有可能。有點可能。死者是一個曾在哈巴尼亞服役的海陸戰士的未婚妻。而我要問你的這個人，他和這個海陸戰士的班長拍了幾張合照，笑得很開心。」

「我聽說她被殺以前，到處在打聽她未婚夫到底在那邊做了什麼。」

「我看不出怎麼可能會有關聯。不過妳還是把照片傳過去。我會馬上回電。」

我掛斷電話，拍下一張道格的照片傳過去。一分鐘後哈爾就打回來了。

「我不能跟妳說他的名字，因為這是機密。但我可以告訴妳，這個人和那個女孩的死沒關係。」

「有這個人。」

「我沒說。但就是在我們調查的某人家裡發現的。他家牆上貼了一大堆照片，其中幾張裡面有這個人。」

「妳說妳在哪裡發現這張照片的？」

「這個人不應該出現在**任何**照片裡的。妳在調查誰啊？」

「這我不能說，哈爾。他不是嫌犯。」

「喔，當然了。」哈爾太快接受我的拒絕，因此我知道他若決定要查，自有辦法查出來。

「總之他不可能和妳的死者有任何關係。」

「因為他死了？」

長長的停頓。「妳怎麼會覺得他死了？」

「你怎麼能……」

我張開嘴，又闔起。

因為……若非我在某個時間點見過他的屍體，他不會找上我。事情就是這樣。我們的鬼魂就是我們的罪惡感。

「我沒有。」我最後說道：「只是連錯了點。」

「妳有什麼沒告訴我，蘿絲？」

呃，我會看見死人。「沒什麼，別在意，哈爾，是我的錯。」

沉默。接著才說：「我可以發誓這個人和妳的死者無關，他甚至不在國內。他可以說遠在天邊……」

這是年度最含蓄說詞。

「……不可能涉入妳的命案。這樣說有幫助嗎？」

「當然有。」我透過車窗看著暴風雲往北飄去。「他和道格一起工作嗎？」

「喂，小朋友，妳該不會在幻想一些不存在的關聯吧。」

「不，我只是……」

「妳有多常想起道格？」他的聲音是那麼溫柔，淚水再次找到出口，流下我的臉頰。「妳得繼續過妳的人生。道格會這麼希望。」

「我有，我現在就是。」

「那就別再查那些會把妳帶回戰爭的事情了，好嗎？妳要找凶手不必跑到世界的另一頭去。」

「好。」我低聲說。

我們又聊了一會兒，哈爾的聲音令人覺得撫慰、安心。他答應會很快打電話給我，問問我的近況。我說謝謝他的貼心，但沒有再補上一句：到時我恐怕已經被關進軟墊牢房了。

掛斷電話後，我啟動引擎打開暖氣，現在比原來更冷了。我在中央置物箱發現一根香菸，便開始找火柴。

我**真**的是快瘋了嗎？難道我和塔克只是兩個無伇可打的戰士，便想像戰爭跟著我們回來，想像**死者**跟著我們回來，試圖藉此攪亂一池春水？每個人各有各的瘋狂。也許塔克殺了伊黎思，因為無法面對自己做的事，就憑空捏造一個南轅北轍的情節。而我也直接掉入陷阱，因為怎麼樣都好過「塔克被戰爭摧殘的心害死了伊黎思」的想法。

一段晦暗的記憶展開了，那是我昨天才感受到的憤怒。當我舉槍瞄準塔克，想開槍射他的渴望讓我嘴裡嚐到了血腥味。

我找到一個舊打火機，點了菸，並打開一點窗縫讓煙飄出去。

「可是我沒開槍。」我對克萊德說：「我們情況還好。」

這時耳機響了，是柯恩。我等著沒有接，還沒準備好能開口。不一會兒電話叮一聲，是他傳的簡訊。

簡訊我應付得來。我打開後，一張照片映入眼簾，是素描師畫的攻擊羅茲那人的畫像。

畫中人是個二十好幾的白人青年，理光頭，眼窩深深凹陷、眼神陰沉，流露出滿滿的憤恨情緒。

看著此人的臉，感覺好像有人拿冰塊搗我的顱底。

事實上，這個混混看起來和其他成百上千充滿敵意、滿腔怒火的二十多歲混混沒有兩樣，我在海軍陸戰隊也看過很多，除此之外，這是張陌生的臉。但是臉上那些刺青我見過。而且就是最近。我花了一會兒時間才想起究竟在哪兒見過，但想起後，頸背寒毛不禁豎了起來。

就是在霍根巷時，在我的車旁從擋風玻璃往內張望那個小夥子。才昨天早上吧？我只是很快瞥見他臉在兜帽下的臉，但他臉上也有相同刺青，若是像納粹符號那麼明顯，柯恩第一次提起塔克被襲時我就會想到他了。然而假如我仔細想過，那些刺青的納粹意涵仍然呼之欲出。

在那個混混和現在這個偷襲犯的額頭上都刺著數字88，象徵第八個字母H。對白人至上的光頭黨而言，八十八代表「Heil Hitler」（希特勒萬歲）。

還有在他們兩人的下巴也都刺了數字14，意味著各地光頭黨的十四字真言：「務守護吾人存亡與白人子女未來。」

最後一點，畫像中人的右臉頰有三個互鎖的三角形，是北歐神話中象徵來世的符號，名叫英靈結，表示願意為了正當理由赴湯蹈火。我不確定我看到的那個年輕人有沒有刺英靈結，但看起來可能有。

我捻熄香菸，打給柯恩。

「典型的光頭黨刺青。」他接起後我說道。

「是啊。問題是真的有人臉上有這些刺青嗎？」

「昨天早上我在遊民營區看到一個年輕人，在我的公務車旁邊鬼鬼祟祟。他就有這些刺青。」

我幾乎能聽見他將上身挺直了些。

「他看起來像這個人？」

「不，」我說：「太年輕了。但這可能意味著事情沒有這麼單純。」

「比方說，光頭黨和遊民在一起鬼混？但他們會跳火車嗎？」

「白人混混會，順帶一提，大學生也會。跳火車從來沒退過流行。有人說貨列幫有新納粹的影子。」

「什麼幫？」

「美國貨運列車幫。很多鐵路暴力和偷竊還有不少死亡事件，都和這個幫派有關。但是他們和新納粹運動的關聯並不明確。我猜是有少數光頭黨想要拓展新地盤。他們偶爾會這麼做。殺害伊黎思這樣的無辜民眾可能是個開端。」

即使這麼說，我仍感覺到之前在警察總部時腦中騷動的那個記憶又開始蠢動了。十或十二年前，不也發生過類似的事嗎？我像追趕流星似的追逐著記憶。有個年輕女孩失蹤後始終未被尋獲。當時她到調車場替在那兒工作的哥哥送午餐或晚餐之類的。結果，根據洛耶爾謠傳的說法，她一走出哥哥的視線，就被一群光頭黨拖離開車場，然後便不知所蹤。我們小孩之間都說她成了

幫派的祭品。大人們有些憂心的臆測，我很多朋友的父母都叫他們離調車場和鐵路和營區遠一點。那個小女孩的哥哥是丹佛太平洋大陸的員工，但他們家人是黑人又不是當地人，因此在各方面都是邊緣人。幾個月過去，調查毫無進展，最後便以女孩逃家草草結案，誰還去管黑人小女孩通常不會跟白人至上分子私奔。

柯恩在說話。「要是這些光頭黨盯上遊民，幾乎稱不上公平戰爭。但為什麼會挑中羅茲和伊黎思這樣的白人？」

「喔，原因很多啊。」我喃喃地說，腦中思緒依然像跑馬燈。

「哪種原因？」柯恩問道。

「警探，幫我一個忙，看能不能調出二〇〇〇年或二〇〇一年秋天以後的失蹤人口通報紀錄。一個名叫潔滋敏的小女孩。應該是滋味的滋。不知道姓什麼。」

「要不要跟我說說這有什麼關聯？」

「潔滋敏是從調車場失蹤的小女生。傳言說她是被一群光頭黨帶走的。有一陣子傳得沸沸揚揚，但據我所知，始終沒查到什麼。」

「這和伊黎思的死有什麼關係？」

「不知道。我在找其中的模式。」

「他們以前殺死過和鐵道有關聯的人，也許會再犯？這理由很薄弱啊，帕奈爾。而且伊黎思又不是遊民。」

「你不是說伊黎思死後報案的聽起來像個孩子。也許是有個混混良心不安。」

「嗯。」柯恩並未被說服。

「伊黎思有大半的時間都跟這些人在一起，說不定是聽到什麼有關那個小女孩失蹤的消息。」

她跟塔克說她在處理一點事情。」

「妳現在分享這個訊息太晚了，也沒用了。」柯恩火氣十足。

又得再來跳個雙步撒謊探戈了。「不是這樣的。塔克猜想她說的是某個慈善計畫，但也許他

猜錯了。」

「所以凶手殺她是為了滅口？也就是說當初綁架的人還在附近？」

正如同雪芮暗指的麻煩。她指稱伊黎思在到處扒糞。

「有可能是妳查到了什麼，帕奈爾。」柯恩說：「關於替塔克刺青那個德國人，有問到什麼

嗎？」

「有打聽到一個名字，打電話去沒人接，留了話請他回電。」

「喔，好！」他說。

「你好像不太驚訝。」

「一點也不。」

「還有什麼嗎？」

「有。我需要讓遊民看看素描。妳知不知道一個營區關閉後，這些人會流落到哪去？」

「霍根巷還是犯罪現場？」

「警探們日夜不休地忙著，能查到的應該都查到了。但我們還沒準備要開放。」

「有些人會去收容所，有些會去泰勒溪，不過大多數人都不會跑太遠。他們會在三十一街附近的達比灣區找地方。」

「要跟我去嗎？」

「我自己也正想這麼做。」

「我感覺不到真情，鐵路警察。」

「拜⋯⋯」我及時打住。「算了。不過你要是想找人談，就得幫幫這些人。帶點東西去賄賂一下，這樣會有幫助。」

「像是酒嗎？」

「你的偏見露出馬腳了，警探。」我說：「我是說像冬衣、外套、帽子、手套。當風寒指數低於零度的時候，你倒露宿街頭看看。」

「給我一個小時。我會帶著素描和衣服到妳指定的地點和妳會合，哪兒都行。」

「二十街和市場街路口。我們可以在西南角那間咖啡館的停車場碰面，然後搭我的車轉轉。」

「我現在開始感覺到真情了。」

「一定要帶好東西，柯恩。這些人值得。」

「單一麥芽？」

「夠了。」

但壓在我胸口的大石鬆動了些，我又可以呼吸了。如果殺害伊黎思的是光頭黨而不是阿爾法，案情也不會輕鬆一點。但這對塔克意義重大。對我也是。

我去「快樂爪哇」上廁所，梳洗一下，點了兩份火雞肉三明治、一杯可樂和一大杯水。克萊德引發櫃檯後面幾個女店員一陣騷動，因而得意洋洋。

「別得大頭症。」走回車上的途中我對他說：「只是你這身毛讓她們覺得你很有英雄氣概。」

我放下車尾門，我們一起坐在微風中吃三明治。風暴已經轉向，飄往東方，天氣變得寒冷晴朗。空氣中有柴油味、煙囪的煙味，還有咖啡館後方垃圾桶中廚餘熟爛的味道。有隻烏鴉在木柵圍籬上對著我們嘎嘎叫。填飽肚子後，我幾乎就要打起盹來，這時耳機響了。

「我是羅瓦・霍夫萊德。」我接起後，一個男人說道：「我聽到妳留言說有事找我談。有什麼我能幫上忙的？」

「謝謝你回電，霍夫萊德先生。請叫我席妮就好。」

「妳也叫我羅瓦就好。」

「羅瓦，你記不記得兩三天前遇見過一個年輕的退伍軍人，名叫塔克・羅茲？」

「那個火燒人？我當然記得。看起來是個很不錯的小夥子。肯定有過很慘的遭遇。」

「你是說他受的傷。」

「當然是了。不過在我遇見他的前一天，那個孩子也被人偷襲。我們不得不捫心自問這個世界是怎麼了，一個乳臭未乾的小混混竟敢找我們受傷的戰爭英雄麻煩。」

「這麼說你看見是誰攻擊他的？」

「沒有當下看見。」

「但你大概知道是誰。」

「我大概知道。」羅瓦說：「火燒人跟我說是個光頭。那條線上有一大群那種混混在惹事生非。主要的有五六個，但很可能另外還有三十多個，說不定更多。」

一陣短暫的靜默。烏鴉不再吵鬧，而是偏著頭，兩眼晶亮。

「所以你才替羅茲刺青？」

「是啊。那種刺青圖案代表他殺過人，會讓人在惹他之前三思。」

「那也意味著他是種族主義者還蹲過牢。」

「只要能讓那些混混離他遠一點，我不太擔心它傳達給其他人的訊息。」

「羅茲有說他丟了什麼嗎？」

「串珠。他們叫做遊民串珠，說是他最好的朋友的老婆替他做的。他氣瘋了。」

「我要傳給你一張素描，我們認為他是偷襲羅茲的人，請你看看認不認得他。」

「沒問題。」

「我現在掛斷以後就傳，你看到以後再回電給我。」

我將柯恩的原始訊息轉傳給霍夫萊德。等待之際，我清除了三明治的包裝紙，並在克萊德的碗裡再倒些水。片刻後，霍夫萊德回電了。

「對，我看過他。」他說：「我很確定他就是帶頭的人，比其他人年紀大一點，卻壞上十倍。大家都叫他鞭子。」

「你知道他的本名嗎？」

「抱歉，不知道。」

「那知道他經常在哪出沒嗎？」

「妳是說除了營區以外？」

「對。」

「在丹佛東邊一個小鎮上的一間重機酒吧看過他。不記得是哪個小鎮，不過酒吧名叫『啤酒杯與啄木鳥』。當時他和另外四五個光頭在一起。」

「飛車黨和新納粹？奇怪的組合。」

「現在沒那麼奇怪了。我聽說有一些光頭黨加入了死忠飛車黨。鐵鎚光頭成了地獄天使。」

這讓我聯想到《衝鋒飛車隊》的畫面，我不喜歡。「你可不可以問問你的同事？拿照片給他們看，看看有沒有人知道他的名字。」

「妳能不能告訴我為什麼對他這麼感興趣？」

「我在查案。」

「沒錯，我知道妳是警察。但妳知不知道自己在惹什麼麻煩？」

「你的意思是？」

「我的意思是，這些傢伙很不好惹，而且人多得要命。亞利安國，不管他們自稱叫什麼，總之他們又開始活動了。上一次是，不知道，八年或十年前了吧。」

我心窩處有個感覺，我在伊拉克使得得心應手的警告旗似乎豎了起來，預告我即將惹禍上身。「你說這些人又開始活動是什麼意思？」

「意思就是他們要開始耀武揚威了，說不定還更糟。火燒人算是逃過一劫，他的臉讓他看起來像受害者，但至少他是白人，血統純正。換成另外一個人可能就沒那麼幸運了。」

「你是說殺人。」

「有可能。我以前就看過。」

「十年前。」

「差不多。當時他們這群王八蛋在恐嚇遊民，結果死了一個從南達科他來的黑人，還有一個丹佛的小女孩失蹤，最後結案說她逃家了。可是她哥哥一直不相信，我也不信。自從警察開始找她以後，那些混混就鳥獸散。到現在整整十年了。」

「潔滋敏。」

「潔滋敏・布朗，沒錯，妳認識她？」

「聽說過，為什麼你認為她不是逃家？」

「我和她哥哥是同事。她是個乖孩子，家教很好。要我說，是那些混混帶走她，把她的屍體丟在沒人找得到的地方。」

「你有什麼證據嗎？」

「我要是有證據，事情發生的時候就會去報警了。我只是直覺。」

「結果又回到這個。班多尼的直覺。我的直覺。現在多了霍夫萊德的直覺。我們需要少一點第六感，多一點實證。」

「你知道我怎麼才能聯絡上潔滋敏的哥哥嗎？」

「那妳得用通靈板。戴若在妹妹失蹤一年以後就死了。在車場被一節溜逸的車廂撞到。」

「解連後動無聲無息移動接近的車廂，已經撞死不少員工與非法入侵者。有人稱之為「夜襲」。

「那其他家人呢？」

「不知道。都不在一起了。她還有另一個哥哥，好像是大一兩歲。但我不知道他後來怎麼樣了。」

「媽媽回家去，而爸爸，就我所知，他們從沒提起過。」

「那當時那些光頭黨呢？你還見過任何一個人嗎？」

「從來不知道是誰。我比較常聽說，沒親眼看過。」

我抬起頭，看見柯恩正要轉進停車場。他把車停在我旁邊，下車後手轉了一下，示意要去喝

點東西，然後便消失在咖啡館內。

「羅瓦，你能不能去打聽一下？拿著素描？」

「我會的。老實說，小姐，我知道我沒資格跟妳說這個，不過妳聽起來是個好女孩，和這些人打交道要當心點，那可不是鬧著玩的。」

「這傢伙攻擊一個受傷的戰爭退伍軍人，還把他打個半死。我不會假裝沒發生過。」

「沒錯，我也很生氣。可是妳把他們惹毛了，我們其他人可還在鐵路線上，後果得由我們來承擔。我們也不知道會在什麼地方受攻擊，妳一點忙也幫不上。而遊民更是明顯的活靶子。」

「如果我直接把他們全部逮捕呢？」

霍夫萊德笑了一聲。「他們是蕈菇啊，席妮。不管妳摘掉多少，下一班車就會送來更多。」

「謝謝你的警告。」

「有毒的蕈菇。」他以此話當成句點，隨即掛斷。

16

凌晨一點妳清醒地躺著，四周圍繞著希望妳死的人。

妳眼睛眨也不眨地凝視著黑暗，最後終於放棄，走到室外抽菸，他們就在半公里外，想著如何才能開槍射妳或炸掉妳或割下妳的人頭。

天空逐漸轉亮，妳穿著夾腳拖和運動服跟跟蹌蹌走進浴室，他們就想著能對妳的身體做什麼。燒了。吊起來。還要全部錄下來，免得妳在愛荷華老家的母親錯過任何一刻。

而妳竟自以為是獵人。

——席妮·帕奈爾，人類學系2055，文化研究

柯恩拿著兩杯熱騰騰的咖啡走出「快樂爪哇」，將其中一杯遞給我。我們將他打算帶給遊民的衣服從他車上搬到我車上，接著他斜倚著自己的車，交叉起修長的腿，空出的手的拇指勾在腰帶上，眼睛注視著午後車潮川流而過。

「你在想什麼？」我問道。

「我在想⋯⋯」他轉而看著我。「妳微笑的時候還不難看。」

他的評語讓我吃驚得失聲一笑。緊接著我也脫口而出：「你也是。」

「真的?」

我無疑羞紅了臉。「對。」

他喝了點咖啡,四下環顧彷彿在細細審視白日。「我感覺到快結束了。」

「為什麼?」

「警察的直覺。」

我站到他對面,也斜靠自己的車,同時看著克萊德在咖啡館後面大片的泥土地到處探索。

「你和班多尼。」

「我的直覺不像班多尼的第六感那麼精準。」他說:「不過巡邏隊的一個朋友跟我說,南邊城區的鐵道附近有三個人在恐嚇遊民,亮出刀子威脅要捅人。他們取得的描述是白人、光頭、鋼頭靴和刺青。表示這些人就在附近,準沒好事。」

「你還是覺得塔克‧羅茲肯定是凶手?」

「我始終不喜歡那個現場,太……」

「簡單?」

「對,也許是,我不知道。我們手上還是有很多不利於他的證據。」

克萊德的鼻子低低湊到地上。一場氣味饗宴。我的目光轉回到警探身上。風將他的頭髮猛拉向一邊,纏擾著他的領帶。他眼中的疲憊已減少了些。

「這對你來說只是一份工作嗎,柯恩?」

他猛揚起一邊眉毛。「妳是在問我是不是因為有望把案子從白板上拿掉，所以心情不錯？」

「我問的就是這個。」

「那我問妳一個問題作為回答。妳去申請入伍是因為需要工作嗎？還是因為妳想去伊拉克打壞蛋？」

我考慮著不想回答。這太接近尼克警告我絕對別談的事。但我感覺到柯恩內心也有和我相似的黑暗面。「看見他們的作為後，我也想稍微教訓他們一下，跟很多人一樣。」

「這讓妳的人生有意義。」

「有一度。」

「那麼如果我說刑事警察絕對不只是工作，妳應該會明白。我可以給妳一點情報，讓妳知道我們是怎麼為無助的人伸張正義，並且恢復社會的平衡。這些都是真的。所以社會才會付錢讓我們做這份工作。不過……」他手裡轉動著咖啡杯，目光往下凝視深處。「我沒那麼高尚。我做這份工作是為了自己，因為它能讓**我的**人生有意義。」

「神不為者人為之。」

他抬起頭來。「正是。」

「看來我們倆就是一對高傲自大的混蛋。」

他笑起來。「可能吧。」他將剩下的咖啡渣倒進土裡。「我喜歡妳那位海陸兄弟，帕奈爾。」

他被伊拉克的經歷消磨到只剩本質了，也或許他在炸彈事件以前就是個老靈魂，無論如何，我實

在難以相信他根本上是個粗暴的人。」

「他以前會去打獵。上戰場以前。後來就沒辦法了，戰後他沒法再傷害任何生命。」

「這麼說戰爭會製造老靈魂。」

「也或許只是迷失的靈魂。」

我們注視彼此，我不知道柯恩在想什麼，但我想到了鬼魂。

「他仍然是我們的最大嫌犯。」片刻過後柯恩說道。

我瞄向天空，判斷時間，又或者是在查看天上。「那我們就去找一個更有嫌疑的。」

由我開車。途中，我把從羅瓦那兒聽到的訊息告訴柯恩。

「他是丹佛太平洋大陸的修路工。」我對他說：「這些工人很了解遊民。他和羅茲聊過，羅茲跟他說串珠被偷了。他也證實了羅茲遭人攻擊的說詞。」跟傑瑞米·坎恩和他妻子雪芮一樣。

但若要說出這件事就得向柯恩坦承我去找他們談過話。

柯恩在筆記本中記下。「他親眼看見了？」

「沒有，不過他指認了你素描裡的那個人就是一群光頭黨的頭頭。鐵路圈的外號叫『鞭子』，本名不詳。他說這夥人向遊民施暴，甚至恐嚇霍夫萊德和他隊上的人。霍夫萊德看見羅茲的時候，他身上有一些瘀傷。可能就是你聽說的那群人其中的一部分。上一次光頭黨這麼活躍已經是十年前，就是⋯⋯」

「就是潔滋敏‧布朗失蹤那時候，她最後被看見是在調車場附近，和一群新納粹走在一起。」

「沒錯。」

「我請失蹤與受虐人口組的朋友調出案卷紀錄。」柯恩接著說：「有一個潔滋敏‧安妮絲‧布朗，九歲半，最後出現的地點是科羅拉多弗朗特嶺步道，就在丹佛太平洋大陸的車場以南半條街的地方。她去給哥哥戴若‧布朗送午餐，後來就再也沒回家。」

「案子是誰辦的？」

「失蹤人口組一個姓辛普森的女生。」柯恩說：「後來有一個鐵路員工和兩個遊民指稱潔滋敏和光頭黨在一起，她的檔案就轉給凶案組了。我還沒時間詳讀，只是大概瀏覽一些證詞，不過除了兩個在南普拉特河邊喝醉酒的男子提供的目擊證詞以外，好像沒有其他事證能把她和納粹連在一起。」

「還有那個鐵路員工。」

「他算不上目擊者，他只是很快地瞥見一眼，甚至不能百分之百確定在那群光頭黨聚集以前，他真的看見小女孩了。他的確從檔案照片裡指出三個人，但是不足以確定到能出庭作證。而且混混的不在場證明都成立。他們被看見和潔滋敏在一起之後不到一小時，就都回家吃飯了。而且那兩個遊民也改口了。」

「受到威脅。」

「或者是酒醒了。另外還有我們這邊的許多證詞。方圓八公里內的地毯式搜索毫無所獲。當

負責案子的警探得知他們家裡有些紛爭，就認為潔滋敏有可能逃家。她以前就威脅過要這麼做。」

「她才九歲。」我反駁道。

他將手臂沿著車門框頂端平放。「非常成熟的九歲，根據警探的記述。這女孩已經惹過一些麻煩。警探將她的案子定為INC，又送回到失蹤人口組。那是二○○○年四月的事。潔滋敏‧布朗好像掉落球桌的乒乓球又蹦跳了一陣子，然後就再無下文了。」

INC，意為「終止，未破」。公關部門的人稱為「懸案」，彷彿暗示警探們仍在找時間調查。

但事實上，除非有意外證人挺身而出或是天外飛來一項證物，否則已終止的案件不會有任何變化。

「她被遺忘了。」我說。

「警察是不會遺忘的。」他敲著手指說：「但我們實事求是。」

我沉思著這悲傷的事實：一個九歲女孩被世界徹底吞噬，身後只留下一個連專辦懸案的警探都無暇理會的塑膠檔案夾。

接下來兩個小時，我們四處走訪收容流浪漢的遊民之家，將「鞭子」的畫像出示給我們能找到的每個人看。反應普遍一致，大家都認得他，但誰也不願開口。柯恩很快地打電話問巡邏隊的朋友，南邊的情形也一樣。

「他們和大野狼世界之間沒什麼瓜葛。」柯恩告知我之後，我說：「他們當然什麼也不敢

說。」

我們來到關懷護理之家，也就是我送美樂蒂來的收容所。前一天早上我替她處理臉部傷口時，她似乎有意告訴我為什麼營區每個人都彷彿受到驚嚇，可惜被柯恩告知伊黎思死訊的來電打斷。

不料到了收容所，我朋友說美樂蒂當天早上就帶著小莉離開了。

「她說要回家。」翠西告訴我：「匆匆忙忙就帶著小女孩走了，也不知道在急什麼，連女兒的背包都忘了拿。希望她們會回來拿。」

「妳有地址嗎？」

「妳有法院令嗎？拜託，席妮，妳又不是不知道規定。」

「好吧。我們另外想辦法。謝謝妳照顧她們，翠西。」

翠西呼地吹開掉落眼前的一綹灰髮。「讓那個小女孩離開，我不太放心。悲傷的事看得太多了，那孩子。」

回到車上，柯恩打電話請班多尼追查美樂蒂的住址。我發動引擎，暗自納悶究竟為什麼，像美樂蒂這樣的女人要回家讓那個混帳男友能再多揍她幾下，還讓女兒在一旁看著。美樂蒂怕他嗎？她自以為愛他嗎？或者純粹只是沒有其他地方可去？

她曾經說，**傷我們最深的都是愛我們的人。**

已是晚餐時間，太陽只剩山頂上一抹幽暗微光，我駛出街道，將車停在達比灣一片泥土地

上，這裡是沿著南普拉特河再往北的一小塊區域。我想霍根巷的人應該多半都在這裡。果然不出我所料，達比灣擠滿裹著毯子的人，或是一起喝酒吃東西，或是落單獨坐，其中有些人在和只有他們看得見的人說話，也許不是只有我身邊有鬼魂。風颼掠過骷髏般的楊樹，金屬垃圾桶裡的火焰被吹得搖晃不定。迫近傍晚時分，除了太陽有如一圈陰沉紅眼之外，光線都拉得又長又灰暗，使得達比灣看似一處末日難民營。

我下車進入風中，打開後門讓克萊德下車，並替他戴上皮帶。

「你拿衣服。」我對柯恩說。

他豎起二指敬禮。「遵命。」

我們四下走動，克萊德充當大使，柯恩發放大衣帽子，我負責出示素描。與狗同行能把人引出來，但許多人已陷入毒品與酒精的混沌狀態，說不了太多。意識清醒到能夠回答問題的人，則明顯有所顧忌。就和收容所的人一樣，他們大多都只是認出畫像中的人而睜大眼睛，也承認此人曾在附近出沒。除此之外，毫無具體說詞。

「垃圾桶」是最有幫助的一個。

「在保德河的一個營區附近看過一次。」「垃圾桶」說：「詭異的傢伙。我和壞心彼得在一起，我們看見妳畫像裡的傢伙在那裡和兄弟們喝酒，他們還磨刀，活像一群腦子秀逗的童子軍。我和彼得，我們趕快就走了。」

我腦中閃過伊黎思被剝下的皮。「他們有多少人?」

「那個人之外,我想想,大概還有五個王八蛋吧。也可能是六個或七個。我沒有留下來數人頭。」

「你有沒有看過他們跟火燒人在一起?」

「他?沒。他老是一個人。」

「你有聽到什麼名字嗎?」

「我們又沒有自我介紹。」

就這麼多了。「垃圾桶」無法也或許是不願意再提供更多資訊。他拿了一條圍巾和一雙手套,我們便讓他去吃他的豆子罐頭晚餐、喝他的粉紅佳人。

在遊民間一一詢問之際,我一面留意有無美樂蒂的身影,說不定她最後決定不去面對男友而回到這裡來。但毫無所獲。也不見災難珍妮,她應該比任何人都更有理由擔心光頭黨在打什麼主意。

我和柯恩看著彼此,都感到沮喪。連克萊德也垂下尾巴。

「我們再繞二十分鐘。」我說:「到時候,要來的人應該都到了。我們今天也就可以告一段落。」

我們走到了營區最南端,正要往北走回車上時,忽然看見災難珍妮。我們第一次巡訪過後她

才進來，在河邊搭營。我們看見她坐在褪色的折疊椅上，背對河水，包著一條軍毯在抽菸。一小團火在一圈石頭中央劈劈啪啪、嘶嘶作響。

「嘿，珍妮。」我說。

她抬起頭，戒慎地看著我們靠近，眼中隱隱透著不安，好像已經累到無法徹底害怕。我命令克萊德趴下，他便將頭擱在前腳上，兩眼盯著災難珍妮。

「難熬的一天哦？」我問她。

她聳聳肩，同時掃了柯恩一眼。「他跟上次那個條子一樣混蛋嗎？」

「這個還好。」我說完便介紹他。

「刑警？」珍妮把身子往前傾，朝火裡吐了口痰。「刑警找我幹嘛？」

我在她椅子旁邊蹲下，從柯恩的衣服堆中拿出最好的大衣遞給她。「他帶這個來給妳。」她抬頭看著柯恩，挑釁地瞇起眼睛。「你然後將手抽回。「我不需要這東西帶來的麻煩。」她抬頭看著柯恩，挑釁地瞇起眼睛。「你是因為那個善心女士來的？」

「我們都聽說了。有人用刀殺她。」

柯恩點點頭。「我是想問幾個和她有關的問題。我可以坐下嗎？」

毛內襯。她把菸塞進嘴裡，用乾瘦的雙手撫摸毛皮。

她的視線垂向大衣，是一件漂亮的灰色毛皮雪衣，兜帽周圍有一圈人造毛皮，還有厚厚的羊

「妳怎麼會這麼說？」

「當然可以，親愛的。你想坐雙人沙發還是扶手椅？」珍妮放聲大笑隨即咳嗽起來。

柯恩也笑了，一個輕輕的、帶著哀傷的聲音。接著在火邊蹲下，踮著腳尖平衡，兩手則安適地垂在兩腿之間。「我要坐扶手椅。」

這回他們一起笑了。

「珍妮小姐，」柯恩說：「關於那位善心女士，妳都聽說了些什麼？」

「有人把她分屍了。」

「妳聽了有什麼感覺？」

警探扮起了治療師。

「你覺得我有什麼感覺？」珍妮啐了一口。「她是上帝派來的人。她這一走，日子就更難過了。」

「她會照顧人。」

「她盡量。我們沒有一個讓她好過的。」

我看著聽著柯恩小心地依循珍妮的恐懼與憤怒摸索前進，慢慢接近他準備出示畫像的時機。

我也看著珍妮，好奇她有什麼樣的古早故事，也好奇昨天之後發生了什麼事讓她更加內縮。她五官清秀，聲音沙啞，拿菸的姿勢很特別，會用手包住手肘，既優雅又帶著防衛。在另一個人生，另一個舞台上，她有可能是另一個洛琳·白考兒。

「伊黎思經常來這裡嗎？」柯恩問。

「大概一個禮拜一次。跟帕奈爾探員一樣。替我們送食品券來。讀聖經。」

「有沒有人不高興看到她？」

珍妮從毯子裡伸出一隻手，拿起樹枝將即將熄滅的餘燼撥成堆。「我沒聽說過。總之你幹嘛不去問那個PI？他們一起做事，他知道的比我多多了。」

柯恩瞄我一眼，揚起一邊眉毛，隨即又將注意力轉回珍妮身上。「有私家偵探和伊黎思・韓斯利一起做事？」

「今天才知道他是PI。前幾天有看到他和善心女士在找人說話。一個小時前，他來跟我說過話。」她抬起下巴指向對街的環球城平台公園，遊民經常在那裡度過白天。「那邊。他就是在那裡告訴我他是PI。」

「這個PI有沒有跟妳說他叫什麼？」柯恩問道。

「他給我這個。」

她手伸進大衣裡面，掏出一張名片交給柯恩。他看了一眼便轉遞給我。

湯瑪斯・布朗。

布朗偵探社。

布朗是個常見姓氏。但畢竟還是……

除了這些，名片上只印了一個電子郵件信箱。沒有地址，沒有電話，這樣經營事業可不容易。但也許是不想讓任何人追查到他。

「黑人嗎？」柯恩問道，顯然和我想到同一件事。

珍妮點點頭。「說我在他們的談話名單上。可是伊黎思走了，就剩下他。」

「他想跟妳談什麼？」柯恩問。

「一個很多年前死掉的小女孩。這件事把他折磨得很慘。說他和伊黎思想找當時在這一帶的人，也許會知道點什麼。他說快沒時間了。可是我幫不了他。」她端詳在手指間冒煙燃燒的香菸。「那時候，我和小兒子在路易斯安那，有一個家，掛著黃色窗簾，還有院子。」

我想必是發出了聲響，她眨一下眼抬頭看我。「失去那一切很**難受**。」

「我知道。」我想到馬利克。「珍妮，妳覺得他為什麼說快沒時間了？」

她眼神回到現實後，狠吸一口菸，嗆咳起來。「他病了，那個男生。我看過那種病，要不是上帝就是魔鬼已經在旁邊等著。他說他沒有太多時間能找到那些帶走小女孩的人，我聽了也替他難過。我告訴他我聽過別人怎麼說，聽說是光頭黨幹的。現在他們那些光頭黨又回來了。」

「妳見過嗎？」柯恩問。

珍妮眨眨眼，彷彿這才想起自己身在何處。她轉移開目光。「沒。只是聽說。」

柯恩和我互看一眼，接著拿出素描。「這是其中一個嗎？」

「我都跟你說了，沒看過他們。」

「妳要不要看一眼就好。」

她瞇起眼睛。「你們該走了。」

「妳想幫忙找到殺死小女孩那些人，不是嗎，珍妮？」我柔聲問道：「還有殺死伊黎思那個

人？」

「你們覺得是他殺死善心女士的？」

「我們正在查。」

珍妮怒吼一聲，拿走他手上的紙，朝逐漸轉暗的天光舉高。片刻後，她將素描揉成一團丟進火裡，雙手顫抖。

「珍妮？」我一手搭在她的手腕上。「他是誰，珍妮？」

她看著我，眼中有一種被困的狂野，立即甩開我的手。

「不對，不是他。這人是個王八蛋，但是他和伊黎思互相理解。他們兩個認識很久了。伊黎思帶他認識上帝，他會認真聽。伊黎思說我不應該隨便下判斷，說他也許是被爸爸打或被媽媽拋棄才會變壞。伊黎思還說，躲著他就好，但不應該恨他。」

「說不定他們之間並沒有伊黎思想的那種理解。」柯恩說。

我站起來。「我知道妳害怕。但如果沒找到他，我們就無法幫忙。」

「別跟**我**說什麼害不害怕的。」珍妮握起拳頭。「你們根本**不**知道什麼叫害怕，警察先生女士。」

聽到她聲音中突然爆發怒氣，克萊德立刻起身。

珍妮在發抖。「那些一身上刺青、理光頭的白人廢物一直都會來，來了就打人，讓人嚇掉半條命。我會問我自己什麼呢？我會問當他們來的時候，你們在哪裡？你們來叫我們幫忙，可是當**我**

們需要你們的時候，你們在哪？」

「我們會找到這些人，」柯恩說：「會把他們關進牢裡很久，讓他們再也不能傷害你們。」

「今天晚上就會抓到他們？嗄？會嗎？再說了，你們是想叫我相信有牙仙子。你們以為我想跟她一樣下場？跟善心女士一樣？你們馬上給我轉身，滾出我的營地。跟警察大人說話有害健康。」

「珍妮。」我不放棄。「這個人可能殺了一個小女孩。可能殺了伊黎思。妳想讓他逍遙法外？」

她對我咆哮一聲，目光如鞭掃來。我只能堅持住不退讓。

克萊德發出低吼，我舉起一手要他安靜。

不料接下來，珍妮說出令我吃驚的話。

「媽的，妳一向對我們很好。」她說：「妳也是個善心女士。就我所知，他接下來的目標是妳。所以……」她挺直上身。「管他的。你們畫裡的人，實際上沒那麼好看。不過，沒錯，我認得他。」

「妳知道他的名字嗎？」

「他就叫鞭子。」

柯恩和我交換了失望表情。

「妳還知道其他什麼關於他的事？」我問道：「例如他從哪來的，或是他可能什麼時候會回

來？」

「又沒有人跟我分享他的旅行計畫。」

「好吧，謝了，珍妮。」

柯恩拿出名片給她。「妳要是又想到什麼，或是他又再次出現，就告訴我。隨時都可以打來。如果布朗先生回來也打給我，好嗎？我想跟他談談。」

「喔，好啊。他們一出現，我就用我的『哀鳳』叫你。」

「半條街外的快客超商還有公用電話。」我說著給了她幾個二十五分錢硬幣，另外又給她一張十元鈔，她取過後塞進夾克。「收容所也有電話。」

「我不會去收容所。」

「是啊，我知道。謝謝幫忙，珍妮。」

我向克萊德打手勢，我們便和柯恩一起從火邊走向我的車。

「該死，」珍妮說：「等一下。」

我們轉身。

「鞭子沒告訴我他去哪，」她說：「但我知道他從哪來。」

「哪裡？」柯恩問。

「西邊。」

「西邊，讓人比賽的那個大足球場再過去。」

「野馬隊的主場？」

她點頭。

「妳怎麼知道他從那裡來？」柯恩問。

「因為美樂蒂住那裡。」

我和柯恩互看一眼。

「鞭子，」珍妮接著說：「他是美樂蒂的槌子。」

我們想必是一臉茫然，她才會翻了個白眼說：「相好的，她**男朋友**。」

「鞭子和美樂蒂？」我想起前天早上在美樂蒂臉上看到的瘀傷與割傷，想起她顯得多麼不安。「美樂蒂·韋伯？」

「就是那個胖妞，她還有個小女兒。妳也給了她一件大衣。她和鞭子有點關係，不是什麼好關係，但就是有關係。美樂蒂說伊黎思要幫她離開鞭子，也許是被他發現她們的計畫了。」

「我問問班多尼查她的地址查得如何了。」柯恩對我說，一面伸手拿手機。

「你們要找她家，動作最好快點。」珍妮說：「因為那個 PI 說他知道她住哪，說要去找她，去找那個納粹，然後做他該做的事。他不在乎會付出什麼代價。他反正已經是個死人。」

17

美軍從作戰計畫到寫報告到拉屎都有字母縮寫。我們稱之為「字母湯」。但讓我一再回想起的縮寫字卻能代表一切：SNAFU。

Situation normal, all fucked up（情況正常，全部搞砸）。

我們在哈巴尼亞就是這樣。徹頭徹尾的 snafu。我甚至無法告訴你情況有多嚴重。

——二〇〇四年九月十三日，給詹特瑞‧拉斯寇的信

等候班多尼回音時，柯恩在路肩上踱著大步。往前走三十米，轉頭再往回走，大衣在風中翻飛，兩手輕拍身側，臉色愈來愈陰沉，猶如不斷醞釀的風暴。

一名制服員警扶著災難珍妮坐上警車後座，然後向我點了點頭便坐進駕駛座。他倒車出去，頭燈掃過遊民營區。珍妮充滿埋怨的雙眼透過窗玻璃與我四目交接，但她不能留在營區，因為她透露了那些事情。她從座位上轉身看著我，直到暮色吞噬了她與她的雙眼與那輛藍色的福特維多利亞皇冠。

妳要答應我，我一可以回來就馬上來接我，她這麼說，**待在收容所讓我覺得像被關在籠子裡的動物。**

我答應妳，我說，到了收容所去看醫生，休息一下，我們再談。

柯恩的電話響了，我說，他聽了一會兒，短促地說了幾句，然後又聽著。他朝我點頭，我猜是在確認已獲得我們需要的資訊。

我吸入一口帶著濃濃煙味與柴油味與濕氣的空氣，細細品味二月的冰灼。我踩踩半僵的腳，搓搓手掌，然後踮起腳尖蹦跳，不敢相信自己竟感覺如此強壯。可能再過幾分鐘就能收網抓到凶手，不久，也許幾個小時後，我就能去找塔克，跟他說他將不會以殺死美女的野獸留名。接著去找尼克，安慰他說我們不只抓到殺死伊黎思的凶手，也還她所愛的人清白。當她心臟最後一次跳動，塔克依然在她心中。

找到鞭子或許也意味著，我對於有一個阿爾法存在的擔憂純粹只是多疑。或許哈巴尼亞會就此在沙漠中慢慢褪色，直到被沙土打磨到什麼都不剩。

或許有些鬼魂會就此銷聲匿跡。

克萊德緊靠在我腿邊，和我一起看著空中最後一點紅暈消失不見。夜色來勢洶洶，勁風隨之而起。遊民營區那邊有個人大笑起來，其他人也開始發出酒醉歡鬧聲。一輛半聯結車呼嘯而過，朝北駛去，車尾氣流拂掃到我們。接著是五點的貨列轟隆隆駛過，那響聲淹沒其他所有聲音，之後才慢慢遠去。

鞭子。真名仍不詳，但到了此刻我已不在乎。他已經有夠多名字足以讓我送他進地獄大門。

白人力量光頭黨。新納粹混混。幫派分子。笨蛋。王八蛋。有種族歧視、滿是仇恨與狡詐與威脅

的小無賴。他也許騙得了伊黎思，甚至於災難珍妮。但騙不了我。

他若是我們要找的凶手，就得為他——對伊黎思，也許還有潔滋敏——的所作所為付出代價。

我才不管什麼司法正義，前線基地被炸毀後，有一名海軍弟兄對我說，**也不管什麼感情和理智，我只想把那些包頭巾的混蛋一個個找出來，轟掉他們的腦袋。**

政治不正確。也不是我面對世界的方式。但我多少了解。

克萊德感應到我的情緒，雀躍起來，看著我的手想討他的 Kong。遊戲即將開始，他知道。

我咧嘴對他露出掠食者的笑容。

「快了，老弟。」

柯恩邁著大步走回來。「找到她了。」

我讓克萊德進他的籠子，然後依柯恩指點的方向開車前往。根據班多尼提供的地址，美樂蒂和小莉住在二十五號州際公路與足球場以西，傑佛遜公園內一個破落社區。那裡讓我留下的印象是家家戶戶的前院吞沒了殘骸般的車子，日曬褪色的聖瑪利亞雕像守護著門前階梯，蒼白的聖母像或是固定在地或是被鐵鍊鍊住，以防遭竊。

柯恩的電話響起，班多尼的聲音從擴音器轟然傳出。

「我們從一個經常照顧遊民的牧師那裡，打聽到這個混蛋可能的身分。牧師說看過他帶著一

個女人和一個小女孩在附近出沒。名叫亞弗瑞‧梅柯爾。」

突然一股黑暗力量將這名字推入我的腦海。「我知道這個名字。」我說。

「怎麼回事？」柯恩問。

「讓我想想。」

我手指敲著方向盤，一面追逐梅柯爾穿過陰暗的童年隧道，來到某年夏天，當時有一群年紀較大的青少年開始會聚集在老喬酒館後面的巷子裡，有時候則是跑到一片二十公畝大、擺了野餐桌的草地（當地人稱為「洛耶爾洞」）晃蕩。這些半大不小的男生穿著迷彩軍服和馬丁大夫鞋，到了週五和週六晚上，就開著拔掉消音器的福特到處巡視有無紛擾。他們被稱為洛耶爾男孩，但並非所有人都是當地人。他們不全是壞孩子，我記得尼克這麼跟我說過。洛耶爾的女孩去參加派對或到朋友家過夜，他們會充當護花使者護送她們往返，說是白人女孩再也不安全了。他們還主動擔負起某種守護社區的責任，替天行道似的懲罰未成年喝酒或抽菸的人，因為其中有些人大剌剌地展示納粹刺青，（無論大小）的人。民眾或許不認同他們的政治理念，便很難堅稱他們對社區有害。

但凡是奉公守法的白人。

班多尼的聲音打斷我的思緒。「我查了梅柯爾，沒有通緝令或逮捕令，只找到一些聯絡卡，主要都是非法侵入鐵路公司資產。有個警探針對十年前一起人口失蹤案偵訊過他，沒什麼結果。除此之外，完全沒有不良紀錄到詭異的地步。也許這傢伙聰明絕頂，始終沒引起注意。你打算怎麼做？」

「上門去找他談。」柯恩正好迎上我瞄過去的目光，我便點頭表達同意，試著進屋裡瞧瞧。可能會有一個女人和一個孩子，說不定還會有湯瑪斯‧布朗來攪局，如果帕奈爾那個女遊民說的是真的。我們先派一輛警車出來，讓一個制服警員陪我們去敲門。一有什麼不對，我們馬上走開，呼叫特勤小組。」

「明白。」班多尼說。

柯恩碰碰我的肩膀，示意我左轉。

「關於那個PI有什麼發現嗎？」他問班多尼。

「有一個湯瑪斯‧亞倫‧布朗，現年二十二歲。三個月前取得私家偵探執照。這小夥子乖乖報稅、開車不超速，還捐錢給防止虐待動物協會。兩個月前買了一把手槍，並申請隱藏持槍證。」

「就查到這麼多。他沒接電話。你現在在哪？我再五分鐘就到。」

「再多給我們五分鐘。」柯恩說完便即掛斷。

我把我對洛耶爾男孩僅有的記憶告訴他。他們都理光頭，組成類似執法的自衛隊，而且潔滋敏失蹤一案，他們都洗清了罪嫌。

「後來那群人怎麼樣了？」

「再也沒聽說過他們的消息，直到現在。」班多尼說。柯恩表示收到。

「這些王八蛋就跟病毒一樣。」柯恩對我說：「只要一等到理想狀況出現，就會東山再起，

無線電吱喳作響。「我是代碼六。」

毀滅生物體。」

一如羅瓦的毒蕈。

我們轉進美樂蒂住的街道時，雲層壓得更低了，市區的亮光被反射回來，投射出一種壓迫性的光。除了美樂蒂家裡的燈光與同一條路上較遠處零星幾盞門廊燈外，這一帶顯得冷冷清清。

我緩緩駛過街區，看看有誰在家，有哪些遛狗的人和坐在門廊上的人，總之就是妳不希望被捲入接下來可能發生的事情中的人。不料整條街死氣沉沉。我又重新繞到前面來，發現半條街外有一輛巡邏車。柯恩指出班多尼的 Honda，停在美樂蒂家對街一片幽暗陰影中。我將車停在 Honda 後面，好讓填滿車身的「丹佛太平洋大陸鐵路警察」字樣，也沒入同樣的漆黑暗處。但不見班多尼的人影。

「去做勘查。」我提問後，柯恩解釋道。

我仔細審視美樂蒂家。屋子坐落在一塊街角地，離路邊很遠，而且違反市政條例，點了一盞看似兩百瓦的門廊燈，只見它鬱鬱地蹲踞在上次暴風雪所留下，髒兮兮又凹陷的積雪間。那是棟兩層樓的黃牆屋，只有一個車庫，破損的紗窗紗門、泥土院子加上剝落的油漆，一副荒涼況味。飽受風吹雨打的金屬垃圾桶，看起來好像自從聖誕節就放在路邊。我數了數，有三輛車停在車道上，路邊還有四輛，全都撞得凹凸不平烤漆斑駁。大多數看起來都像正在進行某種修復工作，尚未完工的狀態。柯恩打給派遣

員，報上車牌號碼。

有個玩具孤單地掉在前院裡，是一輛紫色塑膠三輪腳踏車，專為比小莉小得多的孩童設計的。一個生皮製的狗啃咬玩具垂掛在座椅上。屋裡隱約有低音音樂的震動聲穿過寒冷空氣傳來，宛如脈搏跳動。

與鄰居毗連的北面與東面，有厚厚的松林屏障防護著土地與房屋。隔著街道正對面的屋子似乎荒廢了，車道地面裂開，一旁土裡插了一塊法拍的牌子。也許正因如此，才無人抱怨這高瓦數的門廊燈。

真不是什麼養小孩的好地方。

美樂蒂家樓上只亮著一盞柔和的燈，樓下卻是大放光明。窗簾已經拉上，看不見裡面的情況。

我熄掉引擎，一陣有如利刃的微風切過松林，街上不知何處，傳來一隻狗有氣無力的吠叫聲。

「車牌很快就會有消息了。」柯恩講完電話後說道：「這裡還真安靜。」

「不是好的那種。」

「被嚇到了？」

「只要沒有上百個被惹毛的遜尼派教徒帶著炸彈躲在裡面就好。」

「是啊，海陸戰士。」柯拉拉領帶。「有時候我還真是混蛋。」

「有自知之明。」

班多尼從暗處現身，敲敲副駕駛座的窗。他身後站著一名制服員警，看起來像是剛從警校出

來的菜鳥。

柯恩搖下車窗。

「該死的笨蛋。」班多尼邊罵邊用手帕在及膝外套上擦拭著。

「你幹嘛穿得這麼正式？」柯恩問。

「我有約會。或者應該說在你決定上演闖民宅的戲碼之前，本來是有的。」

「穿成這樣？養老院有免費的鮮蝦大餐嗎？」

菜鳥警察噗哧一笑。

「去你媽的。」班多尼直起身子。「後院也有一盞兩百瓦的燈。這些傢伙真的很想知道有人來了。窗簾大多都拉起來，後面廚房有兩男一女，看不見的地方也許還有更多人。桌上有啤酒瓶。音樂太大聲，什麼都聽不到，也看不出其中有沒有我們要找的犯人。沒有小孩的影子。」

「後面什麼格局？」柯恩問道。

「後門大概在前門往左微彎一米二的地方，兩邊各有一扇窗。地下室只有一扇窗，裡面亮著燈，但什麼也看不見。後面走道上灌木長得很密，還有那一大堆樹。」班多尼將兩隻前臂放在車門上。「你覺得伊黎思·韓斯利可能是這傢伙幹的？」

「很有可能。」柯恩說：「伊黎思和那個 PI 到處在問這些人的事，想解開一宗懸案。帕奈爾認識的一個遊民證實了，我們畫像上的人在附近出現過，還說梅柯爾和死者互相理解。但她也說死者在勸美樂蒂離開梅柯爾。」

班多尼覷了我一眼，馬上又回頭看著柯恩。「前面有七輛車，誰知道屋裡有多少王八蛋？」

柯恩的電話響了。他接起來聽了一兩分鐘，說完謝謝便掛斷。

「車牌和車輛不符。」他告訴我們。

菜鳥吹了聲口哨。「全都是偷來的？」

「還是想要客客氣氣地進去嗎？」班多尼問：「已經有足夠的相當理由了。」

「女人和小孩。」柯恩提醒他：「還有湯瑪斯·布朗。我們不能嚇到這些人，我們也不想有人被挾持，所以還是照原訂計畫去敲門談話，帶著帕奈爾和」——他注視著菜鳥——「舒馬克巡警一起。順便把轄區警車叫來。可以讓他們待在後側轉角，能清楚看見後門動靜的地方。只要鞭子製造任何麻煩，或是他的同夥想拖延我們，制服警察就行動。告訴他們不能讓任何人從後面跑掉，還要吩咐他們務必穿上防彈背心。」

當班多尼用無線電調來另一輛警車，柯恩和舒馬克去拿防彈背心時，我下車並將籠內的克萊德放出來，替他穿上他的背心，拴上他的皮帶，然後從車內拿出我自己的背心。

柯恩回來了。

「謝謝妳的支援。」他說。

「要不然呢？」

「只是沒想到妳會在乎。」

「我不是在乎，只是不想寫報告，萬一你搞砸的話。」

「去妳媽的。」他咧開嘴笑說。

我也報以微笑。「原話奉還。」

猛然又一陣風掃過街道,將塵土與垃圾全趕到一塊兒。一只罐頭空隆空隆滾過柏油路面,最後撞到路緣。頭頂上,沉沉的雲繼續壓低,宛如陷阱蓋,還不時吐出幾滴冰雨。我吃去睫毛上的雨雪,告訴自己:那不祥的感覺只是正常的緊張狀態。

柯恩眼睛盯著房子,腳尖踮起又放下,然後甩甩手臂。「一個鐵路警察和一團毛球作為支援,事情會變成怎樣呢?」

「這將是你有史以來最棒的後盾。」我說。

我們站在街上,以我的車作掩護,一下互看一下望向屋子,直到轄區警車抵達停在轉角處。從他們的停車處可以清楚看見後門。

兩名警員手持霰彈槍下車,在警車後方就定位,一個站在後輪旁邊,另一個趴在引擎蓋上。

班多尼與舒馬克回來了。

「你和我帶頭,」他對柯恩說。「舒馬克、帕奈爾,你們兩個和髒毛球先待在後面,給我們一點行動空間。我們進去以後,你們就移到門廊,別讓其他人來湊熱鬧。要是事情砸鍋了,舒馬克去請求支援,帕奈爾還是跟我們在一起。」

我和舒馬克異口同聲喊了一句「是,長官。」

「好,」班多尼說:「我們就進去吧,趁還沒有人往窗外看,發覺我們要去鬧場。」

我們慢跑過街，隊形鬆散地走上屋前通道。柯恩打手勢要我和舒馬克留在院子，他和班多尼

隨即步上階梯。柯恩按門鈴時，班多尼站到門邊就位。

音樂停了。柯恩舉起手似乎又要再按一次，便聽到屋裡有人高喊。

「等一下，馬上來。」

是女人的聲音，語氣緊繃。

柯恩將右手垂放到腰際，用左手舉起警徽放到貓眼前。門往內打開，美樂蒂往外看。被門廊

燈照亮的她有如一個遭痛打的女伶。她蒼白的臉上多了一處新瘀傷，眼睛又紅又腫。貼在割傷下

巴上的繃帶掉了，傷口呈現赤烈烈的紅色。

那混蛋又動手了。

「妳好，太太，我是丹佛警局的柯恩警探。梅柯爾先生在家嗎？」

美樂蒂身體抽搐了一下，好像觸電。她回頭往屋裡看，隨後又重新面向柯恩。

「呃，不在？」

「妳是屋主嗎？美樂蒂·韋伯？」柯恩的語氣溫和而小心。「也許我可以留個訊息給他，韋

伯女士。我能進去一下嗎？」

美樂蒂瘀傷底下的臉色變得慘白。「我想這樣不太好。」她作勢就要關門。

柯恩伸手擋住，並巧妙地將半個身體插入門縫。「我們只是很快看一眼，就不再煩妳了，韋

伯女士。只是做個訪查，這是例行公事。」

「不，我……」

但柯恩另一半身體也跨了進去。班多尼忽然現身在門口隨柯恩進入時，我看不見美樂蒂的反

應，卻聽到她驚呼：「噢！」

我和舒馬克克帶著克萊德爬上階梯來到門廊。冰雨變粗了，漸漸轉成雪。

我用外套袖子擦擦臉，從敞開的前門看見一間擁擠髒亂的客廳。美樂蒂和柯恩站在客廳中

央，她兩手抱在胸前彷彿要保護自己。班多尼不斷移動，直到背靠牆壁，可以同時看見通往屋後

的走廊與上樓的樓梯。

「你們不能待下來。」美樂蒂說，語句輕得幾乎有如白噪音。「鞭子會不高興。」

「妳受傷了。」柯恩說：「有人打妳嗎？」

「不是的。」美樂蒂說：「我是說是我自找的，因為做了蠢事之類的。」

「他這是犯罪，韋伯女士。我們把梅柯爾先生帶進局裡問個話，好嗎？」

「不行。不行。」

「我們可以代妳提告。」

「不，」她喃喃地說：「這不是好主意。」

「或者我們可以護送妳和女兒去收容所。在那裡，他動不了妳們。」

「我不需要……」

柯恩和班多尼頓時僵住，因為有個身材魁梧、光頭上有刺青的男子從走廊走來。

「慢慢來，老兄。」班多尼說。

男子的目光先留意到兩名警探，接著是在門口的舒馬克和我和克萊德。他瞪著柯恩說：「你們是幹什麼的？」

「梅柯爾先生嗎？」班多尼問。

「不是，我不是什麼他媽的梅柯爾先生。你們到底是誰？」

「柯恩和班多尼警探。那麼你是……？」

「我不必回答這個問題。」

「你想去警局回答嗎，王八蛋？」班多尼吼道。

「亞弗瑞‧梅柯爾在哪裡？」柯恩用理性的語氣問道。

「他不在這裡。下禮拜還是什麼時候再來吧。」

「法蘭基……」美樂蒂說。

「閉上妳的大嘴巴，美樂。」法蘭基說。

「是你打韋伯女士的嗎，法蘭基？」柯恩問。

「我不會打女人。」

「可是你的兄弟梅柯爾會？」柯恩的語氣開始帶有一絲冷冷的威脅，彷彿子彈上膛。「你知道他在哪裡嗎？」

美樂蒂舉起雙手做出懇求的手勢。「他只是……」

「閉嘴，妳這蠢女人。」法蘭基太遲鈍，竟聽不出柯恩聲音中的冷酷，還說：「你們條子看我像他媽的保姆嗎？去東尼酒吧找找看。」

柯恩不理會他。「韋伯女士，妳女兒在這裡嗎？」

美樂蒂用嘴吸了口氣。「你問小莉做什麼？」

「梅柯爾是不是帶小女孩上哪去了？」班多尼問：「要不要我們問問你在廚房的兄弟？你，

你他媽的到底在說什麼女孩？我不知道什麼小孩。」

「我們需要看到那女孩。」柯恩說。

「梅柯爾不在這裡。」法蘭基說：「我不知道的事，彼得也不知道。」

「你最好想清楚。」班多尼說：「在看到她以前，我們是不會離開的。」

屋外，後側，有個警察喊道：「警察。別跑！」

「你兄弟彼得想開溜？」班多尼問道。

「你們有搜索令嗎？」法蘭基的情緒已從氣憤轉為暴怒。「我知道我的權利。你們要是沒有

搜索令，就得離開。」

「例行訪查，王八蛋。」班多尼說：「我們不需要搜索令。好了，小莉·韋伯人在哪裡？」

法蘭基，喊他到前面來。」

從我們腳下某處響起一個聲音，一個受凌虐的呻吟聲，聽起來出聲的人正承受難以想像的痛苦。呻吟聲拉高成為吶喊，然後戛然而止。

有一度，我們誰都沒動。風啪啪打著屋子，樹枝刮過窗戶，其中有個垃圾桶傾倒滾下車道。

美樂蒂用嘴唇吸氣，手握拳抓著油膩頭髮。

「那是什麼玩意？」班多尼問，目光如炬死盯著地板，彷彿能夠看穿。

我示意舒馬克用無線電請求支援，然後帶著克萊德走進客廳。

「美樂蒂，」柯恩說：「妳女兒在哪裡？**小莉在哪裡？**」

美樂蒂看著法蘭基像是希望獲得指點。法蘭基的右手往背後伸去。

「你想都別想。」柯恩說。

班多尼舉起槍。「雙手舉到我看得見的地方。**馬上，王八蛋。**」

法蘭基將手移回前面，手裡多了一把點四五手槍。「你去死吧。」他說。

班多尼用他的左輪警槍單開一槍，在法蘭基的肚子上開了個洞。法蘭基倒靠牆壁滑坐到地上，在髒汙白牆上留下一道深色痕跡。他目瞪口呆看著班多尼。

「該死。」班多尼說。

法蘭基的點四五被柯恩一腳踢開，滾進沙發底下。

屋後爆出霰彈槍的轟然巨響，緊接著又響三聲。

美樂蒂尖叫起來。

無線電中開始嗶嗶響起某人的緊急警報器。

派遣員的聲音。「二一四號車，你們還好嗎？」

無線電喀啦喀啦作響。「警員中槍！警員中槍！」

班多尼朝屋後走去，消失在走廊上。

對講機再次傳來派遣員的聲音。「懷利警員中槍。各單位請回覆。」

「法蘭基交給妳。」柯恩對我說完也隨班多尼而去。

法蘭基靠著牆側躺，腳跟不停撞擊地板。他重重拍打自己的刺青光頭，肚子血流不止。當他

狂亂的眼睛看見我，立刻高聲吼叫。

「他們開槍射我！妳這個蠢賤人，扶我起來啊！我要殺了那些王八蛋。」

伊拉克的塵土紛紛揚起直到我目不視物。馬路對面的某處槍聲不斷回響。一群男人吶喊著衝

向他們的車輛。

「也許我們死期到了。」鑽到七噸貨車輪胎後面躲藏的甘佐說道：「嗚啦！」

克萊德吠了又吠，穩定持續的節拍將我拉回到美樂蒂家。

「幫幫我，臭婊子！」法蘭基大喊。

我命令克萊德看守著，自己則從沙發底下取出法蘭基的手槍，確認彈膛沒有子彈後，把槍插

進我的腰帶。接著拖來一盞立燈到法蘭基身旁，叫他閉嘴別動。等他照做後，我便將他兩隻手腕

銬到立燈上。

「躺下。」我對法蘭基說。

他眼裡冒出火來，試圖抓起立燈揮舞，克萊德隨即齜牙咧嘴，將吻部湊到法蘭基臉上。

法蘭基往後倒，遠離克萊德，燈也跟著砰然倒在他旁邊。

隨著派遣員處理優先代號，我的無線電時響時靜。屋後的另一名警員還有回覆。

「是誰在地下室？」我問美樂蒂。

美樂蒂嚎啕大哭。「叫他們住手！全─部─住手！」

廚房傳來叫嚷與重擊聲。椅子刮過地面，接著不知什麼東西重落在地。

「班多尼在廚房制伏了一個混混。」柯恩透過對講機說：「我現在要下樓去。」

「美樂蒂！」我抓住她的肩膀。「該死，妳要撐住。小莉在哪？」

後面有一扇門砰的一聲。廚房傳出一記槍響，接著又響兩聲。

美樂蒂淚眼汪汪。我抓住她的手腕，拉她走向與客廳等長的破沙發。

「警員中槍。」班多尼在無線電上說，喘得厲害。「警員需要協助。」在我們車對車的頻道上，他用微弱的聲音說：「帕奈爾，柯恩需要支援。」

我們腳下，宛如來自地獄深處，又一聲長而激動的尖叫將我開腸剖肚。

我把美樂蒂推到沙發後面，叫她躺平別動，等到我回來為止。門口的舒馬克一臉愕然，活像一隻被丟進獅穴的小貓。

後院再度響起一輪槍聲。

「媽的！」有人在對講機上吼道。

「舒馬克！」我等到他與我四目相交才接著說：「我去找柯恩。樓上得交給你確認。」

「我……」

「支援快到了，但我們不能等。那個小女孩還不見蹤影。」

舒馬克眼中似乎有什麼活了過來。「是，警官。」

「馬上去！」

我沒有等他答覆，便觸摸克萊德的皮帶，和他一起沿走廊走向廚房。

「班多尼，」我喊道：「你那裡安全了嗎？」

「安全了。」他說。

我們仍然在廚房外暫停。我打手勢讓克萊德進門去，他有所警覺，但從他的舉止看得出來沒有立即的危險。我於是隨後進入。

有個光頭呈大字形攤在餐桌上，手銬從一隻手腕垂下來。另外一個光頭蜷縮著躺在地上。兩人的眉心都有一個子彈孔。一把Tec-9手槍掉在一旁。

班多尼坐在後門邊的角落，兩眼昏花地看著我們。他一邊肩膀在流血，槍躺在他身邊的地上。

我抓起一塊擦碗布往他肩上壓。

「拜託，會痛耶。」他說。

布巾旋即轉紅。

「地上那傢伙和梅柯爾一起從地下室上來。」他說：「梅柯爾向我開槍，就從後面跑了。」

我拉起班多尼沒受傷的手按住擦碗巾，加以固定。然後掏出手槍慢慢走向地下室樓梯。「柯

恩是在那兩人上來以前下去的？」

「就叫他等一下的。」班多尼喘著氣說：「笨小子還以為自己是超人。」

我從入口往下觀看，只見一盞以拉線開關的燈泡照亮狹窄的木梯，燈泡不知為何在晃動，影子四下蹦跳。一股停屍間的氣味飄上來，夾帶著屎尿與濃如生鏽鐵釘般的血腥味。

「柯恩！」我用車對車頻道輕聲呼叫。

沒有回應。

「還有誰下樓去嗎？」我問班多尼。「沒有。」

他努力地不讓眼睛閉上。

我接通無線電，告訴派遣員我要隨柯恩警探進入地下室。我兩手握拳，一前一後抓著克萊德的皮帶，假如克萊德跑得太前面，就用拇指施壓皮帶當作剎車。接著我鬆開皮帶，默默向他下達搜索指令。

他輕盈快速地下樓，沒有察覺危險，我於是跟著下去，姿態沒有他優雅，木梯被我壓得吱嘎響。

克萊德到了樓梯底之後，我又用拇指施壓的力量讓他停下。他看著我等候下一個指令，我垂下一隻手，手心向下。他便趴下來。

待來到樓梯最底層，我在他旁邊蹲下。冷風從另一頭一扇打開的窗戶朝我們輕飄而來。另一盞裸露燈泡照亮我們四周圍。納粹宣傳海報用圖釘釘在兩側的瀝青氈上。我右手邊牆上釘著一個

槍架，上面只放一把霰彈槍。左手邊，有一箱箱食物和瓶裝水堆放在地上，旁邊還堆疊著彈藥盒。應該是為了即將到來的納粹末日做準備。

這些物品後面，只能隱約看出類似的堆疊形狀，輪廓清晰，凹陷處漆黑。很適合藏身。但克萊德並未顯示有任何威脅。

我豎起耳朵，樓上有男人的喊叫聲，地板咿呀呻吟。我們前方，風從開啟的窗戶咻咻吹入。

除此之外，地下室安靜得猶如墳墓。

甘佐的聲音在我耳邊回響。**也許我們死期到了。**

我透過皮帶向克萊德傳達搜索的暗號，他即刻豎起尾巴出發。我們避開障礙物前進，從堆疊的食物與其他物資之間的空間通過，每隔一米左右便停下來再一次勘查，直到幾乎到達最深處。

在這裡，後門廊的冷光從高處窗口射入，窗下雨雪飄進來的地方，有一灘濕濕的東西在閃閃發光。

牆邊靠放著一把梯子，梯子旁有個向右急轉的角落。

我再次讓克萊德趴下，自己蹲在他旁邊，傾聽有無任何聲響。悄然無聲。但是轉角那邊那邊飄來一股寒意，和從窗子吹進來的雨雪無關。我頸背上的皮膚緊繃起來，克萊德的耳朵也往後貼。

今晚有人死在這裡，但死法和樓上廚房那些人不同，那些人是自作自受。

這個不一樣，這是惡行。

我摸摸克萊德的背，希望透過手安撫他。克萊德抬頭看我。

「我們還好。」我喃喃地說。我站起身來，但沒有指示他往前，而是解開他的皮帶，掏出我

的手槍。「我們一起去，老弟。」

我探過轉角看去。

微弱燈光照見椅子上綁著一個赤裸的男性黑人，剛死不久。看情況，他不只被刀刺、被某種比香菸大的東西燒燙，還被棍棒擊打。他的手指被切除了，睪丸也是。

他抬起頭看我。

我的臟腑一陣冰涼。克萊德用力地靠到我身上，差點把我撞倒。我別過頭去，用嘴吸一口氣，又回過頭來。

男子文風不動，死絕了。他在看我只是我的想像。

我拿出手電筒打開開關。

他年紀很輕，二十出頭，肯定就是私家偵探湯瑪斯·布朗。

我的心揪成一團。首先是他妹妹被光頭黨帶走，其次是他哥哥在調車場出意外，如今則是湯瑪斯。是否有一對父母在某處為死去的孩子哀悼？

散落在屍體四周地板上的除了刀子、打火機和大剪刀，除了沾血的冰鎬和噴槍之外，還有許多空啤酒瓶和爆米花包裝袋和壓扁的餅乾盒。

這完全不像還能讓人有胃口的小酷刑。

死者後方，仍有空間繼續延伸入黑暗中。

我和克萊德小心翼翼繞過椅子與椅子上承載的恐怖物體，向後移動。

「柯恩，」我用無線電小聲呼叫。沒有回應。我微微屈膝，手往克萊德的頸部一壓。「去找！」

克萊德向前移，但不是躍進而是慢行，彷彿可以感受到我需要觸摸他。或許他也需要我的手。

後面又堆了更多物資，主要是食物紙箱。再加上地下室主室的那些，都足以供應一整支軍隊了，他們很可能正有此打算。

箱子只堆放到離後牆一呎處，克萊德把鼻子湊近縫隙，隨後坐下。我舉起燈光。

是柯恩。塞在牆壁與箱子間，側躺在地。我連忙放下手電筒，收起手槍，抓住柯恩的雙腳拉他出來。

他臉色蒼白，閉著眼睛，後腦勺在流血。我用手指搭他脖子，脈搏強有力。

我接通無線電。「警員重傷。」我說：「請求支援。我們在地下室，樓梯右側轉角後面。這裡有另一名死者。我和警犬已確認附近沒有危險。」

我查看柯恩有無其他地方受傷，發現只有後腦腫了一塊流著血。光頭黨想必以為他死了，就把他藏在箱子背後，以為這樣就不會被發現，真是比豬還笨。我脫下外套，墊在他下面，然後便和克萊德陪著他坐在那間恐怖刑房裡等候。

等待之際，我將手放在心口，讓私家偵探湯瑪斯·布朗在我心中重新恢復完整。

我和克萊德在地下室一直待到醫護人員將柯恩放上擔架抬上樓。那時他已漸漸恢復知覺，眼

睛依然空洞無神，臉色依然蒼白，但已開始喘息。救護員把他抬到屋外前院，丹佛警局已在這裡搭起遮棚充當集結待命區。此時雪已轉為小冰珠，打在金屬垃圾桶上叮叮咚咚，落地後發出嘶嘶聲，打中帆布則劈哩啪啦響。美樂蒂家更遠處的街道微光閃爍。

我跟著柯恩的擔架進入遮棚下，胡亂將外套重新穿上。

他睜開眼睛，困頓無神地看著我。

「你到底在想什麼？」我問他。

「小女孩，」他說：「她是不是……」

「沒找到她。」

柯恩闔上雙眼。

「發生什麼事了？」「頭好痛。」

「下樓衝得太快，以為他們可能把小女孩關在下面。」他眼睛大張。「班多尼呢？」

我發現巨人警探正在一輛救護車上讓醫護人員檢查他的肩膀。一看見柯恩有動靜，巨人臉上恢復了些許氣色。他用力眨眨眼，然後便專注聽救護員說話。

「肩膀中了一槍。」我對柯恩說：「他不會有事。」

「巡邏的兄弟呢？」

「應該是有一人中槍，我不知道他的狀況，不過半個小時前還活著。」

「媽的。」柯恩咬牙切齒。「我走下樓，聽到一些騷動，很怕讓那個男人尖叫的那些傢伙也

抓了小女孩。太快走到窗邊，一轉過轉角就被人從後面偷襲。」

「你這樣行動不太聰明。」

「那個男人是？」

「湯瑪斯・布朗，死了。」

柯恩全身抖了一下，因為有個救護員開始輕觸他傷口周圍。

「我去看看美樂蒂。」我說：「我不在的時候別做蠢事。」

回到屋裡，我看了看沙發背後，方才我叫美樂蒂在這裡等我。但已空無人影。

舒馬克警員坐在往上的樓梯上，雙肘放在腿上，手握拳抵著下巴，一副失魂落魄的模樣。

「舒馬克。」我說：「有什麼發現嗎？」

他嚇了一跳，看見是我便搖搖頭。「樓上有一個小女生的房間，可是沒有小孩，一個人也沒

有。可是……該死。」

我在他旁邊坐下。克萊德坐到較低的一級階梯。

「怎麼有人能這樣過日子？」舒馬克繼續說：「那個小女生的房間髒兮兮，好像住在裡面的

是動物，不是人。我有個小女兒，兩個月大，我絕對不會讓她經歷美樂蒂的女兒每天要忍受的情

況。」

「如果世界公正美好，我們就會失業。」

「那我也沒關係。」

「我知道。」我站起來。「我們會找到她的。社會服務處會替她找到新家，一個好得多的家。」

在外套衣櫥裡，我發現美樂蒂破舊的紅色運動衫，揉成一團丟在地上。克萊德聞了她的氣味，我們便快步離開，沿著街道往東走。約莫過了半條街，他停下來四下搜尋，最後坐下表示氣味線索已經變淡。

她搭上了車。

我在黑暗中站在克萊德身邊，和他一起注視公路另一邊，丹佛市區的燈火。遊樂園中，建造在昔日被超級基金列為遭汙染地的摩天輪的黑色剪影，映襯在髒汙鋼鐵色的天空上。

我們曾一度離美樂蒂和她女兒那麼地近，也只差一步就能在湯瑪斯·布朗走進獅穴前找到他。只要早一個小時，一切可能都會有不一樣的發展。

腎上腺素已不在我的血管中奔流，我突然覺得疲憊不堪。我等著看有沒有其他東西能將我填滿，決心或是精力或單純就是頑固。然而我只感覺到空虛。

暫且不論其他，我們也把鞭子和其他人搞丟了。此時應該已經展開追捕，只不過耗子一旦跑進洞裡，要找到就難了。

克萊德和我慢慢走回閃燈處，走回打亮的聚光燈與法醫的廂型車與好奇聚集的鄰居，儘管雨雪霏霏，左鄰右舍仍群聚在封鎖線外。我出示警徽後，重新從封鎖線下面鑽進來，發現柯恩已坐起身，深色頭髮襯得臉色更為蒼白，眼睛下方還有紫色瘀痕，看起來和我心想的一樣糟。

「載我去開我的車好嗎？」我走近後他問道。

「他不肯去醫院。」救護人員邊說邊完成紗布的包紮，接著再用彈性繃帶纏繞柯恩的頭。

「身為市府公務員，這完全違反程序。」

「我會負責。」我說。

「他不能落單，也不能開車。」

「我會照顧他。」

救護人員細細端詳我，試著評估我可不可靠。過了一會兒他點點頭，看來我是合格了。

「他被打昏了，對吧？」救護人員說：「所以要讓他保持清醒八個小時，注意有沒有暈眩、口齒不清、瞳孔不一樣大的情形。發生任何一項，要馬上送醫。如果一切正常，八小時後就可以閉眼休息一下。」

「明白。」我轉向柯恩說：「明天再去拿你的車。垷在先送你回家。」我扶他坐上我車子的副駕駛座時，他喃喃自語。

「被狂犬庫丘和一個鐵路警察照顧，好一個幸運日。」

「有可能更糟的。」我說，心裡想到湯瑪斯‧布朗。「更糟得多。」

18

搜尋死者口袋是我們工作的一部分。

除了規定攜帶的交戰規則卡，海陸戰士上戰場時還會帶各種有的沒的。幸運符、香菸、家書、塑膠咖啡攪拌棒、止痛藥、照片、糖包、詩集、肯定語、祈禱文。

某天晚上，我在一個十九歲上等兵的口袋裡，發現一張胎兒的超音波掃描圖。我取出圖像，在沾滿血而光線斑駁的工作燈下仔細端詳。胎兒母親在圖像背後寫著：「看得出來是個男孩！」

她還畫了個笑臉，和一顆心。

「好希望你趕快回家！！！」

——席妮‧帕奈爾，英文系0208，戰鬥心理學

駛過結冰街道時，雨雪仍持續下著，輕輕掠過車身。我依循柯恩的呢喃指示，直到往南轉上摩納哥公園道後，朝重重關卡守護的櫻桃山社區前進。

「一個刑警怎麼住得起櫻桃山？」我一度問他，試著將我們倆拉出先前陷落的晦暗處境。

「你和班多尼在做什麼我不想知道的事嗎？」

「運氣，」他說：「完全是蠢到極點的運氣。」

自從離開美樂蒂家後，他始終直挺挺地坐在副駕駛座，透過擋風玻璃往外看的眼神飄得好遠，彷彿看著另一個世界裡的什麼東西。我試著找他閒聊，單純只是想確保他沒有睡著也沒有口齒不清，但經過幾次無力的嘗試，談話還是中斷了。被死去的男人與美樂蒂小女兒佔據的心思，一如鬼魂般端坐在我們之間——無形、令人心碎的難題。

我在漢普敦轉向西行。在黑色冰晶輝耀的路上，我保持著低速。

柯恩喉嚨裡發出一個聲響。

我瞄他一眼。「什麼？」

「我應該聽班多尼的，」等支援到了再下樓。」

「每個警察都應該有顆水晶球。」

他短暫與我四目交接，隨即又看向窗外。但我已看見他眼中的憤怒與難為情。

「事情有時候就是會出錯，」我說：「不是誰的錯。」

「當負責的人搞砸了，誰要付出代價？」

「我在伊拉克的時候，常常問自己這個問題。我很想拿這個問題去問上校，或是問將軍，說真的，我也想問問總統。不過我學會了閉嘴。問這種問題遠遠超出了我的受薪層級。」

「所以妳是知道答案的。」他說：「無辜的人要付出代價。」

我無法開口。

「妳有沒有搞砸過，帕奈爾？」

道路前方出現閃燈，我放慢成龜速，打方向盤繞過一個結冰角落。冰冷細雨導致車輛大排長龍，有一名巡警在指揮交通，他看見我車上有鐵路公司的標誌，便揮手讓我們通過。

「我，搞砸？」我接續先前的談話，大笑一聲說：「哪有。從入伍到把我在第一具屍體發現的情書丟掉以前，我的表現可是無懈可擊。」

「妳丟掉情書？」

「那不是寫給她丈夫的。」

巡警的車燈在後照鏡中忽明忽暗，然後漸漸消失。

「有沒有人告訴過妳，說反話不是幽默的最高境界？」柯恩陰沉地低喃。

「低級是我的強項。」

「好妳個戰爭英雄。」

我幾乎露出微笑。「好你個警察。」

我照著柯恩的指示再次轉彎，駛向一個有門禁的社區。

櫻桃山是個超高級社區，位在南丹佛一個半鄉村區，社區內每戶佔地分為兩千五百坪與三千五百坪。住宅起價五百萬。那裡的住戶若非繼承了一八○○年代開採金礦累積的財富，就是靠石油賺錢。至少我是這麼聽說的。我對櫻桃山所知的一切，幾乎都只是傳聞，我們的列車根本接近不了這個空氣稀薄的地方。

「你住得起這種地方幹嘛還要當警察？」我問道。

「我要知道就好了。」

來到第一道門前，我按了柯恩給的密碼，到了他家車道底的大門，又按一次密碼。接著開了半哩路，才看見山頂上那棟灰磚色角樓豪宅，車道與前院約莫有五十盞球形燈照明，不規則造型的房屋恐怕有五百六十坪大。

我盡可能不要目瞪口呆。「甜蜜的家？」

「『步行者的奇想』。」他說。

「你還給房子取名字？」

不過，凡是有這等大小與分量的房屋，也許都應該取名。許多龐大結構，如水壩與高山與總統官邸，都有名稱。

「這是家裡人取的。繞到西邊去，我住在別屋。」

「主屋還不夠大？」

「除非我養一支軍隊。」

這讓我想起美樂蒂家地下室的食物和水和彈藥，柯恩住處轉移注意力的作用頓時消失，我立刻再度陷入憂傷。

他要我把車停進別屋僅能容納一輛車的車庫。這是一棟兩層樓房，我住的地方塞三個進去不但綽綽有餘，還有多出來的空間。我關掉引擎，繞到副駕駛座側，讓他一手搭在我肩上，扶他進屋上樓。

我開了燈。主樓層有一個大廳房——客廳與廚房填滿偌大的單一空間。前方有一排落地窗，天花板樑木裸露，高檔家具以優雅手法分類擺放。有人在客廳一端架設了籃球框，大概是為了金塊隊球員臨時造訪預做準備。

「沙發。」柯恩小聲地說，同時指向一張皮沙發，旁邊有一張咖啡桌和門一樣大。沙發正好面向內嵌的電視，電視大小簡直就像汽車電影院螢幕。

「你在這裡真的會舒服？」我問道：「電視會不會太小了點？」

「又在說反話。」他說：「你有拿救護人員給的藥嗎？」

「等一下。」

我將他安置在沙發上，擺好抱枕、蓋上蓋毯之後，又回車上去接克萊德，順便拿他的碗碟和食糧，還有救護人員為柯恩準備的一包繃帶和藥物。我和克萊德走到外面院子好讓他方便。這恐怕是第一次有狗膽敢褻瀆這片整齊美觀的草坪。我從車上拿了一只塑膠袋清理狗便，丟進垃圾桶，然後關上車庫門回到屋內。

進到廚房——大理石流理台、訂製的廚櫃——我放下克萊德的水和食物，並注意到垃圾桶堆滿保麗龍空盒和披薩盒。就跟班長的住處一樣，只差沒有蟑螂。柯恩或許很富有，但畢竟還是個男人。

接著我打開醫藥包。是普拿疼，我看了很失望。四顆給他，三顆給自己。我替他倒水讓他吃藥，然後用毛巾包一些冰塊，叫他放到頭部傷口附近。

克萊德吃完狗糧晃進客廳，腳爪碰到硬木地板喀嗒喀嗒響。柯恩按下一個按鈕，點燃瓦斯壁爐。克萊德看了壁爐前的地毯一眼，轉而看我徵求同意後，便爬上去縮起身子。狗的天堂。

我回到廚房。既然在八小時的時限到之前，我和柯恩都不能睡覺，我便煮了咖啡。我心想我們倆都應該吃東西。雖然我不餓，而且我猜柯恩也不餓。不過我在海軍陸戰隊學到另一件事：不管有什麼感覺，能吃的時候就要吃。奶奶會說到目前為止，這句話並未對我起作用。但部隊還教我不能放棄嘗試，至死方休。

如果我沒能靠自己找到任何希望或野心，或許可以仰賴這一點。嘗試肯定有其價值吧。

我花了一分鐘才找到冰箱，因為外觀和四周的暗色木櫃一模一樣。我翻了翻巨大的冷藏室，一推開啤酒瓶、萵苣和櫛瓜和甜椒、幾罐油漬番茄乾和油漬朝鮮薊和青醬。裡面有許多新鮮水果，還有一瓶看似不錯的法國葡萄酒。但憑我也看不出好壞。

「你有這麼多東西還吃披薩？」我喊道。

他的聲音在我正後面響起，嚇我一跳。

「方便。不過我也相信馬斯洛層次理論的價值。」

我從冰箱往後退直起身子。「什麼意思？」

他將包冰塊的毛巾丟進洗碗槽，一屁股坐到一張皮墊高腳椅上。「如果不好好處理低層需求，就無法滿足更高層次的需求。」

「披薩是你最低層次的需求？」

「快速養分，帕奈爾。重點是速度。」

「我和克萊德比較喜歡麥當勞。」

我們隔著一大片閃亮的大理石中島互望。我從他黯淡的眼神看出這番幽默對話的企圖，對我們倆都沒用。嘲諷，無論是為了幽默或防衛，有時候就是起不了作用。柯恩臉上似乎有什麼東西垮了，他頹然癱坐在椅子上，眼睛下方的紫色瘀痕有如一張死亡面具。

「是我的錯。」他說。

「不，不是。」

「我太倉促帶人進去，然後**明知道**不應該，還跑下樓去。我讓所有人身陷危險。還有地下室那個人──說不定在我跑下去被打昏以前，他還活著呢？」

我想起我們聽到的那兩聲尖叫。「他沒有。」

「萬一還活著呢？要是我更小心一點，等候支援，也許就能阻止他們了。」

「你不可能阻止得了。而且到那時候，我猜他也不想活了。」

「他們對他……？」

「你以後就會知道。現在別問。」

我對柯恩的決定毫無異議，然而卻對我自己的決定感到惱恨。如果沒有因為對哈巴尼亞的恐懼而分心，如果更認真一點看待伊黎思的意圖，或許湯瑪斯如今依然健在。

「兩個警察受傷。」柯恩繼續說：「一個傷勢嚴重，至於光頭黨就更別提了。」

「拜託別說了。」在愧疚與需求與為他卸下重擔的渴望，這三重因素驅使下，我靠向他。止痛藥以兇猛、有節奏的脈動流過我的血管。

柯恩還在說：「他們凌虐他啊，帕奈爾。凌虐到死。我還能聽到他的慘叫——我**永遠都會聽到**。」

我後頸的寒毛豎起。我從伊拉克帶回來的怪獸，在我內心深處舒展開來。我們也一樣，仍然聽得到那人的哀號。

柯恩將高腳椅旋轉開來。但我抓住皮扶手，又把他轉回來，整個人挪進他的雙腳之間。

他抓著我的大腿，眼睛卻仍盯著地上。

我小心地摸摸他頭上的傷口附近。「會想吐嗎？」

「不會，我只是……天哪，我就是沒法不想起他。」

我捧著他的臉微微抬起，只見他眼中閃著哀痛。

「把你的哀傷給我。」我說：「只要一下子就好。」

我的手順著他的臉頰往下移，托住他的下巴，拇指感覺到鬍碴扎扎刺刺。他的重量讓我體內湧起一股熱意。那是真真實實的他，不是鬼魂，不是記憶，而是血肉之軀。

是在酒吧碰上的海陸同袍，想和他來個一夜情。第二天當他再回來，我跟他說要是讓我再看見他，我會開槍射他。

我扭動身子，脫下此時已沾滿柯恩的血而發黏的外套，任它直接掉落在地。

隨著一聲嘆息，柯恩脫口輕喚我的名字。

我解開制服鈕釦，兩手僵硬又笨拙，彷彿是一場忘了練習的表演。

「別來同情這套，帕奈爾。」他聲音粗啞。

「沒有，對你不是。不過我們需要……」

「在臥室，床頭櫃。」

我任由襯衫掉落，隨後是胸罩。甩甩頭鬆開頭髮，身子往前傾，又親吻他一下之後才往後拉開。

在臥室裡我找到一個保險套，拿回來之後，將鋁箔包裝放到流理台上。

他抓住我的手腕。我的唇吻上他的唇。他張開雙臂環抱住我，一把將我拉靠到身上，他的嘴幾乎吸光了我的氣，到最後我不得不轉開頭。

他呻吟一聲，我又轉向他，屏住氣息，就像要潛入水中再也不浮上來。

我們像著火似的，狂亂地脫去衣服，將罪惡感與傷痛與記憶夾藏在衣褶內一併褪下。空氣暖和，我卻打著哆嗦。他突然變得溫柔，手慢慢撫過我的臀，隨後順著肋骨往上移，動作慢到幾乎像在一根一根數著。我的皮膚溫熱起來，我於是閉上眼睛。他用舌頭舔著我的胸部，接著喉嚨。

他十指插入我的髮絲，又絞又纏。接著他坐回椅子上，拉著我一起，我便將赤腳放在旋轉軸上，跨坐在他身上。

小冰珠敲打著窗戶，有一度熟悉的陰暗試圖掙脫，怪獸想要進食，想要走進外面的風暴，去

獵尋殺死湯瑪斯‧布朗的凶手，以牙還牙。

我閉上眼睛，不去看窗邊那些幽靈面孔。

我在這裡，我在這裡，什麼都傷不了我。

怪獸逃跑了，只剩柯恩和我和柯恩的手、臀、胸、屌，還有他的唇吻著我的肌膚，以粗聲的呢喃一遍又一遍地喊我的名字，有那麼短暫的一刻，甜蜜而幸福的一刻，這個世界變得沒有一點問題。

一點都沒有。

事後，我們像專業人士一樣穿好衣服，迅速而安靜。柯恩顯得臉色蒼白，我帶他回到沙發，微感良心不安。

我們靜坐片刻，靠得很近但沒有碰觸。然後柯恩先開口，好像先前的談話始終沒有中斷。

「我們必須找到小莉。」

「怎麼找？」

「梅柯爾會去哪裡？」

「柯恩，你想想。他已經被全面通緝，長相上了新聞，警察正在查美樂蒂母親家和梅柯爾的妹妹家，我老闆也在鐵路沿線上下發了話。我們會找到他的，到時候也會找到小莉。」

「妳保證？」

「又是嘲諷？」

「是希望，」他搖搖頭。「是需要。」

「那好吧，我保證。」

我照他的指示找到威士忌，替他倒了一指深，我自己倒兩指深，兩杯都沒攙水。接著我找到花生醬，烤了幾片麵包，又挖出一些海鹽口味的烤薯片和幾根香蕉。

「我們來餵你吃點東西吧，」我說：「安撫一下你的胃。」

他說我吃的話他就吃。

我在沙發上挨著他坐下，兩人一塊兒吃。也許我們是不錯的搭檔。

我收走盤子後，他說：「我要想點事情，妳就補個眠吧。」

「我來的地方，站崗睡著是會被開槍的。」

「所以妳是個了不起的鍋蓋頭海陸戰士。他們沒有教妳說能睡的時候就要睡嗎？」

「我死了就會睡了。」我說：「你也是。」

他面露微笑，既表同感又表憐憫。

「唉，有時候這份工作真是可怕得要命。」他說。

「但我們也走到這裡了。」

「是啊。」他用力吐一口氣。「我們走到這裡了。」

我們聆聽風聲、冰聲、壁爐的嘶嘶聲。克萊德在夢中哼了一聲。

「在追兔子?」柯恩問。

「叛軍。」

「那是他在戰場上的任務?」

「克萊德是作戰追蹤犬。他的任務是在叛軍放置土製炸彈或逃離戰場後,追蹤他們回到他們的躲藏處。克萊德也參與過幾次祕密行動,連我都不知道行動內容。」

「那麼我或許不該叫他毛球。」

克萊德又發出呻吟,腿還抽動一下。

我聳聳肩。「他也許是個海陸戰士,但在他心裡,他還是條狗。我不認為你有冒犯到他。」

「狗會得創傷後壓力症候群嗎?」

「這隻得了。他的領犬員死了,曾經有一小段時間轉移給另一個領犬員,可惜行不通。克萊德和第一位領犬員建立了異乎尋常的緊密關係。後來有顆炸彈爆炸,他被一些碎片噴到。復原的路很漫長。」

「他一定很信任妳。」

「沒錯。他信任到願意把命交給我,只是他也⋯⋯」

頓生的情緒風暴讓我住了口。克萊德信任我,但他內心仍稍有保留,和我一樣。也許他是害怕我像其他人一樣丟下他死去。信任可以修復,忠誠可能比較難。

「他內心有一部分始終有點保留。」我說。

「妳有沒有想過，如果妳能敞開心胸，他或許也能？」

我故意對著他翻了個白眼。「我是他的模範還是怎樣？」

柯恩在沙發上朝我猛然轉身，臉色灰白，眼神卻熾熱如火。一股想知道的需求。「告訴我那是什麼感覺。在伊拉克，還有回家以後。」

我的目光停留在克萊德身上。「在這裡把這個當成消遣了？不是有一大堆電視頻道在播那些醜惡暴行？」

「帕奈爾。」他輕聲喊道。

「怎樣？」

「我想知道。」

我拿起快喝光的酒杯放在手裡轉，看著水晶玻璃刻面與杯內淺淺的琥珀色液體輝映著光。

海明威說寫出戰爭真相是危險的，還說要得知真相難如登天。

「不知為什麼，我覺得妳夠堅強，能應付得了真相。」

「不，」我說：「我不能。那對我來說太奢侈。再說了，有一個我信任的人叫我不要談論戰場上的事。說出來只會把事情攪得一團亂。」

「我來猜猜，是尼克・拉斯寇。」

我喝乾杯中酒以掩飾驚訝之情。

「別那麼大驚小怪，我是警察，我以前就看過拉斯寇這種人。」

我生氣了。「什麼意思？」

「抱歉，戳到痛處。我只是想說像拉斯寇這種人會把隱忍和堅強搞混。他們就喜歡假裝自己有氣魄得很，不需要諮商。弄假直到成真。」

「你現在成了治療師了？」

他聳聳肩。「有什麼意見嗎？」

「拉斯寇說得對，有些事最好還是別說，拋到腦後去。一旦把它們說出來，其他事情也會跟著一起。」

「憋著不說是不健康的。」

這次換我聳肩。我望出窗外，雨雪已轉變成雪，開始堆積在外側窗台。「也許吧。問題是，

柯恩……」

「是麥克。也該改個稱呼了吧？」

我直盯著他，內心似乎有什麼試圖融化，輕柔和緩地滲入我的骨髓。

「那是性。」我說，儘管事實並非如此。「我們又不是互訂終身什麼的。」

他眨眨眼，彷彿被我搧一巴掌。我急忙接著說：

「無論如何，大家會說想聽，但其實不然。我是說有一些有病的混蛋會問殺人是什麼感覺，你八成也遇過。但事實上，沒有人真的想聽那些亂七八糟的東西，不管是骯髒的事或不道德的事

或單純只是錯事。那些故事會讓人在三更半夜醒來，捫心自問我們國家到底在那裡幹了什麼好事。所以，不要，我不談。」

柯恩本想摸我卻及時打住。「但我是**真的**想聽。我想知道妳老是一臉冷漠的背後有什麼內情。我想認識真正的妳。」

「狗屁。」

「我發誓。」

我讓這股誘惑漫過全身，等到它消退為止。「哇，這是第一次約會還是怎樣？」

「我想我們已經直接跳到第五次了。」

「你通常都是這個時候和人上床？第五次約會的時候？」

我等著他發火。上天明鑑，是我活該。

「妳真是煩人，帕奈爾。」他說，但口氣平和。「我明白妳必須重新把牆豎起來，不過能不能先休息幾個小時？」

我默不作聲。

「我第一次遇見妳的時候，」他又說道：「妳引述了莎士比亞，完全出乎我意料之外。」

「下次我會盡量說些蠢話，用奇怪的姿勢走路，像個道地的鐵路警察。」

他又輕推一把。「我們站在那裡，旁邊是個屍骨不全的跳軌者。我假裝喝著咖啡，免得讓妳看出我的不安。而妳則忍著淚水。記得嗎？然後妳就開始唸起《李爾王》裡面的句子。」

「『我們之於神祇……』」

「『便如同蒼蠅之於頑童。』」

我作結。「『他們殺害我們作為消遣。』」

「所以我想說的是，我沒有認識任何一個警察會這樣說話，海陸軍人就更不用說了。」

我將沙發另一端的蓋毯拉過來包住兩條腿，讓自己在沙發的擁抱中享受片刻放鬆，順便思考讓靈魂赤裸呈現會是什麼情況。我不止一次想試著和尼克談論在世界另一頭發生的事，將我心裡的黑暗面釋放出來，以便繼續我的人生。就好像話一日說出口就能解放記憶，而記憶也會從此鬆手，鬼魂會回到他們的來處，我可以單純地做自己。一個二十七歲的警察，有一條狗和少數幾個大學學分和一個奢侈一點的夢想。

「帕奈爾？」

我直直盯著柯恩。

「跟我談。」

我吸一口氣。

但是我會看見死人是談話的殺手。還有從我狗嘴裡吐出的其他廢話也都是。例如：戰爭對我的影響還沒結束。我假裝是結束了，但我心裡有鬼，我說的是真的鬼。每天早上都有一個死去的大兵坐在我家廚房，而且只有我和我的狗看得見。他是真實的嗎？還是我和克萊德都瘋了？我在伊拉克做的事，凡是知情的人，沒有一個——絕不誇張——會原諒我。我在那裡失去愛人，而更

深層的真相是？早在上戰場以前，我就完蛋了。我十歲那年父親離家出走，我心裡隱隱希望他之

所以始終沒有回來，純粹是因為他死了。母親殺死一個男人被帶走，相當於被判了無期徒刑。我

是奶奶和一個越南老兵撫養長大的，奶奶堪稱阿帕拉契人堅毅精神的縮影，而老兵認為流露感情

是軟弱的徵象。我有大半時間認為他們是對的。把所有事情鎖在心裡，別人看不見的地方，這樣

比較簡單。因為若是被人看見，若是被人猜出妳真正的模樣，他們就會知道妳是徹頭徹尾完蛋

了。

「你這裡該不會剛好有潔滋敏的案卷吧？」我問道。

他沒有動，但依舊還是放手了。「好，妳想這麼玩，我奉陪。」他端起我稍早倒的威士忌，

很快地喝下。「在樓下書房。」

我進到一個四面擺滿書架的房間，在一張龐然大桌中央找到那個白色塑膠檔案夾。命案調查

本該有好幾個檔案夾，但因為潔滋敏的案子一開始交由失蹤人口組處理，後來轉到凶案組沒多久

就被歸為INC狀態，因此只有一個檔案夾。我拿著回樓上，與柯恩對面而坐，將檔案夾放在腿上

攤開。

「先看摘要報告。」柯恩說：「看完以後，其他的唸出來給我聽。」

我照他的話做。先讀兩頁摘要，然後開始進入細節，首先是失蹤人口組寫的第一份案例報

告，接著是潔滋敏的母親與哥哥的約談紀錄。她大哥最後看到她是在二〇〇〇年二月二十一日星

期三的六點左右，當時她來替他送晚餐，離開車場後往南走向公車站。她母親和另一個哥哥則是自從早餐過後，就沒再見到她，但兩人都堅稱她沒有理由逃家。

柯恩的手機響起。「是班多尼。」他說著接起電話：「什麼？」靜默。「所以什麼都沒有？」

接著：「不會吧，你開什麼玩笑。」

柯恩向我送來道歉的眼神，然後起身走進臥室，隨手關上門。關門之舉讓我皺起眉頭，但隨即又繼續翻閱潔滋敏的檔案，迅速地一一瀏覽標示著**證人供詞**、**現場報告**、**後續報告**、**車輛**、**醫學**、**社區調查**等部分。

我翻到警察偵訊的相關人士名單，上面只有六個名字，依照字母排序。我認得其中三個：

亞弗瑞・梅柯爾和彼得・凱特靈。兩人都是洛耶爾男孩。法蘭基提起過的「彼得」，也許就是彼得・凱特靈。名單上有一個法蘭基・戴維斯——就是被班多尼開槍射中前，朝班多尼和柯恩開槍的那個法蘭基？

還有一個名字我也認得，排在梅柯爾前面，戴維斯後面。

詹特瑞・拉斯寇。

我發出一個小小聲響，額頭上冒出汗水，口乾舌燥。在客廳另一頭的克萊德抬起頭來。

詹特瑞。伊黎思的表哥，尼克和愛倫・安的兒子，他們的寶貝兒子。

詹特瑞・拉斯寇，十七歲時是光頭黨一員，在潔滋敏・布朗失蹤案中遭到偵訊。詹特瑞，一個新納粹混混。我記得詹特瑞偶爾會跟洛耶爾男孩廝混，穿著靴子和迷彩服。對他們來說，他太

乳臭未乾，或許心地也太善良，而沒能完全被接受？他涉及潔滋敏的失蹤？看來不太可能。

不管當時的他想要什麼，如今的他親切和善又彬彬有禮。他會為弱勢提供義務辯護，因為他能產生影響。他是個人人信賴喜愛的傑出律師，就連標準比大多數人都高的克萊德也喜歡他。

我瞪著紙上他的名字，不敢置信。

我匆匆翻到**嫌犯**的標籤。出現的是同一份名單。所以說不知在什麼時候，查案的警探已將詹特瑞與洛耶爾男孩從證人改為嫌犯。

另一個房間傳來柯恩的低沉嗓音，說說停停，節奏與音量不斷升高。我伸手欲打開檔案夾的金屬孔夾。

拇指摸到金屬按把，隨即僵住。

我愣愣看著紙頁，有一刻，地板彷彿向後退開，只留下我失根漂浮，暗忖著自己究竟是誰。

我告訴自己，我是一個誠實的人，一個警察，一個海陸戰士，**這**就是我。

臥室裡，柯恩的聲音安靜下來，隨之而起的是流水聲。

但我也是家人。詹特瑞對我來說就像兄弟。尼克則是父親。他們愛我、照顧了我一輩子，他們和奶奶是我的僅有。

腳底下的地板重新復原。我手忙腳亂地打開金屬活頁孔夾，只要發現有詹特瑞的名字在上面，便將紙取出。證人頁。嫌犯頁。偵訊。假如始終沒有人抽空掃描這些資料製成電子檔，那麼這份檔案很可能是唯一的紀錄。我摺起紙張，匆匆跑進廚房，把紙塞進我披在高腳椅上的制服外

套的口袋。我暗忖，不知柯恩過多久會察覺這幾張紙不見了？發現後他又會怎麼做？

我在碗槽盛了一杯水，試著緩和嘔吐感。

柯恩從後面的房間出來了。

「是塔克‧羅茲。」他說：「他在囚室裡昏倒了。」

我拿著玻璃杯的手顫抖起來。「什麼？」

「是醫生沒注意到的原因。他正在轉送到丹佛綜合醫院的途中。我現在要過去，妳要一起來嗎？」

「我……我。不了，我其實還在值勤。」我撒謊道：「我得去報到。」

「好吧。」他走到我站立處，低頭要親我，我避開了。我身後那幾張被竊的紙似乎開始發熱。

「對不起。」我喃喃地說。

他的臉變得木然。「我會跟妳保持聯絡。」

「謝了。」

「我想再見妳，帕奈爾。」

「我們還是要一起查案的。」

「我不是……」他的耐心終於告罄。「對。」

他開始四下走來走去，怒氣沖沖，先胡亂套上外套，接著從衣櫃裡撈出手套和一頂帽子。我

怔怔地瞪著他看，直到他再度在我面前站定。

「可是你有傷。」我說。

「我沒事。」

我無法動彈。

他臉色緩和下來。「羅茲的事我很遺憾，帕奈爾。好消息是他目前情況穩定，他倒在那裡可能頂多十五分鐘。」

世界像旋轉木馬一樣打轉。「你需要有人載你。」

「有個制服員警已經在路上了。」

世界沒有完全安定下來，卻向後退開了。我穿上外套，拾起克萊德的碗碟，隨後與柯恩互道再見，兩人都草草了事。我離開時，他還在屋裡走來走去。遠離櫻桃山的路上，我與前來的警車擦身而過。

我眨眨眼，忍住淚水。

柯恩打開了一扇友誼之窗，也或許不只友誼。我動心了，是真的。因為當我注視他的雙眼，看見了理解與寬恕，這種神情我只在道格與尼克眼中見過。

淚水終究還是潰堤，潑灑在我的外套上。

但我心裡明白，他若知道我是什麼樣的人，知道我在伊拉克做了什麼，知道我那些藥物與酗酒與鬼魂與治療與噩夢的問題，就不會喜歡我。

現在還有詹特瑞。

偷取那幾頁，我只是做我該做的。儘管我老是趾高氣揚地與尼克談論，應該放下私人情感選擇法律正義，但事關詹特瑞，我顯然面臨了自己的不歸路。比其他任何事物都更早賦予我們意義的就是家人，他們是我們最初的原生的債。但如今我必須承受一個事實：我不只是小偷，可能還在保護一個殺童凶手。

而且柯恩遲早會發覺我的竊盜行為，否則至少會心存懷疑，到頭來也是一樣。

不管我可能想要什麼，不管我們可能會有何發展，剛剛都被我一把火燒了。

19

道德？好啊，給我一個黑白分明的定義。

一個人的罪惡——因為命運作弄或事出緊急或陷入絕望——是另一個人的必需。

——席妮·帕奈爾，私人日記

我開車時，雨雪變成雪持續下著。白色細粉填滿土地的凹洞，抹去溝槽，堆積在樅樹枝上有如一排排古柯鹼。隨著白雪覆蓋城市，建築物、人行道、燈光……一切都變得模糊。丹佛壓在這輕柔、致命的重量下，寂靜無聲。

我在紅綠燈前等候，雨刷來回掃動，忽然有一輛逆向來車在十字路口打滑，幾乎整整轉了三百六十度輪胎才咬住地面。車子轉正後又繼續上路。

我看著它消失在風雪中。交通號誌那熱鬧鮮豔的紅、綠、黃色燈循環了一輪，我卻仍坐著不動。這世上再沒有另一輛車，沒有一個行人。

我抱縮在自己的痛苦中。

詹特瑞大我一歲，總是護著我，我在海軍陸戰隊服役期間，他始終是我堅貞的友人。寫email給我、輪到我打電話時會接我電話，還跟我說我去伊拉克打仗是對的，不像他這個膽小鬼窩在沃

特牛排館，和憲法訴訟實習課奮戰。他說我是英雄。

他讓我得以保持思想健全，而讓我得以保持健全思想的他，也救了我一命。

說他涉及一個孩子的失蹤案，或涉及伊黎思的命案，我都無法接受。我還記得尼克告知伊黎思的死訊時他發出的哀號，我難以相信那是裝出來的。但警方會對他緊追不捨，因為萬一事情暴露，他會失去太多，也許比任何一個洛耶爾男孩都還多。再短短幾年，詹特瑞便有望成為合夥人，對一個這麼年輕的人而言，確實是飛黃騰達。可是有誰會想要一個手上沾了小女孩鮮血的律師？

燈號一再地循環變換，我依然沒有動。我告訴自己，只要後面出現一輛車，只要有一組車頭燈打破黑暗，就會沒事。這是我在伊拉克常玩的迷信遊戲。如果能安全越過下一個垃圾堆，那一天就不會有炸彈。

可是沒有車來。

只有「長官」，站在馬路另一邊，路燈的黃光底下。

我稍微坐直起來，肩膀挺出軍人英姿。

克萊德起身將爪子放在儀表板上，輕輕喘息，他也看見「長官」了。

「長官」面無表情注視著我們，那顆幻影灰色的頭幾乎細不可查地微微偏斜。大概是在等我自己找出答案吧。

「跟我說話，長官，告訴我怎麼做才對。」

他手裡拿著鋼盔，步槍揹在肩上。在黃光下，他的沙漠迷彩服閃閃發亮。他腰部以下的身體血肉模糊。

他沒有動作。

「你以前常常說起滑坡。」我說：「說它就像一大片冰，只要踩上去，就注定會從邊緣滑落。我們聽了就笑。但後來發生了哈巴尼亞的事，我們直接掉落萬丈深淵。所以就那個邏輯看來，不管我怎麼處理詹特瑞的事都無所謂，因為我已經完了。在我燒毀李申科的屍體掩飾他真正死因的那一瞬間，我的人生就結束了。」

他把頭打直。我想他可能向我點了個頭。

「當我們的道德指南，這是你的職責。」我接著說：「我們都只是孩子。」

「我的道德指南，下士？我幾乎能聽到他這麼說，那不是我的職責。妳得自己把這玩意想明白。什麼是對、什麼是錯？什麼是錯、什麼是更錯？妳是海陸戰士，妳不能指望有人在旁指點妳怎麼做才像個人。」

「你這句話說得太對了，長官。」

「長官」轉身走開，邁開毀損的雙腿大步沿路走去。我目送他離開，雙手抬起放在臉上，彷彿想保持頭的完整。

「你也去死吧，長官。」我輕聲說。

疲憊猶如猛虎爬上我的腿，試圖插入利爪。我打開手套箱翻找儲備的德太德林膠囊。我咬破

兩顆——很苦但有效——然後等著藥力生效。當老虎鬆開爪子退去，我打了檔。

關於詹特瑞，也許我唯一能接受的罪名是交友不慎。但要讓警察相信，就需要證據。我有責任去找到證據，去拯救詹特瑞，如同他拯救過我。就像我也答應過會救塔克一樣。

等到詹特瑞和塔克都洗刷了嫌疑，我會把梅柯爾和那群洛耶爾男孩拿去餵怪獸。

在黑蛋餐館，我把濕外套掛在門邊後從櫻桃紅吧檯經過，有三個男人坐在那裡對著燈光猛眨眼睛，試圖從當晚的醉意中慢慢清醒過來。我來到後面的一個雅座，把袋子滑進座位，再將克萊德皮帶末端塞到袋子下面。克萊德站定在滿是泥巴的潮濕走道查驗空氣，他吸入炒蛋與蒸氣瀰漫的水味、消毒劑的味道，和逐漸變乾的外套散發的溫熱羊毛氣味，最後確定一切如常才趴坐到桌子底下。

蘇西·布雷爾拿著一壺咖啡出現在我桌邊。她不發一語打量我不成人形的臉，替我倒了第一杯咖啡，然後彎身到膝蓋高度，熱情地逗弄克萊德。克萊德耳朵放鬆，伸長舌頭。他知道蘇西是

「全能培根」的供應來源，便賦予她應有的尊重。

蘇西直起身子後說：「妳要吃什麼，親愛的？妳要是敢說『咖啡就好』試試看。妳簡直就跟被熊從垃圾堆拖出來沒兩樣。」

「全能培根」，我都沒生氣。她對每個人都是這樣說話。「妳今晚還好嗎，蘇西？」

蘇西嘆了一聲，將一綹發白的金髮塞到耳後。她的臉又扁又皺，活像個舊枕頭。可是一露出

不管蘇西說什麼，我都沒生氣。她對每個人都是這樣說話。

笑容，卻是魅力無法擋。

「我五十三歲，」她說：「再一個月就滿五十四了。早上兩點就起床，這樣應該很清楚了吧？」

「白馬王子還是不見蹤影？」

她笑出聲來。「要是偶爾能幫我按摩腳，就算是魔鬼我也樂意。妳夠年輕，還可以試著找白馬王子，席妮。就讓美夢成真吧。好了，妳的蛋要多熟？」

無論我說什麼她都會端食物來，於是我點了半熟荷包蛋配吐司，替克萊德點了培根。她走後，我拿出從潔滋敏檔案夾偷出來摺起的紙張，攤開在桌上，將紙壓平開始閱讀。

讀到「嫌犯偵訊」標題下的名單時，我停了下來。

史恩・蘇德蘭

亞弗瑞・梅柯爾

詹特瑞・拉斯寇

法蘭基・戴維斯

彼得・凱特靈

根據查案警探的報告，這五人——詹特瑞是唯一的未成年人——因為證據不足被釋放。但從報告也能明顯看出，依據警探的想法，他們全都和該隱一樣罪孽深重，只是無法證明罷了。他到處探查了六個月，前後側面的線索都不放過，始終未能突破。沒有證人能以百分之百的把握指認

洛耶爾男孩和潔滋敏在一起。沒有沾血衣物或凶器。沒有屍體。而且潔滋敏有幾個朋友說她曾經提起要逃家。警探別無選擇，只能放了洛耶爾男孩。他們無疑仍繼續恐嚇騷擾其他城市與鐵路調車場的黑人和猶太人和天曉得還有誰。只有詹特瑞留在原地。

蘇西端來我點的蛋，並將裝了培根和幾節香腸的盤子放到地上給克萊德，然後重新替我把咖啡斟滿，還把一根叉子丟到紙頁上頭。

「先吃東西，」她說：「等一下再工作。妳太拚命工作了。」

我心不在焉地看著她離開，推開叉子又繼續翻閱，直到看到詹特瑞的偵訊筆錄。由於詹特瑞尚未成年，因此父親在場。身為警員，尼克自然知道偵訊期間應該閉嘴。但從筆錄看來，他並未控制得很好。他顯然很氣警察把詹特瑞視為嫌犯，更氣兒子讓自己陷入必須接受刑事條子問話的處境。

尼克和愛倫·安也被分別詢問關於詹特瑞當晚的行蹤。兩人都堅稱詹特瑞下午三點半放學後，留在學校練足球，六點十五以前就回家吃晚飯了。練球在五點半結束，詹特瑞有兩個朋友證明他在場，但有另一個男孩堅稱他不在。當晚是防守教練帶隊練習，他沒有點名，也个記得擔任三線邊鋒的詹特瑞有沒有出席。

其他人（全都是洛耶爾人）的家人說，他們的寶貝都趕在五點半回到家吃飯。說詞反覆的證人（那兩個遊民）不知道自己可能是在幾點看到或沒看到潔滋敏和那群光頭黨。記憶模糊的鐵路員工猜想自己是在五點半左右看見那夥人。根據檔案紀錄，潔滋敏哥哥戴若的晚餐休息時間是下

午五點，潔滋敏正好準時來送餐，餐點是用她後背式書包裝的。她待到五點十五分，才離開去搭巴士回家。她有沒有在五點三十五分上車，巴士司機也說不準。

她的書包也始終下落不明。潔滋敏就好像掉進通往愛麗絲仙境的洞裡。只不過發現她的不是紅心皇后。

我疲倦地將紙張推開。那裡頭毫無事證指稱詹特瑞是凶手，一如最初的辦案警探下的結論。

但也毫無事證能為他脫罪。換句話說，如果柯恩和班多尼把詹特瑞和梅柯爾連結起來，詹特瑞就成了兩起案子的嫌犯。

那又如何？詹特瑞和塔克一樣不是殺人凶手。不利於他的證據不可能憑空出現。

蘇西從櫃檯看著我。我於是順從地吃了幾口蛋，再喝幾口咖啡，然後思考下一步該怎麼做。

德太德林配上咖啡帶來的精力，讓我不知如何排解。我又把那幾張紙重新翻閱一遍。

伊黎思滑進座位坐到我對面。她沾滿血的甜美臉龐似乎新蒙上憂傷之情，或許是得知塔克昏厥的消息吧。

「妳要是告訴我是誰幹的，」我說：「就能讓我們省掉一堆麻煩。」

她當然一言不發。當妳的鬼魂和妳說話，也許才是真正的瘋狂。所以我並未完全失控。

我對她聳聳肩，然後刻意垂下眼簾。我現在無法應付她。當我再度抬頭，她已經不見了。

不過她解開了我打結的思路。我需要另尋他途。假如無法洗刷詹特瑞涉及潔滋敏失蹤案的罪名，我可以集中全力尋找證據，證明梅柯爾和伊黎思的死有關。假如他為了不讓伊黎思揭發潔滋

敏的事而殺害她,那他就注定得為兩案負責了。

我從袋子裡拉出相機,重看我在犯罪現場拍的照片。除了在伊黎思臥室內拍的快照外,出來的途中又拍了三十二張。我現在一張一張地看。

現場與我記憶中一模一樣:恐怖駭人、處處鮮血、血跡噴濺的白牆上有潦草塗寫的黑色遊民記號。微風從打開的窗戶吹入,半捲起染紅的窗簾,相機捕捉到了這一幕。伊黎思猶如一尊支離破碎的玩偶躺在血跡斑斑的床上。

我強迫自己越過死亡慘狀去尋找她的生活細節。床頭櫃上有一盞燈、一本聖經和一隻藍色泰迪熊。一面狹窄的書架上約莫有二十本書和數量驚人的小擺飾:搖頭公仔、漂亮女孩與淘氣男孩的小瓷偶、裝滿色彩鮮豔的遊民串珠的一只木碗,還有貓,許許多多的貓,也許是送給善心女士的禮物,因為她的遊民符號就是貓?另外還有一個雕刻木盒、一些蠟燭和另一個裝滿首飾的碗缽。書架最上層擺了一個蒸汽火車頭模型。

我繼續往下按,查看房間各個角落。地上有一只大花瓶,插著乾枯花朵。有一個衣櫥,門半開半掩,裡面有鞋子整整齊齊擺放在地上。門把上掛著一頂棒球帽,印有丹佛太平洋大陸的標記,帽簷濺到了血。

我放下相機。

我十歲生日時,尼克給了我一頂同樣的帽子。彷彿是說我雖然失去至親,但他和愛倫·安和整個鐵路家族永遠都在。

詹特瑞也是這個家族的一分子，也從父親那兒得到同樣的帽子。看來這頂是尼克送給伊黎思的，好讓她知道她是我們的一員。

我們這個小部族，再次四分五裂，萬萬沒想到竟見證了她的死亡。

克萊德感受到我的悲痛，爬出桌子底下，將下巴放在我腿上。我一手搭在他頭上，張開手指撫弄他雙耳間的濃密毛髮。克萊德堅定、忠誠的力量藉由某種神奇的滲透作用穿過我的皮膚，舒緩了我的心痛。

片刻過後，我便能睜開眼睛。克萊德端詳我的臉，似乎覺得滿意了，又回到他桌下的窩。

我不停地按相機看照片。她的房間外、走廊上。有一張是擺了崔弟鳥和空床頭櫃的房間。接著是廚房，和貼滿遊民照片的冰箱，再來是客廳。我瀏覽著照片，不時放大縮小。在伊黎思住處那麼多跳火車遊民的照片中，梅柯爾只出現在其中一張。那是在戶外照的，背景有一長串煤斗車。梅柯爾獨自站立，目光炯炯盯著鏡頭，刺青的臉上布滿一系列深刻線條與枯燥平面。一度英俊的男人，如今爛到骨子裡了。

梅柯爾的照片旁邊，有一面迷你版南方邦聯旗直接釘在牆上。我細細審視片刻後才又接著往下看。

我看到餐廳桌上有兩杯牛奶，心裡納悶，不知已經擺了多久。從伊黎思公寓一片凌亂的景象看來，可能已經放了數小時或數日。杯側布滿採集指紋用的粉末。我把照片倒回到廚房。碗槽旁邊堆著髒盤子，胡亂放置的玻璃杯，其中有一個側倒下來。有兩三個抽屜半開著。流理台上有好

幾堆郵件：信封、雜誌、宣傳單。看起來伊黎思好像好幾個星期都沒整理家裡了。在注重實用性的廚房裡，僅有的美麗事物就是掛在冰箱與門口中間的一幅高山湖水風景畫，和窗台上的一隻瓷貓。

再回到客廳。有三雙鞋整齊排放在衣帽架下方，架上則掛著四五件外套、幾條冬天圍巾和兩頂毛帽。

客廳裡沒有打鬥掙扎的跡象，廚房或另一間臥室也都沒有。除了伊黎思臥室裡的遊民串珠外，到處都沒有掙扎跡象。

我又回到梅柯爾的照片與釘在旁邊牆上的紅藍旗幟。伊黎思真的想要這面旗子出現在自己家裡嗎？她會不會是用它來標記梅柯爾的新納粹身分？或者是其他人放上去的？

我感覺到第一下的興奮心癢，但這感覺來得快去得也快。梅柯爾的照片和南方邦聯旗，並不意味他就是凶手，甚至不能證明他在她家。

有個東西在我心裡糾結著，一個我漏失的東西。偏偏怎麼樣都想不出來。

我收好相機，穿上外套。我此時掌握的一切全然無用，或許驗屍或DNA檢測會有什麼發現，或許哪個鄰居會想起什麼，而這些現在都屬於柯恩的權限。這是他的調查工作，我已將自己隔絕開來。

目前，我完全無法清醒地思考，該回家了。有時候，我最好的想法會在睡覺時出現。說不定一覺醒來，就會想到美樂蒂和小莉可能會在哪裡。

我將幾張紙鈔丟在桌上，向蘇西點頭道別後，帶著克萊德慢慢走出去。蘇西送給我一個飛吻，結果只是讓我想起當晚稍早的吻，以及後續的一切。

又一個破裂的部族。

上車後，我和克萊德凝視著窗外，雪從四十米外的街燈下飄過，雨刷刮擦著凝結的冰。我拿出手機，發現一個多小時前柯恩來電過。前往美樂蒂家時，我已將耳機關成靜音。

我對著淒冷冬景呆望片刻之後，才回電給他。響到第三聲時他接起電話。

「帕奈爾。我以為妳現在應該睡了。」

「死了就會睡了，對不對？」

「對，這是我們選擇的人生。」他背後有其他聲音互相呼喊，電話響個不停，還有人砰地關門。凶案組徹底處於「剛剛出了什麼鳥事」的模式。

「班多尼怎麼樣？」我問道。

「醫生替他治療過後叫他回家。這傢伙是個迴力鏢，馬上又回到工作崗位。組長想准他特休，但結果他如何妳應該預料得到。對了，他要我向妳道謝。」

我聽到班多尼在背後說：「去你媽的。」

「好個心懷感激的爛人。」我說：「轄區警察呢？」

柯恩的口氣急轉直下陰暗巷道。「羅希警員在丹佛綜合，傷勢嚴重。我們正在查廚房那兩個混混的身分，至於惹出這場風波的幾個王八蛋，法蘭基在救護員趕到前失血過多死了，彼得下落

不明，梅柯爾則是沒消沒息。法蘭基身上沒有證件，屋裡和車上，什麼也沒找到。現在在採指紋。」

「我猜是法蘭基‧戴維斯和彼得‧凱特靈，兩個都是洛耶爾男孩。」我還沒來得及停下來想想這句話對詹特瑞可能產生什麼影響，便脫口而出。

「好。」敲鍵盤聲。「我們會去查。」

「還有羅茲呢？他情況怎麼樣？」

「現在還難說。硬腦膜下血腫。現在還只是在觀察，不斷地做核磁共振，看看出血會不會自動停止。」

「那好，」我說：「應該吧。」

「梅柯爾地下室那個平民身上找到一張身分證件。妳說對了，是湯瑪斯‧布朗。小夥子剛剛滿二十二歲。」

我閉上眼睛，想找話說，腦筋卻一片空白。

「我得回去幹活了。」他說。

有時候沉重壓力會無預警地降臨。「是啊，我也是。」

「那晚點見？」

我遲疑了一下，幾乎想再多說點什麼。後來還是捨棄了這個選擇。「當然。」

我們掛了電話。

夢想很難斷絕，無論是關於愛或希望或金錢。我們意欲過某種生活，最後卻得到截然不同的結果。湯瑪斯·布朗去梅柯爾家，想為死去的妹妹報仇，到頭來卻也落得和我同樣下場。

一無所獲。

20

我們都有機會在黑暗中獨坐，緊挨著魔鬼。

——席妮‧帕奈爾，私人日記

到家後，我把車停在路邊，心想太陽一出來就把車道上的雪剷一剷。我放克萊德到後院去，好讓他伸伸腿。在門廊燈的強光下，我拿起靠在前門邊的掃帚掃階梯，然後踢落靴子上殘留的雪才進屋。

屋內安靜溫暖，暖爐輕聲嗡鳴。我脫去靴子和外套，進入廚房，彈開一盞燈的開關，取下耳機，將袋子丟在桌上，勤務腰帶掛到椅子上。我可以感覺到死去的大兵稍早來過，空氣中好像隱隱有一縷焦味。不過大兵本人——或者應該說是他的鬼魂——並不在。

餐館那份油膩的蛋在胃裡沉甸甸的，我決定試著吃點別的，然後補眠幾個小時。睡飽後，我會再試一次去找出對梅柯爾不利的證據。

我彎低身子探進冰箱，專注看著一個陶瓷砂鍋裡的內容物，幾乎沒有留意到身後的亞麻地板響起預警的吱嘎聲。我抓起沉重砂鍋，還沒轉身，就因為膝蓋後側遭到重擊而屈跪下去。我猛撞向冰箱門，食物與層架紛紛落下。有一雙手將我拉起，接著有人用膝蓋重重撞我的下背，砂鍋瞬

間從我手中飛脫，裡面的肉塊與馬鈴薯塊順著不成形的弧線撒出，隨後鍋子撞到廚櫃摔成碎片。

我幾乎沒飛那麼遠，落地的力道卻同樣猛烈，臉和前臂重摔在地。

屋外的克萊德被突如其來的吵雜聲驚動，發出五級警報的吠叫聲。

我呆愣了幾秒鐘。亞麻地板再次吱嘎響。我隨即翻身趴跪。

「別動。」一個低沉的聲音說：「**我會傷害妳的。**」

是鞭子，我暗忖。亞弗瑞·梅柯爾。要來對我做出他對伊黎思做的事。

我佯裝倒地，順勢向側面翻滾，爬向掛槍的椅子。大約爬行了十五公分，攻擊者便一腳踹進我的肋骨，然後抓住我兩邊肩膀將我翻身向上，接著又一腳踩下我的胸部，胸骨內頓時彷彿有超新星爆炸。我用嘴吸氣，卻覺得沒有東西通過氣管，視野周邊一片昏天暗地。

「我要是有心的話，那一腳就能踢斷妳的胸骨。」他說：「現在看著我。」

我的肺有了夠大的開口，能容一絲空氣進入。我於是拖著身子坐起來，兩手抓在胸前，甩甩頭以便讓腦袋清醒。

一個男人聳立在我跟前，穿著髒兮兮的森林迷彩裝，眼珠子和皮膚一樣黑。他的鬍子大概有一個月沒刮，眼神凌厲得有如出鞘刀刃。

不是鞭子。

此人是黑人，長相有點眼熟，但我混沌的大腦想不出在哪見過。他看起來四十五歲左右，手上戴著薄手套，用一把柯特M1911手槍指著我的臉。他若開槍，我的頭會整個被轟掉。

「叫狗安靜。」男子說。

我試著提氣想說「你去死吧」，但發不出聲。

「快說，不然我射死他。」

此人說話急迫中帶著冷靜，握槍的手穩如泰山，眼神也夠冷酷，因此我相信他不只是有能力也有意願這麼做。

我的氣管打開了，肺葉充飽了氣。「克萊德，安靜！」

克萊德停止吠叫，哀哼起來。

「再說一遍。」男子說。

「Geh Rein！」我說：「安靜！」

克萊德的低哼聲停止了。但我能聽見他站在門外，繞著一個小小的8字型打轉。

「很好。」男子說。

現在我想起在哪見過他了。在他住處的照片裡。麥克斯·尤德爾，亦即「班長」。在哈巴尼亞，當塔克的小組發現李申科和海法死在她家時，就是眼前這個人通知「長官」的。

班長，他打造了一個紀念伊拉克的聖殿，還和馬利克以及那個中情局幽靈人合影過──就是不知為何原因出現在班長住家公寓的那個幽靈亡魂。班長，是個酒鬼，多數星期天都還要坎恩去挖他起床準備出門上班。

但這個人看起來完全不像一個與女友分分合合，還住在蟑螂肆虐的公寓裡的酒鬼。

他看起來像機器。

像終結者。

受到挾持的第一條守則就是避免激怒擄人者。我眼睛看著他卻不發一語，盡可能顯得害怕且溫順。這其實倒也不是演出來的。我全身感覺好像被推落懸崖，胸骨背後還有乙炔噴燈在燒著。

班長退後幾十公分，但槍口仍對準我的右眼。

「我接到命令要殺妳。」他說：「妳能想出一個我不該這麼做的理由嗎？」

我的身體猛一抽搐，眼睛飛快地掃向我的槍，就掛在只差一點就能拿到的地方。

「再踢一腳就能讓妳永遠脫離苦海了。」他說。

班長並不在我嫌犯名單的前幾名。但如今見到本人，伊黎思宛如獻祭羔羊般皮開肉綻的畫面，幽幽然浮現在我腦海。

我將畫面推開。如果他只是想要我死，早就殺死我了。他來還有其他目的。我舉起雙手，張開十指做出求和手勢。

「麥克斯‧尤德爾，對吧？班長。」提醒他我們都是海陸戰士。「你要不要跟我說說這是怎麼回事？」

他沒有作聲。

我吸一口氣，痛得畏縮了一下，但仍保持平靜的口吻。「班長，我們談一談，好嗎？不管你心裡在想什麼，我們都談一談。」我在心裡翻找出塔克對傑瑞米‧坎恩的暱稱。「傑傑很擔心

你。」

他大笑一聲。「妳以為我不知道傑傑在擔心？拜託，就是他叫我要提防妳和妳那一堆問題。」

謝了，傑瑞米・坎恩。「我猜他應該沒有建議你讓我的腦袋吃子彈吧。」

「殺妳的命令是高層長官下達的。」

先別驚慌，我告訴自己，驚慌會要人命。「是阿爾法嗎？」

又大笑一聲。「誰？」

「他有名字嗎？」

「就像狼群的首腦。」班長點點頭說：「說得通。」

「在哈巴尼亞下令掩蓋李申科死因的人。我都叫他阿爾法。」

「繼續叫阿爾法就好。」班長從餐桌拉出一張椅子，將一隻穿靴子的腳蹺到椅面上。

「其實我……要是我發誓，以後絕不再提起哈巴尼亞，也絕不再找這個阿爾法，你會怎麼做？本該永遠掩埋的事，我企圖去把它挖出來，是我的錯，我明白了，我會住手。」

他嚴肅地搖搖頭。「阿爾法想把妳處理掉。」

「那我為什麼還沒斷氣？」

「妳只是個孩子，不是嗎？」他確實神情哀傷。「妳還活著，孩子，因為要殺人不會馬上下手。有些事我們得先處理一下。」

我的胃猛然一震。

我不在這裡，我在很遠的地方，什麼都傷不了我。

我的鼻腔滿是焚燒的塑膠味、燒焦的肉味與發臭雞蛋的甜腥味。迫擊砲彈在頭頂上咻咻飛射。我的身體開始因為腎上腺素的分泌而顫抖。我和甘佐並肩躺著，緊緊抱住頭上的鋼盔，他對我咧嘴一笑。**我們不會死。**

不是我們的死期。

死，還不會。

「事實上，」一個男人的低沉嗓音壓過迫擊砲的呼嘯聲傳來。「我**並**不想殺妳。妳眼前還有大好人生。是海陸弟兄，為國家犧牲那麼多。妳有祖母要照顧，還有妳的狗。但我是奉命行事。」

驚慌會要人命。甘佐對我說，他的臉用煤灰塗黑了。

我開始數數，就像諮商師教的那樣。一、二、三，吸氣。四、五。數到十的時候，砲彈聲安靜下來了。廚房時鐘滴答響著。暖爐呼呼運轉。

甘佐不見了，在他的位置站著班長。在我家裡。

我呻吟一聲，班長衝著我搖頭。

「妳要是配合，要是肯開口，對妳來說會輕鬆一點。」

「但你還是要殺我。」

「我是奉命。」

「那我幹嘛要開口？」

班長抓住我的手臂用力拉直，然後拿手槍砸向我的手肘。

我大聲尖叫。

克萊德吠了一聲，尖銳而憤怒的聲音，隨即又安靜下來。

班長放下我的手臂。「現在想說了嗎？」

我抱著手肘。「你算什麼海陸？」

「戰爭對我們所有人都產生奇奇怪怪的影響。」他用類似同情的眼光打量我。「其中一個影響就是讓我們想活下去，給予我們求生存的本能。所以妳就這麼想吧，帕奈爾下士，從妳嘴裡說出的每個字，都能為妳在這個沒得救的骯髒世界多爭取一點點時間。」

我渾身打了個哆嗦。以前我或許有過懷疑的時刻，戰爭之後的黑暗時刻，但現仕我知道了，我不想死。今天不想。當然更不想讓別人替我作主。如今我只能爭取時間。

我說：「你想知道什麼？」

「除了傑傑以外，妳還找誰談過哈巴尼亞？」

「只有他跟塔克，沒有別人了。」

「老是跟妳黏在一起那個警探呢？」

「那也太蠢了吧。哈巴尼亞的事曝光，對我的傷害和對其他人一樣大。我現在還是後備軍人，我還是會受軍法審判。我發誓……」

「那妳為什麼到處打聽，丫頭？妳記得事後我們是怎麼說的嗎？我們每個人都發了誓，絕不

向任何人提起我們做的事，互相之間也不例外。妳的指揮官說**人命關天**。妳記得嗎？是啊，妳現在在點頭了。那妳他媽的為什麼要跑到傑傑家說一堆伊拉克的事？」

克萊德已經不在外面蹓步。他走開時狗牌叮叮作響，我從未感覺如此孤單。

「為了**保護他**！」我說道，聲音中有無助的怒氣沸騰。「我答應過塔克會盡力找出殺死伊黎思的凶手。我想還他清白，以免他上法庭，把哈巴尼亞悲慘的事全抖出來。我在努力幫助我們所有人。但是要這麼做的話，我就得知道伊黎思的死和哈巴尼亞是不是真的有關。我必須找出伊黎思可能和誰談過話。」

「那丫頭知道伊拉克發生的事？」

「一部分。」

他眼中發出雷射光芒。「妳查到什麼？」

「她一直在勸塔克和傑瑞米說出事情真相。但我沒找到任何跡象顯示她有更進一步的舉動。你應該會是她下一個要找的人，既然你跑來問我這件事，我猜她一直都沒有跟你聯繫。」

班長搔搔脖子。「搞什麼東西。那她是為什麼被殺？」

「警察還在查。不過伊黎思也在查十年前一個小女孩的失蹤案，為此惹上了幾個暴力光頭黨。也許就是因為這樣被殺的。」

「報上說死得很慘，是真的嗎？」

我點點頭。

「我不知道是不是光頭黨殺死她的,但有一點我很清楚。如果她是因為伊拉克的事喪命,看起來應該會像是意外事故,或是自殺。」

我還記得她房裡的動脈噴濺血跡,心知班長說得沒錯。我要不是聽到塔克提起哈巴尼亞太過心慌,或許也會想到這一點。伊黎思的死狀顯現的是憤怒,不是權宜。

甘佐的聲音在我顱內迴盪。**驚慌會要人命。**

柯特槍口從我的右眼移到左眼又移回來,班長似乎還在斟酌要用哪隻眼睛將我的腦漿灑遍降臨的天國。

「好吧。」我強迫自己不去理會槍,轉而直視他的眼睛。「不是你或你那位阿爾法。她的死和伊拉克無關。警方會找到殺死她的光頭黨,然後釋放塔克,事情就得到此為止了。」

他對我露出哀傷的笑容。「我是來探聽情報的,丫頭。然後就得把妳處理掉。」

這話讓我大感震驚。情報?「你這王八蛋。我會對誰造成什麼危險?」

「妳在伊拉克知道了一些妳不該知道的事。」

驚慌會要人命。

我故意面露鄙夷。「你以為我會有什麼情報?我在**停屍間**工作啊,拜託。」

「可是妳有空的時候就和一個間諜上床。」

「道格不是間諜。」我說:「他是——」

「住嘴。」班長把腳從椅子上放下,蹲下來平視我的雙眼,槍橫在我們中間。他抓起我的

下巴使勁捏著。「說謊對妳一點好處都沒有。但實話實說能讓妳死得乾脆一點。好好回答我的問題，交出艾爾茲給妳的所有東西，我保證會給妳一個痛快。太陽穴一槍了事，妳還沒意識到就結束了。」

如果我現在反擊，如果我尖聲大叫，會不會有鄰居聽見，打電話報警？我用嘴吸一口氣。

我吐出氣來。「不會。」我低聲說。

「別。」班長放開我的下巴，食指壓在我的唇上。「不要。」

「很好。」他說著起身回到椅子上。「馬利克人呢？」

「什麼？」我摸不著頭腦。「你為什麼問我馬利克的事？」

他以我想都想不到的速度又回到我面前，反手一揮，我的頭便撞上了牆。

「現在是我在問問題。妳現在就告訴我……」

克萊德腳爪刮過硬木地板的聲音。

班長愣了一下，面露困惑。

這一下已嫌太久。

克萊德已經進到室內。班長倏然轉身，同時舉起槍來。

「**Fass**！」我大喊。

克萊德一躍而上，咬住班長高舉的手，深深咬下。人狗展開混戰，毛與肉交雜難辨，在椅子上打得難分難捨，最後連同椅子一起翻倒。手槍咚一聲掉落在地。

班長痛苦地大吼。

Geh rein，進來的意思。克萊德花了好一會兒工夫，才在屋子底下的狹小空間找到我總會留點縫隙的窄窗，接著恐怕花了更多時間設法爬進屋裡、擠過廢棄不用的暖氣管道，最後進入走廊。這整個過程，我和克萊德只跑過幾次，而且已經一年多以前。但他做到了。

我站穩腳步，一把抓起柯特手槍，扯出彈匣，確定彈膛已空後，把槍丟到冰箱上面手構不到的地方。接著抓起自己的槍，這是我知道我能信任的槍。

班長還在高聲叫喊。

「出去！」我對克萊德喊道：「**Aus！**」

克萊德不肯，他已全面進入魔鬼狀態。

「**Aus！**」

克萊德最後心不甘情不願地又甩了班長的手臂一下才鬆開嘴巴，趴坐下來。他沒有撤退。

「起來。」我對四肢張開仰躺著的班長說。他的衣袖染滿了血，還有血漬噴到他的下巴與臉頰。看到他的血，一種冷酷原始的感覺，一種陰暗濕冷的感覺襲將上來，彷彿披上一件骯髒的大衣。

我以前也穿過。

班長沒有動。

「你給我起來，尤德爾。不然我就叫狗咬你的臉。」

他呻吟一聲側翻跪了起來。他將受傷的手臂抱在胸前，殺氣騰騰地怒瞪克萊德一眼。

「我最討厭狗了。」

Pass auf，」我對克萊德說，**當心點。**接著對班長說：「起來靠著牆站。」

「賤人。」他喘著氣，仍然跪在地上。

我抓起我的斜跨式腰帶，掏出三副手銬。

「起來，混蛋。」

「那王八蛋把我的手咬斷了。」

我踢他肋骨把他踢倒，隨後又補上一腳。

「臭婊子。」他罵道。

「馬上。」

他抓住一張椅子試著起身。一等他膝蓋跪地抬起頭來，我用槍揍了他一下，他左耳立刻開花，又濺出血來。他痛得大叫，重新跌回地上，完全不堪一擊的模樣。

「再試一遍。」我說。

「夠了。」他說。我第一次在他聲音裡聽到不一樣的口氣。順從。

順從不是我想要的。我想要的是一個殺他的藉口。那頭怪獸，討著要我餵食。

我繼續用槍對著他，一面告訴自己我不會殺他，告訴自己我們都是海陸，哪怕他再墮落，哪怕他曾經想要我死，都不會改變。我警告自己要牢牢拴住怒氣與恐懼，否則一旦鬆手，就會冒出

可怕的東西。

他跪起來了。「妳打算再打我一次？」

「Knuffen，」我厲聲對克萊德喊道。克萊德發出低吼。

「馬上靠牆。」我說：「不然我就叫他咬你喉嚨。」

班長往地板上咳血，卻還是拖著身體站起來。我重將他往牆上推，朝他的腎臟部位揍一拳，然後用克拉克手槍抵住他的後頸。

「兩手放到背後。」

他轉了一下肌肉作為回應。我又拿槍撞擊他，打的是同一隻耳朵。他大聲尖叫，我猛力推他靠牆，接著後退一步。

「手。」

他雙手放到身後，我隨即銬上手銬。我把椅子拉正，推到離餐桌三十公分處。

「坐下。」我對他說。

他跌坐到椅子上，兩手緊緊反綁。我從抽屜拿出大力膠帶纏住他的腳踝和膝蓋。

「有點噁心。」他喃喃地說，臉色帶點白堊色調。

「你要吐？」我問道。

他用右眼狠狠瞪我，另一眼已腫得睜不開。

我用腳去頂，讓椅背往後靠著餐桌，也讓他呈二十度斜坐。「你要是吐出來就會嗆到。」

他在椅子上搖晃，試圖將椅子扳正。我便用槍口抵著他的太陽穴。

「你想讓狗跳到你腿上嗎？」

此時他眼中那股冷酷狠勁已然軟化。

不過這是他自找的。

「阿爾法派你來的。他是誰？」

他露出不動如山的表情。

我拐起手肘狠狠撞向班長的下顎，椅子搖擺起來。「誰派你來的？」

無聲。

我舉起手正要再次打他，卻因為他出聲而打住。

「我不知道。」

我又繼續未完的動作，他的頭猛地往後仰又立即彈回來。

「誰？」我問道。

「妳聽不懂人話啊！我不知道。我從來沒見過他。和我合作的是一個自稱凱文的人，沒有姓氏。是他安排會面，傳達阿爾法的命令。」

「沒有姓氏的凱文，他替阿爾法做事？」

「我不覺得。他們比較像是同儕。凱文是中情局的人。」

「中情局怎麼會攪和到這裡面來？」

「他們在找那個男孩。還有其他東西，我也不知道是什麼。」

我用手槍磨蹭他的臉頰。「你應該可以做得更好。」

「不！我只知道是和他們在伊拉克發動的什麼事情有關，道格・艾爾茲就略知一二。那是軍情局和中情局的聯合行動，還有另外一個團體，據我所知是一間民間軍事公司。」

「聯合行動要做什麼？」

「拯救自由世界，帕奈爾。拜託妳好不好，我不知道，我可以對天發誓。這比我的受薪層級高太多了。我只知道行動出了差錯，本來應該留在伊拉克那邊的，卻洩漏到這裡來了。」

「那你到底扮演什麼角色？一個替中情局做事的海陸中士？」

「我是被李察・道頓拉進去的。還在伊拉克的時候。」

「道頓就是你家牆上照片裡的中情局幹員？」

「對，就是他叫我掩蓋李申科和那個伊拉克女人的事。事情順利辦妥後，他跟我說他們需要像我這樣的人來追蹤美國這邊的聖戰士。」

「道頓是下令的人？我猜應該是得到阿爾法的指示吧？」

「我也是這麼想。」

「中情局為什麼會針對軍事事件發號施令？」

班長看我的眼神寫滿了「笨」。

「算了。」我說：「是誰殺了他？」

「什麼？」班長確實一副毫無頭緒的樣子。「道頓沒死。他還待在我們其他人丟下的沙漠糞坑裡。」

「有意思。看來我喚醒的也許不是對屍體的記憶。也許他只是我在前線行動基地附近看過的人，卻因為我亂七八糟的記憶，把他和死者搞混了。但也或許我真的看見他死了，而阿爾法尚未獲得消息。」「他們找馬利克幹嘛？中情局和阿爾法怎麼可能在乎一個伊拉克孤兒？」

「這個沒人告訴我。不過我在想，他們找那個孩子是為了失敗的行動。也許用他當間諜吧。」

我就知道這麼多。」

慢慢燃燒的怒火已深滲入骨。「中情局要用一個十二歲的孩子當間諜？你知道蓋達組織是怎麼對付間諜的嗎？」

「這是戰爭，提醒妳一聲免得妳沒發現。」

「你為什麼覺得馬利克會在這裡？或者是我和他有任何關係？」

「我們知道妳和那個孩子有多親近。他被帶到美國來了，我不知道是什麼時候。後來，那七個中情局幹員在霍斯特被炸死後……妳記得這件事吧？」

我點點頭。有一個名叫艾巴拉維的約旦醫生，佯稱願意擔任美國間諜，負責蒐集聖戰士的情報，不料竟穿上自殺背心引爆，連帶有七名中情局幹員、一名約旦情報員與一名為中情局工作的阿富汗人喪命。

「在那之後，」班長繼續說道：「利用那個男孩變得非常重要──失去艾巴拉維就代表我們

完全沒有內線了。沒想到馬利克卻失蹤，我們猜想他會跑來找妳。」

「你們這群王八蛋。」

「戰爭啊，帕奈爾，戰爭。」

「去你媽的。」

當我再次出拳，其實比較像是輕輕碰一下。我內心幾乎高興得唱起歌來。馬利克還活著，而且歷經千辛萬苦終究還是來到美國了。

班長透過腫脹的雙眼看我。「妳要殺我？」

「看情形。跟我說說道格・艾爾茲。中情局以為他給了我什麼？」

「我已經說過了。凱文沒說得太詳細。我總覺得他在刺探什麼，好像他也不太搞得清楚狀況。」

「東西是凱文要的，還是阿爾法？」

「兩個都要吧，就我所知。」

「如果我讓你活命——當然這是個大問號——你去告訴那些王八蛋，道格什麼也沒給我。聽懂了嗎？什麼都沒有，沒有文件、沒有照片，連性病也沒有，什麼都沒有。」

我赫然驚覺自己在哭。因為憤怒，因為怨恨，因為道格和我曾一度共有的一切最後竟只剩這個。

道格走後，我只希望回家能平靜度日。和克萊德一起工作，試著療癒。在火車上工作是額外

的紅利，可以遁入遼闊空曠的空間，感覺與離開許久的父親有了聯繫。

我曾經只想要這些。現在卻落到這一步。

尼克說得對。在伊拉克發生的事根本就應該留在那裡。

「凱文長什麼樣子？」

「白人，身高超過一百八，可能有一百公斤重。四十出頭歲。五官不突出。穿的是尼龍褲和雙面刷毛上衣，一副在時髦運動用品店工作的樣子。」

「他怎麼安排會面？」

「用 email 傳送日期時間地點。」

我讓班長說出電郵地址，我草草記下。

「這些事情，就是馬利克和道格．艾爾茲和這個特別行動，和哈巴尼亞有什麼關係？」

「沒有關係。哈巴尼亞不歸凱文管。阿爾法只是在清理門戶。」

「那你告訴我，尤德爾。阿爾法覺得他能把涉及哈巴尼亞事件的所有人都殺光嗎？我？塔克？塔克的小隊？還有他們排上任何一個可能嗅出端倪的人？他打算殺死每一個人嗎？」

「妳是唯一一個中獎的。因為妳偏要管閒事，東問西問。其他人聰明得很，都沒開口，他們害怕失去的東西太多了。」

「我就沒有嗎？他怎麼會這麼想？」

「我想他只是需要我解釋給他聽。」

「我現在在想，若要你把事情解釋得更清楚一點，是讓你活著好還是把你變成一具屍體的好？」

「妳殺了我，只會讓他更生氣。」

「那麼他會怎樣？派人來虐殺我？我還能讓自己的命運更慘到什麼地步？」

「妳殺了我，就得每分每秒留意背後出現下一個人。只不過妳不會知道他長什麼樣，而且妳別忘了，還有那個警察。阿爾法盯上他了。」

我的脊梁底頓時生出一股寒意。「我已經跟你說了，柯恩什麼都不知道。」

「妳要是殺了我，誰去說服妳的阿爾法？妳殺了我，就沒有辦法接觸阿爾法，就沒有溝通管道。」

「有啊。我有凱文的電郵地址。」

「凱文不會回覆。他不會在乎。只要阿爾法沒留下什麼尾巴，哈巴尼亞跟他一點關係都沒有。他鐵定不會傳消息給阿爾法的。」

「哦，我想他會。」

「妳還要考慮考慮，要是殺了我，下一個來敲妳家門的人可不會這麼好打發。」

「是啊，你真是迷死人的王子。」我怒吼道。

不過班長有很多事都說對了。我無法知道他給我的電郵地址是否有效，也沒有其他方法能聯繫阿爾法，警告他離我遠一點。最重要的是，現在尤德爾就在我眼皮子底下，你知道的敵人比你

不知道的較不危險。

「我讓你走，你得用盡所有力氣把事情給我好好說清楚，聽懂了嗎？萬一那個警察或是我奶奶或是我的狗或是我在乎的任何一個人出了事，我發誓我一定會剁下你的老二塞進你的喉嚨。這還是在我真正發飆以前。我說得夠清楚了嗎？」

他點點頭。

我伸手按下他椅子前端，然後蹲跪下來與他平視。

「很好，」我說：「我們一言為定。」

也許他真的是機器。

我和克萊德修理得很慘，他依然抬頭挺胸。

我看著班長在雪中沿街緩緩遠去，他的幽暗身影在一圈一圈的街燈燈光下忽隱忽現。儘管被

向班長仔細交代完他要替我做的事情之後——說服阿爾法放手、說服凱文說我沒有道格的任何東西——我也保證會把哈巴尼亞這整件事拋到腦後，並盡一切力量將丹佛警探導向光頭黨。說這些話時，我甚至不用偷偷交叉手指，因為對一個道道地地的混蛋說謊不會遭天譴。

事後他問我能不能把槍還他，我大笑。

班長轉過街角消失不見。也許他會偷偷繞回來，用另一樣武器射殺我。但我覺得不太可能。

他認為我手中還有他想要的東西，所以不可能。他會找凱文談，聽他下令。

這樣能替我爭取到一點時間。

我關門上鎖後，由於膝蓋發軟，便撐著牆以免摔倒。我拱著背，忍著全身的疼痛——膝蓋、肋骨、背、頭、手肘，尤其是胸部——以冰河移動的速度，慢慢地與克萊德走進廚房，抓起班長的柯特手槍後，經由門口進入餐廳。我在酒櫃前面慢慢坐到地上。奶奶已經把明顯可見的酒都倒掉或送人，但有一個標示著苦藥酒的瓶子裡面裝的是尊美醇威士忌。我勉強爬坐到椅子上，一旁桌上有班長的槍和我的槍並排置放。我給自己倒了一杯烈酒，一飲而盡，又倒一杯。

到底該怎麼做，我毫無概念。

隨著威士忌在腹中溫熱起來，我往椅背一靠，雙手抱胸，全身都在顫抖。後來再也坐不直，便滑到地上，將道格的戒指從衣服內取出緊緊握住。克萊德上前貼靠著我，一次又一次地舔我的臉。

「我欠你一份情，老弟。天大的一份情。」

我張開臂膀抱住他，哭泣起來。

21

一名死於伊拉克的海陸戰士的屍體，裝在黑色屍袋中送抵軍墓勤務組。該戰士的遺體放置在混凝土地板上，接著我們的一位工作人員使用金屬探測器檢查有無彈片。

我們輪流使用金屬探測器。因為要找的不只是彈片。

還有未爆彈。

——席妮·帕奈爾，私人日記

柯恩來電時，我尚未準備好重新面對世界，便任由它進入語音信箱，但只等了幾分鐘就拿起電話聽取留言。我想聽他的聲音。

「盡快打給我。」他輕聲地說：「是羅茲的事。妳會想知道。」

我凝視窗外輕輕落下的雪在後門廊的燈光下一閃一閃。黃色光暈背後，一陣快風颼颼而過，吹得群樹亂顫，鬼魂緊張地聚在一起。

我一口乾了最後的威士忌，按下通話鍵。

「帕奈爾。」柯恩說。

聽到他關懷的語氣，我不得不強逼自己嚥下這幾句話：**對不起，我不是故意背叛你的信任，**

我不是故意背叛你。

「他還好嗎？」我問道。

「他認罪了。」一個小時前。我把他的供詞打好了字，他也簽名了。檢察官向他提出認罪協商——無期徒刑，不得假釋。要是出庭受審，他們會求處死刑，所以他接受了。」

我嘴巴動了動，但感覺不到空氣。

「很抱歉，」他說：「我知道這不是妳想要的結果。」

「他在說謊。」

「帕奈爾，放手吧。」

「有誰來見他？」

「沒有人。」頓了一下。「妳要是認為有人有力量讓這個小夥子為自己沒做的事認罪，妳最好跟我說說到底是怎麼回事。」

門外有個動靜嚇得我把電話給掉了。是伊黎思，在廚房裡閃閃爍爍。

然後不見了。

「帕奈爾？妳在聽嗎？」

我拾起電話，這一動讓我的胸口又再次爆痛。「我不信。他只是……他不是殺人犯。不是那種殺人犯。」

「妳是個好警察。」柯恩說：「別把妳的期望和明擺的事實搞混了。」

「好警察不會無端揣測。」

「我不會說認罪陳述是一種揣測。法醫把所有的點都連起來了。他制服上的血是伊黎思的，傷口可能是卡巴戰鬥刀留下的，就是那種⋯⋯」

「每個海陸都會分配到。上網也買得到。所以說你們在7-11找到的那把刀不是凶器？」

「不是。」柯恩坦承。

我略一振作。「狗屁不通。你自己也說你不喜歡那個犯罪現場，說它太簡單了。」

「那是在他認罪以前。班多尼的清單，帕奈爾。他制服上的血、便利商店監視器錄到了他、多名證人指認他在伊黎思死亡時間前後出現在她家或她家附近，而且沒有打鬥痕跡或被闖入的跡象，這表示凶手進到家裡。在我看來，那是她信任的人。」

「也或許凶手是用她門墊下的鑰匙。」

「是據說在門墊下的鑰匙。」

「羅茲始終沒有否認他在場，這並不意味他就是凶手。他被偷的串珠呢？亞弗瑞・梅柯爾呢？」

「梅柯爾也會有出庭的一天，」柯恩說：「但不是為了伊黎思的死。羅茲現在改口說串珠被偷的事是他捏造的。」

「他還沒到丹佛就捏造了這件事？早在他和羅瓦・霍夫萊德聊天的時候？」

「這樣只能說是——」

「我知道。」壓力籠罩下來。「預謀。我還是不信。」

「我們有他的供詞。」柯恩的口氣聽起來也有壓力。「我們還在等微物跡證，要是有不一樣的結果，我會再查一次。可是現在所有的證據都只指向一個人，**就是**羅茲。妳本來說要替我找到其他證物的，記得嗎？」

「那指紋呢？有沒有檢測牛奶杯上的指紋？」

「所有指紋都沒結果。唯一符合的只有伊黎思的指紋。」

我略微思考了一下。

「還有更糟的。」柯恩說。

我等著他說下去。

「她被下藥了。血液裡的羥二氫可待因足以把她變成睡美人。我們在羅茲的背包裡找到一只空瓶，羥可酮檢測陽性。所以再加上他對霍夫萊德的說詞，就讓一時衝動的犯罪變成預謀了。」

「羅茲時時刻刻處於痛苦中，當然會有止痛藥。」我從門口望向流理台上的藥瓶。「每個人都會有一些止痛藥。」

「除了沒有直接拍到以外，」柯恩接著說：「案情可以說是相當明確了。除非微物跡證顯示她死的時候有另一個人在場。」他頓了一下像是在等什麼，見我沒出聲，便又往下說：「或是除非妳知道有什麼原因讓羅茲願意替梅柯爾送命。他跟我說，這是他的原話：『伊黎思說我必須坦承一切，所以我就坦承了。』」

我胸口的大石愈壓愈重，到最後心臟好像就要墜落到腳下。我依然不相信塔克殺了他的美女。但大陪審團會看證據，然後定他的罪。如果他堅稱自己有罪並向法院提出認罪協商，法官會直接判刑（免除死刑），不用開庭。不開庭，就沒有哈巴尼亞。

或許他決定要為海陸同袍犧牲自己的性命與名譽。

這不正是妳想要的嗎，帕奈爾？ 倖存的我出聲說，**塔克被判有罪，你們就能脫身。妳和詹特瑞。**

「搞什麼啊。」我說。

我們靜默片刻，聽著彼此的呼吸聲。我很想起身找香菸，但身體實在太痛，動不了。我不斷想起自己拍的照片，似乎有什麼繼續在啃蝕我的心，就像在黑蛋的時候那樣。但每次想追到底，我在找的那樣東西就會煙消霧散。

「美樂蒂和小莉都沒消息嗎？」

「還在找，目前沒有消息。」

「搞什麼啊。」我又說一次。

「是啊。」柯恩清清喉嚨。「關於昨晚。我是說關於我們。」

我閉上眼睛想忍住眼淚，淚水卻仍溢出。「昨晚的事別想太多，好嗎？警察幫助警察罷了。」

「別這麼說，帕奈爾。不只是這樣。」

的確如此，但我完全無能為力。「我們在一起一點好處都沒有。」

又是一陣長長的靜默。我抓著電話彷彿抓著救生索。

「去他的。也許妳說得對吧。」柯恩說完掛斷電話。

我坐在椅子上兩眼放空，手裡握著斷線的電話。

心裡有個聲音在警告我，**離開這裡，班長會再回來，這次他會殺了妳。**

但我依然坐著不動。

過了大半晌，克萊德起身推擠我，最後因為他，也因為想到小莉還不知在什麼地方，我終於勉強站起來。我跛著腳走進廚房，抓起拉勒米緊急救護隊給的止痛藥，吞下三顆後將藥瓶塞進褲子口袋。

我動作像個九歲孩童，將衣服與鹽用品連同相機一起丟進袋子裡，將克萊德的碗碟與食物放進另一個袋子，然後替奶奶的植物澆水、暫停訂報、設好客廳燈的定時器。就好像一個過著正常生活的正常人，要出門幾天。

在廚房裡，我拖地抹去班長的血跡和從冰箱灑出來弄得一團糟的湯湯水水，然後把髒水倒到後院。

我紮上腰帶，把班長那把柯特也放進袋子，最後在髒汙的衣服外面套上制服外套。衣服前襟仍有柯恩的斑斑血漬，有如紅色淚水泣灑在丹佛太平洋大陸的標記上。

我在大門前止步，環顧破舊的客廳，看著古老家具、褪色牆面、被來來往往的腳步磨得失去光澤的硬木地板。我端詳奶奶掛在牆上的刺繡樣本，和爸媽的裱框照片，這張照片奶奶沒讓我塞

進抽屜。我注視著我堆在茶几上的課本，先前做筆記用的線圈筆記本，還攤開在一堆書旁邊。有《伊里亞德》、《尋找特洛伊戰爭》與《論文的藝術》。

我將一切收入眼底，彷彿從此不會再見。

然後我戴上手套，和克萊德一起出門，走進天寒地凍的黎明。

到了尼克家，我把車停在路邊。雪已經停了，我呆望窗外。自從我來向尼克傳達伊黎思的噩耗到現在還不到四十八小時。

屋子看似無人居住。窗簾拉起，沒開燈。哈維不知在哪——可能在院子也可能在屋內——安靜靜。門廊燈仍然亮著，車道積雪未掃，雪上躺著兩份報紙。小徑或階梯上的雪也沒有人剷。

就在門廊燈的微弱光圈外，有一點小小的琥珀色火光忽明忽滅，宛如警告訊號。有人在抽菸。

我痛苦地滑下車座，克萊德也跳下車來到我身邊，陪我一起慢慢地、一跛一跛地走過車道，隨後爬上門廊階梯走向香菸火光。門廊上傳出一聲低吼。是哈維。

克萊德全身僵住，但沒有出聲。

「席妮・蘿絲。」尼克從黑暗中說道：「過來陪我坐坐。」

我忍住呻吟爬上最後一級階梯，並從即將發亮的天色中跨入幽冥。我慢慢將全身重量放到尼克身邊的塑膠草坪椅上，接過他遞來的毛毯裹住雙腿。待在尼克旁邊的哈維又低哎一聲，尼克叫

他安靜。克萊德則無視哈維，以帝王般的氣勢端坐在我身旁。比利時瑪利諾犬得一分。

「你在外面這裡做什麼，尼克？」

「待在屋裡太痛苦了，好像被塑膠包住。」他吸一口菸。「人總得呼吸。」

我透過香菸閃爍不定的光注視尼克，只見他的臉灰白凹陷，布滿血絲的眼睛眼皮低垂，幾乎睜不開。身上只穿著牛仔褲和鐵路公司夾克，好像都半凍僵了。

「你會冷死在外面的。」我說。

「不會，只會痛苦一下。看起來我也應該痛苦，只要我還有一口氣。」他朝鑄鐵桌上一盒甜甜圈努努嘴。「鄰居送的，已經有點結凍了。要吃自己拿。」

我太想吐吃不下，但給了克萊德一個糖霜口味。他客客氣氣地吃完又來討，我輕輕推開他的頭。

東方群屋背後，猶豫不前的日光將天空染成貓眼石的顏色，漫射的光線灑遍積滿雪的院子。空氣冰冷得發燙。

尼克遞給我一瓶威士忌，我喝了又遞回給他。暖意悄悄滲入我的胃，猶如動物在自己巢穴裡蜷縮起來。

「妳受傷了。」他說。

「有一點。」

酒瓶來回換手幾次後，尼克說：「妳要不要告訴我發生了什麼事？」

當太陽升上如死人般慘白的天空，我開口了。我告訴他關於光頭黨、關於美樂蒂家發生的槍戰、關於失蹤的小女孩、關於柯恩的受傷、關於塔克的自白。我告訴他，儘管有那份供詞，伊黎思幾乎可以肯定不是塔克殺的。尼克看了我良久，接著轉開目光，望向鄰居的院子，那裡有一對松鼠在白楊木間互相追逐，瘋狂地跳躍，讓不少雪塊掉落在地上。

「他真的沒殺她？」他問道：「他真的沒殺她？」

「妳確定嗎？」

「是的，十分確定。」

略一停頓。「妳來以前隊長來過電話，我已經知道他認罪了。」

「他認罪是因為他是海陸戰士，他想保護其他海陸弟兄。」

「妳是說是另一個海陸殺死她的？」

「事情不只這麼單純。」

「我有的是時間。」

「複雜就算了，也不相關。你自己也說過，尼克，在伊拉克發生的事……」

「就留在那裡。好。那是誰殺了我們伊黎思？」

「我還不知道。」

他繼續面向街道與院子，也許看著什麼，也許什麼也沒看。「但妳有一些想法，我看得出來。妳就說吧。」

「是關於一個叫亞弗瑞·梅柯爾的男人。」

尼克的臉色有異，往下沉，像個溺水的人。「告訴我。」

我於是便告訴他。我說出警察中槍與湯瑪斯‧布朗的事，但我沒說出布朗的名字，以免連結到他妹妹。說到光頭黨怎麼對待布朗的時候，我停頓了一會兒，說不下去。再度能夠出聲時，我告訴尼克說柯恩的家簡直有如一座小村莊，儘管與調查工作無關，我還是道出心中的懷疑：是什麼動力讓一個擁有這麼多的人，竟為了這麼一丁點而甘冒生命危險？

說到最後又回到梅柯爾，以及他曾經是洛耶爾男孩一員的消息。我沒有提起潔滋敏，以及詹特瑞的名字出現在她檔案中的事，但我丟出洛耶爾男孩當誘餌，想看看尼克會不會上鉤。他始終沉默不語，我最後便說柯恩又回到工作崗位去了，而我需要一點時間和空間釐清思緒。

我沒有提起班長。

「妳傷成這樣是因為光頭黨？」

「一部分是。」

「其他部分呢？」

「和伊黎思無關。」

陽光已升到房屋頂上，射下的光線猶如冰鎬戳刺過門廊。尼克瞇起眼睛，又啜一小口，遞過瓶子。他吐出的氣息宛如晨風中的鬼魂。

「能和妳一起在這裡坐著真好，席妮‧蘿絲。」他說。

「是啊。」這時候我已經打了好一會兒哆嗦。儘管喝了酒吃了藥，之前被班長抓著撞牆的後

腦勺內，還是盤繞著一個長著獠牙的邪物。

但我無法離開尼克。

他從盒裡挑了一個甜甜圈，開始掰成小片餵哈維吃。最後他終於咬住誘餌。

「那些洛耶爾男孩，」他清清喉嚨。「以前都叫他們『粗野少年』，妳知道吧，就是那部關於吸血鬼少年的電影。好像也會叫彼得潘。他們裡頭沒有一個有人照顧，而且每一個都心比天高，在尋找自己根本抓不住的東西。」

「他們的事情你記得多少？」

尼克拿起桌上的菸包甩出一根菸來，放進嘴裡卻沒有點燃。

「詹特瑞念高中時跟他們鬼混過。」他說：「孩子想去加入海陸，我們應該讓他去的，軍隊會引導我一樣引導他正確的方向，會讓他有歸屬感。可是愛倫·安……」他的聲音微微分岔。

「她跟詹特瑞說他要是去從軍，就等於是拿槍抵著她的頭扣下扳機。她會像那樣死掉。還說她永遠不會簽同意書，不管是為了愛還是錢。」

我暗想，如果當時她也這麼拚命阻擋我，我現在的人生會是什麼樣子？「結果他反而和洛耶爾男孩斯混起來？」

「孩子只是想要有個歸屬。海軍陸戰隊是他的第一個選擇，但他狠不下心來讓母親心碎。所以他就開始和『洞』裡那些無賴混混走在一起。」

「而且他才十七歲，需要我們簽名同意才能入伍。

「我爸總覺得他們是麻煩。」

尼克將椅子挪離逐漸露臉的陽光。「這可能是妳爸唯一對的一次。」

我父母親是我和尼克心照不宣，絕對不會碰觸的話題。我一直抱持希望，覺得爸爸離開自有他的理由，但尼克始終無法原諒他的出走。誰會把自己的孩子丟給一個後來變成殺人凶手的女人？

「那詹特瑞跟他們在一起多久？」我問道。

尼克的眼睛縮小起來。「沒多久。那些男孩年紀比詹特瑞大，又很壞。他們會變成那樣是因為家裡的緣故，父母不是失蹤就是酗酒，根本沒人理他們。我鄭重地告訴他，只要再讓我看見他跟他們在一起，我就宰了他。」

我未置一詞。

「妳別往心裡去，席妮·蘿絲。破碎的家庭只是藉口。一直以來，那些男孩全部加起來也沒有妳堅強。可是要讓詹特瑞跟他們混在一起？他沒有任何正當理由。為了讓他衣食無缺，我和他媽媽努力的程度可不輸任何人。」

尼克給哈維餵完最後一片甜甜圈。

「事情終究是有了回報。」他說：「離開他們以後，對海軍陸戰隊也不再有懸念，他決定要做點事情讓他媽媽覺得驕傲。他用功準備大學入學考，以優異的成績畢業。妳瞧瞧現在的他，才三十出頭就要升上合夥人了。」

我們暫停說話，向詹特瑞的成功表達敬意。

「最糟的時候，」尼克說：「就是那個黑人小女孩失蹤的時候。警察跑來找詹特瑞問話。那孩子第一次領悟到要拉屎也得找對糞坑。愛倫·安當然嚇壞了。不過這樣對孩子有好處，讓他學點教訓。」

「所以你從來沒有……」我沒把話說完。

「從來沒有什麼，席妮·蘿絲？」

我可以感覺到腳下的冰碎裂。「你從來沒有想過他……」

他大大吸了一口氣，好像有好一會兒沒吸到空氣似的。「沒有。」

「我不得不問。」

「不，妳不需要。」

我眨眨眼。尼克眼中的光芒宛如一記拳頭，感覺鮮明到好像真的打中我了。

我於是退一步。「詹特瑞調適得如何？」

尼克也退一步。「他很受傷，非常，自己不知道跑到什麼地方躲起來，就像他青少年時期那樣。不過他不會有事的。那孩子，他很有前途。這才是他現在需要專注的事情。」

「你說躲起來是什麼意思？」

「意思是他從來不會倒在媽媽的懷裡哭。等他準備好自然就會恢復情緒。」

「他和伊黎思常聊天嗎？過去這幾個禮拜？」

「他們倆最近好像老是有聊不完的話，在這裡吃飯的時候。有時候也會聽見他們講電話。」

「他們之間看起來沒什麼問題嗎？」

他眼中那道光芒再現。我畏縮了一下。

「不是我想問，」我說：「是警方。如果他們一開始查……」

「他們找不到什麼的。那個小女孩失蹤的時候，警方就已經證明詹特瑞沒有嫌疑了。再說，他們怎麼會覺得那個小女孩和……和伊黎思的遭遇有什麼關聯？」

「塔克說伊黎思在醞釀一件事，想勸人出面坦白他們的過往。萬一她覺得洛耶爾男孩**真的**和潔滋敏的失蹤有關，所以去叫他們認罪呢？」

「然後他們就殺了她。」

我點點頭。

他取出嘴裡的香菸拿在手指間轉動。「我不明白，席妮・蘿絲。我也希望我明白，因為如果塔克沒有殺害伊黎思，那麼凶手還逍遙法外。但事實上，不管伊黎思想要他們出來坦承什麼，他們又沒什麼好承認的。至少，在那個小女孩的事情上面沒有。那些男孩有可能是超級惹人厭的傢伙，我敢說他們恐嚇過那個小女生。可是警方調查過了，還用盡各種方法，但什麼也沒能找到。」

「我看過報告。辦案的警探似乎認為是他們幹的。」

「那個負責的警探是個酒鬼，而且六個月後就要退休，報告中也有提到這個嗎？他很可能是

想就此結案，讓自己的警察生涯在最後達到巔峰。只要覺得有可能判刑，他八成連聖誕老人都會抓起來。」尼克一手搓著下巴的鬍碴。「不，他們完全沒有對那些男孩不利的證據。我也希望他們有，那麼那些傢伙可能老早就被關起來了。」

「那麼，」我說道：「她想讓他們坦承的也許不是潔滋敏的事。也許她知道那些光頭黨涉入另一起罪行。因為梅柯爾在懷俄明攻擊塔克，拿走他的遊民串珠。我們在伊黎思的屍體旁邊發現那些珠子，也可能只是很類似的珠子。據推測，梅柯爾在懷俄明攻擊塔克之後，早他一步到達丹佛，殺了伊黎思。」

尼克下顎的一條肌肉猛地抽了一下。「什麼珠子？妳在說什麼？」

「伊黎思的房間裡有一些遊民串珠。散落開了。似乎是在打鬥中扯斷了線繩。」

尼克收起下巴，拱起肩膀。

「這更像是對塔克不利的證據，」我說：「但後來我們交叉比對了他對於被梅柯爾襲擊、串珠被偷的說詞，現在證據反而對梅柯爾不利。」

「妳現在把這個情報告訴我？」

「因為你第一個想的是報復。你不好惹，尼克，但那夥人更不好惹。」

尼克將整個包菸連同打火機遞給我。我們一起點了菸，讓煙和我們的氣息一同懸浮在空中。

「人生的轉折還真有趣。」半晌過後，尼克說道。

「也可能不有趣。」

「我這一生花太多時間想要拋下過去。但是過往就像水蛭，一頭鑽進妳的身體，就會直到吸乾妳的血才離開。」

「你說的是什麼過往，尼克？」

「妳喜歡那個警探嗎？叫柯恩，對吧？」

「什麼？沒有。」

「妳說到他整個人淚汪汪的。」

「只是因為他那棟超大的房子讓我覺得心悸。」

「我是認真的，席妮‧蘿絲。」

「我也是。」我深吸一口菸填滿肺葉，然後吐出，胸腔發出抗議。「好吧，也許我有想過，但不會有什麼結果的。」

尼克等著。

「昨天晚上他問我一些事。」我說：「關於戰爭的事。這是第一次有人想知道，**真正想知**道。關於我的事。毫無隱瞞的。」我誇張地聳了聳肩，故作輕鬆地說：「這並不是完全沒有意義的，你知道嗎？」

「想聽聽我的意見嗎？」

「你要說的話，有哪句是我還沒跟自己說過的嗎？」

「戰爭的事，放在心裡吧，席妮‧蘿絲。他會說妳做了什麼無所謂，無論如何他都會愛妳，

如果你們之間是朝這方面發展的話。可是每當妳崩潰或是情緒失控，他就會開始擔心是因為妳以前做了什麼的緣故。他會開始質疑妳的腦筋真的正常嗎，會擔心妳爆發。首先他會藏起槍枝，接著藏刀子。他會開始覺得妳崩壞了。」

但我**是**崩壞了，尼克。嚴重崩壞。

「依我的經驗嗎？」尼克接續道：「凡是妳做過讓妳不引以為傲的事，無論是在戰場上或其他事情，大概最好都藏在心裡。」

「我有啊。」

「他們剪掉的那些新聞畫面，」尼克繼續說道：「運送棺材回來的畫面，民眾不想知道。至於妳跟我呢？我們是社會無法承受的一部分記憶。因為如果他們仔細去想，如果他們仔細看著我們，發覺到我們為了保護他們安全付出了什麼代價，他們會受不了那種罪惡感。他們綁起絲帶，在商店裡提供他媽的優惠，再跟我們說聲：『謝謝你們的犧牲奉獻』，然後就能心安理得地回家。可是如果他們認真看看戰爭對我們做了什麼呢？哼，他們絕不會讓我們回來的。」

「別說了，尼克。」

「這些是為了什麼？我們兩個在越南或伊拉克完成了什麼了不起的任務？美國又到底成就了什麼？」

這時前門開了，奶奶探出頭來。「席妮・蘿絲？還有克萊德？這麼冷的天，你們和那個瘋子待在外面幹什麼？快進來。」

我捻熄香菸，吃力地從座椅上站起來。「你知道伊黎思跟塔克說什麼嗎？她說人生如果是一場謊言，就沒有用。」

「我們在那邊做的事，」他以目光尾隨我。「**那才是謊言。**」

22

道格的事我完全無能為力，「長官」這麼跟我說。命運之神已經出手。

但是後來，許多小時過後，當他們把他帶走，我又回到裡面，跪在地上他的血泊中，最後一次禱告。

過了許久，我站起來，將地上被道格遺骸染黑的鋸屑掃乾淨，裝入袋中，拿到外面。

——席妮・帕奈爾，私人日記

奶奶把我拉進小小玄關，仔細打量我傷痕累累的臉和髒兮兮的衣服後，一把將我擁入懷裡。

我依偎著她短暫片刻便拉開來，以免又開始掉淚。

「這幾天先別回家。」我對她說：「妳需要什麼東西，我去幫妳拿。」

「妳在說什麼？」她露出思索的眼神。「這是怎麼回事？是誰把妳傷成這樣？」

「晚點再說吧，奶奶。我需要睡一覺，我都快累死了。」

「妳不小心一點，才真會被這些傷口弄死呢。」她說：「先檢查一下，等我確定這些傷死不了人，妳才能休息。」

奶奶成年後就一直是急診室護士。在洛耶爾倒是便利，因為這一區的小孩會在街頭比膽量，

大人則會在酒吧鬥毆。奶奶一直都很受歡迎，即使我們搬走後也一樣。她便宜、技術好，而且從

不問令人坐立不安的問題。

現在她拉著我的手臂，牽我經由陰暗走廊走向溫暖明亮的廚房，克萊德隨後跟著。

愛倫・安坐在桌邊發愣，香菸在她手裡兀自燒著。桌子上方的燈光在她臉上刻劃出深深的陰

影，使她的五官看起來好像是小孩縫合的，而且還是個笨拙的小孩。

「愛倫・安？」我喊道。

她的眼神視若無睹地環顧四下，直到與我對上眼。一注意到我的存在，她彷彿觸電一樣，一

陣電流在她體內蹦竄而下。

「我的老天哪，丫頭，發生什麼事了？那是妳的血嗎？」她摁熄香菸。「妳得去醫院啊。」

「是這樣嗎？」奶奶正視我的臉，在較亮的光線下查看。「妳的傷嚴重到需要上醫院嗎？」

祖母出身於自給自足的阿帕拉契山谷區，對她來說，上醫院是一種示弱的罪孽。只有流血過

多或是心臟病發的人才要送醫院。其他一切情況，要靠堅忍不拔的精神，運氣好的話，還能有一

個像奶奶這樣的人替你修補。

我搖頭。

「可是那血。」愛倫・安說。

「不是我的。」

她們倆聽進去了，便不再堅持。

「妳去拿個烤盤和幾條乾淨的抹布。」奶奶對愛倫‧安說。「席妮‧蘿絲，妳進浴室去把衣服脫掉。」

克萊德勉強把自己擠進洗臉台與馬桶之間的狹小空間，看著祖母再次把我當小孩一樣照料。

她在浴缸裡放了溫水，叫我吞下兩顆維可汀後扶我泡進水裡。她那雙有如樹根般長滿節瘤又強壯的手，用愛倫‧安拿來的抹布擦拭我的手臂和腿和上身，並取下舊繃帶，連同抹布一起扔進洗臉槽，然後清洗我的臉和脖子，再用洗髮精替我洗頭。

我把頭靠在浴缸邊緣，閉上雙眼，沉溺於受照顧的保護層內。止痛藥與酒精在我的血管內滑行，彷彿血液中的一班夜車，搖晃著哄我入睡。奶奶幫我洗頭髮時我睡著了，後來隱約聽到她用抽菸抽到沙啞的嗓子，細數每個傷口。

終於清洗完後，她扶我跨出浴缸，幫我擦乾身體，並用一件舊雪尼爾絨浴袍包住我，輕輕將我推坐到馬桶蓋上。

「我馬上回來。」

她走後，克萊德把頭靠在我腿上，用那雙充滿靈性的眼睛看著我。我手心貼著他的頭，抓抓他耳後。「我們情況還好，克萊德。」

我沉重的眼皮閉闔起來。伊黎思的影像在心中旋繞；驗屍官沖掉她身上的血，洗淨她的亮麗金髮。我想到美樂蒂，兩天前我才幫她處理過傷口。還有蜷縮成一團的小莉。她們人在哪呢？

門一開一關的聲音讓我陡然驚醒。

奶奶將繃帶和藥膏和雙氧水放在洗臉台上。她給我一杯水和一瓶抗生素，叫我現在先吃一顆，其他的收進口袋。接著她在燈光下審視我的臉，輕輕地將我的頭轉過來轉過去，她的手指像羽毛般輕撫過班長製造的瘀傷。

「這個我會縫合。」她輕觸我的臉頰說道：「把妳挨打的手臂給我。」

我伸出被班長用槍撞擊的手臂，挽起袖子。

「這個男人，他真的傷得妳很重。」奶奶說：「不管他是誰，他知道自己在做什麼，能讓妳吃足苦頭但又死不了。」

至少暫時死不了。

「妳衣服上的血是他的？」

我點點頭。「有一些。」

「他還活著嗎？」

「不會吧，奶奶。」

「他和伊黎思的死有關係嗎？」

「應該沒有。」

她讓我拿冰敷著手肘，自己則跪在我前面，在仙人掌刺傷的地方塗抹藥膏，有幾處已經開始滲出血水。

「我知道愛倫‧安很慘，」我說：「但尼克情況怎麼樣？我是說他沒喝醉的時候。」

她輕輕搖頭。「唉，妳也了解尼克。他心裡痛，卻會拿狗、送報生和在丹尼斯餐廳吃飯時，服務讓他不滿意的可憐女孩出氣。他老說他沒法呼吸，就把窗戶打開，我就不停地關窗子。現在的他很難相處，不過那是男人和女人的差別，我們面對傷痛的方法不一樣。誰能說他的方式不會比較好呢？」

「那詹特瑞呢？」

這回頭搖得用力了些。「他不肯接我電話，也不接他爸媽的電話。他爸媽上他家按門鈴，他也不開門。那可憐的孩子處理傷痛的方式是最糟糕的，一直以來都是。」

我的直覺似乎鑽進什麼尖銳的東西。「妳覺得他會不會可能在家，只是不應門？」

「尼克有鑰匙。他和愛倫‧安進去過。」

「沒有少什麼東西嗎？行李箱之類的？」

她眼神鋒利地盯著我。「除了他，什麼都沒少。」

「這麼說他是跑到某個地方去隱藏傷痛？」

「肯定是。」她拿走冰塊後，用彈性繃帶纏繞我的手肘。「妳在伊拉克那段時間，詹特瑞老是替妳擔心，擔心到坐立不安，幾乎可以說是焦躁激動。愛倫‧安能做的就只是叫他回家，安安分分坐在餐桌前，吃頓媽媽煮的飯。當妳決定再次入伍，他應該就崩潰了。」

「我在那邊的時候，他每天都會寄 email 給我。」

「他是個好人。」

「知不知道他大概會去哪裡？」

她後退一步看著我，審查她自己的功夫，看看有沒有漏掉什麼地方。她噴了一聲。

「妳後腦勺的腫塊不太嚴重，所以沒事。」她說：「往外腫就表示沒有往內擠壓。胸部的傷勢最糟。有多痛？」

「只要不動或不吸氣就還好。」

「會不會覺得呼吸困難？」

「不會。」

她的手輕輕順著我的肋骨移動。「這附近呢？」

「不會。」

她把手放到我的胸口。「這裡會痛嗎？」她問道。

我痛得咬牙。

她的手移到我的背部。「那這裡呢？」

她放下手。「胸部受到撞擊有可能損傷器官，席妮‧蘿絲。那可能會要妳的命，所以要注意身體的訊息。要是覺得呼吸困難，或是忽然劇烈疼痛，就不要拖，馬上叫救護車。這不是鬧著玩的。」

「只覺得有瘀青。」

「詹特瑞?」我提醒她。

她擺出針線、麻醉凝膠。「愛倫·安試他總有一些祕密地方可去。他小時候,她知道那些地方在哪,但已經很多年都不知道了。等他調適好就會回家。」

「是朋友嗎?女朋友?」

「愛倫·安試過了。他昨天本來應該進辦公室,因為馬上要開一個重要的庭。可是他同事說他沒出現。我……」她突然用嘴吸一口氣。「我有點擔心。雖然他老大不小了,有時候也會不聯絡,但這次感覺不一樣。無緣無故不去上班,這不像他會做的事,連伊黎思出事後都沒這樣。妳要是找到他,叫他打電話,好嗎?」

「我會去找他的。」我承諾道。

我們沉默了一會兒,我暗自思索詹特瑞不知所蹤可能意味著什麼。

「奶奶,媽殺死的那個男人,叫華勒斯·古柏嗎?」

她給針穿了線,要我坐到洗臉台上,兩人可以平視的高度。

「他怎麼了?」她問道:「頭往上抬。」

「媽說她是為了自衛,說那個男的想傷害她,妳相信嗎?」

針頭刺入。「他是我媳婦,她相信什麼我就相信什麼。有時候自衛不像有人拿刀抵著妳的喉嚨或是拿槍抵著妳的頭那麼明顯。有時候我們看事情的角度得放寬一點。」

「如果華勒斯·古柏是家人呢?那會怎麼樣?」

線穿過時有一種遙遠的拉扯感。「妳想說什麼，席妮・蘿絲？」

「我在伊拉克學到一件事，有時候在我們所知道，或是自以為知道的事情之外，還有一個更高的真相。有時候，也或許是所有時候，妳必須接受那個更高的真相。」我轉動眼珠不再看針頭，讓視線順著壁紙的花朵圖案一路往上到天花板。「不管要付出多大代價。」

「別胡說八道了。」

「我在說血和水。血也許比較濃，卻並不表示妳非得讓它噎住。」針頭扎到一個會痛的地方。「要是非做不可，噎到也要認。家人就是家人。這**才是**更高的律法。除了上帝的律法以外，這是唯一要緊的。」

「那我爸的事要怎麼說？」

「妳爸的事沒得說。」針頭的扎刺感消失了，因為奶奶又縫回到我皮膚麻醉的部分。

「如果是家人**對上家人**呢？」

「那帳就算在血緣最薄的人身上。我們向來都是這麼做的。好了，別再說話，讓我幹活。妳再囉哩囉嗦的，臉上會留疤喔。」

事後，奶奶帶我到詹特瑞的房間，給了我一套睡覺穿的運動服和更多的維可汀，拉上窗簾擋住漸亮的天光，離開時並順手將門帶上。我爬上床後，克萊德也窩到我身邊，彷彿感覺到我的疼痛與需求。我知道很多狗會睡在主人床上，但克萊德始終不肯。我們帶回塔克那晚他睡在我的床

旁邊，可說是個巨大里程碑。

現在又一次。或許我們並不想養成這個習慣，也或許想。總之今天不適合去釐清這點。深懷感激的我搓揉他的臉和耳朵，還依他喜愛的方式，從頭到尾巴長長地撫摸。他舔舔我的臉。

「輕一點，老弟。奶奶才剛幫我縫好。」

最後我終於躺下，手放在他的頸毛上。

「我不會丟下你死掉的，老弟。我發誓。下次可能就會成功了。也許我們倆需要的只是多一點信心。」

他似乎安了心，不一會兒便打起呼來，溫熱結實的重量緊緊靠著我的右側身體。

但我躺著睡不著，儘管精疲力竭，腦中仍看見小莉抱縮在野餐桌旁。我伸長手臂想拿床頭櫃上的維可汀，隨即又縮手。等一下吧，我對自己說。

房間外的地板發出吱嘎聲。克萊德抬起頭，我則閉上眼睛，這時有人開門，香菸與冬天的氣味飄了進來。是尼克。我需要自己靜靜地想一想，便佯裝睡著，直到他重新將門關上。

「她真強。」我聽見他說。

「也許還不夠強。」愛倫・安說：「那家人有很多弱點。我是愛她的，但那丫頭永遠都只會是個平庸的人。」

「她只是需要時間。」尼克喃喃說道。

他們從門前走開。克萊德把頭放下。

但我睜開眼睛，凝望著房裡的灰暗。

只會是個平庸的人。

愛倫·安說對了嗎？我父母和我都是軟弱的人嗎？我父親拋妻棄女，過後不久，母親也因為殺害華勒斯·古柏而丟下我。十三歲那年，經過長期憤怒與受傷的叛逆後，我埋葬了內心的惡魔，決心證明自己和他們不一樣。我成了乖女孩。在校表現不錯、運動出色。成了好朋友、好孫女、好員工，值得信賴、可靠、服從。

但我總是沒能完全地自我測試。成績從未拿過全A，任何比賽從未拿過第一名。我不願逼自己，因為逼迫後的失敗無法原諒。倘若我像父母親那樣失敗，我便一無所有了。

我便一無是處。跟他們一樣。

與此同時，埋在心裡那個受傷的小孩蟄伏著。

我投身海軍陸戰隊與鐵路警察行列，不是出於勇敢，而是出於對安全與安穩的渴望。我想要別人來發號施令，替我安排人生，替我著想、計畫，告訴我什麼時候要勇敢、什麼時候能放鬆。

我是個服從的軍人，上級交辦什麼就做什麼，從未越線，直到「長官」請我幫忙。我身邊的男女，那些每天與我一起工作，愛國心強、能量充沛、偶爾無所畏懼的海陸隊員與警察，證明了我並非戰士。但我稱職地扮演自己的角色。他們從來不知道我的內心依然是個充滿喧囂與憤怒的十三歲女孩。

接著天外飛來了伊黎思命案。

我痛苦地側翻過身。克萊德低哼一聲，但沒有醒。

在黑蛋餐館，我已經決定要設法證明詹特瑞的清白，決定要找出殺死伊黎思的凶手。但班長出現在我家，再一次粉碎了我的決心。

現在我來到了岔路，必須在違反法令與守護法令、在安全的做法與可能錯誤的做法之間做出抉擇。與柯恩相處幾個小時後我不禁自問，我還能逃避自己的內心多久？還能躲避腦中那些晦暗思緒多久？還能自我克制多久？

我覺得自己好像科學怪人。同時既是始終遵守定律的人，也是撕毀定律的怪獸。

現在的我是哪一個呢？

我一手抱住克萊德，將臉埋入他溫暖的毛髮中。

逃跑比較安全。逃跑能讓怪獸安靜地被鍊住。釋放怪獸或許比較勇敢也比較誠實，卻也可能讓妳和周遭的人被殺。

我應該燒掉寫著詹特瑞名字的紙頁，聲稱對這幾張紙失竊毫無所悉，把美樂蒂和梅柯爾甚至於小莉都留給丹佛警方處理。忘卻哈巴尼亞和馬利克，繼續當我的鐵路警察。糾正——是當一個**怠惰**的鐵路警察。把標準放低，讓怪獸酗威士忌、藥物上癮、受到例行公事安撫。

這樣比較安全。

而安全正是那個十三歲小女孩一直以來想要的。

後來不知什麼時候，我睡死了過去。睡得又深又沉，幾乎就像從這個世界被拔除，放逐到幽暗深淵中。這期間我只作了一個夢。

在這個夢中，曾出現在班長家的鬼魂，那個姓道頓的中情局幽靈人來找我。他帶著一個黑人小女孩，女孩的衣服破爛又血跡斑斑，而且渾身是傷。道頓牽起她的手拉她向前，直到她站在他前面。他將她朝我的方向輕推，對我點了個頭便消失了。

他似乎在說，他的事可以晚點再說，先處理這個。

夢裡的潔滋敏端詳我的臉，表情凝重，眉頭深鎖，彷彿原本希望我能合格，不料卻失望了。她看見那頭怪獸和我最好的部分了嗎？她有沒有看到我讓這兩者離得遠遠的，以至於自己只能當個平庸的人？

我在她的注視下微微打顫，強迫自己與她對望。

最後她伸出雙臂，掌心向上作祈求狀。或許她只有我了。或許平庸也無所謂。

深淵又陷得更深了，我跟著跌落。在那個陰暗的保護繭中，暫時安全。

正如我一直以來的希望。

數小時後，我心思清明地醒來。

我張開眼。詹特瑞臥室裡，床邊時鐘在近午時分的寂靜中輕輕地滴答響。門外傳來模糊細

語。街道上有個鄰居在剷雪，金屬刮過水泥地。寒意在窗邊吞吐氣息。一絲細細的陽光從窗簾縫間穿入，開始捕捉微塵。

潔滋敏・布朗。小莉・韋伯。與不知人在何處的馬利克。這些孩子和當年在他們這個年紀時的我一樣，都不是自願要當犧牲者。我們只是運氣差，抽到貧窮與暴力的下下籤，而不是銀湯匙與大學信託基金的上籤。

我的任務——先是身為海陸戰士，現在則是警察——就是為他們發聲，代替他們挺身而出。

不管是要利用我最好或最壞的部分都不重要，只要能完成任務就好。

我試探著伸展一條腿，馬上感受到一陣要命的刺痛。再伸展另一條腿，全身痛得有如胡亂彈奏的鋼琴弦。下床的任務變得有些艱難。不過海陸戰士就喜歡艱難。

我放鬆雙腿呻吟了一聲。克萊德抬起頭，神情肅穆地看著我。我用手肘撐起身子。

「該出動了，海陸戰士。」我對他說。

他便跳下床，跑到門邊站立。

我溜下床後，發現我的牛仔褲和毛衣已經洗乾淨摺放在椅子上。由於全身沒有一吋皮肉沒被打傷、刺傷或擦傷，換衣服時只能盡快。正當一切就緒時，響起敲門聲，接著愛倫・安開門進來。

我繫上勤務腰帶與大腿槍套，然後將編好辮子的頭髮塞進鐵路警察帽子底下。

「睡一覺對妳有好處吧，席妮・蘿絲？」

「是啊。」我說：「我覺得自己更強了。」

她眼中亮起一絲微光。說不定她稍早是故意說那些話給我聽，希望說我平庸能激發我一點鬥志。

從來就沒有人說過愛倫‧安笨。

「那就好。」她說：「來了一個女人，說有東西要給妳。」

23

—妳相信上帝嗎，帕奈爾下士？

—當然。我只是不太喜歡祂。而且我一點也不信任祂。

——科威特，與海軍陸戰隊牧師的對話

雪芮・坎恩，傑瑞米・坎恩的美麗孕妻，並不是我預期或希望見到的人。但我不得不佩服她能找到我。

她穿著海藍與白色條紋毛衣、孕婦牛仔褲與毛皮雪靴，坐在愛倫・安家客廳的翼背椅上，膝蓋與腳踝併攏，腿優雅地斜向一邊。她的臉龐清新潔淨，頭髮的馬尾已經放下，在肩上披散成一波閃亮髮浪。

當我和克萊德進到客廳，雪芮打量著我受傷的臉和蹣跚的步伐。她的五官掠過一種難解的表情。

是滿意嗎？

也許是我太苛刻了。

「妳要喝點什麼嗎？」愛倫・安問我。她已經給雪芮端了茶。

「不用。」

她拍拍我的肩膀，八成是覺得在這位充滿健康美的訪客面前，需要替我打打氣。她離開後，我轉向雪芮。「找我有什麼事嗎？」

她放下茶杯。「很抱歉直接就跑到妳舅舅家來。」她說：「不過塔克的串珠我做好了。我試過打妳給我的名片上的號碼，但妳沒接。」

我懶得向她更正我和尼克的關係，便拿出手機來看。有三通電話來自同一個不明的號碼。我果真是陷在深淵裡。

「我打到鐵路公司，」雪芮接著說：「跟接電話的人說我需要見妳。他們就給我妳舅舅的名字和電話，我查到了地址。因為沒人接電話，我才決定直接開車過來。我已經照塔克的要求，做好串珠。現在我想快點脫手。」

「有效率。我記得。」

我放低身子坐到雪芮斜對角的椅子上，旁邊的窗戶剛剛關上不久，寒氣還在。克萊德豎直尾巴，站在我旁邊。他很可能聞到一鼻子巨魔的氣味。我暗自揣想，他對雪芮的狗的感受是否和我對雪芮的感受一樣？

「妳想要我把串珠交給他？」我問道。

「是的。」她的聲音清脆短促。她在腿上的皮包裡摸找著。「妳做得到，對吧？」

「妳知不知道他住院？他在囚室裡昏倒了。」

她忽然住手。「他不會有事吧？」

「現在還難說。但等他一醒來，我一定會告訴他串珠的事。如果知道妳這麼上心，我相信他會很感激。」

她取出一個束口袋，裡面有木珠撞擊聲。「妳一定覺得我只是想把這一切都丟到腦後。」

「從沒這麼想過。」

她瞇起眼睛，但仍遞過束口袋。「請告訴他我們都想著他。」

「我會的。」

她闔上皮包。「我該走了，還得去接海麗。」

有一度我認為凶手是雪芮。她恨伊黎思取代了她黃金女孩的地位。女人選擇的武器往往是毒藥，而伊黎思死前被下了藥。那些刀傷也許是為了誤導。

不過我幾乎馬上就放棄這個想法。對雪芮這樣的人而言，用刀子太直接也太髒亂，哪怕這樣看起來或許是非常聰明的掩飾。在雪芮的世界中，憤怒到極點頂多就是甩門或是把雞肉烤焦了。

不是殺人。

「我再問一件事就好，坎恩太太。」我說：「我去妳家的時候，妳提到說伊黎思在扒糞。妳說妳不知道她在找些什麼，但妳顯然是個聰明的女人，而且我猜妳對人的觀察很敏銳。」

雪芮無感於我的恭維，只是嘆了口氣瞄一眼手錶。

「所以我有點驚訝，」我繼續說道：「妳竟然完全不知道伊黎思可能在調查什麼。她肯定說了些什麼，妳甚至可能問過她。」

「人生有可能很嚴酷無情，帕奈爾特別探員。所以除非必要，我盡量不會惹出更多的不愉快。不過伊黎思確實跟我談過一點。不知道妳會不會覺得有幫助？有一天晚上吃飯的時候，她跟我說了一件事，說她在對付一群光頭黨。」

我本希望能有新的角度可追查，可惜我失望了。「他們怎麼樣？」

「伊黎思很煩惱，因為他們又回來了。在傷害『她』的人，她這麼說。她有特別提到一個，好像是刀子，還是鞭子，也可能是手槍，我不記得了。」

我站起身。「妳可以等一下嗎？我拿個東西給妳看。」

「我──」

「我馬上回來。」

我等著。

她接過素描，驚愕地輕呼一聲「啊！」

我回到座位時將紙遞了過去。「妳有在哪裡看過這個男人嗎？」

為了促使雪芮待下來等候，我命令克萊德留在原地。我在前門邊找到我的袋子，取出梅柯爾的畫像。

「我的天啊，他是罪犯嗎？」

「他是個新納粹，這樣算不算罪犯妳可以自己決定。妳認得他？」

「我替他做過遊民串珠。去年夏天。環球城平台公園有個手工藝品園遊會，我也去擺攤。他

走過來看我展示的串珠，可是沒有一個是他想要的。

「他想要什麼樣的？」

她臉上表情混雜著興味與鄙夷。「他想要愛的串珠。有愛心、有鴿子，還要刻上『天長地久』的字樣。他說是要送人的。我會記得是因為實在太奇怪了，這個外表嚇人的男人竟然想買愛的串珠。」

「他有沒有說要送誰？」

她搖搖頭。「我接下他的訂單，他也告訴我郵寄的地址，然後把錢丟在桌上就跑走了。後來我看見他和一個女人還有一群男人在一起，那些男人身上也有和他一樣的刺青。他還抱著一個小女孩。」

「那女人長什麼樣？」

「身材粗壯，但是漂亮。一頭金髮髒兮兮的。」

「刺青呢？」

「沒有。」她回想後搖搖頭說：「我猜他會跑那麼快是不想讓朋友知道他買串珠的事。」

「難道是因為這樣美樂蒂才離不開他？因為毆打她之後，他會送禮物試圖彌補？」

「他要妳寄到哪裡？」我問道。

「是獨棟的房子，這是我猜的。我不記得路名了。」

我說出美樂蒂的住址，但雪芮搖頭。「應該不是，那不在……我覺得那不在丹佛。」

「坎恩太太，我需要這個地址，它很重要。妳看到的女人和小女孩可能會有危險。」

「因為殺死伊黎思的人嗎？」她張大眼睛。「妳是說**那個男的**就是凶手？所以妳才有他的畫像？妳是說我替一個殺人犯做了串珠？」

我保持沉默，不言而喻。

她淡淡散布的雀斑底下臉色發白。「那個地址肯定不在丹佛。那是城外東邊的一個小鎮，可能叫威根茲吧。對，我想是叫威根茲。我記得當時還覺得奇怪，怎麼會有人住在那種鳥不生蛋的地方。」她眼睛睜得大大的盯著我看。「我的老天啊。」

羅瓦·霍夫萊德曾經在丹佛東邊一個小鎮的重機酒吧看過梅柯爾。威根茲位在山丹佛後大約十公里處，剛好有丹佛太平洋的鐵道經過。

「我有幫上什麼忙嗎？」雪芮問道。

「妳幫了很大的忙，坎恩太太。」

雪芮離開後，我用尼克的電腦搜尋科羅拉多威根茲有沒有任何地址登記在某個梅柯爾名下。還是沒有。我又瀏覽其他小鎮的紀錄，以免雪芮記錯地點。布拉許。摩根堡。再往東的幾個點。

都沒有。

我看著克萊德。「你是追蹤犬。那個王八蛋到底躲到哪去了？」

克萊德豎起耳朵，卻未提供意見。

今天是二月二十一日。潔滋敏失蹤滿十年的日子。我凝視窗外片刻，想著詹特瑞以及他可能會去哪裡。為了聊以排解，我便上網搜尋關於納粹主義興起的重大事件。一九二○年二月，德國工人黨更名為國家社會主義德國工人黨，又名納粹黨。

其次是一九三三年二月，德國的公民權遭剝奪，納粹黨因宣布進入緊急狀態而獲得權力。邁向大屠殺漫長而緩慢的過程於焉展開。

我第一次懷疑，潔滋敏的失蹤會不會並非純屬巧合？也許時機點更為關鍵。

我忽然想到來報伊黎思死訊時，在尼克家門廊上看見的納粹記號。那塊被破壞的門口腳踏墊。梅柯爾和洛耶爾男孩是不是一直在警告詹特瑞，要他閉嘴？隨著紀念日即將到來，詹特瑞是否有什麼舉動讓梅柯爾認為他會去向警察告發？他是否也和湯瑪斯・布朗一起，在和伊黎思合作？

有兩件事跳了出來。

洛耶爾男孩是不是為了封口而帶走詹特瑞？就像他們對待伊黎思那樣？

他們倆最近好像老是有聊不完的話，尼克曾這麼說。

我急忙跳起來，跑進走廊。「尼克！」

奶奶從廚房往外看。「妳在嚷什麼，席妮・蘿絲？」

「尼克呢？」

「走了。」

「什麼意思？」我隨她回到廚房。「去哪裡？」

「妳以為他還會特地跟我們報告？」她拿起刀子繼續切甜菜。「急急忙忙就跑出去像被鬼追一樣。電話也沒帶，說是不想跟任何人說話。」

「該死。他去找洛耶爾男孩了。他會沒命的。」

奶奶放下菜刀轉向我。

「妳在說什麼，席妮・蘿絲？」

「伊黎思本來在想辦法要讓那些男孩坦承他們做過的事，我想詹特瑞也在幫她。所以尼克和愛倫・安的門廊上才會有納粹記號的噴漆。就是要警告詹特瑞別多嘴。」

「伊黎思說她在幫忙一些光頭黨，」她說：「詹特瑞也在幫她。我還以為她是在教他們讀經，帶著詹特瑞在身邊當保鏢。」

「尼克知道去哪裡能找到他們嗎？」

「洛耶爾男孩？都好多年了，席妮・蘿絲。那些男孩早就不在這一帶出沒。」她猛然醒悟眯起眼睛。「妳是說他們又回來了？這和好久以前那個小女孩的失蹤有關嗎？」

我向後轉身，走向前門。

「尼克如果有打電話或回家，」我轉頭說道：「妳跟他說我去威根茲了。」

奶奶跟著我到門口。外面天空鉛灰色，驟雪霏霏。街道對面有個鄰居開著掃雪機在除雪。我把腳穿進靴內。

「我們沒能把妳的外套洗乾淨。」奶奶打開衣櫃門拿出一件黑色羊毛外套、一頂帽子和一雙手套。「愛倫・安說這些給妳用。」

我摘下公司帽掛到門邊的掛鉤上，改戴上毛線帽。取過手套後塞進外套口袋。「跟她說謝謝。」

「找到殺她的凶手，席妮・蘿絲。做妳該做的。也要找到詹特瑞和尼克，把那兩個傻瓜帶回家來。」

「我會的。」想起愛倫・安稍早在房門外說的話，我衝口而出：「我並不軟弱，奶奶。」

她瞇起依然明亮的雙眼抬頭看我，那副健壯身軀就和與她相仿的橡樹一樣堅實可靠。多年前，我還小的時候，她會帶我到樹林裡散長長的步。在那較高山區的松樹與白楊樹間，她眼中的狂亂神情遽增，彷彿身懷某種大自然魔力。讓我有點怕她。

「妳體內同時流著妳爸爸和妳媽媽的血，」此時她對我說：「沒錯，他們的確各有各的弱點，但妳不一樣。他們惹出的麻煩讓妳往內縮的時候，我只覺得等妳準備好就會恢復妳自己的樣子。」她幫我把一綹髮絲塞進帽子裡。「至少我一直都這麼想，直到那場該死的戰爭奪走了妳聰明又堅強的特質。也許現在時候到了，該把它找回來了。」

「萬一我像我媽呢，奶奶？」我想到廚房裡班長的血。想到華勒斯・古柏與我母親在火車邊爭吵，後來法律說她推了他。「萬一當我不再退縮，卻發生了可怕的事怎麼辦？」

「妳最糟的部分也可能是妳最好的部分。」她將手掌輕輕貼在我的心口，同時帶來溫暖與痛

楚。「也許妳不應該那麼害怕妳心裡的東西。」

我一手放在她的手上。她與我十指交纏，頭靠著我的肩。我閉上眼睛，吸聞著她的氣味，那是一種隨著歲月轉趨平靜的神祕事物的味道。猶如一頭老熊，在隆冬裡冬眠。

隨後她退了開來，交心告一段落。

「到了外頭要堅強。」她說。

她替我敞開外套。我忍著痛扭屈右臂伸入衣袖，接著左臂。手腕卡到袖口，手肘立刻射出閃電般的痛感。

就在那一剎那，腦中只出現一件外套，我想到了。

美樂蒂·韋伯。

24

海明威說在現代戰爭中，你會像條狗一樣死得毫無緣由。

但有時候你不會死。這也是毫無緣由。

——席妮·帕奈爾，私人日記

我熄火後坐在車內，白雪紛紛落下像給引擎蓋裝上羽毛似的。克萊德啃咬著他的生皮玩具，我則重新把照片再看一遍，尋找稍早還不知道要找的東西。

伊黎思的臥室和裝著遊民串珠的木碗。將畫面放大後，只能隱約看出其中一顆畫了一個紅心。

鞭子沒殺伊黎思。他喜歡她。而美樂蒂知情。

我滑到客廳那張。餐桌上擺著兩杯牛奶，一杯沒喝。是小莉的嗎？因為知道即將發生什麼事而喝不下？還是美樂蒂的？因為心裡想著其他事情？鑑識實驗室做指紋比對沒有結果，因為美樂蒂和小莉並未建檔。

第三杯在廚房流理台上，杯子打翻了，牛奶滴流入碗槽。是伊黎思的。之前我忽略了它的重要性，以為那只是伊黎思普遍凌亂的公寓的一部分。但現在我毫無疑問，鑑識實驗室將會在那只

杯子找到與伊黎思血液中相符的羥二氫可待因酮的殘留。

最後，我放大掛在門邊的外套，腦中閃過兩天前的早上在霍根巷與美樂蒂的對話。我問她說我送她的外套呢，她告訴我放在帳篷裡。可是那天霍根巷冷得要命。

美樂蒂的外套不在帳篷裡。

她留在伊黎思家了。

美樂蒂和小莉去找伊黎思。伊黎思拿出牛奶請客人喝。美樂蒂偷偷將羥二氫可待因酮加入伊黎思的牛奶，然後將不省人事的她拖入臥室，在房間裡，美樂蒂懷著對鞭子的憤怒刺死伊黎思。

事發過程中，她的小女兒始終坐在隔壁房間，手裡緊抓著電話。當母親忙著殺人的時候，小莉有想過要報警嗎？當美樂蒂在浴室裡清洗死訊的是一個年輕聲音。

自己、瞪著臉上的傷口時（幾小時後還是我替她包紮的），她又再次考慮嗎？最後當她們安全離開回到遊民營，小莉是否趁著母親熟睡之際鼓起了勇氣？

傷我們最深的都是愛我們的人。

鞭子幾乎可以肯定是得知女友做了什麼，還賞了美樂蒂一頓她說自己應得的毒打。但他沒有告發她，反而將塔克的遊民串珠撒落房中，因為他確實知道塔克正在回家途中。他保護了美樂蒂。

我戴起耳機，拿起電話打給柯恩。但直接進入語音信箱。

「打給我，」我說：「塔克·羅茲是清白的，我可以證明。還有……」我只遲疑了一剎那。

「我從潔滋敏的檔案偷了幾頁出來，為了保護一個朋友，是我錯了。」

掛斷後，我心跳快得好像是當面告訴柯恩，**我是個小偷，我沒有廉恥心。**

我似乎愈來愈善於給予我重視的一切致命的打擊。

我轉動鑰匙，引擎轟然響起。忽然間一陣強風兇猛地晃動車身，街上有個金屬輪轂蓋空隆匡啷地沿著路緣滾動。克萊德放下他的啃咬玩具，很快地從副駕駛座站起來，豎起耳朵和尾巴，頭撞到了天花板。

我輕輕將他的屁股往下按。

「現在情況還好，老弟。」我對他說：「你應該很高興，今天我們要去抓壞人了。」

克萊德注視了我片刻才重新安坐，望向窗外。不一會兒，他又找回那個啃咬玩具了。

再打一通電話，這回是打到兩天前美樂蒂和小莉去的收容所。

「翠西，我是席妮。」她接起電話後，我說道：「我得問問關於小莉·韋伯留下的那個背包。」

「妳想知道什麼？」翠西口氣謹慎地問。

「那裡面有什麼，我知道，我知道。」她正要開口反駁，我便連忙說道：「妳拿的時候就不小心把東西撒出來。小莉可能有危險。」

「什麼？席妮，是怎麼回事？」

「我現在什麼都不能告訴妳，照我說的做就對了。」

「好吧。我拿到背包了。唉呀!真是的,東西全掉在床上了。」

我等著聽翠西一一說出裡面的東西。

「一件T恤和牛仔褲。一個穿芭蕾舞裙的芭比娃娃。一隻斷了尾巴的小瓷貓。我看看。一支手機。兩顆糖果。一根羽毛和幾顆小石頭。一把鑰匙。就這些了。」

我呆望著外面草地新鋪上的雪,想到伊黎思臥室架子上的瓷貓,內心湧起一波怒潮。「跟我說說那把鑰匙。」

「銀色的,沒什麼特別,標準大小,頂端有個洞可以串進鑰匙圈。我猜是房子的鑰匙。」

「好,那看一下手機。」

「就是普通的掀蓋手機。」

「我要妳看看通話紀錄。」

「這樣真的可以救小莉嗎?」

「妳的名字絕對不會出現的,翠西。看一下。」

「等等,好,有了。」她稍一停頓。「席妮,她最後打的號碼是九一一。」

「什麼時候?」

「兩天前的,我看一下,早上七點三十一分。」

「那麼一個瘦巴巴的小女孩是怎麼壯起膽子求救的?」

「小莉有哪些聯絡人?」我問道。

一個都沒有。是空的。而且最近的通話紀錄都刪掉了，只剩九一一那通。

「要找到她，席妮。」「謝了，翠西。妳真是幫了大忙。」該死。

「我會的。」左一個保證右一個保證，但願我能做得到。

我又試打一次給柯恩，還是進入語音信箱。我打開袋子，班長的柯特手槍在陰暗的袋內閃爍

著。我取出槍，裝上子彈，壓下擊錘關上保險後重新放入袋子。

「看起來只有你跟我了，海陸戰士。」我對克萊德說。

克萊德感受到我的興奮，吠了一聲。

「遊戲開始了。」我一面打檔一面對他說。

風晃動車身。

出了丹佛之後，雪已轉變成雨雪。此時眼前的光線平淡灰暗，後照鏡中可以看見風暴雲聚積

在陰沉沉的地平線上。我打開收音機。

「……這可能是本世紀最強暴風雪。有些地區已經開始下雪，較東邊則是雨雪。除了前兩次

風暴的積雪之外，可能還會再下三十公分左右的新雪。東邊民眾的情況會更糟。這場暴風雪過

後，布拉許和摩根堡的積雪可能會高達九十公分。各位聽眾，趕快結束手邊的工作盡早回家。雖

然已經出動掃雪車，但是速度跟不上大自然。帽子要抓好啊。」

我關掉收音機，聽著雨刷來回掃動時冰塊慢慢凝集在膠條上。

「我們會惹惱誰，克萊德？」

克萊德只是垂著舌頭，開開心心。

我們沿著近乎空蕩蕩的公路往東駛向威根茲，太陽光如真似幻地穿過雲層，輪胎在冰晶閃耀的路面上窸窸窣窣。我邊開車邊回想潔滋敏失蹤的時程。如果洛耶爾男孩在五點半從調車場帶走她，並在六點半以前回到家，如果是搭火車便沒有太多選擇。若是往南或往北，他們不會有時間殺死潔滋敏、棄屍後，再搭火車回家；保德河列車班次沒有那麼頻繁。往西無處可去。往東的下一站就是威根茲，但是要搭上五點四十往東的貨列到威根茲，帶著潔滋敏跳車，然後再搭往西的列車回來，一個小時似乎不太夠。但一個半小時就可以。如果每一家的父母都願意對兒子回家的時間稍微造假，便能合理假設他們把她帶到威根茲或附近的其他地方。他們也可能把她推到草原裡，讓郊狼替他們毀屍滅跡。

警方從潔滋敏最後出現的地點往外搜索了八公里的範圍，毫無所獲。

沒有人去查過火車。

我試著打電話給詹特瑞，直接進了語音信箱。

「我們會找到他的。」我對克萊德說：「不用擔心。」

克萊德瞧我一眼，又繼續凝視窗外。肯定並不擔心。

開車之際，我全身又痛起來，好像一系列的調光器慢慢轉亮。首先是胸部，接著是臉頰與手

肘的灼熱感。尼克的威士忌和奶奶的止痛藥已逐漸失效。我伸手進口袋想拿救護人員給的藥，幸好奶奶記得把藥從原本的外套轉放到愛倫·安的外套。我乾嚥下四顆之後，打開手套箱想找一些更強力的，但手懸在贊安諾錠藥瓶和裝滿德太德林的小塑膠袋上方，猶豫了起來。

三十個光頭黨，霍夫萊德是這麼說的，也許還更多。

我關上手套箱，手重新放回方向盤。

車在光滑的路面上打滑迴轉了幾次，抵達威根茲外圍時，雨雪已變成又濕又重的雪，氣溫下降，狂風大作。大約十年前種植作為防風用的挪威雲杉，在強風中瑟瑟顫抖。塑膠袋與其他垃圾驟然飛掠，乾草屑如連珠炮般打在擋風玻璃上。大雪斜飛，好像有人把世界翻倒了。

駛進城後，商店取代了穀倉與農舍。空空的街道上方有一盞紅綠燈孤單無助地搖晃著。我駛經一間布品服飾店、一間馬鞍店和一家只有一面廣告看板的戲院，每間的窗口都擺出「休息，請再度光臨」的牌子。街區盡頭，有紅色霓虹燈在雪幕中一閃一閃。接著出現一個咧著嘴笑的牛仔，高舉著一個閃光啤酒杯。

啤酒杯與啄木鳥。就是霍夫萊德看見光頭黨和飛車黨聚在一起喝酒的酒吧。

我放慢車速。停車場上有四輛皮卡和一輛鏽跡斑斑的廂型車。駛過後，又看見另一輛車半停入停車場後方的巷子。我踩下剎車，伸長脖子。是一輛櫻桃紅的肌肉車，幾乎完全隱沒在巷子與雪中。

是詹特瑞的車。

「天啊。」我喃喃地說。

我把車停在十字路口另一側的路邊，打電話到摩根郡派遣中心，得知唯一值勤的警員馬庫松正在處理一件家暴案件。我告知自己的身分，並表明到威根茲是為了追捕一名嫌犯。派遣員承諾，馬庫斯一有空，就會讓他立刻跟我聯絡。

掛斷電話後，我考慮著要不要打電話到保安官辦公室。我不知道自己可能會陷入什麼樣的境地，但一想到湯瑪斯·布朗備受凌虐的屍體，便徹底拋開求援的念頭。郡警所能提供的協助——正面攻擊的那種——可能救出詹特瑞但也同樣可能害他被殺。這是梅柯爾與其同夥的操作模式：自己倒下前要先殺掉囚犯。

我再試打一次給柯恩。由於又是直接進語音信箱，我便再留言一次。這回我簡述自己的發現，說我認為凶手是美樂蒂·韋伯。我告訴他我的所在，與我打算怎麼去找到小莉和詹特瑞，救出他們。我還說說我通知摩根郡派遣中心說我來了，但威根茲值勤警員暫時不得空。

我說完掛上電話，將車掉頭，往「啤酒杯與啄木鳥」的方向駛回。

從這個方向過來，停車場看得更清楚。除了詹特瑞的車和另一輛車之外，所有車子的後車窗都貼有南方邦聯旗。另一輛未遵守南方至高規定的車，是一輛藍色道奇大公羊皮卡貨車，保險桿貼紙上寫著「上帝與國家終將得勝」。

是尼克的車。

該上哪找這些王八蛋，他清楚得很。

我駛進停車場，倒車停進門邊轉角附近的一個位子，很快地研究一下周遭環境。「啤酒杯與啄木鳥」看起來像是一八〇〇年代殘留的產物，也就是威根茲被建設為丹佛太平洋鐵路停車站的時候。一層樓的平房，外牆木板已斑駁，前門兩邊各有一扇積滿灰塵的窗戶。從我的位置看不見其他窗子。酒吧後面有一道圍籬。

我在克萊德的綁帶外面替他穿上防彈背心，也把自己的背心穿在外套底下，接著給克拉克手槍上膛後收回腰帶的槍套，並將班長的柯特手槍放進大腿槍套。

我給了克萊德前進的暗號，我們一起奔向那扇門。到了門邊停下來，我緊貼彎曲的牆壁側耳傾聽。

我和克萊德隨即步入肆虐的風雪中。

我們迎著風雪瞇起眼睛，快速沿著圍籬移動，最後來到一道柵門。門沒鎖，我們於是溜進一個後院平台區，面積大約四十出頭平方米。平台上有一扇門通往酒吧內。

裡面傳來人聲。是叫喊聲，怒氣衝衝。我伸手試著開門，門把一轉就開，往內看去是一條燈光幽暗的走廊。空無一人。我和克萊德溜了進去，同時帶入一陣繽紛的雪屑，我反手輕輕將門帶上，接著立刻蹲低身子並讓克萊德趴在我身邊。我從槍套中取出柯特。

前面酒吧裡的人聲有如鐵鎚一記敲下，隨著爭吵的節奏聲音忽高忽低。尼克的聲音壓過其他人，低沉、理性，而且冷靜得令人發毛，每當情勢對他不利，他都會用這種態度說話。目前，

瑞。

他暫時還佔上風。但我聽出了恐怕誰也聽不出來的細節⋯他聲音中有一絲驚恐。他還沒找到詹特

三十秒過後我的眼睛適應了陰暗。走廊有六米長，有兩扇門通往廁所，還有一扇上面寫著

「員工專用」。我向克萊德打暗號，一起快速通過走廊，只花幾秒鐘便確認兩邊廁所都沒人，「員

工專用」的門則是鎖著。

克萊德和我來到進入主廳的門口，往外看。

暗色牆壁、陰暗燈光，木地板上掉滿壓碎的花生殼，染色的窗子只能透進些許日光。在我左

手邊，吧檯佔滿整面牆的長度，其餘空間有一張撞球桌和一連串的兩人桌與四人桌。

尼克站在正中央，旁邊有一張翻倒的桌子。他拿著一把半自動步槍對著一個身穿皮夾克與重

靴的光頭黨。那人舉起雙手，衝著尼克吼叫：「你這個王八大笨蛋。」還有「我不認識你兒子」

還有「你給我滾遠一點」之類的屁話。看起來還能罵上好一會兒。

他後面站著三個同夥，手都垂放在身側，神態平靜。太平靜了。我以目光搜尋武器，但毫無

發現。這些人八成沒想到在自家地盤會受到騷擾，因此將重裝武器留在他處。但我可以打賭，他

們靴子裡一定藏有刀子，也可能是手槍。

酒保（從他身上的白圍裙與披在肩上的毛巾看得出來）又著手站在吧檯前面。身高遠超過一

米八的他理了光頭，有一個納粹符號刺青，還有一副八風吹不動的鎮定神情。

這讓我感到憂心。他若非不在乎有人中槍，就是有備案。

他看起來像是隨時都有計畫的人。

在我身旁的克萊德驀地轉身，頸毛直豎。我也轉過身去。

有個人剛剛從員工專用的門走出來，一看到我立刻警覺地睜大眼睛，我旋即舉起柯特。

他張開嘴，我將槍管朝他的臉揮去。

「不要。」我輕聲說。

他於是閉上嘴。此時我認出他來了。就是早在這一切開始前，我在霍根巷看見站在我車子旁邊那個刺青小子。

在克萊德監視守護下，我繞過小子，用手臂勾住他的脖子，槍抵在他頭上。槍的重量讓我的手臂微微發抖。

「我們走。」我說。

我們便一起拖著腳步走向門口。

酒保已經到吧檯後面，正拿著一把霰彈槍要再走出來。

我把小子推了進去，讓他往一排高腳椅摔趴過去，椅凳跟著東倒西歪空隆匡噹響。

「丹佛太平洋鐵路警察！」我對著酒保大喊：「放下武器！」

那人當下僵住不動，槍半舉在空中。

「馬上放下，不然我就讓你倒下。」

我定定注視著他衡量輕重的眼神。霰彈槍對上柯特。我真希望他放手一搏。但不知道他從我

的表情看到什麼，促使他乖乖照做，把槍放低。

「放到地上。很好。現在把它踢過來給我。」

霰彈槍朝我的方向旋轉而來。「雙手抱頭。」

「很高興見到妳，席妮·蘿絲。」是尼克。依然鎮定。

我的目光並未離開酒保和那小子。「詹特瑞呢？」

「我們現在就在處理這個。」

我把酒保的槍踢向走廊另一頭。

「移動。」我對酒保和那小子說，他還在高腳椅堆中翻來滾去。我拿槍比比酒吧中央，尼克將其他人圈圍住的地方。

他們倆皺眉怒視、咬牙切齒——酒保是真的惱火，那小子則比較像是想扮演好自己的角色——但仍照做了。他們加入其他人後，我喝令他們六人全部腳踝交叉跪著，雙手抱頭。我和克萊德就站在他們後面。

「這群混蛋抓了詹特瑞。」尼克對我說：「要是找不到他們把他帶到哪去，他會被殺死。」

「喂，酒保。」我說。

酒保轉頭看我。「幹嘛，賤人？」

我指著點四五手槍。「詹特瑞·拉斯寇在哪裡？」

「那個叛徒？」他兩眼死盯著我，接著頭往後一仰，啐了一口。

有時候你最糟的部分會是你最好的部分，有時候則不然。我舉槍揮向他的下巴，骨頭啪的一聲裂了。

酒保和小子同時放聲大叫。

「閉嘴！」我把槍移向小子，他立刻噤聲，只是瞪著我看，眼白在昏暗中閃著光，嘴唇抿成恐懼的怪狀，髮際線冒出了汗珠。

他頂多二十、二十一歲，骨瘦如柴，光頭兩側一對招風耳活像水壺握把。臉上的刺青讓他看起來好像為萬聖節做打扮的小孩。

酒保的啜泣聲填滿了寂靜。

「我那算是客氣，」我說：「現在我不再客氣了。詹特瑞在哪裡？」

「要是告訴她你就死定了，吉米。」其中一個光頭咆哮道。

「不告訴我你還是死定了。」我舉起點四五，透過準星瞄著吉米。「只是你會死得更快一點。」

「在營區。」吉米嚎叫道：「他們把他關在鐵道附近的博狄克舊農莊。」

「對，」小子說：「對，她們也在那裡。我看見了。」

「美樂蒂和她女兒呢？」

克萊德忽然發出怒吼示警，衝向前去。我瞄到一個模糊的動作，有個光頭放開了腳踝，從靴子拔出一把手槍。我大喊一聲讓克萊德放低身子，尼克開槍打中那人胸口，子彈從背部射出時連

帶噴濺出血肉組織。

這時另外三人開始起身，手裡彷彿變魔術似的出現了武器。我一槍打倒一人，正中頭部。尼克快速地朝其餘兩人連續開槍，三人摔倒在第一人身旁的地上，無聲地躺著，鮮血滲入亂丟的花生殼內。

槍聲回音慢慢消失，我放下握槍的手，透過迷濛的揚塵凝視著死去的人。

「倒下四個。」尼克說。

我望向酒保與吉米，兩人都還跪著。臉色比蒼白更白一些的酒保彎下腰，伸手去抓最靠近的桌子。尼克回身開槍，酒保的後腦勺往吉米身上炸開。

吉米的尖叫聲就像咿嗚咿嗚的警笛聲。

「你搞什麼啊！」我對尼克吼道：「你幹嘛這樣？」

尼克冷靜地走向桌子將它踢翻，只見桌面下黏了一個槍套，槍把明顯可見。

「像他這種王八蛋總會留後手的，席妮・蘿絲。妳別忘記這點。」

「那你也不需要射他啊。」

「不，」尼克的目光冷冷地壓住我。「我需要。」

好像有個什麼東西從我心裡釋放出來，一條切斷的韁繩。就好像只要接受尼克的話，我所遵守的所有原則便不再壓得我喘不過氣。

「起來，」我對吉米說，他整個人抖得好像抓到一條通電電線。「你來替我們指路。」

外頭，風聲呼號有如報喪女妖，夾帶著雪來得又急又濃密，就算抬起頭也什麼都看不見。我堅持要開我的車，因為抓地力比尼克的皮卡來得強。尼克和小子爬入後座時，仍繼續用槍抵著他。我將克萊德安頓在前座，很快地檢查一下他有沒有被彈片擊中，之後才繞行到駕駛座側還順便清除窗上的雪。入座後，我啟動雨刷與除霜裝置。尼克將步槍塞在他自己與車門之間，並掏出自己的佩槍，將槍管用力頂住小子的脅邊。

小子沒有反應。滿臉凝結的血塊、面色慘白、眼神空洞。

「哪個方向？」我問道。

沒反應。

「吉米！」

他抖了一下回過神來。

「出停車場左轉，」他說：「往東一公里半有一條路，往南可以通鐵道。」

我駛上大街時，耳機震動起來。我瞄一眼手機，柯恩終於回電了。我略加斟酌後將手機放回口袋。他人在一百零六公里外的丹佛，遠在殺手風暴的另一頭。現在對我沒有幫助。

遠離小鎮後，小子開始稍微恢復生氣。他伸長脖子，試圖透視不斷落下的雪花。

「開快點。」尼克跟我說。

我照做了，一面像對付一頭被套索套住的牛一般與我的 Explorer 奮戰。上次風雪過後，道路已經清掃乾淨，雪高高堆在路的兩旁。但今早下的雨雪之上又已經積了十五公分的雪，高速公路宛如溜冰場。

「計畫是什麼？」尼克問小子。

「計畫？」

尼克把槍管更用力往他身上壓。「你們這些王八蛋打算對我兒子做什麼？」

吉米呻吟一聲。「媽的，我不知道他是你兒子。他們跟我說他是叛徒，說他要去告發鞭子和我和每一個人。」

「所以你們就打算殺死他。」尼克說。

我飛快瞄一眼後照鏡，發現吉米的臉在刺青與血跡底下更顯蒼白。

「不是我，」他說：「這些都不是我計畫的。我哪有什麼說話的份，我只是個小兵，我只知道他們在計畫一件特別的事。」

「特別是因為二月的關係嗎？」我問道：「還是因為他的身分？」

小子對我露出讚佩的眼神，好像發現我可能也沒那麼笨。「都有。二月是納粹在德國興起的月份，妳知道的，很久很久以前。鞭子可以告訴妳確切時間。他的外號就是這麼來的，因為他，就是那個，像鞭子一樣聰明靈活。」

「所以潔滋敏才會在二月被殺？」

「誰？」

「你的同夥在十年前殺死的那個黑人小女孩。」

小子聳聳肩。「不知。我們每年二月都會幹掉一個人。」

尼克舉起手槍作勢要揍小子。

「我們需要他配合。」我說。

尼克這才勉為其難把手放下。

「每一年嗎？」我問小子。

值得稱讚的是，小子面露淒然之色，雖然很可能是恐懼多於突然良心發現。「對，那是向火車獻祭，就像載猶太人去營區的火車一樣。納粹和火車是分不開的，妳知道嗎？通常我們會在某個地方把人推下去，丟下他們去餵野獸。可是這傢伙，這……」吉米緊張地瞥尼克一眼。「今年這傢伙很特別，因為他比猶太人和黑人都還壞，他是叛徒。」

「怎麼說？」

「他和那個女人，那個善心女人，聯手要讓每個人認罪。鞭子很哈那個女的，我想她差不多就要說服鞭子去自首了。可是後來彼得和法蘭基提醒他：你不能背叛兄弟，尤其不能為了一個臭婊子。」

「鞭子不是首腦嗎？」我問道。

「就連希特勒也有戈培爾啊。」吉米說，顯然是聽過很多次了。

「他們打算怎麼殺死我兒子？」尼克問道。

吉米覷向尼克，拱起肩來，膝蓋輕微搖動。「他們要把他放到峽谷上面的橋上，用鐵鍊綁在一節枕木上。他們有找到一個地方，當他被火車撞了以後就會飛出軌道，可是鐵鍊呢，會讓他掛在橋下面，每個人都能看見。就像信息一樣。你不能背叛兄弟。」

峽谷，魔鬼隘谷，沙岩地形刻鏤成的深邃縫隙。此時我想起了一位列車員工說過的話。鐵軌從高十五公尺的棧橋上穿越峽谷，到了轉彎處一定要記得放慢速度。潔滋敏的屍體十有八九就躺在峽谷深處。在世界底端一件孤單、破碎的物事。

「事情完後，」吉米還在說：「我們就要閃人。鞭子說這個地方不待了，他找到更好的地方。」

「你們什麼時候要把我兒子放到鐵軌上？」尼克問。

吉米的膝蓋緊張顫動得有如機關槍開火。「今天晚上。」

尼克的臉色活像被電擊棒揮中的牛。

小子瞄他一眼。「他什麼都不會知道。他們會把他灌醉。因為，你們也知道，他曾經是我們的一分子。」

「我們會找到他的，尼克。」我說：「我們會救他出來。」

「怎麼做？」他問道。

「你走進啤酒杯與啄木鳥時，心裡有什麼打算？」

「我是且戰且走。」

「你要不要打給保安官？」

「他們能幹嘛？」他在鏡中與我四目相交。「讓他們去收拾善後就好。想辦法讓火車停下會比較行得通。」

我掏出手機。一格。但我還是試了，希望能接通沃斯堡的列車調派中心。火車還離得太遠。但只有一片死寂。

我尚未多此一舉，試圖用鐵路公司對講機與工作人員取得聯繫。

到達威根茲以東八公里處，小子說：「快到了，到時會有一些樹和一道有柵門的圍籬。」

尼克的食指伸入扳機護弓。「最好讓我們快點到。」

「在那裡！」小子高喊之際，我正好看見一叢光禿禿的楊樹和一道鐵絲網圍籬。

我踩下剎車，車子打滑，然後慢慢駛離道路。

有人把柵門開著，一個重型組合掛鎖無用地垂在門閂底下。通過圍籬後，有一條窄路往南彎轉，朝公路的反方向，蜿蜒而上一連串矮丘。圍籬另一邊有一組轍跡，已慢慢被雪掩蓋。

「你們通常會把門開著？」我問吉米。

「有時候會。如果知道有人要來的話。」

我打了檔。「營區有多遠？」

「五公里左右。」吉米說：「營區就在鐵道旁邊。那裡有兩三間舊房子，是那個拓荒者博狄

克以前在這裡經營農場的時候蓋的。不過我們睡在拖車屋裡。」

圍籬另一邊的雪很輕。我的 Explorer 蛇行了一下才成功抓地。「拖車屋有幾間？」

「七間。不對，八間。我們用三間，其他的放東西。」

「有幾個光頭黨？」

小子抬起頭往左看，擺明了準備要扯謊。

「老實說，」我說：「不然尼克不會放過你。」

他臉紅起來。「十二個，連我十三個。」

「那附近有瞭望台嗎？」

「在這種天氣？反正柵門就是做那個用的。」小子對我的想法嗤之以鼻。這是他一整天下來

聽到最蠢的事，設瞭望台。

白人至上團隊丟一分。

我瞇著眼睛往擋風玻璃外面看。窗子不斷起霧，雨刷瘋狂地將雪掃開。感覺就像戰爭時期，

在炸彈客完事後，緩緩開車進入撿拾屍體，拚命地想透視沙塵暴，並一面祈禱叛軍全都回家了，

也希望找到的屍體不會太恐怖，讓你把好不容易吃下肚的一丁點早餐又吐出來。

回想起往事，我帽子底下的頭皮開始冒汗，緊握方向盤的手指指節發白，胃裡頭則有一股噁

心的能量亂竄。坐在我旁邊的克萊德全身緊繃，有如電線裡有急速電流嗡嗡作響。

我與吉米對上眼。「他們把詹特瑞關在哪裡？」

「最靠近鐵軌的拖車屋。」

「他有被綁著嗎？」

「有銬腳鐐。」

「鑰匙在哪？」

「不知道。像鞭子那種帶頭的人身上有一大串鑰匙，應該就是其中一把。」

行駛三公里後，道路窄成一條小徑，再過一公里左右又縮小成凹凸不平的轍溝。Explorer又是顛簸又是跳動。

我看了看手機，一格都沒有。

尼克拿出鐵路公司的對講機。

「丹佛太平洋大陸資深探員呼叫摩根堡的西行列車，over。」

只有雜音。

我稍早查過。「是Z列車，尼克。」

他看看我。「妳知道列車代號嗎？」

「可惡。」他說。

Z列車有高度優先行駛權。這班列車從芝加哥出發，速度飛快，就像俗語說的地獄蝙蝠出洞，對暴風雪無動於衷，只在乎速度。

尼克按下對講機。「丹佛太平洋大陸資深特別探員呼叫Z-CHODEN522B。」

傳回來的仍只是一陣雜音。

尼克再次按下PTT鍵，重複呼叫。沒有回應。

我們又走了五百公尺後，車子撞上一堆較深的積雪而歪斜側滑，副駕駛座側的車輪偏離道路，車頭撞進雪堆中。我打入低檔，將車身前後搖晃，試圖讓轉動的車輪抓地。接著轉動方向盤，再試一次。引擎咻咻作響，車身猛然一晃，卻無法讓它爬出凹洞。

「我有把鏟子。」我說：「後車廂有紙板。」

尼克下車走到後面，又回到我的窗邊。

「妳被卡死了，」他說：「在這裡很容易受攻擊。我們走多遠了？」

「將近五公里。大概還剩五百公尺。」

「用走的。」

我將車熄火，鑰匙放進口袋，找到帽子和手套後，把小子的手腕銬到門把上，以防他企圖偷車或是走進風雪中。我替他披上一條軍毯。

「你們不能把我丟在這裡，」他說：「我會冷死。」

「這幾天會有保安官的手下過來。等雪融了以後吧。」

「那時候我已經死了！」

「我不會傷心的。」我說。

他對我比出中指，就像上次那樣。

我一跨出車門，便踩進高及小腿肚的深雪中。我替克萊德開門。先前他已感受到我的憂慮，此時便如砲彈般從車上飛躍而出，結果整個肚皮陷入雪中。他看了我一眼，似乎怪我沒警告他。

「我們去察看一下吧，老弟。」

我們從車旁蹣跚跋涉回到產業道路上，這裡的雪被風吹積成堅實的雪堆。尼克加入後，我們一起對附近地區進行三百六十度的掃視觀測。

能看見的不多。地平線已被雪吞噬，使得山丘變成平面剪紙圖案。不遠處有一叢樹木嘎嗒嘎嗒響，像骨頭碰撞聲。我們進入時循行的車輪軌跡已經消失，我們自己的車轍也正迅速被掩蓋。

「加上小子十三人。」我把心裡想的話大聲說出來。

尼克和我互望一眼。

「也別無選擇了。」他說。

我們回到車上，帶上我們所需要並帶得走的配備：武器、無線電、備份子彈、手電筒與望遠鏡，還有指南針。我也帶了手機，也許剛好有地方收得到訊號。我檢查勤務腰帶以確認沒有任何物件鬆脫，然後我們便開始沿著道路往南走。

我們身後，小子隔著車窗大聲呼喊，那空洞的聲音帶著無助的憤怒。

我對他比了個中指。似乎也是剛好而已。

25

我到達伊拉克的第三天，有個中尉跟我說：「如果找不到亮光，就讓自己隱沒在黑暗中。」

「這是什麼意思，長官？」我問他。

「意思就是別管他英雄不英雄的，也別管誰無辜誰不無辜。妳要擔心的是那傢伙拿的是炸彈還是一袋李子。戰士，妳的任務是要把命留住。如果這意味著要和妳內心的黑暗面妥協，那就這麼做吧。」

——席妮‧帕奈爾，私人日記

我們在逐漸轉淡的光線中只走了一小段路，克萊德就跑回到我身邊推擠我的腿。他想必已經示警，但先前他被雪遮住，我沒看見。

我連忙蹲低身子，尼克也跟著蹲下。風雪掃入我的眼睛，狂打我的頸背。我翻起外套衣領，努力地想看見或聽見三公尺外有何動靜。

接著風轉了方向，我聽到了。怠速引擎的隆隆聲，伴隨著微弱的嗶嗶聲，像是門的警報器。

我橫著跨步走到尼克身邊，將我聽到的聲音告訴他。他將步槍甩到身前，我們慢慢繞過山丘間的彎道。

有一輛威根茲警局的SUV車怠速橫在路上，擋住了出入口與逃跑路線，車頭燈在降雪迷霧中鑽出兩個洞來。廢氣從排氣管源源流出，噗噗地往空氣中吐出灰色雲霧。車內的車頂燈微弱地亮著，另一邊駕駛座側的門開著，警報器發出鳴響。

視線所及，一個人影也沒有。

我掏出克拉克手槍，叫尼克掩護我和克萊德趨近。克萊德垂下耳朵和尾巴，讓我知道他不太在意另一邊有什麼等著我們。他沒有警覺到什麼，只是不開心。

一個不祥預感在我心窩裡蠕動。

我們從巡邏車車尾繞過去，逐步接近開著的門。

駕駛是一名三十多歲的男子，身穿威根茲警局的藍色帕卡大衣。他仰躺著，脊椎彎靠在中央置物箱上，穿靴子的腳還卡在轉向柱底下的凹槽內。他右手手指蜷起握著無線電麥克風，死白的臉轉向儀表板，看不見的眼睛空洞地瞪著，太陽穴有一個彈孔在滲血。

雪急促吹入，落在男子的腳上與腿上，風拉扯著他的頭髮與大衣。他死的時間不久。

我只能隱約從大衣的開口看見他的警徽。巡警馬庫松。他或許是在城裡發現光頭黨行蹤可疑，而跟蹤他們。或許家暴案的通報是故意引誘他出來的計謀。無論如何，在家裡等他的人——不管是女友或妻子、小孩或父母——都要等上一輩子了。

我兩手壓在巡邏車上，閉上眼睛，在心裡闔上馬庫松太陽穴的傷口，讓他的雙眼恢復生氣，為他的肺注入空氣讓他坐起來。

尼克在風中大喊。「他們也把無線電射壞了。沒法呼叫警察了。我們走吧，席妮·蘿絲。」

我手撫心口，低聲對馬庫松說：「我會把你放在這裡。」然後睜開眼睛，手一推離開警車。

「我就來。」

馬庫松的巡邏警車過後四十五公尺，克萊德的耳朵豎了起來，我們又再度放慢腳步。

不久我便聽到克萊德聽見的聲音，一個規律的金屬撞擊聲。接著映入眼簾的是一面南方邦聯旗在旗杆頂端劈啪作響。就在旗杆背後，一個狹窄山谷夾在山丘當中，入口處架設了鐵絲圍籬。

我們吃力地爬上最近的小山，然後趴倒在山頂上。我拿出望遠鏡，支起一邊手肘，並用另一手遮在鏡頭上方。

雪下得太密，幾乎看不到什麼。只見八間破爛的拖車屋環繞著一群搖搖欲墜的建築，排列成歪歪扭扭的U型。柵門邊停了三輛皮卡貨車和一輛SUV，貨車車斗上蓋著藍色防水布，其中一輛掛著一節空的平板車。除此之外，活動區內還有一張被雪覆蓋的野餐桌和一間隨便搭蓋的戶外廁所。

剩下僅見的生命跡象就只有兩條被拴住、孤單嚎叫的狗和發電機的隆隆聲。

「有看到什麼嗎？」尼克問。

征服世界的極佳宣傳。

我繼續掃視，終於看見一個男人出現在一間拖車屋後面。

「有人在放哨。他繞到我們的另一邊去了，往營區南端移動。」我用袖子擦去鏡頭的濕氣，再看一次。「他在營區東南面向鐵軌的地方站崗。」

我將望遠鏡換個角度，望向拖車屋更遠處。

營區另一側的坡頂上懸著一座木棧橋，襯著雪灰色天空有如幽靈船的桅杆。橋長四百公尺，橫跨在深淵上方十五公尺高處。魔鬼隘谷的遠端忽明忽滅，在漫天風雪中只見一道幽暗的岩石裂縫。

左邊遠處，在通往棧橋的陡坡上，有一簇燈光沿著山邊往上移動，在岩石間穿梭進出。我調清焦距。

「有一群人正在上山往橋的方向去。」我說：「我算了算有八個人。好像帶著步槍，看不清楚。但全都戴著頭燈。」

「詹特瑞呢？」

我瞇起眼睛望穿風雪與漸暗的光線，直到頭痛起來。「看不出來。」

我將望遠鏡交給尼克。

「他手上好像有人。」過了一會兒他說：「但不能確定是詹特瑞。雪下得太大了，還有岩石掩護。」

「我去解決放哨的人，然後上山追其他人。」他說：「妳去清查那些拖車屋，確認詹特瑞在

當他放下望遠鏡，他臉上的表情讓我很慶幸我們是同一邊的。

不在。如果小子沒說謊，那邊應該有三個人。」

還有一個女殺人犯，和一個小孩。

「我猜他沒說實話。」尼克補上一句。

我點點頭，但神情想必不具說服力。死去巡警的模樣一再浮現在我眼前。

「要是找到詹特瑞呢？」我問道。

「陪他待著。我把其他人解決以後就回來。」尼克抓住我的手臂，臉湊到我面前。「妳要殺死所有在營區的人，席妮·蘿絲。而且要快，要趁他們還沒能向山上的人通風報信以前。只要留了活口，他就會找上我們或是通知其他人。我們要是死了，詹特瑞也活不成。」

「你去追的人會聽到槍聲的。」

「他們不會確實知道發生了什麼事。那夥王八蛋八成每次拉屎都會開槍。就算他們派人查看，我會處理。」

我點點頭，試著不去在意緊緊揪住我的胃的那隻拳頭。以前每次走出基地的鐵絲圍籬，我都會這樣。那是個嚇破膽的時刻，我很確定自己會縮成一團倒在地上不肯移動。

在倏然閃現的微光中，伊黎思出現在尼克背後。她面露憂色，雙臂防衛似的抱在胸前，看起來她也和我一樣不喜歡尼克的計畫。

尼克的聲音把我拉回現實，他的手指深深嵌入我的手臂。「妳不能猶豫，不能心軟，這些傢伙殺了小孩，殺了警察，妳明白嗎？」

現實世界啵的一聲乍然迸現。我心跳速度飆升，肺葉因為吸入過多氧氣而擴張。

「交給我吧。」我說。

他鬆開我的胳膊。

「殺無赦。」他說完便大步奔下南側長坡，消失不見。我和克萊德在漸暗的光線下尾隨而去，匆匆跟在伊黎思的鬼魂後面。

到了營區邊上，她便消失了。

26

重點是，打仗時有不同的道德觀。而打仗不一定是在戰場上。

——席妮·帕奈爾，英文系0208，戰鬥心理學

我們快速移動。

我和克萊德碰上的第一間拖車屋用掛鎖鎖著，有個像是油漆稀釋劑的氣味從縫隙滲出。我用手電筒很快地從窗口照了一下，看見裡面有幾張桌子上堆滿燒杯、康寧鍋、橡皮管、大塑膠盆和許多瓶氨水。

接下來兩間拖車屋也都上了掛鎖，裡面放的則是武器、十八公斤裝的肥料和汽油桶。空箱子胡亂堆在地上，門邊有兩個放了物品的輪板車，準備搬移。

我們費力地在雪地中跋涉，走向最南邊的拖車屋，差點就被我從望遠鏡發現的那個哨兵的屍體絆倒。尼克已將他的步槍取走，丟下他仰躺在地，喉嚨被割斷。

接近第四間拖車屋時我放慢腳步，那裡可以聽見一台柴油發電機模糊的運轉聲。閉合的百葉窗半透出光來，屋裡有男人的說話聲此起彼落。由於北邊有狗，我便讓克萊德趴下，自行繞完剩下的營區。我接近時狗變得安靜，接著才又開始吠叫。無人反應。也許他們都沒看過「狼來了」

的故事。

我又勘查了四間拖車屋，全都陰暗、空無一物，並發現還有兩台發電機都安靜無聲。要不是小子謊稱美樂蒂和小莉也在，就是她們和幾個男人待在第四間拖車屋。如果詹特瑞還在，也會在那間屋裡。最靠近鐵軌的一間，吉米這麼說。

回到克萊德身邊後，我站在降雪中側耳傾聽。由於風聲呼號，聽不清那幾個男人在說什麼，也聽不出裡面是兩個男人，還是五個，還是七個。

發現背後突然安靜無聲，狗不再吠叫，我不由得把頭一偏，從槍套拔出柯特槍，用兩手握住槍把，這時忽見兩個身影拖著繩帶從黑暗中衝出來。

兩條狗一進入從窗口灑出的燈光中立刻分開，一隻撲向克萊德，克萊德也默默地躍上前迎戰。

另一隻撲向我。

我開槍射穿牠的胸部，並立刻轉身瞄向另一隻。牠已經抽身離開克萊德，黑色嘴唇往後滑露出長牙，後腿下壓準備再次出擊。

「Steht noch！」我對克萊德喝道。**站定別動！**

第二槍打中狗的臀部。牠哀叫一聲，側躺下去。

一個男人的聲音穿過槍聲的回音傳來。「你在幹什麼？」

我猛地轉身，看見拖車屋門已經打開，有個男人站在外面雪地裡。他拿著一把AR-15步槍，槍托緊靠在肩上，槍管則對準了我。還有另一個人站在階梯上，同樣拿著一把突擊步槍。

「等一下,彼得。」階梯上那人說:「你看,是個女的。」

彼得。從美樂蒂家的槍戰中逃走那人。

「女的?」彼得放低槍管。「妳跑來這裡幹嘛?」

「狗一定是掙斷了繩子。」階梯上的人說:「槍法不錯啊,小姐。其實我自己也一直很想射

死那些畜牲。牠們就是叫個不停。」

我試著直視彼得的雙眼,尋找邪惡眼神,尋找任何可以冷血殺死他的理由。

但他背著拖車屋燈光,只是一個剪影,眼睛更是成謎。

尼克的聲音:**妳一定要殺死他們。**

我舉槍高喊。

「我是丹佛太平洋的特別探員帕奈爾!你們的營區已經被包圍,丟下武器。」

彼得的槍管再度往上晃。

「去妳媽的。」他說。

我們倆同時開槍。我這一槍在他額頭上打出一個洞,彼得身體對折重摔在地,好像想坐下卻

沒有椅子。另一名光頭才把槍舉到一半,克萊德便從黑暗中飛撲而出將他撞倒。一人一狗的重量

讓他們撞向拖車屋側面,男子的頭顱碰到金屬響起可怕的斷裂聲。只瞥見他的臉一眼,我便知道

他再也無法起身。

第三人出現在門口時,我急忙衝向屋邊平貼牆面。他瘋狂地朝黑暗中開槍。我的柯特槍從側

面轟掉他的頭，他身體撞到門框跌落階梯。

我向克萊德吹了聲口哨，擠身通過第三人的屍體，猛然闖入屋內，槍舉在身前大喊：「手舉起來！」

美樂蒂・韋伯就站在單間拖車屋另一頭，一張罩著簾子的雙層床旁邊，兩手高舉。當她發現射死她同伴的人是我，表情轉為輕鬆，並準備將手放下。

「舉著。」我說，同時把身子轉到可以同時看到她和前門的角度。

她雙手往上抬，說道：「他們抓了詹特瑞，到橋上去了。他們要殺了他。」

「就像妳殺死伊黎思那樣？」

她眼中受傷的表情如洪水般湧現，一面猛搖頭。「我沒有。不是我。」

「簾子後面的人，」我說：「不管你是誰，我現在正用一把點四五手槍對著你。打開簾子，讓我看到你的手。」

「是小莉。」美樂蒂說。

我討厭自己這樣，但仍強硬地說：「打開簾子，**馬上**。」

「我來。」美樂蒂說。

「妳一步也不許動。」我對她說。

「來吧，小莉。」美樂蒂說：「打開簾子，是好心的帕奈爾探員。」

我敢肯定我們兩人都很享受這句話的諷刺意味。

只見一隻小手抓住簾子末端慢慢拉開。小莉用驚嚇的眼神看著我，她先注意到槍，接著才觀察我的其他部分，無疑是看見我殺死那幾個人後在臉上和外套留下的血跡。「他們帶走詹特瑞了？」

她點頭。「去橋那邊。」

「對不起，小莉。」我喃喃地說，隨即把槍口轉回到美樂蒂身上。

小莉的眼睛直盯著克萊德。她翻下雙層床，繞過我，張開雙臂抱住他。

「帕奈爾探員……」美樂蒂開口欲言。

「手繼續舉著。」我意識到左臂深處有灼熱感，往下一瞄，看見袖子上有個洞。

「不是媽咪做的。」小莉對克萊德說。

我在她身邊蹲下。「妳說什麼，親愛的？」

「媽咪沒有傷害伊黎思，是那個壞男人。」

世界忽然微微傾斜。「鞭子？」

小女孩搖搖頭。她在哭，臉深深埋進克萊德的毛裡頭，雙臂緊勒著狗脖子。我碰觸她的肩膀，感覺到她蒼白膚色底下的骨頭細如鳥骨。她的頭髮亂似鼠窩，廉價睡衣散發出淡淡的尿味。

我也想哭。

外面，很遠的地方，響起一記槍聲。我和小莉都抖了一下。但願是尼克追上了光頭黨。

「是誰告訴妳的，小莉？關於那個壞人。」

「我們看見的。」

我抬眼望向美樂蒂，暗自懷疑這有可能嗎？

「那是誰？」我問她。

「我不知道。」美樂蒂說：「我們才剛到那裡，還站在門廊上。當時很暗，只有屋裡有燈光。他出來的時候我只看得出輪廓。他很高大。」

「我知道妳們在伊黎思的公寓裡，美樂蒂。妳的大衣在那裡。」

她揚起下巴。「沒錯，我進去了，但我沒殺她。那個男的離開以後，我和小莉上樓到她家。我脫下大衣以後，才知道伊黎思死在臥室裡。我發現她的時候都嚇死了，哪還想得到我的大衣。」

我站著，手裡的槍握得更緊了。「妳別想說謊保護鞭子。」

「我絕對不會再護著鞭子了。他竟然把詹特瑞傷成那樣。」她淺淡的眼眸冒出火花。「今天晚上他還打小莉。關於他這個人，妳說得沒錯，可是他沒殺伊黎思。」

時間一分一秒流逝。詹特瑞和小莉的痛苦，得留待稍後再處理。

「跟我說說那個人。」我說：「快點。」

「我們到屋子前面的時候，看見伊黎思房裡有燈光在移動，所以我們就躲在門廊上。那個人離開後，我們才進去。伊黎思的臥室門關著，我就先倒一點牛奶喝。她房間的門被風吹得空隆空隆響，好像窗子沒關，那很奇怪，因為那天晚上冷得要命。我們大概等了十五分鐘，我才去敲她的門。結果伊黎思……妳知道的。我不曉得該怎麼辦，又擔心警察會以為是我，所以打電話給鞭子，他就過來了。他以為是我幹的，因為他對她有特別的感情，整個人都氣瘋了。不過他還是走

進她房裡，放了幾顆遊民串珠，說這樣可以保護我，會讓警察以為是另一個人做的。然後我們就離開了。」

就算這樣鞭子也無法完全脫罪。而且美樂蒂有可能滿口謊言。但這個也要晚一點再說了。反正她暫時無處可去，暴風雪不說，路還被馬庫松的車堵住了。

我把槍收回槍套。「我要去找詹特瑞。妳和小莉就待在拖車屋裡，把門鎖上，保安官到達以前別給任何人開門。」

她一副像要吐的樣子。「鞭子會殺了妳。到時候我和小莉怎麼辦？」

「也許妳應該利用時間禱告，希望事情有不一樣的發展。」

我從水槽上方的槍架取下一把步槍，確認槍已上膛便揹到肩上。接著再次嘗試用對講機聯繫列車人員，依然還在通訊範圍外，或者也可能是天氣和山巒和峽谷的關係。也許永遠接不通，直到一切都太遲了為止。

我停下來看著克萊德。小莉摟著他的模樣就好像剛剛從鐵達尼號掉落，而他是她的救生艇。

這離事實倒也不遠，我暗忖。

有一刻，我考慮要把他留下來陪她。我曾答應過格要保護他，不會讓他經歷可能遭伏擊的風險。但如果意味著要把克萊德當成寵物狗，這樣的承諾我無法遵守。克萊德的工作就是他的生命。

道格會明白的。

「我得帶走克萊德。」我輕聲對小莉說：「他是我的搭檔。」

她於是鬆手退開，毫無異議。若要說小莉在人生幼年學到了什麼，那就是：反抗除了讓你嘴唇破裂、眼睛黑青之外，沒有一點好處。

「我會帶他回來看妳的。」我說：「我保證。」

她露出淺淺一笑。「好。」

我和克萊德朝門走去時，聽到她的聲音便又轉身。

「那個壞人有說話，在門廊上，好像是自言自語。」

「什麼，小莉？他說什麼？」

「我覺得他生病了。我有時候也會那樣。」

「他在咳嗽嗎？」

她搖搖頭。「他說他不能呼吸。」

外頭，降雪開始出現疲態。肥厚的雪花隨風緩緩飛旋，一輪滿月在輕薄朦朧的雲層背後散發光芒。我只能隱約看到遠方博狄克家屋的形狀，在銀光下歪歪斜斜宛如醉漢。

我和克萊德跨過被我射殺的人與狗，我沒有去看死者，我想克萊德也沒有。

沿峽谷而上通往棧橋的山坡已不見燈光。尼克開了第一槍以後，我相信光頭黨把頭燈給關了。之後他們做了什麼，無從得知，不知道他們是繼續往前或是躲起來或是掉頭往回走。我與克萊德一起匆匆經過最南邊的幾間拖車屋，往斜坡前進。風轉了方向，猛烈吹著我們的背，將我們

的氣味往前送，卻沒有帶回什麼。這是壞消息。假如有人埋伏，克萊德不會在我們經過他們之前聞到他們的氣味。

當我們通過營地最後一塊範圍，深淵立刻從西邊彎轉進來。濕冷的空氣從深處升起，魔鬼隘谷感覺真的好像進入冥府的通道。

前面高處，又一槍響起。回音在峽谷中迴盪。遠遠地，有一隻郊狼發出尖銳哀鳴，隨即沒了聲音。

到目前為止，吉米都沒撒謊。他說營區裡有十二個光頭黨，站哨的死了，我那三個也死了，剛好剩下我們看見帶著詹特瑞往橋的方向爬的八個人。如果剛才聽見的槍聲是尼克開的，那就剩下六人。尼克開槍從不虛發。

再往上走上百公尺後，我看見尼克第二個殺死的人。那人躺在小徑上，朝天空睜著眼睛，喉嚨被炸開來。

月光將他的眼珠變成銀色硬幣，讓他同時更像人也更不像人。這種人我在伊拉克看多了。我還抱過他們，把他們裝入袋中。

我的胃揪了起來。五具屍體，死亡的恐懼讓我的腸胃翻騰欲嘔。伊拉克的熱氣從四面升起，我又回到七噸貨車上，正要駛入被炸得面目全非的荒地。猶如沙漠冥河的擺渡者凱倫在撿拾死者。

一陣驚慌讓我雙膝跪倒。

克萊德輕輕推我。

「長官」蹲跪在我耳邊。

我們的人有危險，戰士，妳給我起來。

我給他起來了。

四周夜色重現，冬風焦躁不定。我和克萊德繼續前行，此時離橋夠近了，可以看見鐵軌在月光下閃閃爍爍。在我們兩側立著一堆雜亂的砂岩，有些差不多到我的肩膀，有些如房屋的大小。每個轉彎處都可能有人埋伏。但知道火車快來了，我腦中像有一柄刀刃在揮劃著。我們加快腳步。

又走了四十五公尺，又死了一人。此人的喉嚨像張笑臉。尼克離挾持詹特瑞那群人已經很近，不能冒險開槍。又或者只是因為他善於使刀。

人總得呼吸。

也許我們全都陷入半瘋狂狀態了，我們每一個退役的海陸隊員、軍人、飛行員。也許從戰場上回來的我們，全都染上某種險惡神祕的東西，那東西在我們閉鎖的心裡，靠著肥沃的沉默不斷繁殖。

克萊德冷不防地停下來，差點絆了我一跤。我蹲下來看著他繞回我們來時的路後又向前快跑，鼻子一下貼地一下抬在空中，努力想找到之前令他心生警覺的氣味。可惜風將錐形嗅味區吹散了，也將氣味分子吹得無影無蹤。

他重新沿著小徑奔去，我隨後跟上。

棧橋逐漸變大，填滿南方的地平線。在我們西邊，峽谷吐出細微凜冽的寒冰氣息。不安的感覺戳刺著我的皮膚。我再次蹲下，並讓克萊德趴在我身邊。我上上下下看著山坡。風停了，世界一度被寂靜包裹，夜猶如一隻絨絲手套。

在我身旁的克萊德微微打顫，我也感覺到了，一個惡意的存在，附近有人，他們的眼睛直盯著我們的皮囊。

我摸索克萊德的皮帶，意欲退出小徑。

忽然一束光照到我臉上，我用力推開克萊德，想把他推回黑暗中。

他的腳在結冰地面扒抓了幾下，隨後倏地轉身，躍入我前面的空間，喉嚨裡發出憤怒吼聲。

「克萊德！」

這時傳出一聲悶悶的槍響，克萊德應聲倒下。

我起身試圖奔向他，但立刻又一記槍聲，接著不知什麼東西撞擊到我的胸口，那力道與速度就像一個男人揮擊球棒。

我倒下時步槍彈跳開來，胸部的疼痛將整個肺引燃，不剩一點氣息。我順著積雪厚實的斜坡滑向深谷，忽然有個東西卡住右腳，瞬間的煞止讓我反轉了方向，往一塊露出的岩石撞去。

克萊德，我無聲地吶喊，克萊德！

一個形體矗立在我眼前，剪影映在月光朦朧的天空上。是個男人，又高又瘦。他打亮燈火照我的臉，隨即又熄滅。在黑暗中，他的氣息碰觸到我的肌膚，感覺好像粗糙的羊毛。

他伸出一隻手摸摸我的外套底下，摸到了防彈背心。

「原來啊，原來。」他說。

妳沒在呼吸，帕奈爾，「長官」說。

我很努力了，長官。

「女警察，趕來救人。」那人說：「但誰要來救女警察呢？」

「長官」蹲在我旁邊。**起、來。**

一絲空氣滑入我的氣管。「克萊德？」

「什麼？」那人問道：「妳有話要說嗎？」

燈光重回我臉上，順著我動彈不得的身體往下移。是頭燈。這回我瞥見了燈光後面的人。那張臉曾經從一張紙上凝視我，直到我記下它的每個五官特點。

臉龐狹窄、顴骨高聳、額頭圓凸。那張臉曾經從一張紙上凝視我，直到我記下它的每個五官特點。

亞弗瑞．梅柯爾，外號鞭子。

他本人比我藉由素描畫像所想像的更具壓迫感。他渾身彷彿鍊著一種兇殘特質，暴力赤焰高張。迷彩服底下的肌肉壯碩，頂著平滑的光頭，他蹲坐在腳跟上，用一種掠食者的悠閒自信看著我。那雙灰色眼眸閃著琥珀色的光，一如燧石發出的火光。

火燒人把這傢伙大大教訓一番，得一分。

燈光回到我臉上。「在那上面，把我的人一個一個幹掉的傢伙，和妳是一夥的？」

「我的狗。」我低聲說。

「我射的是妳的狗？」他清出一口痰，轉頭吐掉。「那王八蛋好像死了。」他的目光重新轉向我。「本來應該是妳的。」

我的臉與胸因為憤怒與哀傷而逐漸發燙。

「我會殺了你，為我的狗報仇。」

「是嗎？」

「也為伊黎思報仇。」這是在測試他，測試我自己的推測。

鞭子的眼睛眯成一條細縫，他吐出的氣息煙霧懸浮在我們之間。他似乎在思考，這恐怕不是他在倉促中習慣做的事。他伸手從靴子拿出一把刀。

我將大腿收到胸前，然後使盡全身力氣踢向他。

他往後飛去。

我連忙爬站起來，心裡想著要先殺他，然後去找克萊德，補救一切錯誤。因為克萊德不能死。

我剛剛半蹲下來，鞭子就撲向我，刀子呈弧線揮來。我向右閃開，見他緊追而來，便又很快地向左閃，不料腳在雪上打滑，一個不穩就摔倒了。我拚命地將身子往前伸，試圖隨便抓住點什麼以阻止墜勢。

我兩手抓到鞭子的外套，用力扯了過來。

深谷在我們背後張開了口。

27

尼采說與怪獸戰鬥的人，要小心別讓自己變成怪獸。

我說，有時候你也別無選擇。

——席妮·帕奈爾，私人日記

我們撞到東西、彈起來、騰空，又再次撞到彈起。即使在墜落過程，鞭子仍企圖用刀刺我。

我們射入黑暗之際，唯一捕捉到光線的就只有刀刃。

我鬆手放開他，逕自一路往下翻滾再翻滾，以一種奇怪的失重狀態斜斜擦過覆雪的岩石面與樹幹，沉重的雪與重力彷彿海浪托著我，通過任何可能撞到我而使我不再往下墜的東西。我聽見班長的槍飛走，頃刻後對講機掉出砸中石頭。

接著重力的使命完成，它將我托放在棧橋基座上便置之不理，留下驚愕喘息的我，像個被拋棄的玩偶仰躺在那裡。

我呻吟一聲抬起頭來。

往北一點點，峽谷又切得更深的地方，亮著一盞小燈。是鞭子的頭燈。我盯著看了許久，看出它在移動，卻看不出是前進或後退。

我把頭往後一放，閉上眼睛。

之前，我並不知道有多少的自己屬於克萊德，他又在我心裡佔多大分量。他是隨我從伊拉克回國的唯一一樣好物，唯一一樣活物。克萊德和我一起哀悼道格，和我一起為離開戰場鬆一口氣，最後在重返工作崗位時也和我一起找到生命動力，是他讓我不至於分崩離析。

峽谷底下某處有隻貓頭鷹在啼叫，呼嚕嚕的喉音有如水在溢流。

我張開眼睛轉頭，定定看著魔鬼隘谷好不容易透出一縷淡淡月光的狹窄切口。鞭子的燈光現在變得大一點了，仍繼續在跳動、穿梭，宛如鬼火穿過冥府。

我全身疼痛不已，根本分不清痛感是來自體內或體外。而且覺得好累。像柯恩那種累法，被一個重量壓到矮了五公分的疲累。我厭倦了殺戮，厭倦了死亡。所剩不多的精力拼拼湊湊，去對付那種讓一個男人打小女孩耳光、殺死一個女人、射死一條狗的恨意，實在筋疲力竭。現在我只想躺在黑暗雪地裡，想著克萊德和道格和柯恩，直到思緒放空、情感枯竭，直到風將我的皮肉蝕空，我僅剩一堆散骨。

Cue「長官」。他應該要出現了，叫我站起來，告訴我十五公尺上方正在發生大事。詹特瑞可能會死。

或許是「長官」有懼高症。

能會死。尼克可能會死。

這麼一想讓我笑出聲來，深層的腹部收縮痛得我掉淚，最後笑聲開始急速拉扯、呻吟，直到變成嚎啕大哭。

這時「長官」**終於**來了。他抓住我的手，把我拖起來。我左膝癱軟彎曲，一陣疼痛竄上大腿，我咬牙忍住了尖叫。受傷手臂的疼痛也像烽火一般燒灼。「長官」把我扶正。

不是「長官」。是鞭子。

他齜著牙，滿臉鮮血地對我咆哮：「這其實不關妳的鳥事，不過我沒殺伊黎思，我愛她。妳別想把她的死賴到我頭上。」

他伸手朝我的喉嚨抓來。

我猛力拔出克拉克，槍口往鞭子的腹部一送，開了槍。

他應聲倒下，雙手緊抱肚子，目瞪口呆仰頭看我，彷彿想不通女人怎麼可能佔上風。

「臭婊子。」他說。

我心裡有個東西啪一聲斷了，就像拉得太緊的橡皮筋。

我用傷腿踢倒梅柯爾，痛苦地屈身撿起一顆石頭，往他臉上砸。

一下。「這是為小莉。」

他尖聲哀號。

兩下。鮮血噴濺。「這是為湯瑪斯‧布朗。」

第三下，骨頭斷裂。「這是為潔滋敏。」

當我再次砸他，他的臉已不成人形。

「這是為克萊德，你這豬狗不如的王八蛋。」

我拋開石頭。

關於伊黎思，我想我是相信他的。

集中精神，我告訴自己。那班列車還是會來。詹特瑞。

然後克萊德。

我跛著腳走向棧橋，攀上橋的基座，完全不管先前膝蓋怎麼樣了，仍蹣跚走向最近的側撐。

我抓住撐桿爬上四十五公分寬的木頭。

到達第一段側撐桿頂端後，我將自己拉上底座並抓住下一段撐桿。

類似這一座的舊木棧橋都是一八〇〇年代建造，其中多數都已被鋼鐵橋或混凝土橋取代，否則也會填入足夠的土方來支撐鐵軌。但仍有少數幾座舊橋保留下來，一系列的直立橋柱靠著水平底座固定與斜側撐結構支撐。小時候我爬過一次，當時太笨，不知天高地厚。

在我周邊，棧橋被風吹得吱吱嘎嘎嘎響，我抱住側撐，一路往上拉提，每動一下，膝蓋就痛得發出慘叫，雙手也因為用力抓著飽受風吹雨打的木頭而僵硬發麻。風將我的帽子颳走，擲入黑暗中，還吹得我一頭亂髮狂打在臉上。

但我找到了節奏。伸手、拉、拖。伸手、拉、拖。

忽然間，受傷的膝蓋一個使不上力，腳便滑出撐桿，懸空擺盪。我還沒來得及把腳收回，便開始滑落剛才爬上來的那段木頭，重力讓我的身體斜斜墜向魔鬼隘谷。

馬庫松的鬼魂從一個側撐底座上衝著我點頭，身上穿的威根茲警察外套的衣襬不停飄動。

先別驚慌，他告訴我，**驚慌會要人命**。

在滑經一根支柱時，我伸手去抓，手指使勁嵌入，這才猛然打住停下。

「你就是因為驚慌嗎？」我吼著問他。

但他說得沒錯。

我把腳重新拉回側撐上，繼續往上爬。這期間月亮在雲間時隱時現，猶如狂風巨浪中的船隻。我沒有往下看。每當腳打滑，我就收回來；手滑開，我就用身體靠著側撐，我不去想墜落，我想著克萊德，也許他還活著，在等我去接他。想著詹特瑞，受了傷，即將死去。

還想著尼克。

小莉的聲音在我耳邊呢喃。**他說他不能呼吸。**

尼克。為了兒子，他什麼都做得出來。

從風便可感知到距離頂端不遠了，通過峽谷側邊時，風的洶洶氣勢絲毫不減。此時已能確實看見鐵道，一段格狀枕木映在虛幻的天空上。又爬了幾呎後，我抓住其中一節枕木，一條腿往上勾，正待從鐵軌邊緣往上細看，月光剛好變暗。

我極力摒除風的怒號豎耳傾聽，結果聽見不遠處有一陣陣男人的低語聲。還有鐵鍊撞擊聲。

「快點。」其中一人說。

「已經很快了，去你媽的。」另一人回應。

我將自己拉上橋面，掏出手槍，慢慢地跪爬前進。

稍頃，已可見男人的形體，一個個黑影或是蹲跪或是平趴在地。有人咳嗽，聲音比我看見的那群人還近，我登時僵住。僅僅三公尺外，有兩個人以手肘支撐趴在地上，槍揣得緊緊的。風向之故，他們沒聽到我靠近。我貼在枕木上，聽著耳中血液澎湃。我可以射殺趴在那裡的兩人，卻無法在其他人發現我以前成功開出第三槍。

不知道尼克在哪。不知道他是否還在場，是否還活著。

在附近的其中一人動動身子。「那王八蛋會再開始射擊。」

「他看不見我們，你這個笨豬頭。再說，阿泰應該解決他了。」

東邊，一陣哀悽的鳴笛聲穿過黑夜飄來。預計五點四十抵達丹佛的貨列即將接近威根茲附近的平交道，也就是說距離不遠了。

這聲音引發橋上眾人驚慌失措，咒罵連連。

我慢慢後退，讓兩條腿從邊緣垂下去直到腳碰觸到撐桿頂端接頭，然後重新爬下側撐，向右移動六公尺後又往上爬。

當我再次往上看，正好瞧見另外三個人。

「別管他了！」其中一人說：「他不會醒的。直接放在軌道上就好。」

「鞭子想把他吊起來。之後。像傳達訊息一樣。」

「去他媽的，吊什麼吊。拜託！」

鍊子匡啷匡啷響。「好了，我們走吧。」

一雙腳朝我這邊走來。我抓住一隻腳踝用力一扯。

那人尖叫一聲，從邊緣拋飛出去。

還有四個。

「搞什麼啊？」有人說。

我開槍射另一人，隨即藏身到枕木下方。上頭，剩下的三人開始恐慌掃射。步槍槍火不停爆發、回響，但沒有一槍射向我。他們想必以為那是尼克開的槍，因此便瞄準任何一個他們認為他藏身的地方。

月亮移入一小片清朗天空，照在雪地反射上來，將夜晚變成了白晝。一記槍聲從東邊發出，有個人大喊一聲，接著身軀從軌道邊緣翻落。

尼克停止射擊。回音慢慢減弱。

我從邊緣往上看，毫無動靜。我攀上橋面，暗自希望尼克看得出是我。附近有三個仰躺的死人。我跟跟蹌蹌走向詹特瑞，只見他躺著不動，臉色蒼白如死人，兩隻眼睛都黑青，鼻梁斷裂，左頰凹陷，嘴唇有如漿汁飽滿的甜瓜。一件輕薄的外套底下，正式襯衫與西裝褲都留有黑色血漬。

我跪下來，把耳朵貼在他嘴邊，聽見他還有微弱氣息。

我摸摸他的頭髮，這是他全身唯一沒受傷的地方。「我們會救你離開的，詹特瑞。我和尼克。」

他沒有反應。

他們把他像豬一樣五花大綁，腳踝銬著腳鐐，手也上了手銬。有一條鐵鍊從他的腳踝連到手腕，然後超越頭部往上吊，將他的手拉向他的臉。

鐵鍊末端纏繞著鐵軌枕木，並用掛鎖鎖上。我跪在枕木上，試圖將手指從鐵鍊底下穿過去。然而金屬已咬死木頭，加上詹特瑞的重量更讓它分毫動彈不得。

我爬回詹特瑞身邊，將他推向軌道邊緣，試著鬆解鐵鍊的緊繃力道。然後又回到枕木上，用手指撕扯木頭，此時驚慌已成道道地地的怪獸。

馬庫松的鬼魂出現了，坐在一節枕木末端，雙腳在深淵上空晃蕩，好像沒有其他事情好做。

時間分秒飛逝。

驚慌會要人命，馬庫松說道。

我掏出克拉克，朝掛鎖開槍。子彈擊入外殼，但仍然鎖得牢牢的。我又開了兩槍，毫無結果，朝鐵鍊開槍也是一樣。

尼克的聲音從我背後傳來。「退後。」

我於是退開。尼克舉起 AR-15，開槍。鎖殼應聲粉碎。

「我們得快點。」他說，保持著冷靜的假象。

由於已無時間再做其他，我便收集起鐵鍊放到詹特瑞胸前。詹特瑞的身體被尼克拉離開鐵橋邊緣後，在軌道上彈了一下。我叉著詹特瑞的腋下將他抬起，尼克則抓住他的腳。我們跨越過幾個死者的屍體，沿著鐵軌往西走。我在黑暗中搖搖晃晃往後退，一節一節地踩過深谷上方積雪的枕木。我憑著意志力強迫自己只看自己的腳。腳下的標準軌距寬一四三五毫米整，感覺卻頂多與我的肩膀同寬。

「鞭子射了克萊德。」我說。

尼克的回答是：「動作快點。」他喘得厲害，每次吸氣都有一個奇怪而尖銳的咻咻聲。

人總得呼吸。

我再次將注意力集中在雙腳。影像有如一張張照片在我心中飛掠。

伊黎思家敞開的窗戶，她的頭髮在風中飄飛。

我去報伊黎思的死訊後，尼克打開廚房窗戶。

尼克為了射殺塔克，喝令我閃開。

尼克坐在前門廊，說他在屋裡無法呼吸。

尼克，他知道上哪找那夥光頭黨，因為他一直以來都知道他們是誰，他們想幹什麼。

尼克，十年前為了保護兒子而說謊，為了不讓兒子因為那起罪行留下汙點，他願意冒任何風險。尼克，他想必是相信了我無法相信的事⋯⋯潔滋敏的死，詹特瑞脫不了干係。

他的聲音將我拉回橋上。「別慢下來，席妮・蘿絲。」

在他身後，列車的頭燈出現了，車頭的警示照明燈加入後，形成一個亮晃晃的三角形，不具實體地懸浮在夜色中。

遙遠的北方，警笛聲起起落落。騎警隊終於來了。是保安官。也許是丹佛警局的人。也許是柯恩朝我奔馳而來。也許他已經原諒我。

尼克打了個踉蹌，仍抓著詹特瑞的腳踝，接著穩住腳步。他的呼吸聲聽起來好像用吸管在吸氣。

「是你。」儘管想在心裡，我仍小聲說出來。**否認吧，尼克，說我瘋了。**「是你殺了伊黎思。」

尼克又發出咻咻聲。「速度別慢下來。」

我跨向另一節枕木，接著再一節，那二六七毫米寬的間隔開口下方，有個比魔鬼隘谷更深、更黑的東西。

「你知道羅茲正要進城。」我接著說：「你知道他會是警察第一個注意的人。鞭子去丟那些串珠只是碰巧的機運。」

叫我去死吧，尼克。

尼克說：「一個人……」咻咻喘息。「該做什麼……」咻咻喘息。「就要做什麼。」

他的坦承不諱衝擊力道實在太強，倘若話語化為實體，我應該已皮開肉綻、粉身碎骨、五臟俱裂。我應該已經沒命。

「這不是真的。」我說。是我瘋了，尼克是在遷就我。

他搖晃了一下，重新穩住。「她在浪費她的生命，為了那些遊民。到時也會浪費掉詹特瑞的。」

「你愛她啊。」我大喊。

「我必須做選擇，在一個律師和一個餐廳女侍之間，在兒子和外甥女之間。」

「而且她也愛你。」就跟我一直以來一樣。毫無理由地愛你。

尼克背後的燈光脹大成三顆上升的旭日。此刻我已能聽見車輪穩定的轉動聲，也能感覺到腳下的震動。世界隨著鐵輪向前衝刺而逐漸消失。

「別停。」他聲音中露出第一絲驚惶，明亮如金屬。

尼克從來不會讓任何人事物擋住去路。不管是越南叢林，或是把他的腿射癱的越共狙擊手，或是詹特瑞想加入光頭黨的企圖，又或是我突然變成孤兒的事實。我正是因為這樣而愛他。

又過三公尺後，尼克一隻膝蓋癱軟，另一隻腳滑落枕木間隙。他摔倒之際，詹特瑞的腳踝也從他手中滑脫。

「繼續走。」他對我說。

車燈更加明亮，車輪發出轟然巨響。

我咬緊牙根，忍痛負重繼續走。詹特瑞的腳拖行過枕木，不停彈跳，腳跟也會被空隙卡住，

所以每次我都得使勁拉扯。

當我再度抬頭，尼克已經跪起來。

「尼克！」我大喊。

「妳就跟我一樣，席妮·蘿絲，崩壞了。」他先撐起一腳，接著另一腳，形成蹲姿。「但也

堅強得要命。我們都會做自己該做的事。」

我來到橋的盡頭，將詹特瑞拉到一旁。我再看的時候，尼克又跪下去了。他的身影照在枕木

上，拉得長長的。

我用盡全身的力氣大喊：「尼克！快點！」

列車的燈光形成一顆超新星，填滿地平線。

我重新往橋上走。「是你說的，絕不能拋下倒下的士兵。」

駕駛員看見尼克了，開始鳴笛。剎車發出淒厲哀號，尖銳鑽刺的聲音猶如上千人齊聲痛苦吶

喊。

「除非他們變壞了。」尼克說。

又或者是我以為他這麼說。橋的轉彎處，金屬嘶鳴，輪下迸出火花，好像列車著火了。我從

軌道飛撲而下，用自己的身體掩護詹特瑞，雙臂環抱住他並緊閉雙眼，火車就在同一時間飛射而

過，滑流的力道不斷拉扯我們。

我胸中的痛爆裂成火焰，燃燒了一切。

世界末日來臨。

28

警察和軍人。就我們在街頭或戰場上面臨的現實而言，我們的道德守則範圍太狹隘。服務與保護。憑著榮譽、勇氣與承諾保家衛國。

可是界線劃分不清。壞人不會戴著標記。而我們也都只是人類罷了。

——席妮・帕奈爾，私人日記

我住院住了三星期。胸部受到的重擊造成心房的心律不整，醫生們認為如果能把其他一切傷勢治好，心律不整的問題也會不藥而癒。我斷了兩根肋骨，有多處撕裂傷，其中有一些十分嚴重，還有少數幾處骨裂，其中一處是顱骨。我的髖韌帶撕裂，左二頭肌拉傷。因此治療期間，醫生讓我漂浮在人造的寧靜之海中。這應該是好事，因為我四周的世界爆發出一連串的偵訊調查、罪名指控、地盤爭奪與交相指責，動盪不安。

柯恩將我和詹特瑞拖下那座山之後，一連幾個星期，保安官與鑑識專家團隊花了極長時間查驗死者身分。鑑識團隊找到的最後一具屍體是潔滋敏・布朗的骨骸，她的屍骨深深埋入魔鬼隘谷底的土壤中，若非伊黎思啟動了調查工作，她可能永遠不會被找到。團隊還在峽谷中找到另外九具屍體，身分仍不明，全部都被食腐動物咬得支離破碎散落各處。他們認為其中一具可能是某個

獵人的遺體——他無意中撞見其他屍體，注定也要加入他們的行列。

誰都不能說鞭子和他的同黨遊手好閒。

保安官清點出營地裡還有橋上與橋的四周圍，共有十二名新近的死者。他們將我和尼克在「啤酒杯與啄木鳥」殺死的人也加入死亡人數計算，並告訴我說我們做得很好。一級棒，保安官好像是這麼說的，而且似乎不是語帶諷刺。好像我們只是去掃蕩了一個響尾蛇窩。丹佛太平洋大陸做的內部調查，證明我和尼克都沒有過失，現在就輪到科羅拉多調查局和檢察官來決定我的命運。柯恩叫我不用擔心，我並不擔心。無論司法如何判定我們的行動，尼克都不用面對實質的審判。而我則是做了我該做的。

至少我這麼告訴自己。殺人永遠都難以正當化。

被麻醉的那段日子裡，我多數時間都盯著十樓窗子的外面看，努力淨空心思。有些時候相當成功，也有些時候，尼克和其他死者會擠靠著我，讓我除了呼吸什麼也不能做。

不過醫生說我大有進步。到了第十五天，大部分麻藥都不用再打，第十六天，我可以自行上廁所，自行刷牙。第十七天上午，我開始做復健。到了住院第十八天的晚上，我打開電視看了十五分鐘後又關掉。

第十九天早上，我醒來時頭腦清楚，好像終於有人開了燈。

有個護士在我床邊忙忙來忙去，一面鼓舞激勵。

「妳今天可真是精神飽滿啊。」她說。

「你們這裡有咖啡嗎？」

「歡迎回來，親愛的。妳那位警探今天會來看妳嗎？」她搖起我的床頭。

據醫院工作人員說，柯恩每天都來看我，即便我還不省人事，即便我還昏迷不醒的時候也是。處於那種狀態的我八成比較容易讓人接受吧。

「妳能替我綁辮子嗎？」

她拍拍我的手，並將一支數位溫度計插入我耳中。「妳很漂亮。」

「有沒有什麼能遮瘀青？」

她看了溫度計的數字，記下來。「妳是個幸運的女人，有個英俊的警探和他那隻漂亮的狗在照顧妳。」

克萊德是我的狗，是我的搭檔，我想在心裡沒說出口。

護士忙完後，又拍拍我的手才離開。不一會兒，有人敲敲半掩的門，接著柯恩走了進來。一開始幾次，或者應該說試圖走進來。克萊德搶先他一步，然後還是得等警探將他抱上床。但克萊德不肯屈服。最後他們只好兩手一攤，將管子移開，替他鋪上毛毯。

護士進來看見有隻狗躺在我旁邊，纏困在一堆管線之間，無不氣得臉色鐵青。但克萊德不肯屈服。最後他們只好兩手一攤，將管子移開，替他鋪上毛毯。

我把手放在克萊德頭上，感受他的體溫，感受他的力量透過我們共享的那美好的滲透作用，從我的肌膚傳給我。克萊德張開嘴看著我，下垂的舌頭幾乎都要碰到床了。他在微笑，就像我每次看見他那樣。從我臉部的疼痛程度看來，我很可能也在微笑。

「這隻混帳毛球遲早會把我累死。」柯恩說著坐到窗台上。

「你每天都帶他出去走路?」

「當然。雖然他偷吃了一塊牛排以後吐在我的地毯上。」

克萊德替我擋那一槍後,斷了三根肋骨,還有一道瘀傷從鞭子的子彈打中的肩膀幾乎一直延伸到尾巴。當柯恩與警方與郡警群集在營地搜索時,克萊德跛著腳穿過眾人找到柯恩。儘管傷勢嚴重、痛苦不堪,克萊德仍帶著柯恩爬上小徑、越過橋,來到我和詹特瑞昏迷躺臥的地方。後來我們三個都必須用直升機救送醫。

護士告訴我,我一聽說克萊德還活著,就使勁推倒一個醫生,也不管橡皮管和點滴什麼的,死都要下輪床。我不記得了。但那依然是我這一生中最美好的日子之一。

「對抗犯罪世界的情況如何?」我問柯恩。

「妳也知道啊。」他的眼睛正如我記憶中那樣幽暗疲憊。「白天總是不夠長。」

「那你還在這裡浪費時間?」

「有免費食物。」

「這是受賄。」

「應該說是補貼。」

柯恩剛到醫院來的時候,我實在無法正視他,因為我做的事,因為我知道的事。但我後來察覺到柯恩也有他自己的怪獸。即使他懷疑我並未知無不言,也沒有追究。他很氣我偷了那幾張

紙，但他了解，他不會因為那個而疏遠我。

尤其我還替他破了案——這是他感到自尊心受損的氣憤之語——他可能還用得上我。

現在，就像每天一樣，我們聊些有的沒的。閒聊柯恩幾個白目同事的八卦。說總部一條街外那家咖啡館的咖啡有多好喝。說我這學期蹺這麼多課，會不會被當。

丹佛警察將伊黎思·韓斯利的命案結了案，凶手是亞弗瑞·梅柯爾。除了美樂蒂的證詞，還有犯罪現場有塔克被偷的遊民串珠、伊黎思屍體上發現了梅柯爾幾根毛髮，而且梅柯爾非法擁有處方藥更讓警方深信他們找對人了。我不知道美樂蒂為何撒謊，但我猜這是她唯一一次向鞭子比中指的機會。關於這整件事，班多尼警探始終都以兇惡不友善的眼光看我，但最後他說，無論如何公理正義已經伸張了，便就此放下。

我不認為柯恩買帳。我想這起案子對他來說仍未破解，但我也認為他並不知道真凶是誰。而繼續追查的動力可能不大。

自從我們進入營地那晚之後，伊黎思便沒有來過，因此她應該也覺得不管過程多麼曲折，公理終究得以伸張了。

漫長寂靜的夜裡，當我聽著機器的嗶嗶聲、護士急促的腳步聲與偶爾從走廊另一端傳來的哭喊聲，經常會想起伊黎思和鞭子。梅柯爾為了唯一一件他沒做的事被判了刑。而尼克則犯下最卑劣的罪行，他殺死他愛的女子，將她碎屍萬段，好讓現場看起來像是另一個人的激憤之舉。但也或許他一開始揮刀，就停不下來了。殺人，無論在戰爭中或其他地方，都會讓人瘋狂。死亡強行

從我們的鼻孔灌下我們的喉嚨，一直填塞到再無空間容納其他事物。

尼克將他的戰爭放在心裡四十年。

難怪他無法呼吸。

在那些漫長安靜的夜裡，我思忖著自己未來的黑暗面。我殺死的人──先是在伊拉克，如今又在科羅拉多──在我心裡留下了烙印。無論法院判定我有多麼正當的理由，殺人就是殺人。

我們不會毫不受影響。

如今我的沉默讓尼克逃脫了懲罰，而且不只逃脫而已。愛倫・安暫時將傷痛放到一邊，開始募款要成立紀念基金會，以便讓尼克的英勇事蹟永留人心。

「妳想念他。」此時柯恩說道，彷彿看穿我的心思。

「你無法想像的。」我回答。但我想的是我自以為認識的尼克，而不是他後來變成的那個人。

「他為了救兒子犧牲了。」柯恩看著我好像在等什麼反應。

這種開場他以前就嘗試過。我只是點了點頭。

「好啦，」他站起來。「趁班多尼還沒派出刺殺小隊，我還是趕緊回去吧。」

「推我去看詹特瑞好嗎？」

詹特瑞在加護病房住了兩星期後，情況改善為嚴重但穩定，接著是尚可。他的傷包括顱骨壓迫性骨折、肝臟撕裂、枕骨骨折、斷了五根肋骨，以及二十七處香菸灼傷。擄人犯還對他做了其他事情，他不肯說，他的醫生也說不關我的事。身體的復原需要幾個星期的時間。

我擔心的是恐怕沒有充裕的時間可以療癒內心傷痕。

柯恩把我的輪椅停在詹特瑞病房樓層的護理站，很正派地在我臉頰輕啄一下。克萊德趴在我腿上流口水，最後柯恩不得不親自出馬將他拖走。

「妳的朋友在走廊盡頭曬太陽。」日班護士說。

詹特瑞的輪椅停在窗邊，護士將我推上前去。她把詹特瑞腿上的毯子蓋好，囑咐我們不要太累，然後就匆匆走了。

「你氣色不錯。」

「妳也是。」

他慢慢露出哀傷的微笑。「聽說是。」

「聽說你情況好些了。」我說。

啊，這是每個地方住院者都會聽到的謊言。

他的目光重新轉向窗子。「妳什麼時候要回去工作？」

「他們一說可以就回去。當然了，我會先坐一陣子辦公桌。」我輕觸護膝。「你呢？」

「不知道。我已經向事務所遞辭呈，接下來應該會開始自己接案子，當義務律師。或是去當公設辯護人。」

外頭，有隻鳥在三月風的拋擲下急速射過。鳥展開翅膀，在屋簷下飛翔。

詹特瑞在椅子上動了動身子，痛得用嘴巴吸入一口氣。「妳那位警探來問我關於潔滋敏的

事。」

「你怎麼說？」

「實話實說。我沒有傷害她，席妮。」

「我知道。」

「但我也沒救她。我知道那些人想做什麼，卻保持緘默。良心實在很難過得去。」

「這我也明白。」

頃刻後，他一隻手悄悄從毯子底下伸出來握住我的手。我們就這樣坐著，太陽光逐漸消失，室內被冬天寒意佔據。春天依然遙不可及。

我住院第二十天，那個中情局幽靈人李察‧道頓的鬼魂出現了。

他的侵擾令我憤怒不已。我原本半懷著希望，但願自己付出的代價已足以讓死者沉寂，但願我被麻醉的那段時間擠在我身旁的他們，會打包走人。

所以當道頓出現，我立刻拿起花瓶擲向他。

一個護士聞聲跑來，道頓卻只是移步站到窗邊。

一名勤務員將房間收拾乾淨，我也有了一點時間平靜下來之後，道頓的現身迫使我去思考一些，老實說，嚇掉我半條命的事情。

我還有阿爾法和班長要應付。不管他們認為我手裡有什麼，他們都會再回來。

更重要的是還有馬利克。這孩子現在在美國的某處，阿爾法和班長正像一對豺狼在嗅聞他的蹤跡。我在伊拉克讓他失望了，我不會再次讓他失望。我必須趕在他們之前找到他。

我拉出道格的戒指，高舉到陽光底下，戒指在鍊子末端搖晃旋轉，一個以承諾與迷失打造的陀螺儀。

不管阿爾法想要什麼，不管班長何時回來，我都會盡力做好準備。從哈巴尼亞事件的警報層級看來，我猜應該會有個紙牌屋般的脆弱計畫在某處等著大顯身手。

也許是我和馬利克可以一起合作的事。

住院最後一天，我正在打包奶奶和莫爾隊長和鐵路公司同事送來的鮮花與絨毛玩具，忽然有人敲了敲半閉的門。

克萊德從他做日光浴的定點抬起頭來。

「請進。」我說，雖然柯恩說會在醫院前面等我，我仍以為是他。十五分鐘前他留下克萊德，去開車過來。

不料站在門口的是塔克·羅茲。

「女警官，」他說：「希望沒有打擾妳。」

他穿著牛仔褲、靴子和舊軍服夾克，準備上路的裝扮，行囊揹在肩上。我走上前時，他摘下牛仔帽，一雙眼睛在毀容的臉上閃耀如翡翠。

「進來啊，」我又說一遍，很高興能見到他。「請坐。」

「我不能待太久。」他說：「只是順便過來一下。」

但他還是進入房內，慢慢走到窗邊。克萊德拖著身子站起來，動作仍比受槍傷前遲緩些。他嗅了幾下，然後瞥我一眼，想確定情況沒問題。他無疑還記得他在暴風雪中追蹤的那個人。

我攤平手掌向地面翻轉。他這才心滿意足回到日光浴的定點。

塔克說：「他們跟我說妳被打得很慘。我聽到消息覺得很難過。」

我揮揮手要他不必提了。「你還好嗎？」

老是問蠢問題。

他沒有生氣。「妳在說我的心還是我的腦袋？」

「兩個都是。」

他將背包甩下來放到床上，帽子拿在手裡翻轉。「兩個都不對勁已經很久了。不過我猜回來的人，沒有一個是正常的。」

我想到尼克，心中又是一痛。這種痛每天都要來個上千次。不管我花多少時間想他、思念他或想要轉身問他問題，他的所作所為依然會像突然刺來的匕首，殺得我措手不及。

「你說得對。」我說。

我們彼此對看，牆上的時鐘滴答滴答響著，窗外有殘雲飛掠。

他動動身體。「傑傑說你們去找班長了，沒找到人。」

「是啊。」我沒有提及後來換他來找我。

「這麼說這個案子和我們在哈巴尼亞做的事毫無關係？」

我搖搖頭。「那已經過去了。」

護理站那邊響起警報聲，腳步倉促奔跑。

「伊黎思……」他只開了頭，沒能說完。

「你愛她。」我說：「她也愛你。關於你的心和腦袋，這已經說明了一切。」

憂傷好似一股激流湧入他眼中。「我被戰爭傷成這樣，她還是愛我，我始終不明白為什麼。」

我想不出能說什麼話聽起來不顯得瑣碎，或是自以為是，因此未置一詞。

「妳知道嗎？有時候我覺得自己像在跳踢踏舞。」他說：「就在一個大坑旁邊跳，只要速度一慢下來就會被坑洞吞噬。」

「我們在那邊做的事，」我小心地說：「有可能是不對的，也許我們把一個糟糕的情況搞砸得更徹底。但我們是出於好意，這點你要記得，塔克。我們是出於好意。那樣或許就夠了。」

他點點頭。「我好像也是這麼想的。」

他拍拍克萊德的頭，拿起自己的背包，朝房門走去。

「我要外掛了。」他拉拉帽子說：「跟鐵路警察說這種話，我大概是瘋了。但我要去蒙大拿見我爸，他日子不多了，醫生是這麼說的。然後，我應該就繼續過我的日子吧。」

「如果需要幫忙安頓，來找我談。」我說。

「我會的。」

一個護士推著輪椅出現在門邊，準備推我出去。醫院的規定。

我喊來克萊德，坐上輪椅時把他的皮帶放在腿上。塔克與我們一起走過走廊。鮮花與絨毛玩具會有人送到兒童病房區。

下樓到了大廳，我從玻璃前門看見柯恩在路邊等候。他斜靠車身，雙手交抱，右腳踝勾著左腳踝。他的領帶被風吹歪了，頭髮看起來仍像用指甲剪刀剪的。

塔克轉向我。「我和伊黎思，我們欠妳太多了。」

「我會寄帳單給你。」

「我還是會看見她。」他說：「伊黎思。這是不是表示我瘋了？」

「不，塔克。我很確定這表示你心思健全。」

他碰碰我的肩膀，隨後戴上帽子打開門。

「永遠忠誠。」他說著便走出醫院。

「永遠忠誠。」我喃喃說道。

我的目光回到柯恩身上。儘管隔著玻璃，他想必還是感覺到我在看他，便也直視著我，面露微笑。

不知道我們倆以後會如何發展，或是可不可能有發展，總之我想試一試。就像道格會說的，人要及時行樂。

護士打開了門，我從輪椅撐站起來。克萊德和我慢慢走進戶外陽光下，柯恩也迎上前來。

天氣很暖和，就三月初而言舒服極了。不過太陽已偏斜，影子拉長了。一陣冷風吹亂我的頭髮與克萊德的毛，我們都遲疑了一剎那。

接著我拉響他皮帶的鈴鐺，他抬頭看我，褐色眼眸透著堅定。

「走吧，克萊德。」我說：「我們情況還好。」

致謝

寫這部小說集合了眾人之力。

感謝我的評論團體與試閱讀者的洞察力、才華與鼓勵，以及非凡的編輯技巧……Michael Bateman、Patricia Coleman、Deborah Coonts、Ronald Cree、Kirk Farber、Chris Mandeville、Michael Shepherd與Robert Spiller。

感謝我的啦啦隊Donnell Bell、Deborah Coonts與Maria Faulconer，感謝所有本身便十分傑出的作家以及在那些難熬的日子裡讓我得以投靠的好友們。阿黛，我要舉起一杯單一麥芽，敬我們從紐約到傑克森洞到舊金山一起腦力激盪、一起歡笑的日子。美好的時光啊，好友。

這本書得以問世完全歸功於一些人的博學與洞見：丹佛警犬隊的退休警官Dan Boyle、資深特別探員Scott Anthony、總領班Edward Pettinger與就業情報專員Steve Pease。此外還要特別感謝退休的丹佛警探Ron Gabel願意分享他的豐富經驗、人生閱歷與寶貴時間。這幾位先生所提供的幫助無比珍貴，書中若有任何錯處完全都得歸咎於我。

感謝我的經紀人D4EO文學經紀公司的Bob Diforio。美麗的機緣，真的。

感謝Grace Doyle與Thomas & Mercer出版團隊願意相信一本關於鐵路警察的書。再要感謝Charlotte Herscher、Rick Edmisten與〈Dan Janeck讓本書變得更好。

作者後記

寫這部小說時，對於書中某些郡、城市、鐵道、軍事基地與機構的描述，我任意做了一些更改。書中所呈現的世界，以及其中的人物與事件，完全都是虛構的。丹佛太平洋大陸也是全然虛構的鐵路公司。倘若書中敘述與實際事件及公司團體，或是與實際仍在世或已去世者有任何相似處，純屬巧合。

Storytella **170**

軌道殺人事件
Blood on the Tracks

軌道殺人事件/芭芭拉.妮克莉絲作;顏湘如譯. -- 初版. -- 臺北市:
春天出版國際文化有限公司, 2023.10
　面;　　公分. -- (Storytella;170)
譯自:Blood on the Tracks.
ISBN 978-957-741-740-4(平裝)

874.57　　　　112013578

BLOOD ON THE TRACKS
Text copyright © 2016 by Barbara Nickless
This edition is made possible under a license arrangement originating with Amazon Publishing,
www.apub.com, in collaboration with The Grayhawk Agency.

作　者	芭芭拉・妮克莉絲
譯　者	顏湘如
總編輯	莊宜勳
主　編	鍾靈

出版者	春天出版國際文化有限公司
地　址	台北市大安區忠孝東路四段303號4樓之1
電　話	02-7733-4070
傳　眞	02-7733-4069
E－mail	bookspring@bookspring.com.tw
網　址	http://www.bookspring.com.tw
部落格	http://blog.pixnet.net/bookspring
郵政帳號	19705538
戶　名	春天出版國際文化有限公司
法律顧問	蕭顯忠律師事務所
出版日期	二〇二三年十月初版

定　價	520元

總經銷	楨德圖書事業有限公司
地　址	新北市新店區中興路二段196號8樓
電　話	02-8919-3186
傳　眞	02-8914-5524
香港總代理	一代匯集
地　址	九龍旺角塘尾道64號 龍駒企業大廈10 B&D室
電　話	852-2783-8102
傳　眞	852-2396-0050